Bricks & Mortals

Ten Great Buildings and the People They Made

建築與人生

從權力與道德，到商業與性愛，
十座建築、十個文化面向，解構人類文明的發展

Tom Wilkinson
湯姆·威金森　呂奕欣──譯

獻給我的父母

CONTENTS | 目錄

最早的小屋

建築與起源

追溯事物的歷史起源時，其實找不到這起源有不可破壞的同一性，反而會發現其他事物的分歧，也就是不一致性。

——米歇爾·傅柯（Michel Foucault），引自〈尼采、系譜學、歷史〉（*Nietzsche, Genealogy, History*）[1]

我覺得小木屋有惹人厭的一面。

——英國作家史黛拉·吉本斯（Stella Gibbons），引自《寒冷舒適的農莊》（*Cold Comfort Farm*）

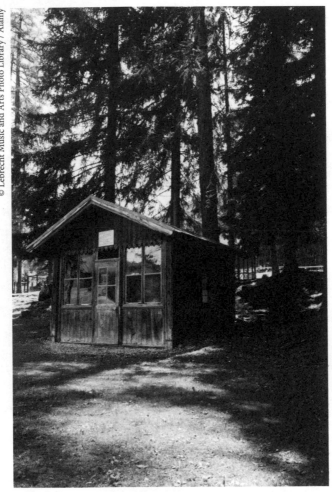

作曲小屋（Composing hut），義大利多比亞科（Toblach）

在阿爾卑斯山遍地野花的山谷，一棟組裝的斜頂小屋佇立在山坡上（建築的起源是否正是如此：從一棟荒野中的簡單小木屋開始？）。這棟房子不大，不像風景畫中常見的小屋那般破舊，也不特別豪華，小屋周圍的松木樁頂部，還裝設有刺鐵絲網。後方的樹林枝葉陰森，宛如刺客悄悄逼近。樹葉沙沙聲中，夾雜著農家孩童的尖聲叫嚷——當時是一九〇九年，這一帶的農民尚未消失無蹤。屋裡傳來鋼琴的樂音，琴音游移不決，時而停頓、時而流暢，在寧靜的山間聽起來格外清晰。突然間，某個長著羽毛的黑色東西猛然朝屋子撲，製造出和鈸一樣刺耳的玻璃碎裂聲。琴音頓時沉寂，屋主古斯塔夫・馬勒（Gustav Mahler）爆出驚叫，遭獵鷹追殺的寒鴉撞破窗玻璃闖入，兩隻飛禽在他頭上拍翅混戰。

數千年來，人們如此想像建築的起源：森林裡，有人靈機一動，蓋了幢小木屋，建築的歷史於焉展開（我承認，寒鴉與作曲家並非故事裡的常客）。回溯建築的起源不僅是歷史學家常做的事：許多藝術家和馬勒一樣會到「原始」小屋中創作，而海濱小屋、樹屋、花園小舍廣受歡迎，意味這作法深具魅力。藝術家、度假人士與歷史學家一致認為，起源所具備的純粹特質乃是一種慰藉，回歸起點的意義不言而喻。但討論「起源之始」時引發的難題之多，並不亞於其所解決的問題。舉例而言，我們可以問，建築的起源只有一種，還是百家爭鳴？討論是否就不了了之，最後以勝者為王的歷史觀點作結？如何了解史前建築？如何區分單

純的早期建築物，以及能以大寫A表示的建築學（Architecture）？

最後一個問題恐怕有點偏離重點，我不打算回答。建築史學家尼克勞斯‧佩夫斯納（Nikolaus Pevsner）在《歐洲建築綱要》（*Outline of European Architecture*）中大唱高調，主張腳踏車棚根本不值一顧，因為那不算建築。不過我會花許多時間，探討腳踏車棚背後隱藏的故事。至於起源的問題，我也投機取巧。其實我並未討論到起源（馬勒又不是尼安德塔人）；相反地，我選擇了一個點（可以是一個人退隱到原始小屋的任何時機），這個點會讓人回想事物起源。在本書行文過程中，我讓時間流動的順序如蛇梯棋般蜿蜒跳躍，雖然不那麼簡單明瞭，卻能為龐雜的主題理出頭緒。本書的十章雖是依照建築物出現的時間順序排列，然而內容迂迴穿梭於時空，以具體凸顯與建築相關的主題（例如性、權力、道德等等）。那麼，我們就先順著馬勒的故事，進入荒涼的原始之地。他選擇簡陋的地方當作工作場所，反映出反璞歸真的渴望。他的渴望正是我要談的主題——建築起源。

現代城市生活令馬勒無法專心，因此他趁著在維也納與紐約擔任管弦樂團指揮的工作空檔，逃遁到三間阿爾卑斯山的小屋（Häuschen），完成大部分的主要作品。前文提到的小木屋是最後一間，那間小屋位於提洛爾（Tyrol）地區的多比亞科，蓋在農莊的土地上，馬勒人生中最後三個夏天就是在此度過。在二十世紀初，多比亞科依然一片工業時代前的鄉村生活景象，遠離維也納的喧囂和暑熱。然而，鄉村生活幾乎把馬勒逼瘋。他曾在給妻子的信裡，咒罵居民多麼吵鬧：「要是這些農民一出生就又聾又啞，住在鄉下會是一大樂事！」[2]另一封信則寫道：「若能以圍

籬圍出幾畝地，並獨居於中央，世界會無比美好。」[3] 不過，他的小屋並未讓他與世隔絕，避開惹他暴怒的居民。農民會攀爬過五呎高的籬笆，跟他討錢，因此他得在籬笆上頭裝有刺鐵絲網。但鐵絲網擋不住無形的東西闖入，令他相當苦惱。農場的噪音令他無法專心，於是他問地主：「怎麼教公雞不要啼叫？」地主回答：「簡單啦！扭斷牠脖子就行了。」[4]

除了鄉間生活常見的惱聒之外，尚有其他因素導致馬勒無法如願享受田園牧歌般的日子。一九〇七年，他在阿爾卑斯山度假時，幼女死於肺炎。一九一〇年在多比亞科時，發現妻子與建築師華特‧葛羅培斯（Walter Gropius）有染，使他精神崩潰。葛氏為日後包浩斯設計學校（Bauhaus）的創辦者，曾於柏林郊區興建一棟原始木屋「夏之屋」（Sommerfeldhaus）。患有心臟病的馬勒傷心過度，於隔年春天病逝。就算把自己關在屋內，築起圍籬，似乎仍無法斷絕與世界的牽連。

馬勒並非唯一在小屋獨居的創作者，許多藝術家與作家也在類似的簡單房屋中創作。對某些人來說，唯有獨自一人回歸到最原始的基本建築物內，彷彿面對抹去一切創作痕跡的乾淨石板，靈感才得以浮現。馬克‧吐溫（Mark Twain）、維吉尼亞‧吳爾芙（Virginia Woolf）、狄蘭‧湯瑪斯①、羅德‧達爾②與蕭伯納③都在小屋寫作，蕭伯納甚至可以在小屋中追隨陽光，變換寫作位

① Dylan Thomas，1914-1953，英國詩人。
② Roald Dahl，1916-1990，英國童書作家。
③ George Bernard Shaw，1856-1950，愛爾蘭劇作家。

置；海德格④與維根斯坦⑤在簡陋小舍思索哲學；高更⑥逝世於南太平洋的一間木屋，周遭盡是未成年的島民——他還將自己的房子稱為「享樂之屋」（maison du jouir）。高更領取法國政府經費前往玻里尼西亞，政府冀望他描繪當地風俗民情，當作紀錄，或許還能成為宣導廣告，激勵其他殖民地居民。不過，他不理會資產階級對家庭生活的熱愛，只顧著畫出想像中的原始文化，同時以梅毒來毒害這文化。

小屋藝術家的祖師爺是美國作家亨利・大衛・梭羅（Henry David Thoreau），他在一八四五年於友人愛默生（Ralph Waldo Emerson）的土地上蓋了間小屋，不僅可親近大自然，也不至於淪入荒山僻野的不便。梭羅在其著作《湖濱散記》（Walden）中表示，他在這裡休養生息，不是排拒現代性。他在提及小屋所聞聲響的章節裡，列出鄉間必有的事物：鳥語啁啾、遠方教堂鐘聲，還有「某隻牛鬱悶的哞叫」，但他也描述路過的火車聲音：「無論寒暑，火車汽笛聲猶如蒼鷹尖號，穿透森林。」和馬勒不同的是，梭羅不覺得這些人造或自然的聲音惱人，反而歡迎這些聲響，視之為與外界的聯繫。對梭羅而言，人、機械和大自然呈現某種和諧，而非難以承受的負擔。他會沿著鐵道走到最近的村子，聲稱他「透過這條鐵道，與社會相連」。[5]

德國黑森林的托特瑙（Todtnauberg）有間沒有自來水與電

④ Martin Heidegger，1889-1976，德國哲學家。
⑤ Ludwig Wittgenstein，1889-1951，奧地利哲學家。
⑥ Paul Gauguin，1848-1903，法國印象派畫家。

力的小木屋，一個以開歷史倒車為樂的作家就在此隱居，寫下許多著作——他是德國哲學家馬丁・海德格。他在一九三三年擔任佛萊堡大學（Freiburg University）校長時，曾在這間小屋為師生舉辦營火派對。海德格早已向新政權投誠，於是這群人聚集在這片陰暗森林中，興奮的臉龐映著火光，討論德國大學的納粹化。

我無意表示小屋居住者十惡不赦。海德格的政治觀念固然很有問題，但他對建築的一些想法倒是正確。他認為，居住行為對於建築物的影響，和建築者一樣深遠，而且他對風土建築的強調，將部分建築觀忽略經驗與非專業人士看法的缺失導正過來。不過，他回溯建築起源時不免偏頗。海德格的哲學往往將建築的複雜性化約為「居住」這個概念。海德格主張，有些科技會切斷我們與事物及地方的形而上連結，為了要「真誠居住」，我們應棄絕那些科技。海德格和梭羅的觀念大相逕庭，後者認為科技與自然的關係和諧，然而，梭羅屬於一個已消失的世界。對於距《湖濱散記》已有一個世紀的德國人來說，科技躍進所代表的意義大不相同，對右派分子來說更是如此（海德格深深執著的「根源性」〔rootedness〕，與納粹「血與土」的理論很相近。種族與地方的假性關聯，激發人們興建許多亞利安民俗風格的小屋，以及種族屠殺）。諷刺的是，即使居住的觀念是為了修正過度理性化的建築觀點，它最後卻常淪為抽象。同樣地，對海德格來說，歷史本身變成了歷史性（historicity），這是一種抽象的存在，而非接連發生的特定社會情勢。在這種經驗形上學中，因果關係脫勾，倫理觀念鬆動；海德格從未真正為支持納粹而道歉。他的小屋跟社會與現代性切割開來，而在回歸建築物起源的過程中又脫離了歷

史本身，小屋於是成為他放鬆自己、忘懷責任的好地方。

🏛

不只是不食人間煙火的作曲家和哲學家，會出現入住小屋的怪癖，住小屋也是種很流行的休閒活動。「達恰」（Dachas）是有護牆板裝飾的俄羅斯鄉間住宅，數量之多，讓俄羅斯成為最多人擁有第二間房子的國家；日本則有看起來不牢固的美好茶屋；環狀珊瑚島的度假村可以見到五星級海濱小屋；德國鐵道旁有不少夏季別墅，蓋在隨處可見花園小矮人蹤影的小塊土地上；英國也流行海濱小屋。諸如此類的小屋在在證明人對簡樸生活的渴望無所不在——當然這些住在小屋的度假者幾乎如廁時都不必仰賴夜壺；對於泥土的眷戀（nostalgie de la boue）通常不必這麼過火。和前文提過的許多藝術家一樣，我們會對簡樸生活如此嚮往，是受到盧梭及其信徒的影響：浪漫主義作家的想法認為，若住在高貴野蠻人的陋室，可望洗淨文明造成的墮落。

對於前文在小屋中工作的人來說，小屋似乎沒有歷史，一切可以重新開始，即使這種「裝原始」不無可疑之處。在現實世界中，小屋確實有一段歷史——通常訴說公民權遭剝奪的過往。那些小屋屋頂會漏水，衛生設備不及格，害蟲頻繁出沒，寒風刺骨。那種房屋會遭土石流壓垮、被地震夷為平地，完全禁不起野火和海嘯的考驗。若想找一間浪漫時期之前的英國小屋，能找到的只能算是陋室（hovel），畢竟「小屋」（hut）一詞是到十七世紀才通用的。陋室不是高貴野蠻人的家，而是給農奴住的。李爾王從城堡被放逐到陋室，遭遇極其荒謬可悲，如此巨大的改變令

人無言以對。在政治與工業革命橫掃歐洲的舊政權（anciens régimes）之後，可怕的陋室跟著消失，封建生活混亂的現實逐漸從大眾記憶中淡去，人們已能興建安穩的小屋。然而封建主義的部分遺毒至今依然存在。峇里島的五星級濱海小屋，相當於瑪麗・安東尼（Marie Antoinette）於凡爾賽宮的假農舍現代版。她曾假惺惺地穿著絲質的素樸服裝，扮成擠奶女工；那些地方是給錢太多的富人假裝過窮困的鄉村生活，然而周圍的當地居民可是真真切切過苦日子。

歷史學家在回顧過往時所面對的難題，和設法經由建築使時光倒流的藝術家、哲學家、觀光客一樣。西元前一世紀，一名羅馬軍隊的工程師維特魯威（Vitruvius）寫了一本專書《建築十書》（On Architecture），這是現存最早的建築專書，內容重述了建築的起源。他的說法在中世紀時多已遭遺忘，直到被文藝復興時期的學者發現後，幾乎成為後世建築師的聖經。他說，在太初之始，人類和動物一樣須到處覓食，住在洞穴與森林中。有一天，森林發生火災，人類受到火的溫暖吸引，因此聚集起來。熱與光的來源讓人們集結在一起，開始交談，而既然大家一同生活，便開始建造簡單的住家——有的用樹枝與樹葉搭蓋，有的是有遮蔽的地洞，還有些人受到燕巢啟發，用枝條夾泥蓋房子。這些結構隨著時間不斷精進，人類秉持和平競爭的精神改善住宅。最後，維特魯威寫道，「住宅的起源正如上文所述，並可從今天使用類似建材的外國部落建築物看出」（外國一向代表落伍）[6]。維特魯威是軍隊的工程師，他的工作是在殖民地軍事基地興建堡壘，因此得以接觸一些部落，並把那些部落的建築物當作原始建

築的例子。這在興建、觀察與思考建築時是很特殊的脈絡（有侵略、傲慢與偏執色彩），而且把「和平競爭」視為能刺激建築創新，也是相當稀奇古怪的觀點。

維特魯威想像他所屬的希臘羅馬建築，起源就像他對抗的外國部落建築物一樣簡陋，就連最宏偉的神廟也是仿造更早以前的木屋。他推論，大理石上雕刻的裝飾圖案，最初是那些木結構的機能元素。然而，維特魯威主張，希臘人才華洋溢，懂得為這些死板的小屋賦予完美的人體比例。他是第一個在書中描述古典建築柱式的人；所謂柱式，亦即依據柱子比例與裝飾種類，將建築物區分為不同類型的傳統方式。他說，每一種柱式皆衍生於人類不同的體型：多立克（Doric）柱式簡單穩健，是從男性比例而來；愛奧尼亞（Ionic）柱式細膩且有裝飾，為女性的比例；而科林斯（Corinthian）柱式修長且裝飾多，是以處女身形為依據。

維特魯威在說明大寫 A 的建築起源時，解釋得非常精彩有趣，然而他的童話故事中仍有陰暗面：在所有種族中，身體最美的義大利人註定將統治世界，義大利建築也會稱霸天下。這種荒謬可笑的偏執建築觀，在納粹理論家的想法中也屢見不鮮，他們認為德國小屋就像亞利安農民的笑臉，而現代主義的建築則是「他者」的臉，既「單調」又「浮腫」[7]。

讓我們把時間快轉一千五百年，從維特魯威跳到另一個關於建築起源的討論。一八五一年在水晶宮⑦，戈特弗里德・森佩爾（Gottfried Semper）正在研究世上最大帝國搜刮而來的戰利品，

⑦ Crystal Palace，位於倫敦，為第一屆萬國工業博覽會的舉辦地點。

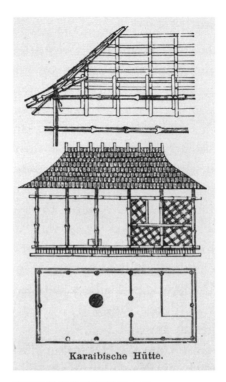

Karaibische Hütte.

森佩爾抽象化的加勒比小屋

他是流亡國外的德國革命分子，也是前薩克森國王的宮廷建築師。在萬國工業博覽會所展示的雜七雜八掠奪品中，他留意到西印度群島的竹編簡陋小屋，並稱之為「加勒比小屋」（Caraib cottage）。森佩爾就是在流亡倫敦期間，構思出那本龐大、難懂，卻影響深遠的著作《技術和構築藝術中的風格》（*Style in the Technical and Tectonic Arts*），書中聲稱建築起源於他在水晶宮看見的那種簡單小屋。森佩爾對原始小屋的描述深具啟發性，雖然

看似重複維特魯威對於蠻族建築物的看法，不過，維特魯威強調人體比例的重要性，森佩爾反而著重於四種基本技術：編織、製陶、木作與石作，及藉由這些方式所創造出的抽象空間。他表示，加勒比小屋的重要性在於：「以最純粹原始的形式，彰顯古代建築的所有元素：以**暖爐**為中心點，地板由環繞的墩柱抬高成**露台**，柱子支撐**屋頂**，並以編織成的包覆，圍出**空間界限**或**牆面**。」[8]這個觀念深深影響了日後強調空間與量體之間抽象互動的現代建築。或許讀者以為，森佩爾的說法剔除了維特魯威的觀念中種族歧視的隱喻，算得上是一種進步，然而他的抽象想像仍彰顯出當時的特殊背景，讓他得以在一八五一年全球最大、工業化程度最高的市中心，看到西印度群島的陋居。這棟小屋會出現在那裡，是因為大英帝國把加勒比海變成由奴隸運作的工廠，從中謀取暴利。這間小屋並非某種抽象空間，而是某個流離失所的原住民原本的家（加勒比海人不願淪為奴隸，曾抵抗過殖民者，卻很快被迫離開島嶼上的家鄉）。就和維特魯威想像中最初的小屋一樣，十九世紀科學研究的第一間小屋也曾是殖民對象的家，透過疆土擴張的戰事引起理論家的注意。雖然他在文章中並未對這方面著墨，但那棟小屋很可能和其他小屋一樣，遭到焚燒、破壞與毀滅。

　　無論是古羅馬或維多利亞時期的倫敦，對於建築史開端的想像，通常都意味著其他人的建築終結。這種暴力的辯證在約瑟夫・康拉德（Joseph Conrad）一八九九年的《黑暗之心》（*Heart of Darkness*）中有所探討，小說敘事者沿著剛果河而上，尋找一個叛變的比利時商人庫爾茲（Kurtz）。我們也漸漸了解，這是一

剛果河上的比利時貿易站，一八八九年

趟回到過往時光的旅程。途中，敘事者遇見的好幾個歐洲人都讚
揚庫爾茲：他口才好，懂藝術，是個天才。但我們終於來到庫爾
茲的貿易站時，卻大失所望，驚訝不已。我們久仰大名的歐洲人
顯然發了瘋，而這人回歸野蠻主義的第一個跡象，就是從建築上
透露出來。敘事者以雙筒望遠鏡望去，瞥見遠方有一處頹圮的建
築物。他對破了大洞的屋頂評論一番之後，還說：

> 此地並未設立任何圍牆或圍籬；但過去顯然有過，因為房子
> 附近還有五、六根細柱排成一列，那些柱子粗略裝飾，上
> 端仍有球形雕刻……之後我透過望遠鏡，一根又一根柱子小

心觀察，赫然發現自己大錯特錯。這些圓球不是裝飾，而是具備象徵性；它們在傳達意義卻又令人疑惑，搶眼又令人不安——會讓人陷入深思，也可讓從天空俯瞰的禿鷹有食物吃。[9]

其實圍籬柱子頂部的圓球，是齜牙咧嘴的風乾人頭。「想傳達意義卻又令人疑惑」的裝飾，象徵起源點的暴力，亦即隱含在森佩爾的抽象空間，及維特魯威世外桃源神話中的暴力。如果我們認為沿剛果河而上的旅程，是一趟時光倒流之旅（雖然這說法不完全正確），那麼建築最初是透過人類合作而成的觀念，就會因為柱子上的頭顱而站不住腳。當然，柱子上安置頭顱這麼極端的擬人論，可說是將希臘人才華洋溢、把人體比例應用到神廟的觀念以黑暗的方式扭曲。康拉德的小說是在十九、二十世紀交替之際所寫的，當時為歐洲帝國主義擴張的全盛時期，幾乎全球都由西方人擺布，然而有些人（包括康拉德）開始察覺不對勁。雖然康拉德設法揭露殖民主義的暴力，但他的措辭同樣是輕蔑非洲人生命、讓比屬剛果淪為人間煉獄的語言；當時在比屬剛果送命的人數高達千萬（他把靈巧的非洲人比喻為穿著短褲的狗，便是令人難忘的例子）[10]。歐洲對付蠻族的恐怖手法最後終於被帶回來，並在一九一四到一九四五年間用來對付異己，例如英國人在波耳戰爭（Boer War）所發明的一種特殊原始住宅：集中營。

歐洲在兩次世界大戰之後飽受砲彈驚嚇，與過往的聯繫受到

重創，歷史觀開始錯亂。這現象延伸到建築上的原始主義想像。薩繆爾・貝克特（Samuel Beckett）在一九四六年法國抵抗運動之後不久寫下一篇短篇故事《初戀》（*First Love*）：

> 由於空氣已出現寒意，及其他不必浪費時間向妳這賤貨解釋的理由，我來到在一次短暫造訪中發現的棄置牛舍尋找庇護。那處牛舍位於田野一隅，地表的蕁麻比草多，泥土又比蕁麻多，但是底土或許有極佳的品質。牛舍裡遍地盡是只要手指一壓便會凹陷的乾牛糞。這是我此生第一次，無疑也是最後一次（若我不省著點用氰化物），必須對抗一種令我沮喪的感覺。那種油然而生的感覺，有個可怕的名稱——愛。[11]

貝克特故事中的敘事者邀請我們進入他原始的避難所——一間棄置的牛舍。令我們想起另一種比頌揚反璞歸真的浪漫派還早出現的原始主義：維吉爾（Virgil）等古代詩人所歌頌的簡單牧羊人小屋。貝克特指出，來到傳統田園詩歌老愛叨唸的地點，會見到滿地牛糞；不過，它仍是愛（生命創造者）之地，也是文學創作之地，因為敘事者說：「我發現自己在一塊年代久遠的小母牛糞便上，刻下露露（Lulu）這幾個字母。」貝克特在偏離歷史主題之後，殘酷地暴露愛與藝術的人性弱點，也批評人們對愛爾蘭人長久以來的幻想：

> 當然除了人口稀少之外（不需要一丁點的避孕藥協助就能達成），我國的魅力在於一切都遭到拋棄，唯一的例外，是歷

史的古老糞便。這些糞便備受珍視，作成標本，讓人畢恭畢敬地捧著。無論令人作噁的時代在何處排出一大坨糞便，總會有愛國志士雙頰發燙，前仆後繼爭相嗅聞。[12]

他無辜地說：「我看不出這些話之間的關聯。」但是在這一刻，時間、愛情、歷史與創作，似乎在糞便中統整起來。然而在歐洲城市，拜納粹德國空軍和英國皇家空軍之賜，已經沒有多少古老的建築糞便可嗅。石板已被擦乾抹淨，現在成了嶄新的一頁。

在戰後的廢墟中，勉強算得上樂觀的原始主義出現了。一九五六年，倫敦舉辦了一場〈這是明日〉（*This is Tomorrow*）展覽，通常被視為普普藝術的發軔。參展者以輕鬆諷刺的手法，大加頌揚菁英文化與商業意象的整合。然而，有一項展覽品卻呈現截然不同的調性：參觀者進入以木頭圍出來的高起空間（這是回到馬勒的阿爾卑斯山谷地了嗎？），會發現一處荒廢的沙地，四處是垃圾殘骸（絕不誇張）。中間聳立一座千瘡百孔的破舊棚子，以塑膠波浪板當作屋頂。訪客在這結構裡遊走，來到敞開的正面時，便能看見裡頭的居民：一個拼貼而成的龐大頭顱，看起來詭異蒼老，被剝了皮，燒到只剩骨頭，若上前仔細觀看，會發現那是由許多零星片段組成，有放大的顯微鏡影像，燒焦木材和生鏽金屬的照片，以及一雙舊靴的圖像。這個裝置稱為「**露台與亭閣**」（Patio and Pavilion），為四名建築師與藝術家的作品：艾麗森與彼德・史密森（Alison and Peter Smithson，粗獷主義先鋒，也是備受爭議的公共住宅案「羅賓漢花園」〔Robin Hood

Gardens〕的建築師）；畫家愛德華多・包洛奇（Eduardo Paolozzi）
與攝影師奈傑・韓德森（Nigel Henderson）。核戰乃是一九五〇
年代徘徊不去的毀滅天使，而藝術家一同想像出核戰末日後的一
間小屋。展覽中的其他裝置作品皆崇拜西方消費主義，唯獨在這
裡，消費主義產物俯首，被轉換為過去文明的考古遺跡，並以怪
誕的方式重新集結。人類遮風避雨的新地點立於其間，就是以這
些殘骸碎片做出來的。在在提醒我們，新的開始有賴於摧毀過
往。回顧這個展覽時，史密森夫婦注意到他們和這時期的貝克特
相當接近，而在這拼湊而成的小屋中也看得見貝克特精疲力竭的
堅持：「我無法向前，只得繼續。」建築史惱人的複雜性全壓縮
在這幾個字裡。回想起上個世紀的恐怖惡行時，進步（包括建築
進步）似乎常只是虎頭蛇尾的迷思。歷史書寫往往是製造神話的
活動，現在也質疑起自身，然而，拋棄歷史甚至更危險；畢竟在
破碎的殘骸中，或許還是能拼湊出可供居住的東西。

　　在本書中我要探討十座建築物，涵蓋的時間與地點範圍很
廣，從古巴比倫、現代初期的北京，及當代里約皆包含在內。我
不會設法把這些建築當成一個個點連繫起來，而是將注意力集中
在差異，亦即各時空的特殊之處。雖然每一章皆依循一個主題，
例如這篇引言所談到的「起源」，或是性、工作，但我會盡量不
要像森佩爾或海德格那樣擺脫歷史，偏重於量體、居住或任何建
築評論家熱愛的無意義字眼。希望本文關於起源的討論能彰顯出
我的主題千變萬化，它們不斷變形易容，以免讓人看穿其中的祕

密。我的主題和建築物本身一樣，會隨時間變異，因為人會賦予建築新的意義，予以再利用、顛覆、擴張或摧毀。它們需要個別的處理手法，就像路易斯‧卡洛爾（Lewis Carroll）的打油詩〈獵鯊記〉（*The Hunting of the Snark*）中的史納克（Snark），必須以鐵路股票、叉子與希望來獵補（當然史納克最後成了致命的可怕怪物）。至於**真正**貫串我對這些建築物的分析的，是對建築如何形塑人類生活的關注，**反之亦然**（如果我們願意試試看，現在仍然可以形塑建築）。建築是最無法逃脫的藝術形式：你可以不看繪畫、不聽室內樂，甚至在必要時可以避開電影與攝影，但就算遊牧民族貝都因人也得住在帳篷裡。不管在哪裡，人都活在建築之中，而建築也存在我們之間，構成人類社會、生活、思維不可或缺的一部分。

巴別塔，巴比倫

（約西元前六五〇年）

建築與權力

「巴比倫必成為亂堆，為野狗的住處，令人驚駭、嗤笑，並且無
人居住。」

——舊約聖經〈耶米利書〉51:37

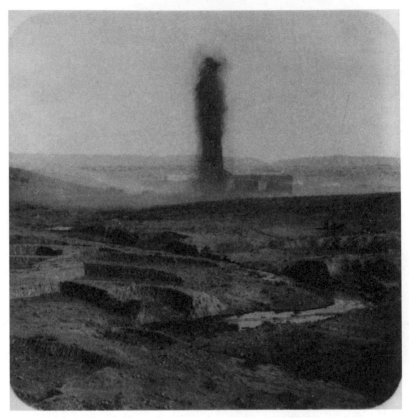

伊拉克巴巴古爾古爾油田（Baba Gurgur）的一處噴油井，此為巴比倫原址
（照片約拍攝於一九三二年），前景是石油像河流般流經沙漠。

英國軍隊在一九一七年三月進入巴格達，佔領前鄂圖曼帝國的重要油田，這時德國考古學家羅伯‧柯德維（Robert Koldewey）被迫丟下二十世紀最了不起的考古發現之一：古巴比倫城。一八九八年以來，柯德維就在美索不達米亞（今伊拉克）一帶挖掘，這「兩條河流之間的土地」相當肥沃，曾是巴比倫所在地。考古學家告訴我們，文字、建築與城市，皆起源於巴比倫[1]。他已將宏偉的伊絲塔城門（Ishtar Gate）運回柏林，現正開挖他認為是空中花園（Hanging Gardens）的遺跡（可惜後來發現，他搞錯了）。

他還發現一處矩形凹坑，裡頭滿是死水，凹坑雖不如以藍色瓷磚裝飾的伊絲塔城門燦爛耀眼，卻依然引人注意，因為那是千年來只存在於傳說的建築物地基：巴別塔（Tower of Babel）。巴比倫建築工稱這座塔為「七曜塔」①，是一座巨大的塔廟（階梯式金字塔形神廟），頂端設立一座獻給馬杜克（Marduk）的神廟。馬杜克這位令人敬畏、蓄著大鬍子的神祇不僅是人類的創造者，亦為巴比倫守護神。雖然巴比倫及其神祇早在耶穌基督誕生前的好幾個世紀就已消失，巴別塔卻仍透過繪畫、傳說、戰爭與革命，駐留在我們的想像裡超過兩千年。巴別塔帶有雙重意象，代表建築有權力掌控人，反之亦然。在解讀巴別塔的故事時，可將它視為壓迫被迫興建這座塔的人類，也可說它具有解放的能力，

① Etemenanki，意為「天地之基的神塔」。

讓建塔者有志一同，奮力掌握自己的權力。

　　這同一棟建築物具備正反兩面形象，有如雙子塔彼此對峙，像兩面對立的鏡子互相映照，永無止境。無論是巴別塔、巴士底監獄，還是世貿中心（World Trade Center），從歷史發軔之初，人類就不斷興建像巴別塔這種紀念碑式的建築。這些建築物將建築的權力明白彰顯出來（監獄、宮殿、國會或學校亦然），但即使是常民興建的建築（無論是住宅或花園小屋），也會在日常生活中傳達權力關係，並讓這關係長長久久延續下去。在建築與凡人的歷史裡，這個主題一再出現，然而本章要說的故事則是關於宏偉的建築，以及對抗這些建築的故事，無論那是發生在巴黎、紐約或巴格達──巴別塔遺跡就位於巴格達的一處大型油田上。石油堪稱當今世上的最大強權，石油的故事也與建築的歷史緊密交織，這故事說起來是出奇地千迴百轉。布萊希特②曾寫道「石油拒絕五幕劇邏輯的傳統描述：今日的災難並非以線性方式展開，而是存在於不斷循環的危機中，在每次危機的各階段會出現和之前不同的『英雄』」；同樣地，巴別塔的故事也有許多主角──劫機者、考古學家兼間諜、聖像破壞者與國王。²因此，讓我們探鑽歷史層次，穿過入侵伊拉克、九一一、世界大戰、再度發現巴別塔、尋找中東原油，並繼續往前，回到聖經時代的開端。

　　巴別塔最為人所熟知的故事出現在聖經。據〈創世紀〉作者所言，天下人在歷史之初連成一體，他們決定要建造「一座塔，

② Bertolt Brecht，1898-1956，德國劇作家。

塔頂通天，為要傳揚我們的名，免得我們分散在全地上。」³不過上帝發現祂所創造的人要做什麼時，反應挺小心眼的。「看哪，」祂不停埋怨道：「他們成為一樣的人民，都是一樣的言語，如今既做起這事來，以後他們所要做的事，就沒有不成就的了。」⁴為了阻撓人的乖張舉動，上帝遂讓人講不同的語言，並把人分散到世界各地——「因為耶和華在那裡變亂天下人的言語，使眾人分散在全地上，所以那城名叫巴別。」⁵

在這個簡短明瞭的故事中，聖經描述建造者對烏托邦的渴望，及建築可能性最終將面臨的限制。這故事通常被解讀為對狂妄自大的警告，例如在西元一世紀，投靠羅馬的猶太人弗拉維奧・約瑟夫斯（Flavius Josephus）就是這樣詮釋。他誤認巴比倫領導者是挪亞的曾孫暴君寧錄（Nimrod），暴君要人民相信不必靠上帝，自己就能掌握幸福的權力。「他也說，若上帝想再淹沒這世界，他就會報復；為此，他要建一座水淹不到的高塔！這麼一來，他就可以報復上帝摧毀他們祖先的仇！」⁶這種解讀固然巧妙地提出建造者的動機，但仔細研究聖經故事，會發現字裡行間並未明指那些人的罪過為狂妄自大。這故事雖然簡單，卻很模稜兩可：讀者可以認為替人類福祉著想的是巴別塔的建造者，也可以是復仇的神祇。以前者的觀點來看，巴別塔表示人類團結，但上帝嫉妒心作祟，不讓任何人挑戰祂的權力，因此阻撓人類的努力。另一方面，故事可能暗示巴比倫由暴君統治，強迫人民一起興建龐大且無意義的虛榮建築，幸好上帝解放了人，讓他們不再受到暴君宰制。這種模稜兩可的情況在建築史上屢見不鮮：建築物有賦予人類權力的潛能，也可以讓人淪為奴隸。有時這兩種

力量會在同一建築中結合。

巴別塔不光是巨大的寓言，故事核心也含有史實。其實猶太人很熟悉巴比倫城，雖然是情非得已。許多猶太人在「巴比倫之囚」期間度過了五十年，之後反抗帝國主人尼布甲尼撒二世（Nebuchadnezzar II）國王時又失敗。尼布甲尼撒統治國勢日益興盛的帝國期間，曾耗時多年重建首都，欲使其恢復昔日榮光——當然他有一大批奴隸幫點忙。建築可用來控制階級嚴明的社會，金字塔、萬里長城（興建過程中估計有百萬工人喪命）、史達林的白海運河（White Sea Canal）也如出一轍，尼布甲尼撒的建築物完全由俘虜完成，建築工的生活就像後來在埃及的猶太人一樣，「使他們因做苦工覺得命苦，無論是和泥、是做磚」。[7]

尼布甲尼撒重新打造出一座光鮮亮麗的新首都，重建西元前六八九年亞述人入侵時遭到摧毀的金字塔形神廟，於是首都中央聳立一座巨大的塔廟，獻給馬杜克神。巴比倫人花了一個世紀的時間重建高塔，終於在尼布甲尼撒的統治期間，於頂部建成鋪著藍瓷磚的神廟。這座塔矩形平面的比例，很可能是依據希臘人稱為「飛馬」（Pegasus）的星座。古代石板曾敘述巴別塔「直抵星斗」，而高塔頂部的神廟可能也是個很好的瞭望台，供祭司觀星。正如金字塔與巨石陣，這種星斗式的排列將巴別塔納入支配一切的宇宙架構中。這是打造建築及整體文化（包括信仰體系，以及將文化組織起來的管理與高壓手段）的一種方式——讓建築看起來屬於恆定、無可質疑的大自然一部分，是第二自然。由此引申而言，這能讓尼布甲尼撒的權力散發出無可撼動的感受，就和塔廟的堅實與星座的軌跡一樣。像這樣的建築物會使社會僵

化，營造出既有體制就該永遠如此的印象。許多銀行、政府建築物與大學會模仿古代神廟，其來有自。

尼布甲尼撒除了是重要的建築業主之外，也是建築的破壞者。在西元前五八七到五八八年，他將猶太教中最神聖的耶路撒冷神廟夷平，給叛亂的猶太人一點顏色瞧。之後，他又將猶太人全部驅逐到自己的城市，以便就近監督這些頑強的反叛者。這就是猶太人流離失所的開始，大批猶太人離開應許之地，無怪乎他們長久以來，對於殖民統治者興建的建築帶著負面記憶，夢想尼布甲尼撒的首都遭天譴摧殘。先知耶利米（Jeremiah）可能曾被囚禁在巴比倫，他提出令人毛骨悚然的預言，指出這座驕傲的城市終將毀滅：「地必震動而痛苦；因耶和華向巴比倫所定的旨意成立了，使巴比倫之地荒涼，無人居住。」[8] 耶利米的預言再度出現在新約聖經最末，經文提到一名女人騎著七頭獸，那是巴比倫最後一次出現。聖約翰想像中的巴比倫，代表當時迫害基督徒的羅馬。直接批判羅馬或許風險過高，然而其所傳達的訊息昭然若揭：「叫萬民喝邪淫大怒之酒的巴比倫大城傾倒了！傾倒了！」[9] 巴比倫這時成了無與倫比的罪惡城市，千年來，凡提到都市化的罪惡墮落，就會以巴比倫為代表──迪斯雷利③在一八四七年，曾稱倫敦為「現代巴比倫」。在拉斯塔法里教④及受其影響的雷鬼音樂中，巴比倫的城市形象甚至擴張到代表整個西方社會文明，象徵自然人⑤墮落到官僚腐敗。

③ Benjamin Disraeli，1804-1881，英國保守黨政治人物，曾兩度擔任首相。

④ Rastafarianism，1930 年代於牙買加興起的黑人基督教運動。

⑤ natural man，語出《聖經，哥林多前書》2:14，指不接受天啟能使精神更生，只憑動物本能行動的人。

數個世紀以來，前往美索不達米亞的基督教旅人在思考巴比倫滅亡之時，總是繞著這些聖經故事打轉；這和仍能令人大開眼界的古埃及遺跡不同，巴比倫的消失具有重大的意義。參觀者在這一片荒蕪的沙漠中，確認了聖經的真理及有力的政治寓言：套句十六世紀德國旅人李歐納‧洛沃夫（Leonhard Rauwolf）的話，「所有不敬與狂妄的暴君之最」。[10]其實這說法也不無道理，因為最後毀了巴別塔的**確實是**狂妄自大，不必任何神祇干預。自稱為神的亞歷山大大帝堪稱狂妄自大的化身，他橫掃古代世界時，曾指定巴比倫為帝國首都。巴比倫的古老榮耀與雄偉規模，無疑令自我膨脹的他相當嚮往，而長達八‧四公里、厚達十七到二十二公尺的龐大城牆，更是吸引有妄想症的他。然而，亞歷山大在西元前三三一年進入這座城市時，發現這裡的雄偉規模早已敗壞，巴別塔也已頹圮。他和之前的尼布甲尼撒一樣，決定重建巴別塔，不過他這人事情不會只做一半，遂決定從頭重建整座塔，下令萬名大軍清理遺址，要在兩個月內把成堆的泥磚用手推車移除。只是才過一個月，三十二歲的他就英年早逝，巴別塔也永遠未獲重建。

　　聖經未描述巴別塔的確切模樣，但其他來源則提到一些。希臘的歷史學家希羅多德（Herodotus）聲稱，巴別塔有八層，頂部設立一座神廟。西元前二二九年的一塊楔形文字板大略確認了他的描述。只是，希羅多德不太可能親自前往巴比倫，他的描述是為了讓希臘對抗波斯的戰爭合理化，通篇盡是謠言拼湊成的差勁文字，例如他寫了一篇淫穢的故事，訴說神下凡與女祭司在巴別塔頂端翻雲覆雨。這些描述並不精準，留給後人很大的想像空

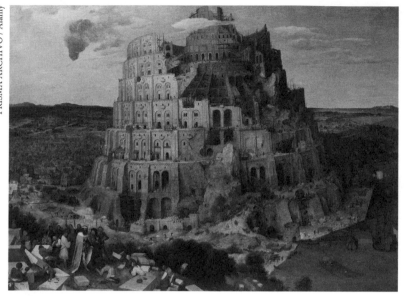

老彼得・布勒哲爾〈巴別塔〉，約一五六三年

間。文藝復興時期的畫家曾畫出直衝天際的環形多層高塔，最有名的是一五六三年老彼得・布勒哲爾⑥的作品，畫中那棟怪物般的建築物聳立的地景很不像中東，反而比較像荷蘭。布勒哲爾畫的高塔似乎有一部分是由原生岩石建構而成，代表建築與自然整合的極致，而前景中的建築工暫時放下開鑿大岩石的工作，對君主屈膝下跪。

　　由於巴比倫是想像的城市，因此模樣會和當時的壓迫者類似。從聖約翰撰寫〈啟示錄〉以來就是如此：早已消失的巴比倫

⑥ Pieter Bruegel，約 1525-1569，法蘭德斯畫家。

既壓迫猶太人，也代表壓迫基督教徒的羅馬帝國。一五二〇年出現更新版，路德⑦寫道：「天主教會是真正的巴比倫王國，沒錯，就是真正的敵基督王國！」後來新教徒就把羅馬教會比擬作巴比倫。布勒哲爾也一樣，他身為荷蘭人，當時得接受西班牙帝國的統治，於是讓羅馬與巴比倫相呼應。他在圓形高塔上添加的圓拱，像他十二年前造訪過的羅馬競技場遺跡，而羅馬亦為哈布斯堡王朝（Habsburg）統治者天主教信仰的中心所在。不過，荷蘭新教正風起雲湧，西班牙強迫人民信仰天主教的行為引來不少怨恨。巴別塔的建造者說著同一種語言，天主教徒在做禮拜時也只用拉丁文，然而新教徒則說多種語言。對低地國的新教徒來說，西班牙強行加諸的一統性及對宗教的不寬容，是難以忍受的桎梏。然而巴別塔並未完成，也不可能完成，因為頂端在施工時，地基已出現裂痕，而且沒有一層完整。布勒哲爾認為，西班牙人和巴比倫人一樣傲慢，最後必將同樣註定失敗。

布勒哲爾畫完這座頹圮、未完成的巴別塔之後，不過區區三年，荷蘭就爆發了「破壞聖像風暴」（Beeldenstorm）。許多參與者是喀爾文教徒，他們對於近期西班牙將他們視為異教徒來打壓非常不滿。一位流亡到英國的天主教徒尼可拉斯・山德（Nicolas Sander），曾親眼目睹安特衛普聖母堂遭褻瀆的情形：

這支新教派信徒推倒雕像、損壞畫像，遭殃的不光是聖母像，而是鎮上的所有聖像。他們扯下簾幕，把銅造與石造雕

⑦ Martin Luther，1483-1546，德國宗教改革運動主要發起人。

刻悉數搗毀，砸祭壇、破壞各種飾布、拗折鑄鐵，聖餐杯與法衣不是被奪走就是遭毀壞，並挖走墓碑上的黃銅，不放過窗戶及柱子周圍供信眾使用的座椅……至於聖壇上的聖體……他們則以雙腳踩踏，（更難以啟齒的是）還在上面撒惡臭的尿。[11]

如廁式的抗議旋即席捲荷蘭各地。歷史學家彼得‧阿內德（Peter Arnade）鉅細靡遺寫下：「林堡（Limburg）有個名叫伊沙伯‧布蘭榭提斯特（Isabeau Blancheteste）的人在神父的聖餐杯小解；破壞聖像者在斯海爾托亨博斯（'s-Hertogenbosch）對著神父衣櫃如法炮製。安特衛普外圍的許爾斯特（Hulst），有個聖像破壞者將拆下的十字架放進豬舍；屈倫博赫伯爵（Count of Culemborg）把聖餐餅拿來餵寵物鸚鵡。」[12]除了破壞文物之外，如同嘉年華般顛覆權威的行為也發生了：有抗議者興高采烈把雕像倒栽蔥塞進洗禮盤，並大聲喊道：「我為你施洗！」一尊有名的聖母雕像在安特衛普遊行時，遭到民眾扔石子攻擊，民眾還大喊：「小瑪麗！小瑪麗！妳沒有下一次囉！」

破壞聖像的人想藉由整肅有西班牙與天主教色彩的教會與公共空間，洗滌苛政之下的建築與國家。然而帝國不久就開始反制，成立地方宗教法庭，約有一千人遭到前所未見的方式處決。例如有個叫做伯特朗‧勒布雷（Bertrand le Blas）的人曾在做彌撒時，搶下神父手中的聖餅，丟到地上踩，後來他在埃諾（Hainault）主廣場上被凌遲至死；在死前，他先被燒得火紅的鉗子燙，舌頭被拔掉，最後被綁到火刑柱上以小火焰慢慢烤死。然

而新教徒可沒那麼容易洩氣，在接下來的「八十年戰爭」（1568-1648）中，荷蘭分裂成兩省——北方新教徒為主的荷蘭共和國（Dutch Republic）終於從西班牙獨立，成為今天稱為荷蘭（Netherlands）的國家，而以天主教徒為多數的南方最初仍屬於西班牙，最後成為比利時。和聖經故事相反，破壞聖像風暴乃是人（而不是上帝）藉由對抗代表苛政的建築，來反抗統治。兩百年後，法國人將採取更激烈的手段，拆毀整個王朝的體制。

　　「如陀斐特（Tophet）冒煙；如巴別混亂；如末日喧囂！」湯瑪斯・卡萊爾（Thomas Carlyle）在談到法國大革命的歷史時像在胡說八道。巴別這個名稱又出現了，不過這回並非象徵暴政，而是如聖經說的「變亂」。卡萊爾曾為普魯士國王腓特烈大帝（Frederick the Great）作傳，對傳主歌功頌德，且對民主（巴別的本質，亦即各種語言的混亂）沒有好感，對革命分子也沒什麼興趣，認為他們就算不是瘋狂暴民，頂多也只能算是丑角。「一個發狂的『假髮師提著兩根火把』，想燒掉『兵工廠的硝石』，引來一名女子尖叫奔跑，一名有點自然哲學概念的愛國者立刻出面制伏（以步槍柄打他的胃）。」卡萊爾幸災樂禍地描述巴士底監獄的情景，[13] 但是他把革命分子描寫成一群烏合之眾，透露的是他自己對法國大革命的恐懼與偏見。他是不折不扣的巴比倫人，深信應該只有一個建築師——上帝或君主——而愚昧的民眾不該招惹這位建築師。

　　然而，推翻巴士底監獄不是巴比倫式的變亂，而是團結一

致、對抗壓迫體系的人民。如果有哪棟建築堪稱現代巴別塔（二號暴政代表），當然就是這處有八座陰森堡壘的監獄，「如迷宮般，擁有從二十年到四百二十年歷史的龐大建築，高高在上皺眉」。[14]法國人當然認為那是專制君主統治的象徵，但在巴士底監獄被攻陷之後，又成為自由的象徵。它就和巴別塔一樣具有雙重意象，藉由革命行為，從負面象徵轉為正面。然而，這形象不完全符合現實。

儘管謠言指出，巴士底監獄的祕密地牢中滿是無辜的人，他們和已腐朽的骷髏鍊在一起，但是監獄被攻陷之後，卻發現裡頭只有七個囚犯：四名偽造犯、一個瘋子、兩個貴族性罪犯，沒有半個能特別代表暴政的壓迫。相反地，人們攻陷巴士底監獄是受到過去囚犯寫下的文字激發，例如伏爾泰（Voltaire）、狄德羅⑧及幾個聳人聽聞的悲慘回憶錄作者。這次行動也透過杜撰一些知名的神祕囚犯而在事後合理化，包括鐵面人（只有一小部分為根據某真正囚犯而來），以及完全虛構的洛爾日伯爵（Count des Lorges）。這些杜撰的傳說是大眾的幻想，起因乃是人民熱烈渴望將革命信念具體化。目擊者信誓旦旦地說，他們見過伯爵在冒煙的廢墟中踉蹌而行，因為在地牢待了四十年而駝背，白鬍子長達一呎，而望見陌生的太陽時，還瞇起他鼠般的雙眼。到了一七九〇年，這名想像的囚犯名聲如日中天，有些人代替他寫下好些報導，描述他如何受到不公不義的囚禁，而他的形象也出現在菲

⑧ Denis Diderot，1713-1784，法國哲學家。

利普‧柯堤斯⑨知名的蠟像作品中。

　　我們倒是可以比較確定，作為暴政與自由雙重象徵的高塔，享有漫長的來生。雖然巴士底監獄幾乎馬上被精明的地產開發商皮耶－法蘭斯瓦‧帕洛伊（Pierre-François Palloy）夷為平地，巴士底的石頭卻變成了小飾品，紀念暴政絕跡。戒指與耳環鑲上廢墟石頭，生鏽的鎖鏈融化後重新鑄造成紀念章，而帕洛伊也從暴發戶變身為革命擁護者，砸下大筆財產把從監獄拆解下來的石塊，刻成大型巴士底監獄模型。他稱這些石頭為「自由的遺骨」，由「自由使徒」護送到法國八十三個省，並且（多半）由隆重的接受儀式迎接。「法國是個新世界，」帕洛伊於一七九二年的一場演講中聲稱：「為了保住這項成就，必須將過去奴隸狀態的碎石，散播到每一處。」[15] 他說到做到，並延續他的任務（過程中也害自己遭殃），用巴士底監獄遺留下來的石板刻上《人權宣言》，送到法國的五百四十四個區。但這還不是巴士底的旅程終點。就像有些致命疾病是靠風傳送的孢子而散播，這座傾圮高塔的無形片段傳得更遠，越過法國國界，穿過十八世紀的時空，來到幾乎不曾改變的東方，飄向美索不達米亞的荒野，也就是巴別塔曾屹立的地方。

　　「在過去與當下緊密結合之處，往往讓人覺得時光的差異默默消失。」探險家、考古學家、國王推手與間諜葛楚德‧貝爾（Gertrude Bell），在她一九一一年出版的旅行回憶錄《更替的阿

⑨ Philippe Curtius，1737-1794，瑞士醫生與蠟像師，杜莎夫人蠟像館創辦人為他的門徒。

穆拉斯》（*Amurath to Amurath*），用長久以來「東方通」的陳腔
濫調開頭。

> 然而，這裡卻出現了以往未見的跡象。這片荒蕪的區域歷經
> 好幾世紀的動盪，一個力量強大的字眼第一次出現，聽到
> 的人不免感到驚奇，紛紛請別人解釋那個字眼的意義。自
> 由——什麼是自由？………貝都因人的雙脣不經意吐出這個
> 詞，改變於焉展開。那種改變的感覺令人不自在，又摸不著
> 頭緒，卻縈繞在整個鄂圖曼帝國。[16]

　　攻陷巴士底監獄的餘波，終於在博斯普魯斯海峽彼端也感受
到了。當時鄂圖曼帝國在改革分子與統治對象興起國家主義的壓
力下，顯得風雨飄搖。青年土耳其黨（Young Turks）在一九〇八
年的革命揭竿起義，不久之後，自由的概念傳播到帝國的沙漠領
土，那向來是君士坦丁堡只能稍微掌控的地方。正因如此，英國
軍事情報單位委託牛津大學歷史系第一名的畢業生、歐洲數一數
二的傑出登山者與中東專家葛楚德·貝爾，在美索不達米亞旅行
時，留意難以駕馭的貝都因人。想掌握這個區域的英國，殷殷期
盼的莫過於一次阿拉伯之春。對多數英國官員來說，美索不達米
亞的重要性只在於鄰近印度，但是有一個以海軍部為中心的小型
權力團體（成員包括在一九一一年成為第一海軍大臣的溫斯頓·
邱吉爾），卻是覬覦另一項戰利品——石油。唯一的問題是，注
意到此區石油的，不只有他們。

　　自十九世紀末以來，一股新興勢力威脅了大英帝國的優勢：

當時的德意志國（German Reich）擁有源源不絕的成長動力，工業家、銀行家與行政官員不斷尋找新市場與原物料。德意志國沒什麼機會靠從殖民地取得這些資源，因為全球多數弱國已是英國的囊中物，因此德意志國改與鄰近歐洲卻債務纏身的鄂圖曼帝國結盟。一八八九年德國在一項重大協定中，獲得建立一條貫穿小亞細亞（Anatolia）鐵路的特許權。這條鐵路不斷延伸，十年之後將可聯繫起柏林和巴格達，這項耗費巨資的龐大計畫，最終會整合鄂圖曼帝國難以抵達的領土，並讓德國長驅直入，直抵波斯灣。這個遠景讓原本就因為德國海軍快速擴張而緊張的英國，更加如坐針氈。為了因應局勢，英國在一九〇一年奪下科威特的控制權，切斷德國通往海岸的途徑，也導致令人不安的僵局。這情況並未延續很久：一九〇三年，有個特立獨行的英裔澳洲富翁威廉・諾克斯・達西（William Knox D'Arcy）在附近的波斯（今伊朗）發現石油，局勢因而改觀。

達西在第一海軍大臣傑基・費雪（Jacky Fisher）的慫恿之下，深信皇家海軍（及帝國本身）的未來，得靠著掌握石油來維繫，遂砸下多年光陰與巨資，在中東尋找石油。石油比煤輕，開採快速，勞力密集度較低，因此能讓英國艦隊擁有優於德國的關鍵優勢。不過，探勘與鑽取石油的費用之高，連財力雄厚的達西也不勝負荷。有鑑於此，一家管理油田的組織應運而生──盎格魯波斯石油公司（Anglo-Persian Oil Company），亦即日後的英國石油公司（BP）。然而，該組織的財富也逐漸告罄，到了一九一二年已面臨困境，只得尋找更穩的靠山。英國國內歷經漫長的爭論之後，一九一四年在邱吉爾的授意下，政府悄悄買下公司的控

制股權。邱吉爾延續了費雪將海軍轉變為石油強權的計畫,而且時間剛好來得及,因為國會通過邱吉爾提案的十一天後,一名奧匈帝國大公就在塞拉耶佛遭刺⑩。

在這一帶發現油田,並未改變英國對柏林－巴格達鐵路的態度,這條鐵路已太逼近波斯油田,讓英國無法寬心。不僅如此,英人懷疑在美索不達米亞可能蘊含大量的石油礦藏。一九一二年,德國機伶取得鐵路沿途四十公里地帶的礦藏探勘權,一批銀行家、政府官員與投資人,爭相尋求狡猾且優柔寡斷的高門(Sublime Porte,當時鄂圖曼政府的別稱)同意,到美索不達米亞的其餘地區探勘。

還有其他人在美索不達米亞挖洞,而且不只是為了石油。德英爭奪這一帶的礦產財富及國家未來時,也想掌握這一區的過往,因此有些人便肩負了兩項緊密交織的任務,例如阿拉伯的勞倫斯(T. E. Lawrence 'of Arabia')與葛楚德·貝爾,便是將考古與間諜活動結合為一(勞倫斯是以考古探勘為理由,監視柏林－巴格達鐵路的進展)。數個世紀以來,愛冒險的歐洲人已在這一區到處挖掘,然而在鄂圖曼帝國分崩離析之際,這群人越來越明目張膽地持續挖,並把戰利品送回家。早期來此地進行挖掘的探險家多為有身分地位的外交官,他們受到希羅多德等古典時期的作家啟發,一方面想證明聖經的歷史真實性,另一方面則是出於自身政治利益考量,想了解這塊土地及居民,因此挖掘許多看起來陌生的文物殘件。馬格努斯·伯哈德森(Magnus Bernhardsson)

⑩ 王儲斐迪南大公夫婦遭刺,乃是第一次世界大戰的導火線。

指出，這些早期考古學家「解開歷史謎團，因為史料來源不再僅限於聖經或古典時期之作，而且更為具體。在這過程中，歷史成了財產」——尤其是歐美人士的財產。[17] 但由於祖國學者對於「東方」文明根深蒂固的偏見，認為這些文物根本無法與古希臘相比，因此近東考古學為了爭取財務與政府支援，大打公關戰。

這門新興學科的翹楚，是個名為亨利·奧斯丁·賴亞德（Henry Austen Layard）的英國人，他從一八四五年就在美索不達米亞進行考古挖掘。他在爭取大英博物館的金援時未能如願以償（一名館方董事稱他的發現為「一批垃圾」，最好「在海底」展示），於是轉而尋求大眾支持，並精明地針對強力擁護聖經的英美人士推銷他的書《尼尼微及其遺跡》（*Nineveh and its Remains*），書中是關於他在美索不達米亞的發現。賴亞德有個朋友建議他：「寫一本搭配許多圖片的胡吹亂謅……撈出古老的傳說軼聞，只要能以任何手段哄騙人，讓他們相信你證實了聖經的論點，那你就成功啦！」[18] 果不其然，《泰晤士報》稱這本書為「當今最了不起的作品」；這部作品風靡大西洋兩岸，成為暢銷書，大英博物館最後也設立近東專屬展廊，現在來到這裡，仍可看見賴亞德發現的浮雕，由兩隻有翅的巨獸守護。

德國也加入了這場爭戰，不過葛楚德·貝爾發現，德國人對待歷史的方式很不一樣。他們不必訴諸大眾對聖經權威性的興趣；和英國不同的是，德國政府與鄂圖曼的關係一向較佳，且從一開始就支持考古探勘，採用的方式也和英國人大相逕庭。貝爾在沙漠旅行時，遇見來自不同國家的考古學家，並告訴她惺惺相惜的勞倫斯，他的考古方式簡直「陳舊」，不過德國人講究科學

的嚴謹作法令她佩服。許多德國考古學家（包括發現巴比倫的柯德維）是學建築出身，英方則通常是來自牛津或劍橋大學的古典學者。德國人受到建築訓練的影響，會設法保護所發現的建築遺跡，而非摧毀任何不易移動的東西，因此柯德維的大坑能展現出巴別塔的地基，並推測洋蔥般的層次表示這裡經過數個世紀的頹圮與重建。柯德維是個不折不扣難搞的怪人，即使朋友也覺得他不可理喻，有個密切的合作夥伴說他是「十足暴躁的傢伙」。因此讀到貝爾認為柯德維和她非常意氣相投，實在令人矚目。不過，貝爾這人也不按牌理出牌就是了。

貝爾與身邊同為貴族的人格格不入，終身未婚，卻曾與有婦之夫發生過兩段轟轟烈烈的婚外情（雖然以魚雁往返為主）。對於多數歐洲人來說，這女人太聰明直率。日後將對中東地緣政治產生巨大影響的國會議員與從男爵馬克‧賽克斯（Mark Sykes），便曾與貝爾在沙漠中相遇並爭吵。賽克斯認為她「是個大吹牛皮的話匣子，自命不凡、喋喋不休、胸部平坦、男人婆，在世界各地亂跑、扭腰擺臀的蠢貨」。[19]他還說貝爾是個騙子，另外，恐怕得告訴讀者，他認為貝爾是個賤女人。不過，他後來發現，貝爾簡直和阿拉伯對手一樣厲害，而且根本不怕他的種族歧視（他曾在其他地方，乾脆稱貝都因人為畜生）。

一九一四年三月，貝爾的日記紀錄了在沙漠中一段比較有啟發性的邂逅——與柯德維的交談，真情流露，夾雜著對未來的不祥預言：

幫柯德維拍照，之後再度和他走到聖道上，沿著底格里斯河

到巴比倫。亞歷山大就是在這裡去世的⋯⋯「他三十二歲，」柯德維說：「我三十二歲時才剛畢業，可他已征服世界。」很遺憾地，之後亞歷山大死了，帝國分崩離析⋯⋯「他在巴比倫時發瘋了，總是醉醺醺，甚至有故事說他殺了朋友。他沒日沒夜地酒醉，」我說：「唯有瘋子才會征服世界。」[20]

他們並未再度見面。那年夏天戰爭爆發，不過柯德維仍逗留在美索不達米亞（當時這裡屬於與德國結盟的鄂圖曼帝國），直到英國在一九一七年入侵巴格達時，才不甘願地回到德國。然而貝爾未能忘懷這奇特的友人，於一九一八年寫道：

> 昨日返家途中，在巴比倫暫停⋯⋯「過往時光」（Tempi passati）在那裡顯得好沉重。我並非懷念尼布甲尼撒或亞歷山大，而是在此找到的溫暖情誼、好友，以及與親愛的柯德維共度的美好時光。就算把他當作是陌生的敵方也於事無補，我站在灰塵遍布的空蕩蕩小房間，感到一陣心痛⋯⋯這個德國人和我曾興致盎然，聊著關於巴比倫的計畫⋯⋯誰知世事如此險惡，破壞我倆締結的友誼。[21]

戰爭爆發可能導致考古活動停止，但人們沒有遺忘考古戰利品。德國人在倉皇中，留下滿滿的文物，貝爾收起自己的情感，建議應把它們送到大英博物館。當然，大家也沒遺忘這裡的石油，否則不會有近一百五十萬名英國大兵出現在遙遠的戰地，其中一百萬人在戰後依然駐留原處，保護英國在美索不達米亞的邊

境與油田——這裡現稱為伊拉克。

　　催生伊拉克這個新國家的，是葛楚德・貝爾及她昔日的敵手賽克斯。在戰爭即將結束時，賽克斯與法國的莫里斯・皮科（Maurice Picot）悄悄將中東瓜分為英法兩國的地盤。根據賽克斯－皮科協定（Sykes-Picot Agreement），法國戰後將掌管敘利亞，英國則得到伊拉克與巴勒斯坦。之前雖然列強允諾讓阿拉伯人擁有民族自決，以鼓勵他們對抗鄂圖曼帝國的統治，然而這種瓜分情況完全違背承諾，也引發了之後中東的諸多動亂。貝爾與勞倫斯在戰爭期間充當英國政府與阿拉伯人聯繫的重要工具，心知肚明這項計畫的虛偽，但還是照做。很遺憾地，他們證明了自己多麼英國：無論他們多熱愛這片沙漠與人民，多痛恨家鄉的諸多限制，但他們永遠對帝國忠心耿耿，因此出一份力，把自己痛恨的限制加諸到世界的其他角落。

　　貝爾對自己的角色感到困惑。雖然她偶爾耽溺於帝國大夢，曾表示：「我們的確是卓越的民族，讓其他受壓迫國家的遺跡免於毀滅。」不過，她也受到自我懷疑的困擾，曾問：「我們連自家事都搞不定，怎麼還敢教別人如何處理比較好？」[22] 即使如此，她在戰後還是留在伊拉克，扶植費薩爾（Faisal）登上國王寶座，之後又嘆道：「我永遠不會再扶植國王，這要求實在太過分。」[23] 她也草擬伊拉克的古物政策，建立知名的巴格達博物館（Baghdad Museum）。然而隨著伊拉克政府的自主權提高，她的角色重要性逐漸消失，並在一九二六年服用過量安眠藥。她可能是自殺：她看不見在伊拉克的未來，但回到家鄉也算不上是一項選擇。

今天巴別塔的遺跡和柯德維在一九一七年留下的模樣差不多，是個在非軍事區的淺坑。和這一帶的其他歷史遺跡不同的是，薩達姆‧海珊（Saddam Hussein）並未修復這個地方。他在掌權之初，就表示要重新打造巴比倫——狂妄自大永不退流行。他繼續重建伊絲塔城門、尼布甲尼撒的宮殿與烏爾塔廟（Ziggurat of Ur），也比照古代作法，在這些建築物的磚上印下這些字眼：「勝利的薩達姆‧海珊乃共和國總統，願上帝與他同在。他是偉大伊拉克的守護者，帶動伊拉克重生的創新者和傑出文明的建立者，在他的統治下，了不起的城市巴比倫於一九八七年重建完成。」還有其他地方的鐫刻文字稱海珊為「尼布甲尼撒之子」。這固然是誇大狂的姿態，但事情並不那麼簡單。英國留給海珊一

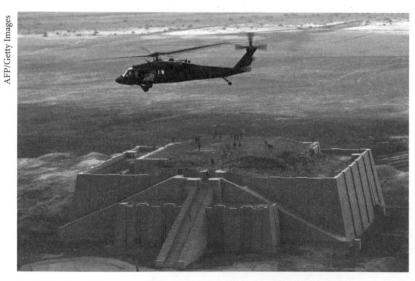

美軍攀上海珊重建的烏爾塔廟

個有如炸藥筒的國家，裡頭有許多相互衝突的種族與宗教族群，而為了要創造一個國家的神話，整合各個派系，海珊回歸到伊斯蘭遜尼派、什葉派、庫德族與貝都因人來到伊拉克之前的年代。

　　海珊在全國各地成立的許多國家博物館在戰後遭到掠奪，意味他重新打造巴比倫的努力不太受歡迎，也不算成功，但他修復巴比倫的企圖，卻在世界另一個意想不到的角落引起迴響。在美國就有狂熱信徒，例如查爾斯·戴爾（Charles Dyer）曾在其著作《巴比倫興起》（*The Rise of Babylon*）中，將海珊的建築計畫視為末日啟示（apocalypse）的預兆，對這位伊拉克領導者懷抱不健康的幻想。在類似脈絡下，叫座小說《末日迷蹤》（*Left Behind*）系列，鉅細靡遺描述一群重生的基督教徒，在中東的末日戰亂中探險，回答我們這個年代最迫切的問題之一：「當世界聚焦於新巴比倫的混亂，以及無可解釋的黑暗之潛在成因，那麼耶路撒冷該怎麼辦？」美國原本就有影響力龐大的宗教右派遊說團體，這套賣了超過六千五百萬本的無稽之談，更為伊拉克戰爭推波助瀾。

　　就和石油產業一樣，言論帶有宗教色彩的政治極端分子根本等不及末日來臨，而自以為彌賽亞的東尼·布萊爾（Tony Blair）與喬治·布希（George Bush）也樂得參與。布希在入侵伊拉克前夕，告訴法國總統賈克·席哈克（Jacques Chirac）：「這次戰爭是上帝旨意，希望在新世紀來臨前，藉此除去子民的敵人。」[24]二〇〇三年於巴格達的「震懾作戰」（shock and awe）是精心布局的末日舞台，真實地重新打造出過去人們對於中東面臨世界末

日的想像，例如十九世紀中期，約翰・馬丁⑪創作的許多關於巴比倫的駭人繪畫及版畫。這也讓全球第二大的石油礦藏區，重歸英美管轄。

　　令有些人失望的是，入侵伊拉克並未終結此區亂象，反而對巴比倫遺跡造成難以衡量的損害。貝爾在一九二二年成立的巴格達博物館，是用來安置尚未被送到國外的文物，但是在軍事入侵之後不久便遭到洗劫，而聯軍把巴比倫遺址本身變成軍事基地，挖掘壕溝，破壞遺址城牆。美國海軍也在烏爾塔廟上塗鴉，在此建立龐大的軍用機場，甚至還在其中設立一間必勝客與兩間漢堡王。和平不代表巴比倫能獲得仁慈的對待：等到開採油田的真正要事重新展開時，二〇一二年三月，伊拉克石油部埋了一條貫穿遺址的輸油管，無視於聯合國教科文組織與伊拉克考古學家的抗議。

　　在戰爭瓦礫堆、外國佔領與石油產業的包圍下，巴別塔的地基現在默默躺在一池水中腐壞。高塔的不存在嘲諷了許多帝國：巴比倫、亞歷山大、波斯、鄂圖曼、大英、伊拉克復興黨與美國，這些勢力曾屢屢嘗試統一世界的這個角落，也紛告失敗。從這觀點來看，巴別塔的毀滅可視之為解放的故事，而非天譴，是讓人從壓迫性的統治獲得解放，正如布勒哲爾所繪，巴別塔代表令人厭惡且邁向滅亡的西班牙帝國。這也是毀滅另一座高塔（精確而言是兩座）的人，為自己攻擊建築的行動所寫下的註解。

　　世貿中心被一小群狂熱的激進教徒選中，當作美國經濟與文

⑪ John Martin，1789-1854，英國浪漫時期畫家。

化勢力的代表。不過無論他們的行為多麼戲劇化，罹難者人數又多麼龐大，這麼微弱的力量不能奢望推翻世上僅存的超級強權。相反地，這是一場意象之戰，一種策略性的攻擊，目的是要引發暴力的回應——這一點倒是成功了，因為這就是入侵伊拉克與阿富汗的表面理由。這場自殺任務不光是屬於劫機者，而是屬於整個恐怖組織，畢竟在攻擊後的餘波中，恐怖組織也不可能生存下去。這目的是分化穆斯林與西方世界，引發基督教與伊斯蘭雙邊的基本教義派都熱烈渴望的「文明衝突」，就這方面來說，這場攻擊行動大獲成功，巴比倫遺跡即可證明。

　　穆罕默德·阿塔（Muhammad Atta）是激進組織漢堡分部的領袖，也是第一架撞上雙塔的飛機駕駛，他很清楚建築物的象徵力量。他在開羅與漢堡學建築，碩士論文是討論敘利亞古城阿勒頗（Aleppo）的西方化，那正是賽克斯－皮科協定導致的後遺症。阿塔不喜歡中東城市樹立的高樓，也不喜歡法國現代主義規劃者毀掉了阿勒頗錯綜複雜的中世紀街道。他在這些建築物與都市類型中，察覺到意識型態相左的外來強權。他希望能抹去這層影響，因此倡導移除阿勒頗新城的高樓，這樣才能讓傳統上只待在私家庭院、與世隔絕的婦女擁有視野景觀。不過這位未如願當上建築師的人，沒能以烏托邦的自由高塔來取代壓迫性的結構，只想以一種建築權力體系替代另一種，因為他主張，在這些摩天大樓與格狀街道所在之地，「應該重建各領域的社會傳統結構」，才能反制「任何形式的解放思想」。[25]

金宮，羅馬
（西元六四—六八年）
建築與道德

恐怖之物即將進入人間，這棟建築物顯然就是大門。

——《魔鬼剋星》（*Ghostbusters*，1984），
伊凡・瑞特曼（Ivan Reitman）執導

金宮的八角廳

發現此處的過程彷彿一趟冥界之旅：故事說，一四八○年的某一天，有個男孩從羅馬山丘上的一處裂口，掉進陰暗的地下王國。男孩在地面下發現的，是從羅馬帝國時期以來就未曾受到侵擾的洞穴網絡。待他雙眼習慣昏暗的光線後，便看見牆上畫著扭曲的怪異畫像。當時的人以為這地下建築乃遠古洞穴；事實上，那是西元一世紀惡名昭彰的皇帝尼祿（Nero）所興建的建築遺跡。

那處建築奢侈地運用貴重金屬，因此稱為「金宮」（Domus Aurea）。後繼王朝對於尼祿大加詆毀，還在金宮上方興建公共浴池，於是金宮漸漸遭到遺忘。金宮牆面上，原本該立柱子的地方卻畫著怪異的卷鬚，人與珍禽異獸於圖像中合體，在文藝復興時期的義大利引起轟動。這是人們千年來首度看見古代畫作，卻與眾人對古典藝術的期待相左——古典藝術不該是理性、模擬嗎？怎會如此荒謬不真實？當時的人稱這些圖為「穴怪圖像」[1]，因為那是從「洞穴」（grotto）發現的。數個世紀以來，穴怪圖像引來的褒貶不一。拉斐爾[2]和其他畫家模仿起這種畫風，甚至到十九世紀依然有人仿效，為建築開啟新的自由。然而，不認同的人也不在少數。

早在金宮繪畫出現前的一個世紀，古羅馬建築理論家維特魯

① grotesques，也稱為「怪誕裝飾」。
② Raphael，1483-1520，文藝復興三傑之一。

威已對怪誕裝飾多所批評：

> 當代畫家以怪物形態裝飾牆面，而不是複製熟悉世界中的明
> 確圖像。他們不用柱子，而是畫上有紋路的植物莖梗，搭
> 配奇形怪狀的葉子與渦卷裝飾；三角楣成了阿拉伯式花紋
> （arabesque），枝狀大燭台與窗框畫也出現了，而三角楣上
> 有小巧的花朵從根部伸展，且上方不考量韻律或合理性，只
> 管擺上人像。最後，這些小莖梗還支撐以人獸為頭部的半身
> 像。然而，這種東西根本不存在，以後也不會存在……蘆葦
> 怎麼能支撐屋頂？[1]

　　怪誕裝飾引來的嚴詞批判，一直延續到十九世紀。約翰・羅
斯金（John Ruskin）為十九世紀知名的建築道德派人士，罵聲連
連，指怪誕裝飾為「流產的怪物」。金宮及類似建築的裝飾引來
如此嚴苛的反應，並非僅是品味之爭，而是回應更爭議性的問
題：建築的道德性。注重建築的道德層面絕非不合理之舉，畢竟
建築比其他形式的藝術要龐大許多，而且和繪畫或富人的玩意兒
不同，是人人都得使用的。我們都得住在建築裡，許多人靠打造
建築糊口，而興建建築得耗費巨資，又往往是百姓出的錢。

　　幾個世紀以來，建築師與業主的種種道德缺失紛紛曝光。有
些人遭到批評的原因，在於興建目的並不良善，例如尼祿宮殿太
奢侈、地產開發商貪得無厭、巨型監獄殘酷不仁（維特魯威的建
築也不例外；引言曾提過，他是軍隊工程師）。還有些人受到批
判是因為替邪惡政權服務，最知名的例子就是為希特勒設計過許

多建築的亞伯特・史佩爾③。你還可以出自政治立場，把規劃新德里的勒琴斯（Edwin Lutyens）、為史達林建造的構成派人士（Constructivist）、替中國蓋央視大樓的雷姆・庫哈斯④，或設計杜拜哈里發塔（Burj Khalifa）的SOM建築事務所皆歸入此類。更常見的是，人們指責建築師打破「建築法則」（無論究竟這些法則是什麼），蓋出不良建築物。雖然這似乎不屬於道德問題，然而維特魯威知名的三大建築美德——實用（utilitas）、美觀（venustas）、堅固（firmitas）——向來與道德規範畫上等號，甚至曾經成為評斷建築的唯一標準，因此怪誕裝飾遭到非議：「蘆葦怎麼能支撐屋頂？」

維特魯威抱怨怪誕裝飾不自然，其實就是重申古代藝術的首要法則：藝術是大自然的模擬再現。雖然建築似乎是具象藝術中最不具模仿性質的，但無法阻止人們堅信，建築應遵循由大自然衍生，或由大自然加諸的法則。若偏離這些法則，不僅代表建築物不好，更具有道德瑕疵。雖然這種想法不無可議，然而大家仍會同意維特魯威的第三條準則：建築要是壓垮居住者，絕對是劣質建築。至於「實用」這條規則可理解為符合目的。過去兩個世紀以來，這條法則成為反過度裝飾的論述基礎，並催生現代主義的白色方盒建築。後來，甚至出現了建築本身可能就是罪惡的觀念，並且影響久遠。這種誇張想法衍生出不計其數的恐怖片，我個人最喜歡的是《魔鬼剋星》中的一棟公寓大樓，那棟公寓是由

③ Albert Speer，1905-1981，德國建築師，曾任納粹德國的裝備部長。

④ Rem Koolhaas，1944年出生於荷蘭，2000年獲普立茲克獎。

一個瘋狂的冶金師兼神祕學家所設計，專門用來凝聚宇宙邪氣。然而，把建築視為邪惡的概念有更嚴肅的一面，因為那背後的觀念是，建築能導致使用者道德墮落，這一點從「沉淪住宅區」⑤及其對居住者行為的荼毒等相關討論，即可見一斑。

建築的道德角色顯然是個惱人的龐大問題，我從千頭萬緒中，挑出一棟建築大壞蛋作為代表。它奢淫放縱、破壞藝術法則，且為暴君所建——尼祿的金宮。

尼祿為史上最惡名昭彰的一大暴君，曾迫害早期基督教徒，因此中世紀的人稱他為敵基督。許多羅馬人視尼祿為洪水猛獸（並非所有人都憎恨他；尼祿死後仍有懷念他的狂熱分子）。他的統治引發災難，導致第一個帝國王朝滅亡，陷入內戰，無怪乎他的人格飽受抨擊，尤其是內心仍嚮往共和的作家。據古代傳記記載，尼祿幹盡天下最惡劣的暴行：把懷孕的妻子踢死，與母親同床並謀殺之，強暴護火貞女⑥，閹割年輕男子並娶他為妻。蘇埃托尼烏斯⑦在訴說尼祿種種惡行的最後，提到以下故事。

> 他極力折辱一己節操，幾乎玷汙全身各處，最後還想出一種遊戲。他披著野獸皮，令人將他從牢籠中釋放，朝眾多捆綁於柱上的男女私處攻擊。待他滿足瘋狂淫欲後，再由被解放的奴隸多立弗魯斯（Doryphorus）帶回；尼祿甚至嫁給這個

⑤ sink estate，社經地位不高的社區，犯罪率經常偏高。

⑥ Vestal Virgin，是古羅馬爐灶與家庭守護女神維斯塔的女祭司，須維護神廟中的聖火不熄。

⑦ Suetonius，約西元69年生，122年之後亡，羅馬史學家。

人……行為過分到模仿處女遭蹂躪時的哭喊與呻吟。[2]

　　歷史學家愛德華‧查普林（Edward Champlin）指出，這種變裝遊戲似乎顛覆了「獸刑」，由皇帝扮成的野獸，用口交來懲罰罪犯。這代表一個人不顧一切，破壞身為帝王的意義——他像在舞台上表演的演員，又在性方面臣服於解放的奴隸（這種蔑視君主之尊的行為，讓蘇埃托尼烏斯深惡痛絕）。

　　另一項不利尼祿的說法是，西元六四年夏天燒了九天九夜的羅馬大火是他放的。蘇埃托尼烏斯說，這位帝王在羅馬失火時還在演奏里拉琴，而非傳說中的小提琴；無論如何，即使是古代的原始資料也對此事持疑。羅馬城市的絕大部分被大火燒成廢墟，包括尼祿自己的部分宮殿。但是根據塔西陀⑧記載，有個角落倒是因此受惠：「同時間，尼祿利用淪為廢墟的國家，興建豪宅，裡頭盡是珠寶黃金等眾所熟悉的粗俗奢侈物，但更令人嘖嘖稱奇的，是有田野與湖泊。」[3]這處奇景就是金宮。尼祿擔心別人懷疑自己放火，把城市夷為平地以興建新宮殿，遂推諉給基督教徒並迫害他們，後來也導致聖彼得與聖保羅殉道。

　　「他們死時還受盡千嘲萬諷，」塔西陀寫道。雖然他不怎麼同情異教徒，仍認為尼祿太殘忍。「他們被蓋上野獸的獸皮，遭犬撕咬而死，或被釘在十字架上，不然就是待日光消失後淪為夜間照明燈火，遭火焰焚身而死。」[4]人肉火把照亮了帝王的享樂花園，讓違反自然的情景更加扭曲：他把城市變成鄉間，血肉之軀

⑧ Tacitus，約56-120，羅馬歷史學家。

淪為物體。批評尼祿的人常以他違反自然大作文章，卻也讓他深深吸引十九世紀的頹廢派，例如福婁拜（Gustave Flaubert）曾稱尼祿為「史上最了不起的詩人」，佩服他以各種前所未見的方式扭曲自然。[5]尼祿就和那些四不像穴怪圖一樣，不斷挑戰何謂人類的界線，因此他假扮成野獸、把男變成女、讓人成為火把──人形枝狀燭台恰巧為常見的穴怪圖案。

這種統治者能不能興建出「好」建築？即使認為尼祿罪行會帶來政治危險性的蘇埃托尼烏斯，也把暴君與其建築分開看待，甚至讚頌部分建築。雖然尼祿利用大火，將大片羅馬市中心夷為平地，興建自己的宮殿，但他也提出都市規劃的新規則，打造出更安全、更有秩序的環境，並自掏腰包負責大部分重建。尼祿興建最先進的公共建築，因此當時的人說：「最糟不過尼祿，最好不過尼祿澡堂。」

但是建築與出資者果真能如此單純地分開看待嗎？納粹建築是個很好的檢視標準，因為那是由壞到骨子裡的政權所興建的。納粹和尼祿相去無幾，據說曾用猶太人皮膚當燈罩，將受難者用來照明。[6]但是納粹建築從道德觀點來看，真的是不好的嗎？猶太難民佩夫斯納在《歐洲建築綱要》一書中，只以「這種事情少說為妙」一筆帶過。對他而言，納粹欲拋棄現代主義，回歸到古典或中古時期的作法實在太拙劣。另一方面，他認為義大利法西斯者挺成功的，因為「要展現出高雅不俗，無人能與義大利人媲美。」[7]多娜泰拉[⑨]早已打敗多納泰羅[⑩]，這固然是發生在佩夫斯

⑨ Donatella，指當代義大利時尚設計師多娜泰拉‧凡賽斯（Donatella Versace）。

納的時代之後，不能怪他不認識凡賽斯，然而他透露出的立場卻是鞏固納粹教條的同一類種族本質論，實在令人不敢恭維。

同樣令人難以接受的，是佩夫斯納把納粹建築簡化為民間小屋及笨重的古典主義。他刻意採用這種策略，避免以自己的標準來看，不得不承認部分納粹建築**確實**不錯。像柏林帝國航空部（Air Ministry）這類少了裝飾的古典建築，的確乏善可陳。這麼笨重的方塊實在沒意義，就連最花俏的巴洛克之作也比這棟建築清晰易懂；帝國航空部只以枯燥造作的方式，設法讓人印象深刻。然而這種作法本質上不算法西斯，倫敦與華盛頓隨處可見類似的灰色無聊建築。但提到德國高速公路（autobahn）網絡的道路與橋梁，又完全是另一回事。德國高速公路是由天才建築師保羅·波納茲（Paul Bonatz）設計，寬敞優雅，彎曲的輪廓與地景搭配得天衣無縫，為景觀增色。此外，紐倫堡全國黨代會集會場齊柏林場（Zeppelinfeld）絕對能發揮撼動人心、令人臣服敬畏的**效果**，尤其在燈火通明的夜間集會時。雖然這些建築在美學或機能上很成功，但是興建目的卻不當。高速公路是用來讓部隊快速移動，而齊柏林場的用途，則如群眾聚集時的奇觀與萊妮·里芬斯塔爾⑪的影片所顯示，是要灌輸全國人民怪誕的意識型態。這些建築的興建過程更糟：高速公路與橋梁是奴隸建造的，德國地景上公路的優雅曲線，乃靠他們的死亡所造就。那麼，我們還能說納粹打造出好建築嗎？除非我們願意只著眼於美學與適用性，

⑩ Donatello，約 1386-1466，義大利文藝復興時期雕刻家。

⑪ Leni Riefenstahl，1902-2003，德國導演，曾為納粹拍攝宣傳片。

忽視其他考量，但我認為這會是個錯誤。

　　蘇埃托尼烏斯或許讚頌過尼祿的公共建築，但是他對金宮的
態度就矛盾多了：

　　金宮前廳甚高，足以容納一百二十呎高的巨型皇帝塑像。宮
　　殿非常龐大，有長達一哩的三重柱廊。宮中還有宛如海洋的
　　湖泊，周圍有象徵城市的建築物，並有多樣化的大片鄉間土
　　地，包括有人耕種的田野、葡萄園、牧草地與森林，還有許
　　多野生動物與家畜。其他部分則覆上黃金，以寶石和珍珠裝
　　飾。餐廳頂部為象牙浮雕天花板，其飾板可以轉動，撒下花
　　朵，並裝有水管，把香水撒到賓客身上。圓形的主宴會廳日
　　夜旋轉，宛若天堂。他還興建供給海水與溫泉的浴池。這座
　　龐大的建築以他熱愛的風格完成後，他只勉強讚許道：他總
　　算可以像個人，住在房子裡。[8]

　　在羅列一連串室內裝飾的罪惡時，論者也暗批君王的驕奢。
對帝王來說，某種程度的富麗堂皇可以接受，甚至是必須的，如
此才能符合其公共地位，但一切該有限度。亞里斯多德曾定義
「宏大」的美德，那是只有花費不吝嗇也**不鋪張**的富人才能達
到。維特魯威稱講究中庸的美德為「合宜」（decor），表示每一
種建築物的華麗程度，應與居住者或機能相符。西賽羅
（Cicero）也曾讚美過宏偉，認為業主可以展現其想像力的光
芒。但尼祿在金宮與其他地方已做得過火，逾越宏大的分際，步
入了奢侈，最後展現的並非他想像力的光芒，而是誇張的怪異。

富有的興建者向來得背上奢侈的罪名。或許西方文化常提出這種指控，和基督教講求謙虛、視驕為罪的道德觀息息相關，不過對於簡樸生活的渴慕卻由來已久。斯多噶學派的賽內卡（Seneca）曾是尼祿導師，後來尼祿指控他密謀謀殺，命令他割腕。賽內卡哀嘆過：「相信我，過去曾有美好的年代，那時建築師尚未出現！」

> 請好好想想，在我們這年代哪種人比較明智——發明用隱藏的水管，把番紅花香水噴得高高的人；讓餐廳天花板可以移動，露出一個接一個圖案，使得每道菜端上時，屋頂皆呈現不同風貌的人；或那些向自己與他人證明，大自然無法在我們身上加諸嚴苛法則，即使她諄諄告誡，我們不需大理石匠與工程師也能過日子……？要獲得不可或缺的事物，可以不費吹灰之力，唯有奢侈，才須辛苦掙得。[9]

不過賽內卡這人挺偽善的，自己一直奢華度日，難怪尼祿不喜歡他。另一方面，他在中世紀時被讚頌為異教徒聖人。中世紀重視謙卑，但後來情況改觀，因為十五世紀時，「宏偉」（magnificenza）的概念再度重生，當時倡導宏偉概念的學者，背後的贊助人也恰好會興建昂貴的宮殿，於是謙卑被拋諸腦後。今天要批評奢華，較有說服力的說法是讓它與浪費畫上等號。資源浪費是當今特別值得關注的議題，會導致能源供應與礦藏供給的負荷過大。奢華之舉也浪費工人的時間，他們原本可受雇於其他工作（這一點稍後將討論）。經濟層面的浪費又是另一個問題，

若出資者並非民間個人時尤其如此。舉例來說，在討論法國十八世紀的經濟困境時，總會提到凡爾賽宮耗費巨資。同樣地，西奧賽古⑫在羅馬尼亞首都布加勒斯特（Bucharest）建立龐大宮殿，亦導致羅馬尼亞平民一貧如洗。豪奢也被抨擊為缺乏品味，這項指控表面上雖不如浪費那般罪大惡極，但往往也代表某種嚴重行為：它抨擊一個人僭越了維特魯威所說的合宜，表達出超越身分的想法，以求維持一己地位。然而基督教以謙遜諄諄誨人，許多禁奢法令的概念也如出一轍，目的皆是確保社會的靜滯。今天若足球員的豪宅過度奢華便會遭到訕笑，然而白金漢宮同樣可憎的室內卻安然無事，背後的理由是相同的。最後對於奢侈還有一項批評：它有引發社會紛爭的風險。蘇格拉底在柏拉圖的《理想國》（Republic）中，告誡永不滿足的佔有欲，勢必引發領土紛爭，若要避免，最理想的狀態就是人人住在親手蓋的簡樸居所。而過度炫耀，也會引來「羨慕」這種令人不安的危險後果，可能導致竊盜或更嚴重的事情。柯比意（Le Corbusier）在一九二三年的知名宣言《邁向建築》（Towards an Architecture）的最後曾警告讀者：「建築，或者革命！」這危言聳聽的口號是推銷的技倆——他的意思是，除非政府改善百姓的住宅水準，讓大家擁有相同的優勢與機會，否則他們會暴動。

十八世紀英國哲學家伯納德・曼德維爾（Bernard Mandeville）以《蜜蜂的寓言》（Fable of the Bees）挑戰上述想法，支持消費主義「涓滴效應」的教條，因此他的詩作副標題為〈私人的惡德，

⑫ Nicolae Ceau escu，1918-1989，羅馬尼亞獨裁者，最後遭處決。

公眾的利益〉。他把人類社會想像成一個巨大的蜂巢，靠著滿足貪婪、驕傲與奢侈而凝聚：「因此每個部分都充滿邪惡／然而整體是個天堂。」若社會決定改過自新的話，情況會如何？

注意這壯觀的蜂巢，看看
誠實與商業如何獲得共識：
炫耀行為快速消失，已不復見；
蜂巢宛若換上另一張臉，
以前在此年年揮金如土的富豪，
已紛紛離去；
過往賴其維生的大批群眾，
現也被迫做出相同之舉。
就算想改行也無濟於事；
因為四處勞力皆已過剩。
土地與房屋價格滑落；
奇蹟宮殿之牆，
曾如底比斯，當年靠娛樂興起，
現在只得出租；
……
建築業已近崩壞，
工匠難以混口飯；
畫匠的技藝不再馳名，
石匠、雕刻匠亦乏人問津。[10]

新自由主義⑬人士今天就是延續這條脈絡，只是不那麼有文采。他們排斥簡陋的建築，這一點我多多少少同意——平等主義不代表大家都要住在小泥屋。不過，要每棟房屋皆以黃金打造，或至少撒上閃亮金粉的日子實在遙不可及，在這種日子來臨之前，或許可如此回答曼德維爾：對於住在貧民窟的人來說，建築師的名氣能帶來何種慰藉？要建築工有工作，難道沒有比在切爾西（Chelsea）興建財閥的地下汽車博物館更好的辦法嗎，何況許多人根本連家都沒有？這種差異在發展中國家尤其明顯：舉例來說，印度富豪穆克什‧安巴尼（Mukesh Ambani）在孟買蓋了一棟愚蠢至極的住宅，當初為了蓋這棟豪宅，還費了好一番功夫，取得原本要供貧童教育設施使用的土地。現在那棟房子價值十億美元，而它所在的國家有六八‧七％的人口，每天只能靠不到兩美元過活。[11]

　　但是換個角度，或許這種奢侈之舉也有好的一面——若能引發紛爭。雖然安巴尼的住宅只可能存在於不平等的社會，然而這一百七十三公尺高的大樓太顯眼，遂使得不平等的狀況格外刺眼。雖然這無疑讓無法住在豪宅裡的人感到一定程度的痛苦，但更可能讓他們質疑起豪宅業主，不讓他們安安穩穩躲在門禁森嚴處，或把財富藏在瑞士銀行帳戶裡。政治右派人士總是不屑地談起「羨慕的政治」（politics of envy；這個詞由一九九〇年代美國記者道格‧本多〔Doug Bandow〕使用後廣為流傳；他在二〇〇五年因收受賄賂，被迫從自由意志主義智庫卡托研究所〔Cato〕

⑬ neoliberalism，強調自由市場機制，反對國家干預。

辭職）。不過，貧民窟的孩子羨慕安巴尼之類的人有什麼不對？羨慕是採取行動的第一步——這才是讓有錢人如坐針氈的原因。

尼祿的皇宮有會旋轉的房間，還裝了香水噴灑系統，想必和西奧賽古與安巴尼裝飾多得冗贅的豪宅不相上下。我們可以懷疑，政治歧見使蘇埃托尼烏斯與塔西陀言過其實，但近年的考古研究證實了他們的部分敘述：宮殿土地面積介於一百到三百畝，佔去市中心一大部分，而園區正中央是個長方形的湖，有柱廊環繞，還有亭閣與別墅可俯瞰湖景。現存結構的主要部分有一百五十個房間，包含一座有圓頂的八角大廳，那可能就是蘇埃托尼烏斯說的旋轉餐廳。這裡的牆壁原本貼著珍稀的大理石飾面，拱頂以耀眼的黃金與玻璃鑲嵌畫裝飾（這是建築師的另一項創新），雖然現在只剩下混凝土地下結構的磚面，就連穴怪圖像在經過幾個世紀的日照曝曬與遊客呼吸，也褪色模糊。

此處現在看似平凡無其，卻是「混凝土革命」的最佳成果。尼祿掌權的時代，恰好是建築與工程的創新期。我們或許以為，混凝土是現代最優秀的建材，然而早在維特魯威寫作的年代，人們已經會用混凝土——當時稱為火山灰（pozzolana），出現時間比金宮的興建幾乎早了一個世紀。維特魯威說這種材料乃是自然的奇蹟，但他似乎仍偏好傳統的梁柱系統（專業術語為「橫梁式結構」〔trabeation〕），亦即帕德嫩神殿等古代神廟所使用的營建法。維特魯威的傳統主義，或許是因為他效力於羅馬第一任皇帝奧古斯都（Augustus）。奧古斯都想為自己的政權營造出延續共和國的假象，遂採用當時眾所熟悉的建築形式。不過受尼祿大膽的建築之作刺激，西元一世紀的工程師對於混凝土的可能性信心

大增，打造出全新的建築形式，而對於如何達成建築空間也有新的想法（至少在現代人眼中似乎如此，畢竟「建築空間」是個新近概念）。早期梁柱系統建築為直線配置，是從古希臘模式衍生，現在則由更具流動性的拱頂與圓頂空間取代，且形狀大小不一而足，對在空間中移動的人來說能產生新的感官體驗，並催生羅馬混凝土結構的巔峰——萬神殿。

不尋常的是，金宮的建築師名字竟然流傳下來。「本建築的指導者與構思者為賽維魯（Severus）及齊勒（Celer），他們善用天分與膽識，嘗試與大自然扞格的藝術。」[12] 塔西陀並未確切解釋構成其設計中不自然的部分是什麼，或許是他們把鄉間帶入城市。從維特魯威的觀點來看，創新的八角廳可能也不自然。這間大廳玩弄建築的外觀與實體：入口周圍的支柱與門楣和一般的梁柱很不同，看起來細得不足以支撐混凝土圓頂的龐大重量。事實

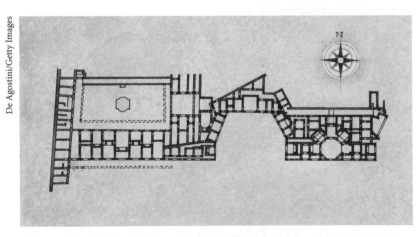

De Agostini/Getty Images

金宮平面圖，右邊為八角廳。

上，這座圓頂並非靠梁柱支撐，而是仰賴隱藏的扶壁結構。這讓圓頂看起來比實際輕盈，營造出漂浮感，在我們的心理賦予更強烈的空間感。

維特魯威堅持，建築必須遵守常規，若不這麼做，將打破藝術的模仿（mimesis）規範，會顯得**違反自然**。他主張，希臘神廟最初興建時，是模仿更早期的木建築，「在現實中不可能的事物，就不可能具備健全的原則，也不能偽裝成是模仿現實複製而成。」[13] 比如說，簷底托板（mutule）與圓錐飾（guttae）為多立克柱式神廟的雕刻元素，象徵椽木兩端與用來固定椽木的木釘，這兩者不能放在木結構不會出現的地方。在細長支柱上方，不能安置暗暗以扶壁支撐的圓頂，因為這會掩蓋現實。甚至像怪誕圖像那樣，**畫出**從花朵冒出的建築物都不應該：「蘆葦怎麼能支撐屋頂？」這種對於建築必須真實的堅持，在十九世紀來勢洶洶，捲土重來，但這次的理由並非仿真，而是出於道德上的必須（本章最後將回來討論這一點）。不過，這對重新發現金宮的文藝復興藝術家來說，似乎與他們對古典的知識毫不衝突。

一四八〇年穴怪圖像重現人間，對文藝復興的藝術造成重大影響。就像後世許多旅人（例如卡薩諾瓦[14]與薩德侯爵[15]，都在金宮牆壁刻上名字），無數的藝術家用繩索進入地底下的狹小洞穴。當時曾有一首詩記錄了造訪這些「洞穴」的熱潮：

[14] Casanova，1725-1798，義大利風流才子。

[15] Marquis de Sade，1740-1814，法國貴族及情色小說作者。

無論春夏秋冬，洞穴滿是畫家；

這裡的夏天似乎比冬季涼……

我們在地上匍匐前進，

攜帶麵包、火腿、水果與酒，

模樣比穴怪圖還詭異……

人人宛如煙囪清潔工，

嚮導……帶領我們觀看蟾蜍、青蛙、倉鴞、

麝香貓與蝙蝠，

而我們雙膝跪地，脊柱近乎折凹。[14]

　　拉斐爾就是曾垂降到金宮的眾多畫家之一。他和助手喬凡尼·達烏迪內（Giovanne da Udine）以在那裡所見的壁畫為靈感，發展出繁複的裝飾圖案，應用在梵蒂岡的長廊，使聖經場景被扭曲的怪誕圖像包圍。拉斐爾很清楚維特魯威及其對穴怪圖像「違反自然」的批判，不過他似乎刻意和這些指控唱反調，將不可能發揮得淋漓盡致：例如他讓達烏迪內畫出一個大腹便便的老人停在最細的卷鬚上，但小天使還得靠柱子保持平衡。這些怪誕圖像就直接位於創世紀場景下方，等於挑戰上帝對於創造的壟斷。它們顯示，藝術家是造物主（demiurge），雖然臣服於上帝，但這個第二造物主卻不再乖乖模仿上帝之作，反而同樣能構思出原創造形。令人訝異的是，和尼祿有關的意象竟然出現在教皇的宮殿裝飾，然而這些圖像位於梵蒂岡涼廊的邊緣地位是有道理的，而且圖像的真正出處仍不得而知。人文學者把怪誕圖像從異教徒的過往，帶進當下的基督教，表面上是要讓兩者融合，但

在此處表達的卻是：非理性與詭異的欲望就潛伏在一旁，躲藏在歷史的潛意識中。梵蒂岡推廣這種非正統訊息乃危險之舉，不過十六世紀羅馬在第一位梅第奇家族出身的教宗利奧十世（Leo X）統治下，就連聖彼得的宮殿，也能用來表達人類卓越的天才。

然而到了十九世紀，愛找碴的人認為利奧有明顯的尼祿影子：利奧奢侈度日，滿腦子都是贊助藝術家，蔑視傳統，據傳還曾在希臘式舞廳跳舞。大仲馬在小說《著名犯罪》（Celebrated Crimes）中曾表示：「當時的基督教瀰漫著異教氣氛，從藝術品蔓延到社交生活習慣，成為這期間的奇怪特徵。犯罪突然消失，種種罪惡湧現，然而卻是好品味之罪，例如阿爾西比亞德斯（Alcibiades）與卡圖盧斯（Catullus）所唱的歌謠。」[15]「從藝術蔓延到習慣」是關鍵所在，這裡又是把藝術與道德混為一談的批評。不意外地，羅斯金當然不認可利奧贊助藝術的行為。他可不像大仲馬溫文儒雅地諷刺，而是稱拉斐爾的設計為「有毒的根源；這是一道由寧芙、丘比特與半人獸所組成的藝術湯汁，再撒些溫順野獸之頭與掌的細絲，還有無法描述的蔬菜。」羅斯金對穴怪圖像最看不過去的地方，顯然是高超的模仿技巧被浪費在不自然的俗麗裝飾，但他也同意大仲馬認為藝術會影響道德的想法。他繼續主張：「幾乎無法想像，怪誕圖像將對人類心靈帶來多深遠的貶損。」[16]我們實在忍不住猜測，羅斯金氣急敗壞影射的「深遠」是什麼。可不可能是把藝術上的不自然當作托詞，指控利奧十世更無法明說的違反自然之舉？

羅斯金的反動，是針對三百年來的穴怪圖像而來；拉斐爾的涼廊啟發了從文藝復興時期羅馬到十九世紀聖彼得堡的室內裝飾

者，而沉睡於金宮裡的四不像之作，對建築本身也產生巨大的影響。歷史學家曼菲德‧塔夫利（Manfredo Tafuri）指出：「在拉斐爾的圈子裡出現一種傾向：從所發現的古老**穴怪圖像**中尋找品味的**破格**（license），發展出刻意營造**戲劇化**的建築。」[17]這就是在十六世紀蓬勃發展的矯飾主義運動（mannerist movement），於是十五世紀「純粹」的古典語彙，受實驗手法「扭曲變形」。布魯內列斯基（Filippo Brunelleschi）在佛羅倫斯大教堂圓頂展現的莊嚴與正規，被羅曼諾⑯等人輕挑甚至邪惡的創新之舉取代。羅曼諾在一五二四到一五三四年間，曾為貢薩加的費德里哥公爵（Duke Federigo Gonzaga）在郊區興建德特宮（Palazzo del Te）別墅。別墅位於義大利曼托瓦（Mantua）郊區，公爵在此金屋藏嬌可避人耳目，不落人口舌，而這棟建築物本身也同樣放縱。別墅內的巨人廳（Sala dei Giganti）是個相當不可思議的空間，羅曼諾畫出的場景會令訪客大驚失色：漂浮於上的圓頂，用錯視法（trompe l'oeil）畫出巨人快被石頭壓垮而手忙腳亂。畫作與充滿想像的空間搭配得天衣無縫，並以慣用的明淨感及文藝復興透視法以人為本的理性，強化了整體效果，讓整個空間彷彿將朝觀看者垮下。和過去的金宮八角廳如出一轍，巨人廳破壞了建築物的古典傳統，讓拱心石看似錯位，柱子搖搖欲墜。這種視覺遊戲遍及整座德特宮，例如楣梁的石塊好像要掉落似地。這種建築的踰矩之行很快席捲郊區別墅及洞穴般的花園：這是享樂之處，主導建築物的古典規範（就像社會規範）可以稍微扭曲。

⑯ Giulio Romano，約 1499-1546，義大利畫家與建築師。

這類空間或許會扭曲規範，但是建築本身是否會鼓勵打破規範呢？羅斯金認為，整個古典建築是墮落的，會使人心腐敗：「它低下、不自然、沒有成果、不值得享受、不虔誠。其根源是異端，其復興既自大又不神聖，早在古老時代就失去活力……發明這種建築只是讓建築師成為剽竊者，工匠成為奴隸，居住者驕奢淫逸。」[18]

　　羅斯金如此大肆抨擊的原因，並非根據史實，而是出於對當時英國的爭論所持的派別之見。羅斯金是個堅定的哥德派，排斥前一代的古典主義，認為缺乏獨創性、無趣、不道德且虛假——納許⑰興建的聯排屋看似光鮮亮麗，但根本不是用大理石，而是抹了灰泥的磚塊，而且不是非常堅固的磚塊。工業化帶來的社會變遷令羅斯金不安：他認為，不應該以便宜的量產裝飾品，模仿在上者的建築。他也對現代營建工法反感，以攝政時期開發商大量興建的劣質建築為代表。羅斯金認為，這會剝奪工人在勞動時的樂趣。他主張，應效法中世紀石匠，讓他們有表現想像力的自由，別和古典建築簷口的雕刻工一樣，只是被迫遵循僵化的前人之作，讓他們越做越麻木。他的歷史分析乏善可陳（若中世紀建築果真任由建築工以鑿子發揮奇想，那麼大教堂根本無法屹立至今），不過他強調的工人體驗，確實為建築道德性的討論賦予新面向。那麼，他主張建築會讓居住者荒淫的說法呢？建築真能改變我們的行為嗎？

⑰ John Nash，1752-1835，英國建築師及城市規劃師，知名之作包括聯排屋及白金漢宮。

英國奇觀：白廳為防止汽車炸彈而樹立的安全護牆，精細得造作。

　　羅斯金發揮他的特色，表達一己觀點可是毫不保留。不過，任何使用過開放式廚房的人都會同意，建築物可以規範行為——餐廳員工絕不會在賓客於早餐吧對面虎視眈眈時，往湯裡吐口水。建築物皆透過布局，暗示某種行為。比方說，建築師讓聯排屋的前門彼此相連，以促進鄰居互動，營造社區感；或採取相反作法，建造一堵可供以色列用來防衛自殺炸彈的牆，並一舉把巴勒斯坦人阻擋在外（英國政府在二〇一〇年就悄悄這樣做。他們在白廳周圍裝設矯飾的安全圍欄，搭配新古典主義式樣的整體建築）。許多人都知道，學校建築可改變學生的行為，若能改善公用空間，並提供私人學習的安靜空間，學生便能靜下心，提高學習效果。[19]同時，利潤龐大的零售商店設計產業迅速

崔里克大樓的公寓大門以成對的方式比鄰。

成長，紛紛承諾其設計可刺激銷量：顧問公司的佼佼者英凡塞爾（Envirosell），由知名都市規劃師威廉・懷特（William H. Whyte）的學生創辦，該公司聲稱，透過改變店面布局，可望促進「購物事件、購物者轉換率、店面滲透與收銀台營運」。

　　建築能改變行為，卻不是唯一會改變行為的因素，何況建築常被歸咎為更基本的問題來源。上圖是崔里克大樓（Trellick Tower）的兩扇公寓前門。此大樓是位於西倫敦的巨型住宅，設計者是匈牙利移民爾諾・葛德芬格（Ernö Goldfinger，據說《○○七》系列小說作者伊恩・弗萊明〔Ian Fleming〕很討厭他的建築，甚至將小說中的惡棍取名為「金手指」，和建築師姓氏相同）。這是另一次混凝土革新的產物。英法在一九五○年代發

可以住的蒙德里安畫作——崔里克大樓的立面，是抽象的現代主義構圖。

展出的粗獷主義，在一九六〇年代已普及全球，到了一九七〇年代卻受到強烈抵制而告終。就外觀來說，崔里克大樓大膽宣揚現代主義美學觀，以龐大無裝飾的清水混凝土幾何大廈，搭配另一座容納電梯與服務設施的大樓。為彌補建築物可能缺乏人性尺度的缺失，並加速電梯移動速度，葛德芬格每三層樓才設一條公共走廊，並藉由陸橋連結走廊與電梯塔。走廊上設有兩兩成對的前門，可進入建築物內的小公寓，公寓內設有內部樓梯，讓居民可在自家的各樓層移動。這種特殊的布局，可讓居民聚集互動，也讓公寓能涵蓋整個樓面，不被公共走廊截斷，因此成為倫敦最寬敞的公共住宅，加上兩旁設有窗戶，為屋內帶來絕佳的視野。雖然葛德芬格提出思慮周密的創新之舉，然而這棟建築物很快淪為

垂直地獄。

現代主義者自一九二〇年代，便倡導以高樓取代維多利亞時期城市的低矮貧民窟，如此可開拓綠地供孩童玩耍，也能增加日照採光。很多人歡天喜地入住，這是他們第一次享有室內衛浴、現代廚房與穩定潔淨的暖氣。但是一九七二年崔里克大樓完成之際，這個烏托邦夢想已經破滅。原因相當複雜，許多時候是唯利是圖的開發商與貪腐的市政官員，聯手以便宜方式模仿有遠見的建築師之作，導致建築物蓋不好，甚至淪為危樓。一九六八年，倫敦東區羅南角（Ronan Point）大樓因瓦斯氣爆而坍塌，正是崩壞之始，不道德的作法違背了維特魯威的「堅固」法則。然而，即使是蓋得好的大樓，也和社會敗壞產生關聯。當社區被迫遷移、重新安置時，難免發生某種程度的破碎化。大樓的居民不像郊區那樣分散，原本想藉由鄰近程度高，凝聚都會網絡，從而處理破碎化的缺失。不過這麼高的大樓，往往造成某些居民的不便，這一點早該看出來。老人、年輕母親與孩子無法輕鬆接觸街道上的社區生活，進出貧民窟拆除後改成的綠地也不方便，因此很可能淪入被關在裡面的孤立狀態。另一方面，後來有許多人懷念起高樓社區。安德魯‧波德史東（Andrew Balderstone）是一名板金工，在一九六四到一九八四年間，曾住在位於愛丁堡北部利斯（Leith）的二十層高樓。他訴說的故事可看出這類建築居住經驗的起落，值得大篇幅引用。

　　這其實和大樓本身沒什麼關聯，真的，而是裡面居民的類型與行為起了變化……一開始的五到十年美好極了，大家把

大樓保持得乾乾淨淨，你會因為住在這麼漂亮的新房子而驕傲。雖然實際使用時不免有一、兩個問題，比如孩子得到外頭遊戲之類的，但人生本來就不完美，大致上來說，我們很喜歡這裡！大約五到十年之後，議會開始讓不同類型的新房客入住，問題才出現。其實是一對夫妻先帶頭，他們看起來很邋遢，簡直像從最糟的貧民窟來的。好，首先呢就是他揍她，但不久之後她熟能生巧了，不僅開始反擊，還加倍奉還！他們雖住在我家樓上四層，然而吵鬧聲仍震耳欲聾。他們會在三更半夜開始吵，音樂開得震天響，然後開始叫罵，從裡到外都是乒乓巨響。你躺在床上時會聽見碎裂聲，那是他們的盤子全摔到地上。接下來是啪啦，那是他的唱片被扔到街上！後來的狀況開始走下坡，不久之後有四、五個家庭有樣學樣，問題在大樓內上下蔓延。這都是住宅管理公司的餿主意。「管理」咧，這是哪門子笑話！他們不知哪來的神經點子，認為把壞房客塞到正常房客中，就能把他們提升到與你一樣的水準。不過實際發生的狀況正好相反，尤其是在那麼大的大樓──是他們把我們拖下水，就像癌症一樣！一開始，你還會設法保持高水準，但沒多久就知道那是浪費時間……屋頂晾衣場開始有東西不見，所以大家不再使用，之後自助洗衣店、烘衣櫃下場也一樣。電梯以前都很好，這會兒三不五時就故障，而且等人來修的時間越拉越長。有一年垃圾清潔員罷工，有些新搬來的人家不肯把垃圾拿下樓，拜託喔，他們先堵塞了垃圾滑槽，後來乾脆把垃圾從滑槽間的窗戶扔出來，直接落到我家陽台。有夠扯的！腐爛的垃圾堆

到及腰高！我本想以和為貴，所以自己清掉，但後來幾個晚上，扔出來的越來越多，最後我實在忍無可忍，把十幾包垃圾拎上去，然後把袋子裡的垃圾全倒到他們的門外——舊鐵罐、番茄、魚頭、一大堆啦！我大喊：「垃圾還你們，你們這些不要臉的混蛋！」之後我飛也似地跑下樓，回到家裡。我聽見樓上傳來尖叫與咒罵，不過那些人就不再直接把垃圾扔下樓了。但可怕的是，你明白自己現在和他們一樣了！後來管理員受不了，於是離開，之後越來越多鄰居也受夠了，紛紛搬走——住宅部能做的，就只是把空出的公寓租給單親家庭。事情每況愈下，加速惡化。大約在七〇年代晚期，他們開始讓吸毒者住進來，結果破壞公物與非法闖入的情形越來越猖狂，還有白痴通宵達旦開派對，在凌晨三點用垃圾滑槽，讓一大堆瓶子滑下來，嘩啦嘩啦吵死人了。然後呢，把東西往外扔的歪風突然興起……樓上有戶人家把門扔下來，其中一扇被風一吹，直接砸到我車子上。之後又有人扔公車站牌，其中一端還連著混凝土塊，那站牌像矛一樣，直接射穿停在路邊的發財車車頂，最後卡在底下的路面。之後還有活生生的貓。後來在某天晚上，十八樓有人扔下一輛機車，顯然是在吵架。我無法想像他們怎麼把機車搬出窗戶的，實在是人渣！最初住在大樓像我們一樣的工人階級，才不會幹這種事。然後，第一樁自殺發生了，一個毒蟲從十九樓窗戶倒栽蔥落下，啪啦墜入停車場。之後大約在一九八〇年，大樓發生謀殺案，那傢伙還被毀容。後來有些新住戶急著想拆掉這棟大樓，說這是空中地獄之類的——是啊，被他們和議

會惡搞之後當然是這樣！那時我只想搬出去。最後，我終於又獲得新房子，我想最初住在那裡的人應該全都搬走了。那裡實在浪費，明明是很好的房子，只盼議會行行好，花點心思打理，別把那裡當掩埋場！[20]

崔里克大樓曾經飽受暴力犯罪的折磨，布滿塗鴉的走廊上盡是窮鬼、娼妓與毒蟲出沒，酒瓶和針筒散落一地，電梯就算能運作也充滿尿臊味。房客才住進來就急著搬出去，申請離開的候補名單排到兩年後，而好不容易搬走之後，市議會遞補進來的，是目前官方所稱的「問題家庭」（troubled family）。這裡的狀況越來越糟，小報稱葛德芬格的建築為「恐怖高樓」。

然而今天等著搬進崔里克大樓的候補名單，卻長得不得了。這棟建築物外觀仍然一樣，是桀傲不遜的混凝土巨岩，雖然這牴觸了英國人一種怪異的心態。有些英國人就是認為，大家都該住在小屋，從不去思考若不把混凝土澆鑄在英國人同樣渴望的起伏草地，怎麼可能達成這夢想。那麼，到底是什麼改變了？在一九八〇年代中期，大樓成立居民協會，對住宅管理當局施壓，要他們裝設對講機，並安排二十四小時門房──這時的崔里克大樓竟然兩者皆缺，實在不可思議。市議會也改變入住政策，讓大家選擇是否搬進去，不再強迫，結果竟然找到真正想入住的人。但或許這不是什麼了不起的怪事。直到今天，絕大多數的住房單元仍屬政府，而且和許多公共公寓一樣空間寬敞，尤其相較於當今貪婪建商所興建的只有棺材大小的「小豪宅」，更顯寬闊有餘。崔里克大樓的裝潢品質、對室內細部的注重都相當突出。這裡不再

是沉淪住宅區，還在一九九八年列入登錄建築⑱，成為眾所渴望的門牌地址，也是倫敦的重要象徵，屢屢出現在電影、歌曲與音樂錄影帶中。

雖然有些建築和崔里克大樓一樣，經過重整就適宜居住，但粗獷主義仍廣遭詆毀為反社會。因此全球許多粗獷主義的地標持續遭到拆除，這番命運令人想起強納森·米德斯⑲為建築師羅德尼·高登⑳已不存在的停車場所寫下的安魂曲，這就像一九六〇年代，許多很好的維多利亞建築也因為不再流行，同樣遭逢拆除的命運。21粗獷主義的盛名沒有用，它聽起來殘忍，缺乏人性。粗獷主義一詞是由支持者雷納·班漢姆（Reyner Banham）推廣，希望藉由這個名稱，讓人想起柯比意在戰後運用的粗混凝土（béton brut）──清水混凝土──也就是未經修飾、表面仍留有木模板紋路的混凝土（這無疑是班漢姆故意運用調皮的措辭，以求引人矚目）。的確，清水混凝土不太適合北國氣候，但磚與大理石在汙染嚴重的城市也需要經常清洗。粗獷主義建築飽受新自由主義政府的忽視，畢竟這政府討厭它所代表的一切。

另一方面，這類建築物的一流作品所蘊含的美學理想、立體派的稜角、具雕塑性的肌理與大膽的明暗對比也發人省思。粗獷主義的時代是極少數英國站在前線的前衛運動，並且擁有國家的經費支援，這對前衛藝術來說十分罕見。國家的資助也會培養出

⑱ listed building，若某建築物具特殊建築或歷史意義，則可望列入「登錄建築」的保護名單。

⑲ Jonathan Meades，英國作家、建築評論家及電視節目主持人。

⑳ Rodney Gordon，1933-2008，被歸為粗獷主義風格的英國建築師。

許多批評粗獷主義的人，畢竟粗獷主義建築代表最接近社會主義階段的英國（這些批評者常把高樓全歸類為粗獷派。當然，絕大多數高樓都不是，而且這些人忘了，高樓住宅是在保守黨的麥克米倫政府㉑時蓬勃發展，當時政府提供興建高樓的大量補貼給與政府友好的營建業者）。不過，若真正的粗獷主義建築外觀有任何讓人不快之處，那就是重點所在。那些建築大聲宣揚對戰後技術專家治理的福利國家深具信心，相信這樣的國家會有所不同，不再與過去的帝國糾纏不清，不會有大理石柱的嶙峋手指，或把勞工藏在令人沮喪的貧民窟，而是把勞工提升到高樓，讓大家看得到他們，也讓他們能看到一切。這一點未能實踐，許多高樓只是變成空中貧民窟，但這是因為一九七〇與八〇年代的政治經濟危機，而非一九六〇年代的建築造成的；空中貧民窟的成因還包括市議會急於把問題家庭丟到會遭遺忘的地方，導致沉淪住宅區形成，其他成因包括整個刻意失業的族群，及官方對他們環境的蓄意忽略。

於是，高樓倒下了。有些高樓固然施工時粗製濫造，必須拆除，但較好的應與崔里克大樓一樣，稍加改善即可保存下來。雖然高樓有許多瑕疵，但不是一九七〇年代社會動盪的原因。很明顯地，這種誤解乃刻意形成，卻用來合理化許多反對現代建築的理由。正如歐文‧哈瑟理（Owen Hatherley）與安娜‧敏頓（Anna Minton）等論者明白指出，關於粗獷主義的論戰，其實是政治派系的意識型態之爭，而非純粹的美學爭議（如果美學爭議

㉑ MacMillan，在 1957-63 年執政。

真正存在的話）。美學只是托詞，好讓市中心的社會住宅與住民，由民間開發案與更高階層的議會稅納稅人所取代。[22]

　　想當然爾，建築師與都市規劃師為了專業面子，必定會努力導正這論點。對於現代派規劃最有影響力的反動，是美國都市規劃學者奧斯卡・紐曼（Oscar Newman）於一九七二年發表的論著《防禦空間：以都市設計預防犯罪》（*Defensible Space: Crime Prevention Through Urban Design*）。他把紐約高樓犯罪率較高的原因，完全歸咎於設計。他忽視社會經濟差異、失業與藥物濫用等這些芝麻小事，而是相信這些建築的公共空間不清楚（例如樓梯、大廳、垃圾間），阻礙了擁有感，造成大家不參與治安維護，犯罪層出不窮。建築物設計時應採取不同策略，以容易觀察

粗獷主義的名稱源自於粗混凝土。粗混凝土上仍留有木製模板的痕跡，其所展現的有機特質，是從名稱看不出來的。

的公共區域為中心，才能激發居民的領域感。

　　紐曼的理論看似有理，否則裝設對講機與聘僱門房，對大樓的安全理當沒有助益。但必須指出的是，崔里克大樓會安全，並非因為透過設計創造出的領域感，而是實際的門鎖與二十四小時保全。這種解決方式很昂貴，不符合開發商與都市規劃者的脾胃，他們寧願接納防禦空間的觀念。艾塞克斯郡議會影響深遠的《一九七三年設計指南》（*Design Guide of 1973*），鼓勵規劃者效法郊區擁有囊底路㉒的半獨立住宅區，取代市中心高樓，使得紐曼的觀念在英國日漸普及。開發商當然歡迎這項作法，因為他們就有理由在不規則的地皮上把建築密度提到最高（獲利也能拉到最大），不必再興建昂貴的高樓；而政府歡迎這個觀念，乃因其為速成的解決之道，官員也不用面對社會上更複雜難解的結構性問題。不過，雖然囊底路很適合讓愛窺視戶外動靜的人住，但最後就和高樓建築一樣，成為犯罪溫床。死路由於缺乏車流，因此觀看街道動靜的人就不如高速公路多，更容易引來宵小。無論是恐怖高樓變成黃金地址，或是囊底路淪為藏汙納垢之處，這些轉變皆顯示建築會造成墮落的教條，本質上是有問題的。粗獷主義未必殘酷野蠻，而囊底路也沒讓我們變成理想郊區中會自發維護治安的居民。

　　粗獷主義的故事除了對於居住者的影響外，還有另一層寓意：其倡導者主張，混凝土建築物的粗獷詩歌是訴說事實。我們

㉒ cul-de-sacs，亦常稱為「死路」，雖然兩者都只有一個出入口，但囊底路原本是指盡頭有袋狀迴車空間的道路。

之前曾看過建築必須誠實的想法：維特魯威堅持，建築物應該模擬，例如石造神廟應忠實再現其所依據的木造神廟。他認為怪誕裝飾是壞的，因為它並未真實訴說建築的構造（tectonics）——他說，蘆葦不能支撐屋頂。

如今我們竟已回歸到幼稚的模擬建築，好些地標建築（iconic building）是受到磨起司器㉓、貝殼㉔等等的「啟發」，但十八世紀中期主張的，是建築應講究結構上的真實，須對大自然的本質忠實，而非僅僅模仿大自然的外表。這部分是回應看起來華麗繁複的巴洛克建築。要完成巴洛克時期的建築，必須非常扭曲，從古典建築大肆解放，也必須假裝優於古典建築，藉由大量的灰泥裝飾，來強化或偽裝建築物的結構。（我個人喜歡博羅米尼〔Borromini〕的羅馬四泉聖嘉祿堂〔San Carlo〕；其幾何形式彷彿會搏動，相當不討喜，長久以來被視為心理有病的人所打造）。相對地，諸如德國藝術史學者約翰・約阿希姆・溫克爾曼（Johann Joachim Winckelmann）等理論家，則提倡應採取更科學的方式看待古代建築物，作為建築更新的根據。這帶動新古典主義（neoclassicism）的誕生，也導致講究歷史精確性的乏味建築出現，例如巴黎的瑪德蓮教堂（La Madeleine）。但十九世紀英國的情況則是，哥德復古主義倡導者運用類似的觀念，看待中世紀建築，例如羅斯金及國會大廈設計者奧古斯塔斯・威爾比・普金

㉓ 應指倫敦利登賀街一二二號的摩天樓，由知名建築師理查・羅傑斯的事務所設計。

㉔ 應指阿布達比的阿爾達總部大樓（Aldar HQ），為圓形摩天樓。

（Augustus Welby Pugin）。他們基於種種原因而排斥古典建築，最主要的理由在於它不誠實。普金是滿腔熱血、改信天主教的人，也為自己的理由增加宗教色彩：

> 基督教〔指哥德式〕建築的素樸，是反對各種欺騙。在興建獻給上帝的建築物時，不該透過人工手法，使之過度美化。那是世俗的炫耀手段，只有靠天花亂墜的謊言過活者才會採用，例如戲子、江湖郎中、騙子等等。最可憎的就是運用技倆與騙術，打造凡人眼中看似富麗堂皇的教堂，但這豈能逃過上帝明察秋毫的眼光。[23]

大約在相同時期，法國有個信仰沒那麼虔誠的哥德派人士歐仁‧維奧萊－勒－杜克㉕，他同樣擁護中世紀建築的真實性，然而背後理由不同。他主張：「要在興建過程中保持誠實，就要考量材料的性質與特色。純粹與藝術、對稱、外在形式相關的問題，與主要原則相比都只是次要條件。」[24] 這是反對十九世紀後半葉膚淺的歷史樣式復興，改採「無風格」的結構主義，與時代精神（zeitgeist）協調一致。重要的是，他主張光明正大使用現代建材，認為如此有助於建築回歸到中世紀的誠實狀態。中世紀建築師對於時代與技術很誠實，也不羞於顯示如何把建築物組合起來。這和致力於復興歷史風格的人不同，後者總想回歸古希臘、用量產赤陶土製作哥德式裝飾，或將金宮圓頂隱藏扶壁的招

㉕ Eugène Viollet-le-Duc，1814-1879，知名中世紀建築修護者。

數故技重施。

維奧萊－勒－杜克說，應以鑄鐵取代飛扶壁。這論點讓他擁護某些看起來怪異的建築，那類建築似與誠實無關，反而像運用鐵的結構可能性來創造令人驚奇的效果，但這種作法不僅符合中世紀，**同時也**真實表現十九世紀對宏偉建築的崇拜。維奧萊－勒－杜克除了發想出新的混雜建築，也要揭開歷史建築的真相。他曾負責修護許多教堂，包括巴黎聖母院與城牆圍繞的卡爾卡松鎮（Carcassonne），而他在重建中世紀建築時的目標，並非呈現原來的樣貌，而是原來**應該**有的樣貌。這種貫徹到底的介入作法即使在當時也頗受爭議，也讓他做出一些過分的增添物：舉例來說，聖母院知名的滴水獸完全是維奧萊－勒－杜克在十九世紀的發明。這作法誠實嗎？他會說**非常**誠實，因為更忠於建築物興建年代的時代精神，而不是只忠於石頭遺跡。

精神的關注，後來在英國美術工藝運動（arts and crafts）時期出現更明確的政治色彩。以設計壁紙聞名的社會主義者威廉・莫里斯[26]不肯採用現代材料，因為那些材料是由彼此疏離、按件計酬的工人所製作。相反地，他認為應回歸工藝精神與中世紀工坊的生產過程。當然，大鬍子車工勢單力薄，無法光憑一己之力就把產品提供給新工業時代的大眾（何況多數人根本買不起手繪壁紙），莫里斯最後也抱怨，他淪落到「打理有錢人的噁心奢侈品」。然而，其他人延續維奧萊－勒－杜克的精神，接納當代材料，事實上還堅稱不這麼做就不誠實，會模糊資本主義社會的真

[26] William Morris，1834-1896，蓄有大鬍子。

正環境。換言之，用大理石飾板覆蓋磚造或鋼構建築是不好的，會掩飾建築的興建方式，導致對政治現實的誤解；大理石讓人回想帝王高高在上的時代，延續封建社會的奴隸心態。要工人辛辛苦苦雕刻三角楣，還不如僱用他們為大眾興建住宅。

整個二十世紀的建築越來越講究對歷史誠實。維也納建築師阿道夫・魯斯（Adolf Loos）在一九○八年的論述〈裝飾與罪惡〉（*Ornament and Crime*），就慷慨激昂地強調應對時代精神忠實。

> 巴布亞人會在皮膚、船隻、船槳上刺青，也就是任何手碰觸得到的地方都有刺青。他不是罪犯。但一個有刺青的現代人要不是罪犯，就是墮落。有些監獄中，百分之八十的犯人有刺青。而有刺青卻未坐牢的人，不是潛在罪犯，就是沒落貴族。強烈希望裝飾自己臉孔與可及範圍的任何事物，正是美術的起源。那是幼稚的繪畫語言……對巴布亞人或對孩童來說很自然的行為，卻是現代成人墮落的象徵。我提出以下發現，並要傳達給世界：文化的演進，等同於除去日常使用物品上的裝飾。[25]

魯斯與柯比意等建築師會興建無裝飾的白色別墅，背後理由正是如此。然而在五十年後，粗獷派人士卻把這論調，用來質疑第一代現代主義者。粗獷主義者指出，在二十世紀的絕大部分，建築師其實沒有表面上那麼講究誠實。柯比意早期作品看似以混凝土興建，其實不然，是用抹了灰泥的磚。葛羅培斯的法古斯工廠（Fagus Factory）看似以鋼鐵與玻璃打造，卻根本是靠傳統磚

牆支撐。不過，如今有柯比意的戰後作品當作先例（例如法國馬賽的集合住宅〔Unité d'Habitation〕），因此建築能以新方式展現誠實：混凝土可以看起來就是混凝土，不必磨光，更不用粉刷。磚就是磚、鋼就是鋼，建築物各種不同機能從外部即可看出，例如崔里克大樓的分離電梯塔。

這種論點能吸引極端拘謹的那種人——我知道，因為我也有點拘謹（純指美學方面）。一棟建築物完全裸露雖不莊重，卻也令人振奮。史密森夫婦興建的亨斯丹頓中學（Hunstanton School），是宣揚粗獷主義的主要地點，塞德里克‧普萊斯（Cedric Price）的互動中心（Inter-Action Centre）基本上是由活動房屋組合而成，這些皆是赤裸裸的建築，即使多年來前衛作風遭到蔑視，這些作品看了依然令人震撼得起雞皮疙瘩。不過，還有比上述例子更優秀，甚至比柯比意的集合住宅還早出現的範例——漢斯‧邁耶（Hannes Meyer）在一九二八到一九三〇擔任包浩斯校長期間，於柏林郊外興建的工會聯盟學校（trades union school）。這所學校躲在鐵幕之內，在一九八九年之前，人們以為它屬軍事用途，或許正因如此，它未被列入粗獷主義的萬神殿。學校的結構元素完全可從外觀看出，既沒有覆面，也沒有粉刷。體育館、樓梯間、宿舍與餐廳等各種元素，都是界定得清清楚楚的實體，從外部即可解讀。而入口或集會廳之類的區域皆未刻意裝飾或凸顯，因此沒有不適當的儀式階級感。建築物採用量產的「民主」材料，沒有密斯‧凡德羅㉗用的大理石或青銅，

㉗ Ludwig Mies Van Der Rohe，1886-1969，德裔美籍建築師。

只有玻璃、鋼、混凝土與磚，因此當代美國建築學者麥克‧海斯（Michael Hays）以「事實指示性」（factural indexicality）這麼令人敬畏的字眼來稱呼：換言之，它們仍帶有原本成分的痕跡，遂能誠實透露出生產時的社會環境。[26]

　　這論點似乎是個相當高格調的概念，甚至能為最血腥醜陋的建築賦予美學魅力，不過，這不是最重要的一點。對結構或材料不誠實，可能會引發對社會運作方式的誤解，淪為反革新派。以過時的方式建造也一樣糟糕，因此邁耶試著推動建築行業與美學的革新；他將包浩斯學校的班級組織成「工作部隊」，給學生真正的案件，例如工會聯盟學校。然而，一九三三年這座建築物遭納粹佔領，成為納粹親衛隊訓練營，卻無法讓新的使用者成為更

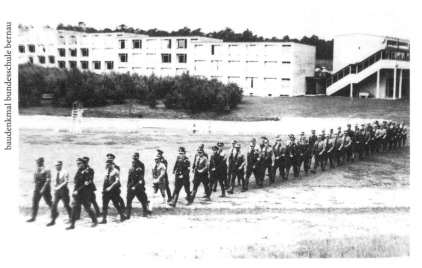

baudenkmal bundesschule bernau

一九三三年六月，納粹衝鋒隊（SA）遊行經過邁耶的工會聯盟學校，後來這座學校成為納粹親衛隊的訓練營。

好的人。同樣地,粗獷主義的巨大壯觀,仍無法避免福利國家解體——那些高聳入雲的高樓是社會民主主義最早敗退的地方,裡頭的居民大聲要求簽署私有化,危及大樓的存續。說實話或許符合道德正確的抽象概念,但建築並不抽象,而誠實建築對於民眾的道德就算有影響,程度也很難衡量。你甚至可以採取相反觀點,認為不誠實的建築能讓人過得更好,例如閣樓風的地下室、石板圖案的油氈布、搭配石膏柱與仿石材覆面的雙車庫,至少可以讓人過類似奢華的生活——前提是,你認為類似就足夠。

尼祿金宮的不道德,已無法引發我們的憤怒;今天那只不過是在美學與歷史價值上受到重視的人造物。隨著時光流逝,即使最嚴重的暴行也失去惹人反感的力道。然而,較近期的建築物依然激怒我們,左右我們的評價。納粹的舉動在歐洲、美國與中東餘波蕩漾,其遺跡仍散發出不道德的光芒。粗獷主義留下的傷痕更清晰可見,歐洲與北美的都市規劃部門及投票箱至今仍在對抗它,這兩個地方的社會民主主義與其紀念物已同時淪為灰燼。建築學界再度對於這些不受喜愛的建築物產生興趣,諸如歐文・海瑟雷(Owen Hatherley)等作家與「去你的粗獷主義」(Fuck Yeah Brutalism)部落格,很容易被視為左派的憂傷,是戰敗者感傷不已的懷舊情緒,更甚者,被認為是從未住在那些可怕醜建築的中產階級文青所表現的濫情。(我曾住在低樓層公寓,那裡的樓梯間確實瀰漫甜膩又酸臭的海洛因與嘔吐物氣味,但那是一棟堅固的建築,可眺望蒼翠綠地,也比我之後住的所有新房屋要寬敞。而且現在有對講機系統,阻擋不速之客造訪。)無論如何,回顧過往未必會阻礙向前的腳步。正如馬克思所言:

所有已逝世代留下的傳統宛如夢魘，重重壓在活人腦袋上。
正當活人似乎忙著革新自我與事物之際……又焦慮地召喚過
往的幽靈來使用，借用已逝之人的名號、戰爭口號與服裝，
如此在呈現世界歷史上的新場景時，便能披上歷史悠久的偽
裝，並運用借來的語言……在革命中喚醒逝者，是為了榮耀
新的鬥爭，而非拙劣模仿過往；讓既定任務在我們的腦海中
更顯偉大，不因現實的解決方案退縮；是為了再度發掘革命
的精神，而非讓過往的幽魂再度行走。[27]

　　建築物會披上歷史的裝束，例如粗獷主義建築是回溯現代主
義的黃金年代，而普金為古典比例的國會大廈，裝上哥德式的優
美覆面。這些都是有形的記憶寶庫，也是下一章的主題。但回顧
過往必須帶著批判眼光，如此才能以新角度看待過往的道德議
題。掀開過往的傷口，對現時有所助益；換言之，能幫助我們體
認到過往的錯誤，從中汲取需要的教訓；改善，才能繼續前進。
這也是批判論辨的歷史學家的任務──尼祿之後的羅馬人責怪金
宮，認為它逾越帝王分際；中世紀學者指責尼祿迫害基督教徒；
十九世紀道德之士痛斥他在性事與藝術放蕩。在全球的聯繫日益
緊密，不平等卻益發明顯之際，安巴尼與切爾西財閥以怪誕住宅
摧殘城市，這時，尼祿的罪惡再度轉個調，迴盪於世。

津加里貝爾清真寺，廷巴克圖

（一三二七年）

建築與記憶

茲沃爾尼克從沒有任何清真寺。

> ——茲沃爾尼克（Zvornik）的塞爾維亞族市長布朗
> 克‧葛魯吉克（Branko Grujic），在驅逐曾佔
> 該市六成人口的穆斯林，並摧毀十多間清真寺
> 後的說法。[1]

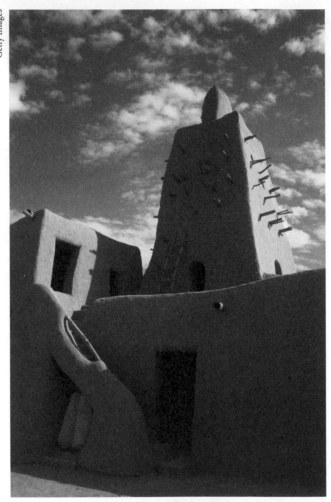

馬利廷巴克圖的津加里貝爾清真寺泥磚呼拜塔

一三二四年，馬利帝國國王穆薩（Musa）前往麥加朝聖，浩浩蕩蕩的陣容即使過了四百年，仍為人津津樂道。「他出發時盛況空前，」十七世紀的馬利編年史作者寫道：「動員六萬名軍人與五百名奴隸為他開道，每名奴隸手持一支以兩公斤黃金打造的權杖。」[2]隨行的有達官顯要、轎子、數以百計的駱駝與妻妾，共攜帶兩千兩百磅（約九百九十八公斤）的黃金；穆薩的王國堪稱中世紀最富有的國度之一，該國坐擁金礦，西方國家的黃金有三分之二皆來自馬利。他跨越北非的旅程花費，導致地中海經濟大震盪。「埃及的黃金原本相當昂貴，直到他們抵達的那一年，」一名開羅人回憶道。穆薩讓黃金市場供給充足，導致當地貨幣大幅貶值，「這狀況延續到十二年後的今日。」[3]穆薩的財富不僅使東道主印象深刻，名聲還傳遍歐洲。一份一三七五年的西班牙地圖上，畫出他拿著和鵝蛋一樣大的閃亮金塊，而他的城市廷巴克圖（Timbuktu）儼然成為財富、神祕與極難抵達的代名詞。

　　撒哈拉沙漠南端綠意開始現蹤的莽原上，有一塊非洲人稱為「薩赫爾」①的區域，這一大片半乾燥地帶從大西洋延伸到紅海。在薩赫爾西邊、尼日河最北邊的河灣旁，就是穆薩名聞遐邇的王國所在地。廷巴克圖是該國最大的城市之一，乃重要貿易站，為阿拉伯人買賣奴隸，以及南方黃金與沙漠岩鹽交易的地方，而多

① Sahel，阿拉伯文的「海岸」之意。

達三千頭駱駝的商隊，在經過跨越撒哈拉沙漠的艱辛路程後，於此卸下異國貨物。伊斯蘭教在十一世紀隨著商業初次傳入此處，不像在北非是伴隨軍事征服而傳播，然而穆薩的多數子民仍未改變信仰。穆斯林的巡迴學者聽聞馬利的富有居民可能給予贊助，亦慕名前來。不過，從麥加到此的道路並非單行道：在穆薩之前，已有人前往麥加朝聖過，只不過聲勢沒那麼浩大。

　　穆薩造訪了好些伊斯蘭文明的樞紐，發現許多吸引他的事物：旅途中，他從開羅帶回伊斯蘭律法書籍、麥加來的先知後代，及一名安達魯西亞的詩人建築師薩希利（al-Sahili）。這群人經過一年的遠征後回到西非，薩希利開始為國王監造一座壯麗的圓頂謁見廳，精雕細琢的石膏天花板上還以優雅的書法裝飾。十四世紀末，一名和薩希利同樣來自安達魯西亞的偉大歷史哲學家伊本・赫勒敦（Ibn Khaldun）曾寫道：「蘇丹對它凝望出神，此時這個國家尚不知何謂建築。」[4]

　　赫勒敦並未造訪過廷巴克圖，但是兩百年後，一名來自摩洛哥費茲（Fez）、後來進入教宗利奧十世宮廷的穆斯林學者李歐・阿非利加努斯（Leo Africanus），倒是親眼見過廷巴克圖，並記錄阿拉伯口耳相傳的說法，指出薩希利也負責興建該城市的一間大清真寺。這應是指穆薩委託興建的津加里貝爾清真寺（Djinguereber）或稱星期五清真寺，雖以泥磚打造，但至今依然佇立，其金字塔形呼拜塔的變體斜面，上頭有好些突出的木頭梯級，看上去宛如豪豬的尖刺。它不具備結構機能，而是一種永久性的鷹架，方便人們定期為清真寺鋪上新泥，防止清真寺化為沙漠塵土。薩希利的作品開創全新的薩赫爾建築樣式，以當地的泥

磚風土建築，複製安達魯西亞的伊斯蘭建築形式，並帶動馬利的各城市群起效尤，例如加奧（Gao）及最知名的傑內（Djenné）。傑內大清真寺乃是世上最大的泥磚建築物。

　　但是阿拉伯與歐洲作家聲稱薩希利將建築引進西非時，我們應聽出裡頭不以為然的弦外之音。他們的歷史觀顯然帶有歐洲人與阿拉伯本位主義者的迷思，不贊同非洲可能具備地方建築傳統，當然也無法以「建築」二字，賦予這項傳統該有的尊嚴。相反地，他們暗自假設，非洲人自古以來就住在形式未曾改變的陋室，因此非洲的建築（及建築史）是伊斯蘭化或歐洲殖民之後才展開。但是光憑一個人就將建築引進某個地方，甚至一手引進伊斯蘭樣式，實在匪夷所思，何況馬利早已有清真寺的存在，在穆薩之前也有其他君主曾到麥加朝聖。此外，在當地非伊斯蘭建築的環境下，也看得到嵌了梯級的泥磚建築，例如馬利中部的多貢（Dogon）文化，因此這種想法更顯得站不住腳。然而，迷思卻延續了下來。

　　這些迷思背後的原因在於，所有紀念碑都代表國家與社群的記憶，無論是像泰姬瑪哈陵這種刻意興建的，或在帕拉蒂尼山②屹立數個世紀、據說是羅穆路斯③居住的小屋。（紀念碑〔monument〕一詞源自於拉丁文的moneo，意思是提醒。德文的紀念碑稱為Denkmal，教訓意味較濃：「好好想想這件事！」）因此，人們值得為紀念碑的意義與實體奮戰。馬利的遺產至今依

② Palatine Hill，位於羅馬中心地帶，為建城之初的重要宗教與政治中心。
③ Romulus，羅馬建城者。

然爭論不休，不僅在學術季刊上吵得沸沸揚揚，在馬利人的土地上更是爭得你死我活。二〇一二年，伊斯蘭分子攻擊津加里貝爾清真寺，二〇〇六年，傑內還為了清真寺的修復而引發暴動。

　　紀念性建築看似永恆，實際上卻和記憶一樣飄忽不定：會被使用者損壞、毀滅、修復、賦予新的意義，其重要性也和其所塑造的論述一樣經常變化。紀念碑被視為記憶場址而遭挑戰的例子屢見不鮮，巴士底監獄的攻陷及其遺跡保護，就很能代表遺忘（專制的過往）與記憶（舊政權的潰敗）複雜的拉扯。在荷蘭，破壞聖像者將天主教教堂改頭換面也同樣糾扯，一方面將象徵西班牙天主教規範的壁畫刷白，也將壁龕空下，宣告神聖偶像不復存在。毀壞得更徹底的則是尼祿的皇宮，它永遠埋藏在後續朝代的公共浴池下，然而尼祿巨大的雕像依然存在，並加上光環，以太陽神的身分重生，成為在尼祿公園遺址上所興建的競技場名稱由來④。

　　這一章，我要把重點放在建築的記憶功能，探尋紀念碑的目的為何，服務對象又是誰。華特·班雅明⑤在逃出一個滿心只想創造紀念性的政權時，曾如此寫道：

　　　無論哪個曾展現勝利姿態的人，都參與了當前統治者踩在臥
　　　倒的降服者身上的征服過程。根據傳統作法，這過程中將

④ 尼祿原本在金宮打造一座三十公尺高的本人巨像（Colossus），後來的帝王把它改造成太陽神巨像，之後巨像被搬到一座圓形劇場外，而這座劇場就是後來的羅馬競技場。

⑤ Walter Benjamin，1892-1940，德籍猶太人，文學評論與哲學家。

帶來種種戰利品。歷史唯物論者會以謹慎而疏離的態度觀看那些被稱為文化寶藏的戰利品，每一件文化珍寶在他的審視下，起源都令他不寒而慄，無一例外。[5]

　　紀念碑通常由歷史上的勝利者興建，且經常如班雅明所言，是「野蠻行為的證明文件」。舉例而言，羅馬廣場的提圖斯凱旋門（Arch of Titus）在十九世紀成為全球無數拱門的範本，包括巴黎凱旋門。然而提圖斯凱旋門是西元七二年鎮壓耶路撒冷的紀念，其中一塊飾板上還描繪羅馬人在掠奪遭毀壞的猶太神廟時，將燭台搬走的情景。紀念碑固然是有錢有勢的人才能興建，卻常被大眾改頭換面，這麼做至少能暫時賦予它不同於建造時的初衷，例如二〇〇〇年倫敦勞動節時，邱吉爾雕像的頭部被抗議者安上龐克髮型的草皮。

　　二十世紀的新聞攝影意味這些訊息可望傳達給更廣大的觀眾，甚至本身就獲得某種永久性或圖像式紀念性。值此同時，評論者也開始質疑紀念性的意義，轉而推崇輕盈的遊牧生活。超現實主義者喬治・巴代伊（Georges Bataille）便曾抱怨：「龐大的紀念碑像水壩一般聳立，以雄偉與權威的邏輯對抗所有騷動的元素；教會與國家透過教堂與宮殿的形式對大眾說話，強行把沉默加諸到他們身上。」[6]美國博學多聞的奇才路易斯・孟福（Lewis Mumford）則描述過紀念碑的沉重：「石與磚的永久性能使它們蔑視時間，最後也蔑視生命。」[7]二次大戰後，出現一股「反紀念碑」（counter-monuments）的風潮，企圖推翻這些結構物僵化的說教色彩。毫不意外，這項運動起源於德國，一個至今仍在處理

不堪回憶的國家。但是近年傑內大清真寺的暴動（當地居民反對政府與國際組織干預他們的建築物）則是顯示，宏偉的官方紀念碑也會充滿與當權者意圖相違的意義與記憶。那麼這些「野蠻行為的證明文件」，能否用來對抗野蠻行為本身？

<p style="text-align:center">⛪</p>

　　埃及金字塔乃是紀念碑原型，是非洲的產物。四千六百年前興建的左塞爾階梯金字塔（The Step Pyramid of Djoser）是現存最古老的石造建築之一，其建築師印何闐（Imhotep）為第一位留名青史的建築師。這座金字塔需投入龐大的時間、金錢與生命，才能採得、運送與架起這些石頭，代表工程的大躍進，也顯示出一個執著於記憶的文化。希臘建築向埃及師法甚多，希臘人顯然很留意埃及人的作法：古代另一項建築奇蹟是哈利卡那索斯⑥的摩索拉斯王⑦陵墓，陵墓上方就是一座大型階梯金字塔。

　　摩索拉斯王陵墓是近親通婚的紀念碑，由身為妹妹的遺孀在他死後的西元前三五三年完成。這棟建築物由一對希臘建築師設計，是全新的建築類型：底部由高高的基座抬起，周圍由柱子環繞，和神廟相似，不過頂部沒有三角楣或門，而是金字塔。有位羅馬詩人說，金字塔位於柱廊深濃的陰影上方，「像掛在半空」。我們對這座陵墓的了解，都來自語焉不詳的古代描述，因為這座陵墓可能因為地震而早已崩毀，遺跡的石材又被挪用去興

⑥ Halicarnassus，今土耳其博德魯姆（Bodrum）。

⑦ King Mausolus，波斯帝國屬地卡里亞的統治者，約西元前 377-353 年在位。

建十字軍城堡，但這座陵墓卻靠著複製品與名稱而延續生命：羅馬人稱奧古斯都皇帝的王陵為「mausoleum」。

這些建築物原本是希望活著的人永遠記住統治者，讓膜拜逝者時能有焦點，在此處藉由崇拜，使統治者成為不朽的神祇。當然，這些建築對崇拜者來說也有意義：來到這些十足具體的不朽象徵，請求去世的法老王或帝王協助。不過，有些崇拜儀式與其說是表現人民虔誠，不如說是號召對某政權或王朝的效忠。同樣地，這些自大的紀念性建築，不時引來政敵或人民損壞外貌甚至搗毀。尼祿的金宮被後續王朝掩埋；海珊雕像被推倒時，雖然有巴格達市民大聲歡呼，但其實那是入侵者為攝影鏡頭精心設計的場景——廣場已被美國海軍圍起，裡頭頂多只有一百五十人，包含軍人與記者。[8]

正如海珊雕像所示，運用紀念碑將統治者神祇化並非古代人突發奇想的專利。到了二十世紀，這種作法還出現超大尺度的延續，而海珊用以支撐個人崇拜的遺跡，和列寧與毛澤東宏偉的陵墓相比，簡直小巫見大巫（列寧還喜歡階梯金字塔的款式）。民眾會排好幾個小時的隊進入建築內，觀看睡美人棺材內枯朽的居住者。他們會想進入這座神廟，或許是想在觀光時體會陰森森的感覺，此外還有國族懷舊的情緒。這種結合讓我們或多或少了解古代信徒對人物崇拜的動機。更重要的是，這些紀念碑引發的爭議與對抗，提醒我們沒有任何崇拜儀式不會引來批評。現在多數俄羅斯人認為，應將列寧遺體下葬，他的石棺歷年來也遭多次攻擊。

最具爭議的現代陵墓，或許是西班牙馬德里外的烈士谷

（Valle de los Caidos）。這處龐大的複合園區設有修道院與地下教堂，上方有一百五十公尺高的十字架，從三十公里外就看得見。烈士谷是由佛朗哥⑧所建造，紀念西班牙內戰⑨。一九四〇年動工之際，佛朗哥聲稱：

> 我們的改革規模、英雄為勝利所付出的犧牲，及這場史詩行動對西班牙未來的龐大影響，是無法以單純的紀念碑來緬懷，不能和一般城市與村莊紀念歷史上西班牙子民豐功偉業的紀念碑一樣。即將在此樹立起的石頭，必須擁有古老紀念碑的榮耀，如此才能無視於時間與遺忘。[9]

但佛朗哥若想透過紀念碑來挑戰死亡，恐怕是白忙一場：二〇〇四到二〇一一年，社會黨政府執政時期通過的《歷史記憶法》（*Law of Historical Memory*）規定，將他的雕像從西班牙本土的公共場所中全部移除。在這段期間，烈士谷受到更嚴格的檢視。同情者認為該園區是代表國家內戰和解的紀念物，雙方皆有遺骸置放於墓室。不過埋藏在此的三萬四千名罹難者，絕大多數為國民軍與法西斯主義者，而共和派的遺體是後來才加入，以防落人口舌，但通常是在寂靜的深夜，又未經遺族允許下進行。這根本不代表什麼和解的姿態，尤其至少有十四位共和派人士被迫

⑧ Francisco Franco，1892-1975，西班牙獨裁統治者，於西班牙內戰勝利後擔任國家元首。

⑨ 1936-1939，由總統率領的共和軍左翼聯盟，對抗以佛朗哥為首的國民軍和長槍黨等右翼團體。

在此勞動，並在興建過程中死亡。若對這紀念碑的目的有任何懷疑，那麼聖壇後方的兩座墳墓主人正好可以說明（也是園區中唯二藏在聖壇後的人）：一是長槍黨創辦人荷西‧安東尼奧（José Antonio），一九五九年法朗哥將他葬於此地；另一位則是這位軍事強人本人，他就葬在一塊簡單的石板下方，每天都有崇拜者獻上鮮花紀念。

　　上個世紀風起雲湧的意識型態狂潮與全球戰爭，為打造紀念碑提供好時機。尼采或許早在一八七四年就批判過十九世紀對於紀念碑歷史的著迷，而維也納藝術史學家亞洛斯‧李格爾（Alois Riegl）也已經在一九〇三年寫下〈紀念碑的現代崇拜〉（*Modern Cult of Monuments*），然而他們都沒料到接下來數十年，還有更瘋狂的紀念碑熱潮。在歐洲與亞洲，紀念碑如雨後春筍般出現，無論是共產黨、法西斯分子或資本主義者，紛紛建立獻給國家、解放與征服、領導者與工人、戰勝與戰敗等林林總總的紀念碑。許多紀念碑不像法朗哥之墓那麼引人爭議，例如歐洲北方也建造大型墓地，紀念第一次世界大戰的犧牲者。勒琴斯在法國蒂耶普瓦勒（Thiepval）的設計，堪稱其中的奇葩，這座龐大的解構式建築並非如傳統凱旋門一樣宣揚勝利，而是訴說失落，紀念索穆河（Somme）之役遺體未尋獲的七萬兩千人。它的造形採用了很適當的形式標誌這份「缺席」——令人聯想到遭轟炸的大教堂中殿和耳堂的十字交叉點，中央的大型拱門是中殿，而兩旁的次拱則是這鬼魅建築的側廊。不過，即使這座紀念碑傳達了沉默百姓承受的苦痛，它仍是代表國家與軍事的聖殿。

　　二次世界大戰之後，德國人對於過往產生嚴重反感，才掀起

一波詹姆斯‧楊（James Young）稱為「反紀念碑」的興建風潮，雖然姍姍來遲。最有名的是「反法西斯紀念碑」（Monument Against Fascism），這是由藝術家約亨與艾絲特‧葛茲夫婦（Jochen and Esther Gerz）設計，位於漢堡沉悶的郊區哈堡（Harburg）。這座紀念碑於一九八六年樹立，為十二公尺高的方形黑色鉛柱，分階段逐漸往地面下縮。藝術家邀請參觀者在柱子上留下自己的名字，因為「這座反紀念碑不光是紀念反法西斯的動力，更要以行動打破藝術品與觀眾之間的階級關係」。[10]柱子上不免很快布滿亂糟糟的塗鴉，主要是「某某到此一遊」，也不乏新納粹與反納粹性質的政治主張。這項計畫最有話題性的特色在於，一旦摸得到的部分已完全覆滿眾人刻上的文字，就會被埋起來，這低調的紀念碑終將完全抹除自身，展現出真正的反紀念碑姿態。不僅如此，由於每當紀念碑更下沉一些時，當地顯要人物、媒體與公眾人物會集結起來，為反法西斯紀念碑逐漸消失而喝采，因此藝術家表達出隨著戰爭的痛苦回憶逐漸褪去，觀者也能感到紓解。尼采說得好：「能讓幸福之所以幸福的，一向是遺忘的能力。」[11]

　　反紀念碑自發地反崇拜，源自現代主義者對紀念性的批判及戰後歐洲政治版圖變遷，為特殊的時空產物。不過對於紀念碑的砲火，更常來自於對官方文化的地下批判，這情況未曾改變。新教徒在十六世紀破壞荷蘭教會聖像，是出於政治與宗教的動機，想對西班牙統治者與天主教教會傳達訊息。

　　以破壞文物作為反抗手段，常有強烈的信仰動機，馬利清真寺遭破壞即是一例。馬利原本頗受新自由主義者、援助機構與西方同情人士的厚愛，但在本文撰寫時，該國政局高度動盪。在二

〇一二年的軍事政變之後，激進伊斯蘭團體與分離派的圖阿雷格（Tuareg）遊牧民族，運用利比亞（Libya）格達費[10]垮台後取得的武器，掌控馬利北部的多數地區。正如眾多媒體的大幅報導，許多蘇非派（Sufism）的神廟與陵墓在這段期間遭到毀壞，甚至有人估計，半數以上神廟難逃劫數。在馬利，這些墳墓意義相當重大，因為馬利的多數穆斯林信仰蘇非派教義，相信特別神聖的個人或聖人，能比一般人和上帝有更密切的接觸，若前往紀念這些聖人的神廟或陵墓，就能請他們向上帝說情。廷巴克圖（亦稱「三百三十三聖人之城」）有大量的蘇非派墳墓，但是在二〇一二年的暴動之後，許多皆遭到夷平，而兩座附屬於津加里貝爾清真寺的陵墓，也逃不過丁字鎬的攻擊。

外國媒體的反應相當激烈，和阿富汗塔利班炸毀巴米揚大佛（Bamiyan Buddha）時一樣，甚至大肆指控蓋達組織亦牽連其中。事實上，破壞聖像的阿富汗人、賓拉登的手下（他們的破壞行動多以西方為目標），或馬利的反叛軍，這些組織的關聯性很低。他們明顯的共通點，在於對紀念碑的不屑。有人引述一名自稱伊斯蘭衛士[11]發言人的話：「哪來的世界遺產？這東西根本不存在。異教徒不該介入我們的事。」[12]這些組織挑中知名度高的攻擊目標，部分原因是要彌補組織的相對弱勢，而他們的招數成功引起注意，更確認了他們所隱含的批判：馬利人（或阿富汗人）的性命相較之下根本不重要，可見西方政府多麼偽善，而且

⑩ Gaddafi，1942-2011，曾任利比亞最高領導者超過四十年。

⑪ Ansar Dine，在暴動期間佔領廷巴克圖的組織。

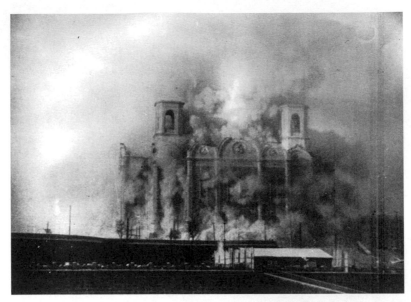

一九三一年，莫斯科的救世主大教堂在史達林的命令下遭到炸毀拆除。

在轟炸他們的國家時根本不顧及伊斯蘭建築，而西方自由派擁護
的「普世價值」絲毫不人性，只是用來讓前殖民統治者的父權干
預合理化。

　　但馬利發生的破壞聖像行動，可不只為了傳達訊息給西方；
更重要的是對國內提出政治主張，一方面集結同情者，另一方面
攻擊反叛軍想脫離的貪腐馬利政府。不過，反叛軍聲稱要傳播
「純正」的伊斯蘭教時，正如歷史學家艾蜜莉・歐黛爾（Emily
O'Dell）所稱：「在毀壞這些墳墓、偶像遺體，重複殺害死者
時，伊斯蘭衛士卻背叛了自己的訊息，因為他們也用意象來換取
政治與宗教勢力。」[13]

穆斯林紀念碑遭到非教徒破壞的事件，近年來層出不窮，例如前南斯拉夫在一九九〇年代的激烈戰爭中，幾乎所有十六世紀的鄂圖曼清真寺皆遭基督教徒搗毀，而一九九二年，印度的印度教徒將擁有四百三十年歷史的巴布里清真寺（Babri Mosque）夷為平地，並引發暴動，導致逾兩千人喪生。這些破壞聖像者藉由否認該國的伊斯蘭歷史，以期讓當前的穆斯林喪失居住在該國的合理性。雖然破壞紀念碑的背後往往有信仰動機，但是在二十世紀，共產國家的無神論者也進行大規模的破壞聖像活動，冀望能讓人放棄宗教，以唯物論取代。一九三一年，史達林炸毀俄羅斯最大的教堂——莫斯科的救世主大教堂（Cathedral of Christ the Saviour），以騰出空間興建蘇維埃宮（Palace of the Soviets）。這座十九世紀的大教堂當初興建是要為專制的沙皇政權增光，其建築並無特殊之處，和圓頂花俏到令人精神錯亂的聖巴西爾大教堂（St Basil）相比根本算不上什麼，夷為平地也不算太大的損失，但對於東正教教會來說無疑仍是一大重創。

　　俄國為取代大教堂，於是舉辦許多高知名度的國際競圖，鼓勵國際頂尖建築師加入。柯比意、葛羅培斯、孟德爾松（Erich Mendelsohn）與數名蘇維埃現代主義者，包括金斯柏格（Moisei Ginsburg）與維斯寧兄弟⑫皆曾參與，但最後官方委員卻選出了做作的新古典派古怪設計，令柯比意大為光火。這項決定通常被視為現代主義遭史達林派劣質建築擊潰的時刻：這座宮殿設計成

⑫ Vesnin brothers，分別為李歐尼（Leonid Vesnin）、維克多（Victor Vesnin）與亞歷山大（Aleksandr Vesnin），是構成派建築的領導者。

一座外牆逐層退縮的高塔，有著一層層裝飾藝術風格外觀，頂部還安放列寧巨像，他的手臂指向天空。一名參觀過競圖展覽的俄羅斯訪客在留言本中評論道：「展現農村演員的姿態。」[14]

這座宮殿原本可能和其所取代的教堂一樣具有紀念性，卻遲遲未能興建。其實宮殿的地基已經澆鑄，鋼骨構架也已開始架設，不過大梁卻被收回，供戰事使用。然而，直到一九四○年代初期，宮殿仍存在於蘇維埃的想像中，出現在國內外的模型、獎牌、壁畫、紀念刊物甚至紀錄片當中。但是到了一九五八年——赫魯雪夫（Khrushchev）發表「祕密報告」，向共產黨代表大會批判史達林後的兩年、大教堂遭炸毀後的二十七年——原址開始興建一座游泳池。有些人或許認為這種替代之道流於民粹，不夠莊重，但我認為，在一座經常冰封的城市中央設置全球最大的露天泳池，取代原本該是個人崇拜的宏偉紀念碑，很合乎烏托邦的民主姿態（只是不愛游泳的人可能不同意）。這座圓形溫水泳池在莫斯科冬季冒著氤氳熱氣，直到一九九五年市長決定於原址重建大教堂。修復後的救世主大教堂比之前的更難看，而且充分道盡後蘇聯時期國家的優先順序——人民的泳池沒啦——及與超保守的東正教教會友好。如同在大眾冷眼下依然賴在原地的列寧陵寢一樣，這座教堂也透露出俄羅斯在打造新的國族神話時，想記得及想遺忘的諸多事跡。

修復不免重新創造出符合我們期待的過往。有時修復工作公然忽略了歷史精確性，例如維奧萊－勒－杜克在十九世紀修復巴

黎聖母院時加入的滴水獸。當時在法國與英國針對建築修復的議題掀起激辯，還有種種因素火上添油，包括讓建築物可更精確記錄下來的攝影技術問世，以及風格的意義及其與時代精神的內在關係之爭。羅斯金將建築視為重要的記憶收藏庫，曾說「就算沒有建築，我們依然可以度日、可以崇拜，但無法記憶」，並敦促保存古老紀念碑，認為這是「真正能克服人類忘性的有效方式」。然而他堅決反對修復建築，尤其反對維奧萊－勒－杜克刮除建築因時間所累積與磨損的痕跡。羅斯金抱怨道：

> 建築物最嚴重的全面性破壞，就是修復：這種毀滅方式，將導致建築物無法留下任何可供收集的殘餘，並對所毀之物以錯誤的方式描述……如同人死不能復生，修復建築中任何偉大或美麗的東西乃癡心妄想……修復永遠無法喚回工匠以雙眼與雙手，為建築賦予的精神。[15]

　　他反對的原因，是認為建築為國家歷史某個時刻的真實表現，必須以這角度加以珍惜，才能讓國家及其久遠的價值觀永垂不朽；這些價值觀為何，當然可由個人詮釋。以羅斯金的例子來說，是指哥德建築與基督教社會主義，他也以這種價值觀來對抗工業化的現代性。他的「反刮除」哲學，後來由莫里斯在一八七七年創立的「古建築保護協會」（Society for the Protection of Ancient Buildings）承襲，並成為建築保存的正統之道，卻也導致舊建築與在世者產生權利衝突的僵局。若建築物的保存食古不化，完全自絕於現代之外，恐將面臨失去重要性的危險，甚至成

為負擔，致使人們無法改善其生活與環境。

　　建築中記憶與遺忘、真實與虛構記憶的緊張關係，至今依然延續，正如莫斯科救世主大教堂的復活，及十八世紀的柏林宮（Berlin Palace，戰後遭東德拆除，挪出空間興建人民宮，統一之後又遭拆除）。傑內大清真寺是另一處記憶戰場，最近還染上了鮮血。

　　二○○六年，阿迦汗文化信託（Aga Khan Trust for Culture）派出一組人馬，視察這棟泥磚清真寺的屋頂（伊斯蘭什葉派中，最有影響力的支派為伊斯瑪儀派〔Ismailism〕，其中又包括許多支派，最大者為尼查里派〔Nizari〕，領導者即為阿迦汗）。這座清真寺的結構是會消融的，持續面臨遭沖刷殆盡的危機，所以鎮民每年會舉行重新敷泥的慶典，稱為「抹灰節」（fête de la crépissage），這時建築立面嵌入的木頭梯級就能發揮扶手與踏腳板的功能。雖然此舉意在保護建築，但經年累月之後，屋頂與牆面增加了好幾噸的泥，遂使原本線條明晰的清真寺變成浮腫的仿生大怪物，危及建築結構的整體性。鎮民看見阿迦汗的人馬來勘查他們的清真寺屋頂時，爆發了嚴重的衝突，保存工作者被迫逃命。暴動者接著摧毀美國大使館於伊拉克戰爭期間，為了示好而裝設的通風機，而後來的警民衝突還造成一人死亡。

　　這不能單單視為本地人反對外國干預地方遺產，畢竟地方行政首長、市長與中央政府的文化代表處等辦公室，及清真寺伊瑪目的幾輛汽車都遭毀損。針對權威人物發動全面攻擊，意味著對整個階級政治的憤怒——這也難怪，因為傑內（及馬利全國）過去數十年來受到沒完沒了的打擊，通常並未對人民帶來明顯好

處。一九八八年，傑內清真寺與城內許多老屋和廷巴克圖的津加里貝爾清真寺一樣，被聯合國教科文組織指定為世界遺產，之後大量的金錢從救援組織與觀光客手中流入。雖然官方數字顯示這些遺產是搖錢樹，可惜一般人得住在不合時宜的破舊老屋，因為這些建築成為聯合國教科文組織的世界遺產之後，就表示不得現代化。有個當地人就一針見血地指出：「泥土地板的屋子誰會想住？」

瑪哈瑪米・巴莫耶・特拉奧雷（Mahamame Bamoye Traoré）為傑內頗具影響力的石匠公會會長，他說：「若想幫助人，就得依照他的意願協助；強迫他以某種方式過活並不正確。」他特別指出，一間沒有窗戶的泥地板小房間「根本不算房間，說是墳墓還差不多。」[16] 他的比喻有力地呼應二十世紀中期的現代主義者的批評；雖然巴代伊對於「以石造紀念碑扼殺社交生活」的建築提出警告，但我們似乎充耳不聞。正如馬利人發現，泥土會讓人透不過氣，只有住在遠方、懷著「泥土鄉愁」的人才喜歡，那些人根本把這種看似未受破壞的生活方式過度理想化了。

阿迦汗文化信託的成員並未因先前的暴動而洩氣，於二〇〇九年又回來繼續修復傑內清真寺。但他們到底在修復什麼？符合誰的記憶？事實上，傑內大清真寺可能是外來者支配馬利身分的產物：最初十三世紀的建築物，已在十九世紀的純粹派政教領袖阿馬杜（Seku Amadu）的允許之下拆除。阿馬杜後來自行興建的替代建築，是一棟沒有任何裝飾的簡樸清真寺。不過，十九世紀末法國人征服馬利後，又希望推廣另一種較鬆散的伊斯蘭信仰，遂摧毀阿馬杜的清真寺，於一九〇七年興建現在的建築物。

這是不是「真正的馬利」建築引發激辯：即使在當時，有個熟悉原清真寺遺跡的法國觀察者也說，這替代方案「乃是刺蝟與教堂管風琴的結合」，並說它的錐狀塔樓讓建築物活像是「獻給栓劑之神的巴洛克神廟」[17]。批評者還抨擊，其對稱感的紀念性是歐洲人強加的，而立面三座錐狀小塔配上鴕鳥蛋而構成的塔樓，的確頗像哥德大教堂。這會不會是紀念性的偽記憶症候群病例（何況是法國人所建），即羅斯金在一八四九年大力反對維奧萊－勒－杜克過度熱忱的修復方式呢？

　　無論這是法國殖民或馬利式的清真寺，總之阿迦汗文化信託認定一九〇七年興建的是「真正的」清真寺，並開始刮除百年來層層累積的泥土。他們的目的是保護建築物結構，因為在額外的重量下，結構體已經彎曲變形（其中一座塔樓在該年稍後的暴雨中坍塌），同時也試著重探此建築物的真正本質，亦即藏在皮層底下的東西。但如果真正的本質**就是**皮層呢：如果原來的清真寺是由法國人興建，那麼鎮民以身體在泥土上留下的實體印記，因雙手的塗抹導致建築逐漸產生的形變，不就是最真實的東西嗎？

　　坐擁沙烏地阿拉伯石油財富的伊瑪目，對目前的清真寺也有疑慮，想改成中東外觀，在它的外部鋪上綠色瓷磚，頂部插上金色尖塔。然而在聯合國教科文組織與馬利中央政府的文化機構合力下，目前仍未讓伊瑪目的計畫得逞。西方（聯合國教科文組織與美國大使）與東方（阿迦汗文化信託與伊瑪目的沙烏地阿拉伯金主）相互牴觸的干預方式，是否又是外國人把自己的想像強加於馬利、否認非洲藝術家原創的例子？或者單一藝術創作者的概念本身，就是一種外來的強加手法？畢竟大清真寺是由地方工匠

的社群所興建，他們的專業乃代代相傳。若是如此，那這些建築**必定**是最正宗的，因為比起任何單一藝術天才的神話或外來者強加的書面歷史，這種口傳的集體傳統更能真正傳達非洲身分。你可以說，口說傳統就好比抹灰節一樣，傑內人整個社群都參與清真寺的修復，把建築實務的知識代代傳承下去。

但是口說傳統確實較能代表「真正的非洲」嗎？或只是把非洲描述成文盲大陸的浪漫迷思，即使所有跡象顯示，非洲人絕非不識字？畢竟廷巴克圖和傑內有好幾個世紀是學術中心，也是國際書籍交易的軸心。今天這個區域仍有許多中世紀手稿，多數皆由私人收藏，雖然有些機構在國際間努力收集，例如二〇一〇年，廷巴克圖的南非人集資興建的阿邁德巴貝研究院（Ahmed Baba Institute）。大家不願意割捨自己的書籍情有可原，因為法國人在殖民時期也設法偷竊過他們的藏書，而對這個滄桑的國家來說，這些珍貴的皮革裝訂書籍是和過往的重要聯繫。近來的衝突也波及到這些書籍，因為這些書和蘇非墳墓一樣，代表改革者想抹去的伊斯蘭歷史記憶。在叛軍被法軍逼離廷巴克圖前不久，阿邁德巴貝研究院遭洗劫，一些古籍被焚毀。幸而馬利人遭遇文物破壞的經驗頗多，因此研究院的學者有先見之明，早將多數書籍藏起。這些手稿破除了非洲口說傳統的迷思，同樣地，打造馬利清真寺的，也不是一些沒沒無聞、不專業或毫無歷史傳統，就突然從非洲「大眾」中冒出來的人。我們知道一九〇七年重建清真寺的傑內主要石匠是伊斯梅拉・特拉奧雷（Ismaila Traoré），而擔任阿迦汗修復顧問的當地建築師為阿布德・艾爾・卡德・佛法納（Abd El Kader Fofana），他在蘇聯受過訓練，能說俄文與中

文。馬利建築的歷史或許是透過口語傳播，但無法阻止建築物隨著時間改變，或與國際潮流交融——早在穆薩國王朝聖之前已是如此。

　　馬利的清真寺在乾燥與潮解的持續威脅下，可能歸為沙漠塵土。清真寺的形變，及每年須透過信徒的手撫摸而重製，都可能讓它們似乎和巴代伊或孟福等現代主義者所批評的紀念碑大相逕庭。後者將紀念性等同於永遠存在的石作，而泥磚或許不夠可靠，卻能結合各方影響，於是傑內大清真寺和照顧它的人一樣永久；巴代伊與孟福質疑紀念碑之於社會太過沉重，同樣地，聯合國教科文組織對廷巴克圖與傑內建築遺產的明確規範，也可能讓城鎮居民承擔不起，生活遭到壓制。不過這些消融的泥土與大清真寺引發的暴動提醒我們，沒有任何紀念碑和我們想像的一樣不可撼動。就像在馬利攻擊蘇非派墳墓的伊斯蘭分子所顯示，並非大家都認同聯合國教科文組織提倡的世界遺跡普世價值：純粹派者禁止聖像（Bilderverbot）的行為，讓這些紀念碑淪為異端，不再珍貴。

　　許多參加近年馬利暴動的人是圖阿雷格族。這群撒哈拉遊牧民族過去信奉蘇非派，但許多圖阿雷格人，尤其是數十年來急欲在馬利北部建立獨立國家阿薩瓦德（Azawad）的人，近來開始和改革派伊斯蘭結盟，一同毀壞廷巴克圖的蘇非派聖殿與書籍。數個世紀以來，歐洲人與阿拉伯人把遊牧生活方式蒙上浪漫色彩，而遊牧民族的帳篷還獲得批判紀念性城市的人推崇，認為這種輕盈接觸土地的方式乃是另一種居住選擇。理查・伯頓（Richard Burton）是十九世紀的東方學者與探險家，曾以喬裝的方式進入

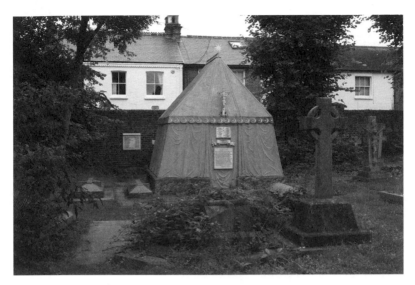

維多利亞時期東方學者伯頓的墓地位於倫敦西南方的摩特雷克（Mortlake），上頭刻了一頂帳篷。

麥加（他也發表過爭議性的完整版《天方夜譚》〔*Thousand and One Nights*〕及《欲經》〔*Kama Sutra*〕），他在倫敦郊外的墓地上，有頂石頭刻成的貝都因帳篷。這原本為典型的移動式結構物，頓時成了永恆的化身，象徵凡人皮囊如帳篷般短暫，而居住者的靈魂則在永生中復活。

不過，把圖阿雷格族描述成本質上與城市、紀念碑和城市記憶相違的一群人，卻是對東方的一廂情願。圖阿雷格族並非具有同質性的一群人，而是四處分布的群體，且往往是敵對的氏族。事實上，最近當上馬利總理的是一個圖阿雷格人，許多圖阿雷格人也在廷巴克圖的文化機構任職。即使如此，在二十世紀，遊牧

民族再度被想像為永恆、未曾改變的新奇他者，而遊牧民族的帳篷也成了新的隱喻。孟福寫道：

> 遊牧者以輕盈的方式旅行，不必為紀念碑而犧牲生活，除非他們仿效城市居民的生活方式。今天的文明因為種種不同理由、不同觀點，須以遊牧為典範，不僅要輕盈旅行，還要輕盈居住；要準備好在實際空間中移動，還要能適應新的生活環境、產業演進、文化進展。我們的城市不能成為紀念碑，而要當作能自我更新的有機體。[18]

　　上一章最末曾提過具社會主義思想的包浩斯校長邁耶，他運用一張照片，提出一種新的遊牧生活方式。照片的名稱是「居住：合作住宅室內一九二六」（The dwelling: co-op interior 1926），展示一處室內模型，裡頭只配置現代移動式生活的基本必需品：行軍床、擺著留聲機的凳子，及一張掛在牆上的折疊椅。若審視白色的現代派牆面（抹去痛苦記憶的白板），會發現那挺像帳篷飄揚的皮層。邁耶寫道：「若將人的需求標準化為居住、飲食與精神糧食（角落的留聲機），現代生產系統的半遊牧生活能帶來行動自由、經濟、簡化與輕鬆的優點，這些優點對居住者來說非常重要。」[19]無根（rootlessness）不僅有經濟與心理方面的好處，還有助於根除導致第一次世界大戰的民族主義及大戰留下的痛苦回憶：「我們的住家比以往都要移動自如。大型公寓大樓、可住宿的汽車、住家型遊艇與越洋輪船，鬆動了『故鄉』的地方概念。祖國即將消失，而我們學習世界語，四海一家。」[20]

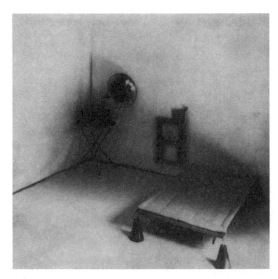

現代遊牧民族的帳篷：邁耶的合作住宅室內，一九二六年

　　世界語的白日夢已成為過往雲煙，而把全球資本視為和平手段的概念，也在數十年來的全球化過程付出代價──無根並未消弭戰爭，反而是戰爭經常導致無根。全球化對於世上貧窮人口的生計與心靈都沒有多少助益（有一派人士主張，運用粗獷主義的紀念性，制衡資本主義無所不包的傾向）。遊牧帳篷也不是和平的國度。圖阿雷格人本來就是知名的戰士，也在平坦的沙漠空間作主，無怪乎其中有些人會在南方城市發動攻擊。雖然遊牧民族的帳篷被諷為無歷史的區域──像是現代派急欲擺脫的歷史夢魘解藥──其實它和泥或磚一樣永久。圖阿雷格的帳篷是女人為了婚禮而建造；在圖阿雷格語中，帳篷一詞代表婚姻，也代表陰道，她們將終身攜帶這頂帳篷：或許不固定在某處，但絕非不永

久。帳篷和廷巴克圖與傑內的宏偉紀念碑一樣充滿記憶，有屬於個人的記憶，也有家族與社會的記憶。

對於過定居生活中的西方人也一樣，城市是個可以居住的大型瑪德蓮⑬，部分街角與角落永遠有記憶如影隨形。對我來說，牛津郡一處墓園圍牆外損壞的街道標誌，就是青少年反叛的紀念碑，而從水晶宮眺望四周的視野，乃是一段戀愛告吹的紀念碑。建築充滿這些私人回憶，即使代表集體記憶的宏偉紀念碑，也不再顯得那麼龐大堅固。事實上，這些紀念碑會受到個人的遺忘、記憶錯誤、對過往詮釋的質疑而蛀腐，遠超乎當初興建者所願。每處紀念碑都像馬利會消融的清真寺一樣，被製造與再製造，而每一處紀念碑都可藉由我們自身的回憶刻劃，成為反紀念碑。

⑬ 法國作家普魯斯特在《追憶似水年華中》，曾透過瑪德蓮這種小點心，喚起大量的往日回憶。

第四章

魯切萊宮，佛羅倫斯

（一四五〇年）

建築與商業

我不是為了找業主而興建，而是為了興建才找業主。

——美國小說家艾茵・蘭德（Ayn Rand），
《源頭》（*The Fountainhead*）[1]

建築物頂多與業主一樣優秀。

——諾曼・福斯特（Norman Foster）[2]

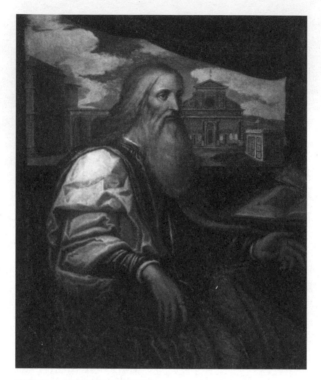

喬凡尼・魯切萊與他的建案

「人生有兩大要務：繁衍後代與蓋房子。」十五世紀銀行家喬凡尼‧魯切萊（Giovanni Rucellai）曾如此寫道；出生於佛羅倫斯的他，曾出資興建許多重要的建築物。有幅畫像是喬凡尼和聖經裡的族長一樣留著大鬍子，背後則是假想的宮殿、教堂與墳墓建築群。這也算是家族肖像：喬凡尼是驕傲的父親，建築寶寶環繞身邊。其中一處建築是魯切萊宮（Palazzo Rucellai，左圖），堪稱住宅設計的分水嶺，擺脫早期豪邸的陰暗沉重，改採取明亮優雅的形式，表現嶄新的新古典主義。這座豪邸是家族住宅，加上此家族與佛羅倫斯的商業發展密不可分，因此也是企業總部，可說和今天上海的任何企業摩天大樓一樣閃亮耀眼，令人讚嘆。喬凡尼的豪宅穿上耐久的前衛大理石外衣，散發出穩固**與**現代性——這恰好是成功企業的必備特色。無怪乎他認為建築物和性一樣重要。

像喬凡尼這樣的富翁，向來喜歡以建築來推銷自己與企業，甚至把蓋房子視為己業，例如唐納‧川普（Donald Trump），就是一名行事浮誇的開發商。建築如同任何一種藝術，是牟利的途徑，而川普這種專蓋陽具崇拜高樓的開發商，將建築的商業面暴露得一覽無遺，追求財富的貪欲隨之鼓動不已。從建立佛羅倫斯的資本主義前驅到曼哈頓的大型開發商，從發明企業識別的德國公司到離鄉背井、寄生於當代倫敦的企業，來自企業的建築業主早已用自我形象，重新建構城市。然而商業與建築、業主與設計師、私利與公益從來就不和諧，不像喬凡尼宮殿的石材那般井然

有序，也不像洛克斐勒中心高聳的線條那般寧靜。企業建築業主往往不考量街上人群，除非那些人主動破壞企業的好事，例如他們的活動阻礙經濟、摧毀社區，有時甚至奪走人命。雖然想馴服企業建築的努力前仆後繼，不過對於企業巨獸來說，根本不痛不癢。我們會看見，企業建築業主除了自身成功與否之外，可說是一無所懼。

喬凡尼‧魯切萊出生於一四〇三年，來自佛羅倫斯的布商世家，但年幼喪父，只繼承極少的遺產。在故事中，偉大的資本主義者都是從小就自立自強，喬凡尼也不例外。他在「虎媽」敦促下，克服先天不足，成了大銀行家。他累積萬貫家財，一度成為佛羅倫斯第三大富豪，後來娶了佛羅倫斯望族帕拉‧斯特羅奇（Palla Strozzi）的女兒，可望躍升在共和國呼風喚雨的寡頭階級，掌握影響力與機會。然而事與願違，帕拉曾和幾個佛羅倫斯的重要家族共謀，將柯西莫‧德‧梅第奇（Cosimo de' Medici）逐出城市，因為其他幾個寡頭認為，柯西莫行為狂妄，威脅權力平衡。可惜對這些共謀者來說，柯西莫很快就返回，並在一四三四年回歸後，讓梅第奇家族成為共和國最顯赫的勢力。

這也象徵寡頭整併、相對民主的行會步向衰微的新時代展開。然而喬凡尼更擔心的是，他的岳父兼保護者帕拉遭終身流放。雖然命運捉弄，喬凡尼始終對帕拉不離不棄，也為這份忠誠付出慘痛代價。梅第奇家族向來滿心猜忌盯著敵人的朋黨，而梅第奇勢力興起後，喬凡尼在接下來的數十年皆未能擔任公職。他

在日記中抱怨：「我和當局的關係不好，遭受質疑二十七年。」不過，這並未阻礙喬凡尼在事業上的雄心壯志，最後他還安排自己的兒子貝納多（Bernardo）與南妮娜‧德‧梅第奇（Nannina de' Medici）聯姻。從南妮娜的信件來看，這樁缺乏愛情的婚姻雖不美滿，卻達到了理想目標：梅第奇家族遺忘了喬凡尼‧魯切萊與宿敵的關聯。現在喬凡尼能加入市政府，讓這名驕傲的老人很有面子，不過，他對這份差事的職責並未認真以待。

相反地，喬凡尼把心力全放在建築上。喬凡尼是資產階級，而非藝術家出身，他的筆記本中看不出他曾絞盡腦汁發想創意，然而在他手上，建築事業成了一門藝術。建築是一項昂貴的嗜好，他打造出豪邸及對面的家族涼廊，用雙色大理石打造新聖母大殿（Santa Maria Novella）的美麗立面，還有一處家族禮拜堂，裡頭附有一座華美墳墓，造型宛如耶路撒冷的聖墓教堂（Holy Sepulchre）。這些建築物絲毫不低調地展現業主身分。一般而言，教堂通常會表現一定的虔誠與自制，然而喬凡尼出資興建的教堂，大剌剌地說明他的參與。魯切萊家徽如疹子布滿立面（也刻著梅第奇的鑽戒雕刻，誇耀兩家的聯姻關係），而在頂部還以羅馬大寫字體刻出斗大的「喬凡尼魯切萊，一四七〇」。這是義大利唯一一座把捐獻者的名字像招牌般展示的教堂，上帝的榮耀反倒因缺席而引人注目。

從北方來到佛羅倫斯的訪客，首先映入眼簾的華美建築就是新聖母大殿（今天這座教堂位於火車站對面，依然是現代旅客最先看見的宏偉建築），喬凡尼藉此為自己的企業大打廣告。但是，為什麼修士願意讓他這樣無恥地自我推銷？答案或許是，他

們願意付出任何代價，讓工程完成。大理石立面不便宜，事實上非常昂貴，而新聖母大殿是佛羅倫斯在文藝復興時期唯一一座完成立面的教堂。相較之下，佛羅倫斯大教堂的立面一直到十九世紀才完成，鋪滿了像結婚蛋糕一樣的石膏裝飾，就連梅第奇家族教堂聖羅倫佐教堂（San Lorenzo）的立面也始終未能完成。那麼，喬凡尼是怎麼辦到的？

喬凡尼的岳父帕拉·斯特羅奇在流亡之後，把某些價值不斐的房地產賤價賣給喬凡尼，以逃避在梅第奇的施壓下，對他們開徵的懲罰性課稅。帕拉將房地產保留在家族中，盼多少能對過去的財產保有影響力，而他的慷慨之舉有個條件：這些地產的收入，要撥一部分用在教會事宜上。之後喬凡尼依約行事，把這筆錢用來支付新聖母大殿的立面。同時，喬凡尼名義上把幾處新的地產讓渡給銀行家公會（他也是成員之一），避免支付稅金。（市府抓了幾項漏稅，但未一網打盡。）因此新聖母大殿的壯麗立面、佛羅倫斯最搶眼最自戀的紀念碑之一，就在逃稅與利用斯特羅奇流亡的情況下興建。帕拉·斯特羅奇的名字完全未在建築物中出現，然而喬凡尼的品味、慷慨與虛榮，則靠著大理石而不朽。

喬凡尼並非唯一喜歡自我推銷的人。十五世紀的佛羅倫斯，隨處是標示銀行世家與商人的標誌與題字，密密麻麻的程度不亞於拉斯維加斯街上的霓虹燈。喬凡尼的標誌是命運吹漲的順遂風帆，這是以新手法闡述古老觀念：它和中世紀蒙著眼、無情地以紡車掌管人類命運起伏的女子不同，現在命運成了一股可善加利用的力量，以獲取利潤，宛如將佛羅倫斯的貨品送向全世界的信

風。喬凡尼的建築隨處刻著命運的風帆，在新聖母大殿顯得格外貼切（雖然是歪打正著……）。在龐大的建築留下名字是想確保子孫獲得庇蔭，但也展現財力與社會地位。這一點很重要，因為在中世紀之後的佛羅倫斯經濟體，信任就是一切。若少了信賴，信用就會破產，客戶也將消失無蹤。要為信用、財富與成功打廣告的其中一個好辦法，就是打造震懾人心的總部；實體的堅固性向來是財務健全的常用隱喻。喬凡尼的總部魯切萊宮和稍舊的房子相比，是以新穎成熟的方式，展現業主的力量。

梅第奇宮（Palazzo Medic）於一四四五年開始興建，必須遊走於多變偽裝與暗中拉攏之間，一方面採取當地傳統語彙，同時悄悄調整成能夠展現屋主的權勢，並且一直保持謹慎，避免過度張揚，以免冒犯其他寡頭──這家族畢竟遭流放二十年，不久之前才回歸此處，因此格外小心，以免踩到別人的痛處。據說柯西莫‧德‧梅第奇不願採用布魯內列斯基（Brunelleschi，設計佛羅倫斯大教堂圓頂的建築師）更堂皇的設計，正是出於此因。然而，梅第奇家族宅邸的雙拱窗和舊宮①有中欞的雙葉窗（bifore）極為類似。以前沒有任何建築物斗膽與象徵權威的機構相比，但是梅第奇家族勢力龐大，整座建築還用了以大量圓球裝飾的盾形家徽。地面層呼應雙拱窗，以拱圈較大的開間分隔，原本是要安置店面以收租。不過新的稅制瞄準了商業空間，於是地面層的店面不再流行，梅第奇宮的地面層空間也被填滿。

這棟建築物的演變，似乎確認了馬克思「經濟決定文化」的

① Palazzo Vecchio，佛羅倫斯市政廳。

概念。然而恩格斯卻否認這個觀念，認為這是將其友人的論述過於簡化。我們也會陸續看到，許多例子反轉了這種單向性，由文化決定經濟。建築是這互動中最複雜的結點，因為它既是藝術也是商業，為經濟成長的一大動力，同時又有清晰的表現方式。這些盲拱清楚顯示：經濟和任何建築師一樣可以形塑城市。但重要的是，在此例子中，我們看到的並非市場這隻看不見的手，而是政府透過賦稅的干預，影響了城市樣貌。另一處也能清楚展現政府對於建築的權力：地面層使用粗石砌——這些石材是業主砸大錢，請人費工雕刻，使其看似粗琢。把石材雕刻成看似未完成似乎違反常理，然而粗石砌在佛羅倫斯建築物很常見，更是古典傳統中無數後期建築的特色。許多人認為，這種手法能為建築物提供底部粗重的外觀，使之看起來更平衡、不易傾倒。然而這種解讀多半是後浪漫時期把藝術化約為美學手法的產物。事實上，粗石砌是回應當地的建築法規，規定建築物在臨街面須盡量華美，以創造出高品質的公共空間。就和盲拱一樣，粗石砌是回應其他勢力的美學手法，也說明了我的烏托邦主旨：雖然企業建築業主會調整與打破規範，但或許也可以傳遞他們的力量。

那麼，喬凡尼豪邸的新穎之處為何？它有約莫同期興建的梅第奇宮率先嘗試的中欞雙拱窗，或許是想仿效梅第奇宮，從佛羅倫斯市政廳竊取權力象徵。然而，魯切萊宮的立面沒有粗石砌，並以格狀的扁平柱子（壁柱）作為分隔，彷彿將羅馬競技場拉平、倒置，變成一處住宅。這確實是相當新穎的手法。除了羅馬遺跡之外，義大利人只在教堂與公共建築看見柱子，而魯切萊宮就是首先穿上盛裝的住宅（現在前門設有雙柱的聯排屋，皆可追

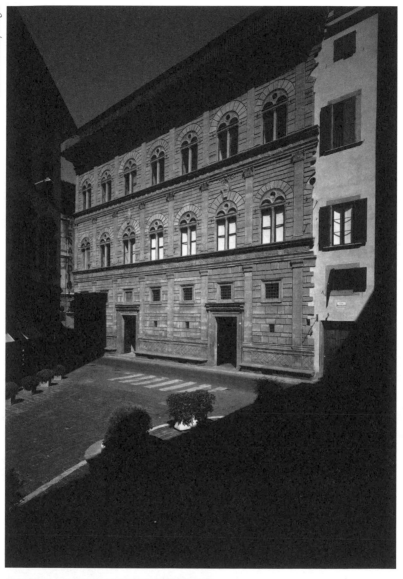

魯切萊宮：立面以鋸齒狀石作與鄰屋相連

溯至此）。那麼，與傳統分道揚鑣的靈感來自於何處？這顯然不是喬凡尼的想法，他的筆記本只是一堆既有觀念的乏味合成品。不過，他找來一名建築師，為他的豪邸打造新穎與尊貴兼具的理想外觀，而且這位建築師以博學多聞與創意馳名，最可能是萊昂‧巴蒂斯塔‧阿爾伯蒂（Leon Battista Alberti），只不過缺乏明文記載加以證實。

阿爾伯蒂為不折不扣的文藝復興人，兼具建築師、藝術家、理論家、古文物學家、運動員、音樂家、馬術師等身分，撰寫過古典時期以來首部雕塑、繪畫與建築專著，也制定最早的義大利文文法。他以匿名方式撰寫自傳，聲稱自己能跳過一個站著的人的高度，也可以把一枚硬幣扔向大教堂圓頂，使之在石材間叮噹響。他自稱「他征服自己的方式，是練習盯著他厭惡的東西，並好好處理，讓它不再惹他厭惡；他舉了個例子，說明如果願意的話，什麼事都能擺平。」[3]（這種自虐的練習標的之一，就是大蒜。）他有雅典人的學問、斯巴達人的紀律，還有靈活無比的適應力，可說是重新打造新時代建築的不二人選。何況他善於自我推銷，從教廷到佛羅倫斯銀行家，阿爾伯蒂的著作在義大利統治階級之間流傳。他的文字怪異不羈，意見很不容易確認。這並非只是刻意放低作者姿態的平凡作法：阿爾伯蒂避用立場鮮明的主張，才能吸引各種潛在客戶。這對他的成功很重要，因為文藝復興時期雖是明星建築師開始出現的年代，然而設計者仍得聽命於出錢購買其專業的富人；喬凡尼‧魯切萊未曾在任何文字中提到建築師的名字。一名與阿爾伯蒂同時代的建築師佩特羅‧亞維利諾（Pietro Averlino）曾為自己的行業慷慨請命：

建築物是孕育而成的。打個比方，沒有任何男子能在缺少女人的情況下孕育後嗣，因此建築物也無法僅憑一人之力完成。孕育不能沒有女人，想興建建築物的人也需要建築師，與建築師一同構思，之後由建築師執行。一旦建築師生產之後，就成為建築物的母親……建築物只不過是感官之樂，像戀愛中的男子所享受的一樣。[4]

阿爾伯蒂對其專業地位也念茲在茲，他的文字讓建築師在義大利公眾前呈現新面貌。我們可以理解為什麼魯切萊會選上他：阿爾伯蒂靠自己練就的創新天分，讓他成為最適合的企業識別操作者。阿爾伯蒂跟家裡鬧翻後，改名為里昂（Leon 或 Lion，皆有獅子之意，一位朋友在他去世之後曾揶揄道，其實變色龍〔Chameleon〕比較適合）。他除了匿名寫下自己的傳記之外，還為自己設計標誌：一個長翅膀的眼睛貪婪地伸出觸手，附上一句箴言：「Quid tum？」（意為「接下來呢？」）這句話簡明扼要地展現他永無止境的好奇，和許多找他做創新設計的業主一樣熱愛新奇。

阿爾伯蒂著有《論建築的藝術》（On the Art of Building），為古羅馬以來第一部建築專書。他在書中寫道，建築師必須遵守禮儀規範：教堂（或他以古典化的語彙，稱之為「神廟」）應該是城市中最雄偉的建築物，其他建築物各有適切的華麗程度，然而皆須臣服於教堂。他主張，在設計牆體時，「最賞心悅目的工程就是再現石造柱廊」，而他的建築物也展示了如何考量建築功能與威望，巧妙運用柱子裝飾。[5] 舉例而言，新聖母大殿的立面應

用柱子，創造出古典凱旋門的形象，在頂部放上一座神廟，這種取巧的方式解決了如何為基督教教堂設計出古典外觀的難題。為業主設計住宅時，神廟立面或凱旋門圓拱會太過華麗而不得體，所以他轉而尋求世俗性的先例，如羅馬競技場。他借用這座巨大露天劇院多樓層的拱與柱，為喬凡尼住宅打造出高貴的皮層，但也僅只於皮層：裡頭的結構是零碎的房舍集結，與外觀完全無關。

這是將建築當作形象（難怪魯切萊會找品牌改造大師阿爾伯蒂當設計者），而其所創造出的形象是堅固、巨資與永恆。永恆來自於挪用古典建築的基本元素——柱。不過，正如重要的建築史學家塔夫利談到複製另一種古典傳統時曾說：「在日常生活中，採用了最正統的古典柱式，會犧牲柱式的象徵性。脫離柱式，也比喻著脫離城市。」[6] 在阿爾伯蒂的手中，柱子象徵的是世俗的財力，而非宗教力，絕對堪稱除魅之舉，或至少是轉移到不同類型的神祕事務，亦即債券、衍生性金融商品，而不是焚香與念珠。這柱式不再支撐宗教機構，而是自信的新銀行階級，他們在採用永恆象徵時絲毫不感到羞愧。我們也可以和塔夫利一樣，把這當作是脫離都會的比喻。寡頭蠶食鯨吞十五世紀佛羅倫斯的公共空間時，採取的是過去神聖與國家權力的象徵。柱子不再是共和的財產，而是屬於個人。

喬凡尼的住宅採用其他幾種策略，對抗城市的束縛。首先，建築師巧妙利用其位置限制，讓建築物看起來更大。這座宅邸座落在一處極狹窄的街道上，很難將立面完整收進眼底，而從與建築物斜交的普格托利奧路（via del Purgatorio）甚至更窄，只能

瞥見豪宅的一小部分。阿爾伯蒂肯定考量到這一點,於是立面只從建築物的帕爾切堤路(via dei Palchetti)轉角往兩邊延伸,並只延伸到足以讓人以為已完成的地步。從西邊過來的訪客若不仔細看,會以為這是每一面都均勻包覆的立方建築。另一方面,如果從普格托利奧路過來時,看到的立面雖然狹窄,卻也填滿了視野,其圖樣的規則性會讓人認為它可能往兩邊無盡擴張。

為了強化在街道上的掌控權,喬凡尼說服對街親戚(這一帶到處是魯切萊家族)把商店賣給他,之後把店拆除,創造小小的三角廣場,為宅邸營造出更好的視野,並讓魯切萊宮能圍繞一個明顯的核心。為了強化所有權,喬凡尼也在廣場另一側打造一處家族涼廊(有屋頂的柱廊)。大家都說這是落伍之舉:家族涼廊在十四世紀大為流行,在婚禮之類的特殊場合派上用場。然而涼廊亦可供日常使用,正如阿爾伯蒂建議:「優雅的涼廊可供長輩在下方散步或安坐,打個盹或談生意,無疑是交叉路口與廣場上最好的裝飾。不僅如此,若有長輩出現,年輕一輩在戶外遊戲與運動時就會比較克制,避免因少不更事而做出不當行為或嬉鬧。」[7]

對於阿爾伯蒂來說,涼廊是公共生活空間,可談生意、休閒、監視與發揮社會控制。他可能想仿效佛羅倫斯舊宮廣場旁的獨立敞廊「傭兵涼廊」(Loggia dei Lanzi),這裡擺設許多雕像,包括切里尼[2]的〈柏修斯〉[3],用途囊括阿爾伯蒂提到的所有機能,

[2] Cellini,1500-1571,義大利雕塑家。

[3] Perseus,神話中將蛇髮女妖斬首的英雄。

也可在國家重要場合作為政府官員遮陽擋雨的座位。私人業主所興建的涼廊則目的不同，是打造過渡空間的方式，既不太過公開，也不完全私密。業主挪用代表國家力量的建築形式，一方面掌控公共環境，並展現個人權勢（魯切萊宮的涼廊就和宅邸本身一樣，覆蓋著家徽）。涼廊是家庭慶典的場所，而魯切萊涼廊的興建，可能是為了替喬凡尼之子舉行盛大的婚禮慶典，當時整條街都對大眾封閉，並覆蓋絲簾，成為供賓客饗宴與舞蹈的場所。

不過喬凡尼在十五世紀中期興建涼廊已不合時宜，許多涼廊已被拆除或封起。梅第奇在豪邸的一個角落設有涼廊，不過就和地面層的商店一樣，最後都以磚塊填起，魯切萊的涼廊也是如此。其中一個原因或許是寡頭的興起，逐漸扼殺了公共生活。梅第奇在一四三四年回歸之後，行會的勢力衰微了，後來共和國也成為半君主制。梅第奇家族最初是暗中統治，其後則明目張膽，到十六世紀還獲加冕為托斯卡尼大公。傭兵涼廊的頂部被改造成高起的觀景平台，這樣大公們在觀賞廣場的慶典時，就不用與大眾混雜同處。同時間，家族涼廊消失，進入新豪邸的內部，化身為有拱廊的中庭：這絕對是私人化的公共空間。最先蓋出這種中庭的是梅第奇家族，面子較大的訪客可在此等候與家族領導人交頭接耳，不必擔心被街頭民主作風的烏合之眾打擾。中庭中央是多納泰羅陰柔的〈大衛〉（*David*）雕像——被佛羅倫斯共和國視為除去暴君的英雄，這會兒被囚禁在暴君的宅第之中。

魯切萊宮與街道的交界，又是另一個私人建築入侵公共空間的例子：這裡有一道長長的石凳，也是建築物基座。這似乎是為大眾提供舒適設施，至今仍可供路人坐著休息，但表面上的利他

之舉，實際上仍是強調魯切萊家族的所有權，而用途和豪邸的其他地方一樣，是將自身形象投射到世界上。長凳是當時豪邸常見的特色（梅第奇宮也有），是讓請願者等待的地方。文藝復興時期的義大利是侍從主義（clientelism）的國家，訪客就是地位的象徵，明白顯示在多變的寡頭政治中誰盛誰衰。編年史家馬可・帕朗提（Marco Parenti）在描述梅第奇與碧提（Pitti）家族風水輪流轉時，正好說明了訪客多麼重要。帕朗提說，在羅倫佐・德・梅第奇（Lorenzo de' Medici）去世之後，「常光臨他家的人不多，來者多半無足輕重」，而路卡・碧提（Luca Pitti）「在家中開庭，大批公民來到這裡商討政府事宜」。[8]然而不久之後，梅第奇家族再度興起，而碧提「獨守冷清之宅，無人前來商量政治事務——他的豪邸昔日是各路人士造訪之處」。[9]顯然，有人造訪是社會地位的必備條件，而坐在長凳上的屁股數量與品質，恰好向世界廣告你的地位。就和涼廊與廣場一樣，長凳也是掌握街道所有權的方式。

<center>🏛</center>

　　當今企業或許脫下圓柱構成的外殼，改採線條流暢的現代性，然而空間策略仍受惠於魯切萊宮之類的建築。從城中城的先鋒小約翰・戴維森・洛克斐勒（John D. Rockefeller Junior），到更龐大的東京都更案主導者森稔（Minoru Mori），商業與開發商形塑現代都會時，顯然和冰河挖空谷地一樣無情。不過冰河會融，促成鋼構大樓聳入城市天際的財富板塊也會移轉，使呼風喚雨的建築業主榮景不再。在我談論危機時刻之前，先回到工業時

代發展初期的迷霧，那個四不像徜徉的年代。

　　德勒斯登（Dresden）郊區有座怪異建築如幻影般閃閃發亮：那是巨大的圓頂清真寺，連呼拜塔也一應俱全。這不是從《天方夜譚》出現的白日夢，事實真相恐怕更加匪夷所思——那曾經是一處香菸工廠，尖塔則是煙囪。二十世紀初許多企業建築會借用壯麗的古典建築語彙妝點外觀，散發出權力與名望的氣息，或像這例子中，當作和建築物一樣「東方」的產品廣告。當時的人稱這座建築物為「菸草清真寺」（這個形容和建築本身一樣，顯示出當時是個懵然無知的時代），在周圍的巴洛克環境中顯得極不得體，一九〇九年完成時曾引來撻伐，雖然成功達到品牌差異化，卻也令人看了打哆嗦。

　　這時期更受企業建築業主歡迎的，是義大利文藝復興時期的建築——文藝復興畢竟是以重商精神聞名的年代，似乎比東方奇想更適合現代企業。豪邸建築是很有效率的「機器，可讓土地付錢」——這是凱斯·吉爾柏特（Cass Gilbert）對摩天大樓的定義，他曾在一九一二年設計了紐約的伍爾沃斯大樓（Woolworth Building）。豪邸的方正形式讓樓面空間與租金達到最大，以符合企業業主的重要考量，因為他們不僅是建築擁有人與使用者，更是投機的開發商。（就像梅第奇當初想把地面層當成商店，企業建築業主也想把龐大總部的一大部分出租。）不過，美國巨賈蓋高樓，並非只出於經濟考量：就像過去的豪邸，許多高層建築未必能帶來財富。或許更精確地說，摩天樓是讓土地**說話**的機器，因為摩天樓具有無形的光環，其魅力能象徵企業的身分。

　　企業豪邸的一項例子，就是紐約麥迪遜廣場的大都會人壽

（Metropolitan Life Insurance Company）大樓。大樓於一八九〇年開工，最初很像打了類固醇的佛羅倫斯豪邸，粗石砌、壁柱與高懸的簷口一應俱全。工地持續擴建到一九〇九年，竟在一旁蓋出時空錯亂、類似威尼斯聖馬可鐘樓的五十層樓高塔。和多數企業高樓一樣，大都會人壽的鐘樓不太會賺錢，因為建築有利潤遞減的鐵律，蓋得越高，必須挪用作電梯等不可或缺的服務空間也越多，可租用樓板面積隨之減少。高樓也需要複雜的結構支撐系統，興建費用高昂。但正如大都會人壽副總裁坦言，這棟大樓是「一種廣告，不花公司一分錢，由租戶埋單。」[10]公司不放過運用此高樓形象的任何機會，辦公室的所有紙張、報紙廣告與別針，都看得到這棟高樓的身影。

　　建築儼然對企業識別舉足輕重，甚至現在建築物本身就代表企業。這或許和保險業虛無飄渺的特質有關。如今，保險業者竭力建造出辨識度最高的建築，例如倫敦勞埃德大樓（Lloyd's of London），正是理查·羅傑斯（Richard Rogers）的得意之作，宛如內臟已去除的機器，淘氣地亮出建築內部的構件，將通透度視為戰利品。諾曼·福斯特（Norman Foster）的瑞士再保險公司大樓（Swiss Re）也是一例，這引人想入非非的「小黃瓜」，乍看之下概念抽象又姿態蠻橫，然而瑞士再保險公司卻對此建築抱持不同看法。

　　　這棟大樓遠看似乎是氣勢雄偉的紀念碑，靠近時卻會發現它
　　　相當脆弱，絕非令人敬畏的地標，反而如珍貴花瓶似地不
　　　堪一擊。繞著建築物走一圈，會敏銳察覺到自己的物理性與

身體質量和這座高樓的關聯。這棟建築物具有擬人的特質，象徵一個人暴露在大自然的力量中，他能馴服、連結這些力量⋯⋯保險業者設法調解生死兩個極端，即使業者和任何人一樣阻擋不了死亡，卻已發展出複雜方式，降低與吸收死亡造成的經濟衝擊。這種內在的矛盾就算無法解決，卻能運用建築與藝術，在空間上連接起這樣的矛盾。[11]

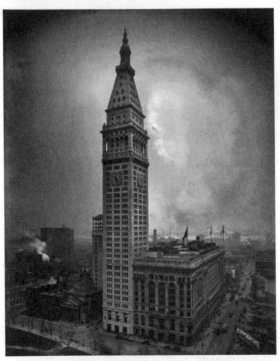

納波里昂・勒布魯恩事務所（Napoleon LeBrun and sons）設計的大都會人壽大樓（一九〇九年）

這段矯揉造作的話充滿金錢神祕論的色彩，透露出即使企業建築放棄柱子與三角楣，依然可重申宗教界前輩的訊息：由壽險保單取代《尼西亞信經》（*Nicene Creed*），戰勝死亡。

企業建築故作宗教姿態的極致表現，可在柏林烏煙瘴氣的近郊工業區找到。莫阿比特區（Moabit）和雅典衛城（Acropolis）或許看似天壤之別，卻有一間於一九〇九年建成的工廠（和菸草清真寺與大都會人壽的鐘塔等資本主義神廟同一年），簡直就像最新版的帕德嫩神殿，混凝土打造的柱子與三角楣一應俱全，業主是電器大廠德國通用電氣公司（AEG）。不過，支撐屋頂的苦工不再由柱子負擔，而是交給梁柱系統的外露鋼結構。建築師在每根柱底切出小縫隙，暗喻這棟建築與過往的關聯若即若離。而從建築物正面來看，原本希臘神殿刻劃神祇的三角楣飾，改放上公司標誌：一枚分割的六角形，令人聯想忙碌的蜜蜂及化學結構。這棟建築很受建築師與工業家歡迎，完美地表現出當時德國講究革新的資本主義理想。許多志同道合的建築師與實業家，還一同創立「工藝聯盟」（Werkbund），推廣現代設計。

聯盟成員來自各行各業，政治態度各不相同，但一致期望改造被工業時代切割得支離破碎的社會。德國通用電氣工廠的建築師彼得・貝倫斯（Peter Behrens）是工藝聯盟的創始成員，認同透過設計帶動社會融合的概念。除了公司建築之外，貝倫斯還設計該公司的標誌及許多產品。他向來被稱為第一個工業設計師（雖然不完全正確），為德國通用電氣創造出史無前例的統一形象，也實踐工藝聯盟的口號「從沙發靠墊到城市規劃」。換言之，他是後來企業識別的開路先鋒。

貝倫斯一九〇九年建成、位於柏林的德國通用電氣渦輪工廠：工業生產的聖殿。

　　貝倫斯具有改革精神的建案，是受到對無產階級革命的恐懼所啟發，並帶動了延續至今的消費主義奇觀，這一點都不矛盾，而或許也不出人意料的是，貝倫斯的建築深受希特勒與史佩爾青睞，後來他成為納粹黨的初期成員——納粹就是一群對社群及企業識別相當著迷的人。德國通用電氣的神廟或許嚮往促成社群再度融合，但它其實和德勒斯登郊外的菸草清真寺一樣是廣告花招，只是成熟多了——它率先採用大面積的玻璃，探索今天企業建築喜愛的通透性。不過，這間渦輪工廠雖將歷史形式改造為現代樣貌，崇拜機械而非神祇，但仍為固有建築類型。然而不久後，貝倫斯的學生，包括日後包浩斯學校的校長葛羅培斯與密

斯・凡德羅，及瑞士建築師柯比意，都把眼光放到大西洋彼岸的穀倉等「風土」工業建築，為新世界的企業發展出新類型，甩去古典裝束。

不過早在德國人大舉來到美國以前，曼哈頓的建築已開始改頭換面。到了一九二〇年代，塊狀豪邸已卸下柱子，並和祕魯的階梯金字塔一樣崎嶇。艾茵・蘭德在她那如同灌滿安非他命的門擋書《源頭》中，激昂談論這類階梯金字塔：

> 這棟建築佇立於東部河岸，像在振臂歡呼。晶亮的岩石造型以鮮明的階梯堆疊，因此建築看起來並非靜止，而是以連續的流動方式往上移動——直到觀者赫然明白，其實是自己的視線被引導以特定節奏移動。淺灰色石灰岩牆面在天空下顯得銀亮，搭配潔淨暗沉的金屬光澤。不過，這金屬溫暖、有生命，是由切割能力最強的器具雕刻而成——人類的堅定意志。[12]

蘭德拜倒於這些金錢的結晶，她信仰之熱忱，簡直和鄉下阿婆深信雕像背後有魔力沒兩樣。然而，塑造這些令人稱奇的建築形式、吸引她將視線拉向天堂的力量，並非令人振奮的個人鋼鐵意志，而是不帶個人色彩的政府規範。這些階梯式退縮就和佛羅倫斯豪邸的粗石砌一樣，是基於規劃法令。這項立法主要是因應某座龐大的豪邸式結構物——百老匯的公正大樓（Equitable Building）。這座人造高山相當巨大，四十層樓共有一百二十萬平方呎的可租用空間，導致周圍建築都籠罩在它龐大的陰影之下。

由於它引來一面倒的抨擊，使得市政府提出區域劃分法，大幅改變可建空間的概念。

十三世紀，義大利法官阿庫修斯（Accursius）曾寫道：「掌有土地的人，上至天堂、下至地獄都屬於他們。」這就是「空權」④的法律概念起源。但紐約市的法令現在規定，建築外觀必須是上窄下寬的金字塔形，如此陽光才能照到都市混凝土叢林的街道，也因此削減了空權。為了替符合區域劃分法的大樓創造最大的樓板空間，建商乾脆把一個比一個狹窄的盒子堆起來，成為往上退縮的形式。有些大樓作法較優雅，例如克萊斯勒大廈與帝國大廈皆是因應一九一六年法規的結果；前者的裝飾造型像車輪蓋與水箱罩，暗喻克萊斯勒的財富來源。這些建築物是一九二〇年代經濟榮景的產物，也和其他退縮式的摩天樓一樣，完工時竟面臨租賃市場的谷底。一九二九年的經濟大蕭條之後，由於需求疲軟，帝國大廈很快被戲稱為「空國大廈」（Empty State Building），直到戰後才租滿，更是等到一九五〇年才轉虧為盈。投機性建築物雖然帶動了經濟榮景，卻也要為華爾街股災負起部分責任，一時間，曼哈頓淪為大而無當的建築物墳場，隨處可見空蕩蕩的紀念碑，紀念著市場榮景下的蠢行。大蕭條重創全球經濟，不久亦將引發戰爭。區域劃分固然改變了都市面貌，卻無法遏止建築淪為商業的危險；事實上，它還助長「熱門」區域的過度開發。區域劃分的功效實在有限。

在大蕭條期間，全球的建築工地幾乎停擺，但在曼哈頓中城

④ air rights，不動產上方空間的開發權利。

卻有一處依然忙碌。洛克斐勒中心有全球數一數二的大富豪金援，是涵蓋三個街區、廣達二十二英畝（八‧八公頃）的開發案，這回企業不光是打造宏偉建築，更首度嘗試運用自身形象來改造城市。早期的摩天大樓是突然插入地面，佔地越來越大，甚至蓋滿整個街區，阻礙了原本的城市生活。現在開發者著手處理街道的問題，因此洛克斐勒中心創造出知名的廣場與屋頂花園，這兩處本來都是「公共」空間。當然，這並非出於無私胸襟。這項建案的首席建築師雷蒙‧胡德（Raymond Hood）提倡要在建築中納入他所稱的「空中花園」等機能，因為每一種機能可「激發大眾的興趣與崇敬，被視為對建築的真正貢獻，能強化地產價值，而對建築業主來說，就和其他正當的廣告形式一樣能創造獲利。」[13]

洛克斐勒中心和大都會人壽大樓一樣，將建築當成廣告，但它捨棄可一眼認出的花俏屋頂與尖塔，改採用平頂與嚴謹線條。然而洛克斐勒中心的美國郵局（USP）是偽公共設施，廣場也和高樓本身一樣不屬於大眾。和文藝復興時期佛羅倫斯的長椅與涼廊一樣，那其實是私有空間，讓企業能掌控混亂的公共生活。今天，這就表示企業建築排拒經濟上不活躍的人（窮人、失業者、街友，他們無法透過購物、工作或在時髦的餐廳用餐，回報這空間的資本投資）；搬出自作主張的攝影規定（以防止恐怖攻擊或戀童癖為藉口），並禁止集會或抗議（會打擾優良訪客的經濟活動）。該中心的藝術品恰好揭穿其公共性的謊言：普羅米修斯在上方像老鷹似地，想飛撲到溜冰者身上，而青銅製的亞特拉斯雕像如便祕般蹙眉，兩者都和同期間納粹德國興建的笨重新古典主義建築如出一轍。（怪的是，共產主義藝術家迪亞哥‧里維拉

〔Diego Rivera〕也接受委託，為該中心繪製作品，但他在壁畫裡畫進列寧肖像後，作品就遭毀壞。）如同蘭德筆下描述得一樣糟的角色，這些雕塑也是精神錯亂的個人主義滴水獸，其所看守的空間已為最大商業化做好淨化工作，將公民權利排空。

其他企業建築業主看見洛克斐勒中心的成功，也開始提供偽公共空間，當作廣告。開啟先河的其中一例的是一九五八年的西格蘭大樓（Seagram Building），設計者為前包浩斯學校校長密斯‧凡德羅。密斯曾想取得納粹委託案，可惜未能如願。德國現代主義者移居美國之後，為美國企業建築改頭換面，密斯就是這一世代的佼佼者。他在紐約打造的西格蘭大樓，比洛克斐勒中心更刻意保持素樸無特色。這棟煙色玻璃的巨大建築雖然抽象，缺乏歷史指涉，卻仍令人回想起古典時期的著名建築。

西格蘭大樓從底層延伸到最高處的工字梁，強化了垂直性的視覺印象，卻無結構功能。相反地，藉由將建築架構的基本單元轉變為純裝飾手法，卻令人想起羅馬競技場與喬凡尼豪邸的扁平柱子。於是這些以青銅打造的梁，成了二十世紀的壁柱。密斯在柏林時曾是貝倫斯的學生，他用量產建材作為地位象徵，乃是承襲菸草清真寺與帕德嫩神殿工廠的相同傳統：三者皆想重新為工業時代披上神祕色彩。和貝倫斯的德國通用電氣工廠不同的是，西格蘭大樓並未打算營造改革派資本主義者在乎的公共性。西格蘭公司（Seagram & Co.）蓋大樓的動機並非社會關懷，該公司是在禁酒時期成立的威士忌蒸餾廠，又擺脫不掉貪腐與聚眾暴力的聯想，在一九五〇到五一年凱佛維爾委員會（Kefauver Committee）的組織犯罪調查中名聲不佳，而這棟建築成了昂貴的粉飾手段，

欲傳達繁榮富足的形象。

這一點從地面層即可看出。西格蘭廣場與大樓本身一樣簡樸，並未設置座椅，以免危及嚴謹的對稱性。這裡可是曼哈頓市中心的黃金地段，西格蘭將此保留為虛空間，恰好展現其雄厚財力。不過，這處空曠的空間很受歡迎，總坐滿人在此飲食與社交。此廣場無心插柳的成果促成紐約市於一九六一年重新修訂區域劃分法，規定若業主在街道層提供開放空間，則可把建築蓋得更高。然而，研究者威廉·懷特（William H. Whyte）發現，日後設立的廣場卻經常是冷清空蕩，似乎刻意自絕於街道生活之外。懷特曾在研究中拍攝一部影片〈小型都會空間的社會生活〉（*The Social Life of Small Urban Spaces*），片中針對西格蘭廣場的行為展開人種誌調查。

他以攝影機拍攝到情侶們幽會、男子打量女子、孩子們在噴水池戲水。問到這廣場為什麼這麼成功時，他表示原因很多，其中之一是這裡有「可坐空間」，包括大理石台、牆邊與階梯。這並非在大樓設計時已刻意安排，而密斯看見民眾如何利用他的造景時，肯定相當吃驚。

相對地，佛羅倫斯的豪邸倒是大費周章請大家坐在立面的長椅上。但我們在哀嘆世風日下，以前的人比較無私，懂得把市民放在心中時，別忘了佛羅倫斯的長椅是展示屋主受歡迎程度的廣告，同樣是將公共空間商業化。涼廊也是挪用公共建築，展現業主權力。紐約市企業建築物的廣場也玩相同的把戲，因此看見他們談到公共性就說一套做一套，用各種花招把民眾擋在外頭時，不必太驚訝。懷特就抨擊道，日後設立的廣場缺乏可坐空間，那

些企業提供的長椅「都是為了讓建築物更上相的人造物，根本不適合坐」。更糟的還有用狹窄的牆、有尖突的石台，及美國人戲稱的「防臀」座椅。這些「刑具」在全球廣為採用，以防止「閒雜人等」、街友與失業者逗留：換句話說，趕走那些不在城市中幫別人賺錢的人。要是這些不舒適的設施不夠，還有熱心的保全人員會把這些不速之客驅趕出企業伊甸園。不過，正如懷特指出，這些空間本來就是「透過區域劃分與規劃的機制，由大眾提供的。因此大眾有權使用都會廣場，是一清二楚的事。」[14]

西格蘭大樓並未如洛克斐勒中心，全面改造城市的格狀紋理。不過，它仍向洛克斐勒中心學到最新穎的成功要素：廣場。有了這種空間之後，便產生建築物彷彿對更廣大的城市有貢獻的假象，於是廣場化身為帶有公共性的遮羞布，掩飾見不得人的企業勢力，何況西格蘭的權力源自於黑金。只不過，西格蘭以建築作為公關廣告的手法中，最特殊的部分最後仍停留在設計圖上。大樓底部原本設計了核彈防空洞，為深入建築內部、防護森嚴的廣場，亦為新保守主義者理想的「公共」空間。當初構思這項廣告手段的動機，源自於冷戰時期的極端恐慌，很受當局歡迎，但最後西格蘭決定不興建企業防空洞。

然而，當冷戰已演化為反恐戰爭時，這種恐慌心態在企業建築中越來越有影響，而諸如杜拜哈里發塔與倫敦夏德塔（Shard），皆嘗試將廣場帶進豪邸內，重複文藝復興佛羅倫斯將半公共涼廊納入私人中庭之舉。這些巨型摩天樓大肆張揚它們有能力自給自足，與周圍都會環境脫鉤。以夏德塔為例，建商稱之為「虛擬城鎮」，設有辦公室、商店、一間飯店、十間要價三千

萬到五千萬英鎊的公寓、米其林星級餐廳與水療館,這棟大樓直接從倫敦橋車站旁冒出,通勤者在市區與郊區往來時,不必進入市中心。

這類反都會的都會主義最極端的例子,就是漫威漫畫構想的超級英雄鋼鐵人,這也是冷戰時期的產物。鋼鐵人是億萬富翁軍火商東尼‧史塔克的化身,他設計出高科技的金屬裝束,對抗國際共產主義,提倡美國價值觀。史塔克/鋼鐵人——人機結合的科技法西斯者——在紐約打造了龐大的企業總部,而在二〇一二年的電影《復仇者聯盟》(*The Avengers*)中,它攀附在大都會人壽大樓頂端,宛如寄生蘭花。史塔克大樓既是花花公子的愛巢、高科技發射台,也是攸關生存的掩蔽,設有獨立於城市電網的整合式反應爐。這是蘭德個人主義建築的未來主義版本,既位於城市,又完全獨立於外。看似一則自閉神話,然而在現實生活中,東京有超大建商在二〇〇三年創造出很類似的東西。

森稔的同名大樓「森大廈」,是龐大的六本木之丘開發案中的要角。森大廈自給自足程度堪稱史無前例,這處二十七畝的基地包含辦公室、住宅、餐廳、商店、咖啡館、電影院、美術館、飯店與電視台。就和史達克的總部一樣,森大廈搏動的心臟是位於地下室的發電機,因此理論上不必仰賴城市,可在爆發天災或社會動亂時生存下來。該公司的宗旨對於危機念念不忘,一開頭就誇下海口:「在創造城市時,森大廈向來追求的是……人們可在其中尋求庇護的社區,不必在災難時逃離。」[15]和許多反都會開發案一樣,六本木之丘也聲稱能改善周圍鄰里,甚至大範圍的城市。

這是都更者與地標建造者最愛的主張，與豪邸一樣古老。豪邸建造者也堅稱，他們在建築上的奢華之舉對佛羅倫斯有益。這也是謊言，就像倫敦碼頭區（London's Docklands）之類的許多都更開發案，是立於死氣沉沉貧困之海的一座國際金融荒島，財富涓滴效應並未發生，只創造出貧民窟。森大廈乾脆永遠扯下開發商的「利他」面具。這不是都會區的避難所，而是與美國德州的韋科市⑤一樣，這種反社會行為已造成嚴重後果。雖然森大廈表面聲稱，要透過高科技硬體的優勢打造「更安全堅固的城市」，但是在二〇〇四年，一名六歲男童被大樓旋轉門夾住頭而身亡。這不是意外：司法調查顯示，六本木之丘的旋轉門早已造成其他三十二人受傷，包括幾名孩童。開發商雖然經歷了之前的事件，仍刻意不在某高度下安裝感應器或設立安全圍籬，因為他們只顧著保有大樓的美學整體性，讓賣相更好看。

　　在過去一百年，企業建築越來越貪婪，諸如洛克斐勒中心與六本木之丘等超大開發案，吞噬了大片都會土地。魯切萊宮率先咬下第一口都會土地，不僅以涼廊及廣場啃蝕街道，立面鋸齒狀的邊緣也咬進了隔壁的建築。文藝復興時期原本是一個理性重生與指涉古典的年代，但是食人住宅的幽魂就在陰影中潛伏。這種嗜血欲望是結構性的，不是理性休眠時所產生的怪誕後嗣：豪邸持續以美觀有秩序的立面威脅周圍環境，那些位於最前端的俐落

⑤ Waco，一九九三年發生大衛教派屠殺案的城市。

雕刻線條，就是蛀了的利齒。

　　喬凡尼的開發策略同樣掠奪成性。他逼鄰居一一把房子賣給他，並曾在日記中寫道，他已得到「八棟房子的其中一棟」，讓兩棟臨街的房屋成為他豪邸的一段立面。後來他暫時休兵，等新聖母大道（via della Vigna Nuova）多年來拒絕把房子賣給他的鄰居死去，就以高價買下這棟房子，把豪邸立面進一步延伸。不過立面鋸齒狀的不均衡構圖，意味著喬凡尼原本的野心更大。那顯然未完成的豪邸對新鄰居威脅道：我家在尚未吞噬你家之前，是不會完成的。諷刺的是，這也對建造者提出了警告。鄰居不肯屈服，而喬凡尼貪得無厭的收購也導致不完美的建築物。他在生意與建築上都是蛇吞象，因此晚年破產，比薩辦公室的暗中交易讓他一貧如洗。他刻在房子、涼廊與教堂的風帆，現在看起來格外諷刺，象徵的是命運無情：命運不再將他的船吹向應許之地，反而掏空他的財庫。

　　這或許是我們唯一的指望：企業建築會吃掉自己。政府可以形塑建築，正如佛羅倫斯的粗石砌與紐約的退縮，不過這些干預手段多半僅限於外表，神通廣大的業主自然能輕鬆鑽法令漏洞——就像紐約不利人使用的廣場。如果政府的干預不夠大膽，甚至可能造成嚴重的不良後果，例如一九一六年的區域劃分法反倒助長紐約房地產的投機歪風，導致一九二〇年代摩天大樓如雨後春筍般出現，最後又崩盤，就像之前與之後的房地產泡沫一樣。馬歇爾‧伯曼⑥曾引用馬克思的話：

⑥ Marshall Berman，1940-2013，美國哲學家及作家。

所有資產階級紀念碑的可悲之處，在於其實質力量與堅固性根本無足輕重，而是如蘆葦般脆弱，被他們所讚頌的資本主義發展吹得東倒西歪。即使最美、最令人印象深刻的資產階級建築物與公共建築，都是用後即丟，為了快速貶值而募集資本，為了被淘汰而規劃。其社會機能更接近帳篷營地，而非「埃及金字塔、羅馬引水道、哥德大教堂」。[16]

事實上，持續惡化的經濟榮枯循環可用巨大建築物的圖表來表示，甚至加以預測。經濟學家安德魯‧羅倫斯（Andrew Lawrence）的摩天大樓指數（Skyscraper Index）指出，經濟繁榮造成資本投資過剩，於是創造摩天大樓，但是在完成時，恰好又是榮景無可避免轉為蕭條之際。本章談到的幾棟建築都能當作摩天大樓指數的範例：大都會人壽的鐘塔標示著一九○七到一○年的美國經濟危機，而克萊斯勒大廈與帝國大廈皆在華爾街崩盤後不久完工。今天還可以加上世貿中心與西爾斯大樓（Sears Tower），那是一九七○年代中期衰退的前兆；加納利碼頭（Canary Wharf）是在一九九○年代初蕭條時期完成，而興建馬來西亞雙子塔（Petronas Towers）與許多俗麗建築的亞洲之虎，最後也不光彩地紛紛倒地。最近還有杜拜哈里發塔的例子；哈里發塔引發諸多財務困境，更是當前經濟風暴的象徵。這些建築物不光暗示某些更深層癌症的轉移，它們本身就是癌症。摩天大樓指數美妙的地方，在於它逆轉了藝術史上傳統的因果向量：文化不是經濟、政治或歷史變革的表面宣示；文化與建築可推動歷史，藝術甚至可預測經濟。有鑑於此，企業爭相蓋高樓之際，就

是該提高警覺的時候。不過災難總會清出空間給嶄新的開始，或許不久的將來，崩潰可望促成真正的建築革命。

第五章

圓明園，北京
（一七○九──一八六○年）
建築與殖民

時時出向城西曲，
晉祠流水如碧玉。
浮舟弄水簫鼓鳴，
微波龍鱗莎草綠……
此時行樂難再遇。

——摘自李白〈憶舊遊寄譙郡元參軍〉[1]

我們自以為歐洲人文明，中國人野蠻；
瞧瞧文明人對野蠻人幹下的好事！

——維克多・雨果，一八六一年

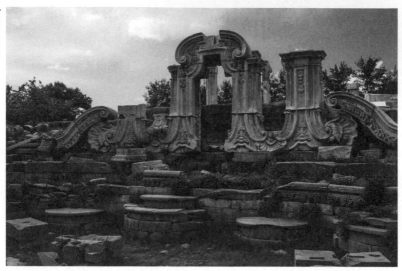

西洋樓大水法遺跡

在北京北方沙塵漫天飛揚的郊區，有一處廣大園區，少數來到此地的西方人稱之為「古夏宮」（Old Summer Palace）。放眼望去，灌木叢圍繞大片水域，而過去人居的痕跡如今徒留殘柱。（在你開始幻想浪漫的荒煙漫草之際，得先說明，這地方近年來設置了吵鬧的遊樂園騎乘設施、漆彈場與卡丁車跑道。）那就是圓明園。中國官員對這些斷垣殘壁非常惋惜，那曾是世上數一數二的大型宮殿，如今僅留下這些遺跡。圓明園興建於中國末代王朝的五名清代皇帝，耗時一百五十年，事實上不是避暑行宮，而是五位皇帝的重要住所，藏有大量的書畫與藝術品。若要對它的重要性有點概念，可想像凡爾賽宮、羅浮宮、法國國家圖書館結合為一（選擇法國為例，是因為白金漢宮、國家藝廊與大英圖書館相較之下實在寒酸。）佔地一·三平方哩（約三百三十七公頃）的園林裡興建了許多結構物：富麗堂皇的謁見廳、亭閣、寺廟、藏書閣、畫坊、行政辦公室，甚至還有模型村莊，裡頭由太監扮店老闆，供皇親國戚體會平凡百姓的生活況味。早期歐洲旅人對如此陌生的壯麗奇景讚嘆不已。

> 以享樂場所來說，圓明園著實迷人。其佔地龐大，有二十到六十呎高的山丘，其間有許多小谷地。……谷地中，有流水環繞的寓所，布局精心，有不同院落、開放與封閉式門廊、花壇、園林與瀑布，放眼望去，實乃視覺饗宴。[2]

來自法國的傳教士與宮廷畫家王致誠（Jean-Denis Attiret）於一七四三年如此寫道。然而在一八六〇年十月，竟在短短幾天付之一炬，因為第二次鴉片戰爭之後，英國軍隊已將此處的珍寶洗劫一空，後來乾脆焚為平地。諷刺的是，唯一倖存的建築結構是斷裂的柱子與巴洛克花飾——耶穌會傳教士設計的西洋樓。這些建築的故事把文化互動野蠻地反轉，成為建築與殖民主義歷史的特色。在這些故事中，「西方」常很適當地被描述為惡霸的帝國勢力，但在此同時，往往對不幸得接受歐洲擴張的「蒙昧國度」的主體性，過於輕描淡寫——這一點我想要重新處理。燒毀圓明園的固然是西方殖民者，然而興建圓明園的，是中國（或滿族）殖民者。

建立圓明園的清朝統治者並非漢族，而是關外入侵的滿州人。這些漢人眼中的「蠻夷」，在一六四四年明代最後一任皇帝崇禎於紫禁城後方的煤山默默自縊後，策馬大舉入京。征服者引進奇風異俗，例如要漢人比照滿州男子剃髮留辮，只是薙髮令遭到血腥的激烈抵抗。但滿州人能夠入主中原，並非仰賴強行實施滿州文化，而是有技巧地晉用中國士人，維持前朝傳統，且在某種程度上吸收新子民的習俗。清朝最偉大的統治者康熙、雍正、乾隆在一六六二到一七九五年這段統治期間，刻意推行多元文化，讓帝國疆域持續擴張，並採取中央集權，這段期間即所謂的康雍乾盛世。這時的中國是世上最富有強盛的國家，是早期在中亞擴張勢力的贏家——後來歐洲史上的「大博弈」（Great Game），便是指英俄在這一帶擴張勢力時所產生的衝突。清朝往西拓展疆域，納入大片穆斯林統治的沙漠及達賴喇嘛的山區國

度，創造出比當今中國還大的帝國，同時謹慎將這些新統治對象的文化引進宮廷生活——例如擁有回族嬪妃，及大肆張揚地虔信藏傳佛教。

圓明園建築在這項策略中成為格外重要的場所。清代皇帝多半鄙視紫禁城，甚至稱這處明代的傳統皇宮是「朱牆黃瓦的潮溼溝渠」。相反地，他們偏愛半田野的生活，周圍要有寬敞的花園、湖泊與山林造景，還要有獵場。他們的「御花園」離京師雖有一天路程，但依然仔細打點，以免被人指責為遙領地主。雍正是清代第一個把朝廷搬離北京的皇帝，他兢兢業業，不願招致懶惰的批評。他在圓明園大門內興建一處尺度較小的仿紫禁城太和殿的建築①，官員上朝時，他會坐在桃花心木製成的御座聽政。就和所有主張在家工作的人一樣，他堅稱在放鬆的環境下較有生產力。只是群臣自制力不若皇帝，甚至放鬆過頭：在一七二六年，有天謁見時間到了，雍正皇帝坐在勤政殿等待百官上朝，竟不見任何臣子蹤影。他訓斥群臣，並在御座後方掛上「無逸」題字，提醒官吏勿縱情逸樂。

雍正堪稱工作狂，多半從早上五點工作到午夜，簡直像戰爭時期。他是實事求是、講究效率的君王，根除貪官汙吏，設法讓語言多元的臣民使用標準化中文（現代中文的先驅）、禁鴉片（當時英國才剛開始進口鴉片到中國，日後重創中國人的身心與財政）。他還在圓明園設立農田與蠶絲廠，親自監督在水稻田裡如平民般耕種的太監。和穿著牧羊女裝賣俏的瑪麗・安東尼皇后

① 此為正大光明殿。

不同的是，雍正並非將此地視為裝飾用農場，頹廢地體驗下層社會生活。中國顯貴的園林向來是園主的收入來源，雖然圓明園中的小農場完全不足以支應此處的完美與光輝（有人估計，每年圓明園的支出為八十萬美元），但它像有機能的遮羞布，讓皇帝的人間天堂有存在的理由。藝術史學家柯律格（Craig Clunas）便指出，中國園林是「看起來自然的賺錢方式」。[3]

雍正很在乎花園給人的觀感是可以理解的。畢竟，他得小心翼翼拿捏兩種文化的分寸：一方面是仿紫禁城太和殿建築所代表的皇權，另一方面則是田園內地的休閒養生之處。這兩種空間的對比具有深遠的象徵意義，正如儒家經典《周禮》所言：「惟王建國，辨方正位，體國經野，設官分職，以為民極。」[4]

因此紫禁城依照中軸線分布的對稱格局，及京城的格狀規劃，皆表達出皇帝權力與中心性。皇帝威嚴沿著有規律的管道滲透、規範到土地，因此每處鄉間豪宅，無論多遙遠或微不足道，皆須服從皇帝君權——最重要的建築物須坐北朝南，亦即皇帝登基的方位。圓明園行政建築物中，規則與對稱的排列即反映出此組織原則，表示皇帝即使離開京師，地位仍不動如山，而中國社會嚴謹的階層結構也得以維持。另一方面，園內其他建築的設置地點並不對稱，且地形起伏，中間以曲徑流水區隔，如此又促成相當不同的生活方式：鼓勵以沉思取代行動，以不拘泥的格局取代僵固階級。

到十八世紀中期，退隱士人這個特殊階級，對於閒適的園林生活趨之若鶩。在中國，要在龐大複雜的政府官僚體系中晉升，理論上是論功行賞。有錢讀書的年輕人參加科舉考試，在官僚體

系的階梯上取得立足點。若能通過考試，則可望獲得財富、社會聲望與強大的權力，然而階級經常大起大落，失意士大夫於是寄情田園生活。受過教育的漢人尤其如此，他們有許多人感覺與新政權格格不入。這些士人多在明朝的文化重鎮，例如江南的蘇州、南京與杭州。這些漢族士人炫耀不入仕清廷，實則緊抓地方事務，如伏爾泰所說的「寄情園林」，專注於文學、飲酒、書法與資助。一為名叫趙翼的退休官員曾寫道：

> 一支生花筆，
> 滿懷鏤雪思。
> 以此涸塵事，
> 寧不枉用之。
> 何如擁萬卷，
> 日與古人期。[5][②]

這些活動多半發生在城內設有圍牆的府邸，如此可以避免真正隱居洞穴的不便、不舒適及與世隔絕。蘇州拙政園為當今最有名的園林之一，興建於十六世紀，目前的樣貌是在晚清打造，有黑瓦白牆、多邊形窗戶，以奇形怪狀的「供石」構成的微型山水。園內遍布亭台樓閣，點綴著曲橋流水。拙政園（及一般中國園林）在不算太大的空間中塞進多樣景緻，將世界微縮到可理解、攜帶與**佔有**的規模——這些畢竟都是商品，也是把財富傳給

② 出自〈書懷〉。

下一代的好辦法。園林似乎也佔有了主人，成為士人生活型態不可或缺的一部分，許多士人以園林來為自己命名。甚至有作家表示園如其人，花木磚石如何妥貼放置，會透露園主的舉止與表情。正如皇帝代表疆土，園林亦為地方官的小帝國。這一點從中國最偉大的小說《紅樓夢》可看出。

曹雪芹的《紅樓夢》描述漢人望族家道中落的故事。這群顯貴後嗣寄情於華麗的園林，耽溺於尋歡作樂、飲酒賦詩，但表面下卻是暗潮洶湧。家族嫡子柔弱唯美，當家的賈母也因子孫的不肖行為而苦惱，背景還有不可告人的金錢糾葛，威脅著雕梁畫棟的宅邸與夜夜笙歌的日子。簡言之，「大觀園」金玉其外、敗絮其內，是清帝國的縮影。雍正皇帝亦將圓明園如實化為帝國縮影，但是此舉並未含有批評意圖。他在主要行政區域後方建立寢宮，在環繞大片湖泊的九座島嶼上蓋宮殿，各島以曲徑拱橋相連。他將這裡取名為「九州」，代表古代中國宇宙觀裡世界的九個區域。把世界各個角落環繞在個人寢宮周圍，便能清楚彰顯皇帝身為中土君主，是普天共戴的帝王（這種傲慢的想法從未消失在世上，杜拜王子謝赫‧穆罕默德〔Sheikh Muhammad〕於杜拜海岸外創造的「世界」人工島嶼渡假村也如出一轍。）雍正也藉此再度確認，清朝對中國情勢的殖民統治地位。

雖然雍正對圓明園及園內建築的貢獻頗多，然而此處的豪華（甚至奢侈）是在他的兒子乾隆皇帝時達到巔峰。清朝這三位盛世之君的生平，就像布登勃洛克家族③登峰造極，最終走向衰微

③Buddenbrooks，德國作家湯馬斯‧曼的知名長篇小說，內容描寫此家族的興衰。

的弧線。在康熙帝文功武治、雍正帝精明治國的情況下，清代成為中國史上數一數二的輝煌大帝國。乾隆延續先人功績，但或許做得過火。新帝國納入蒙古及廣大的新疆穆斯林區域，面積太過龐大，維持起來耗費驚人。雖然乾隆的功績與積極毋庸置疑，但是他的人格中卻也隱約透露出驕傲必敗的氣息。而六十年在位期間即將結束之際，更飄出貪腐的臭氣。他在位的最後十年寵信的和珅（甚至謠傳雙方有曖昧關係），靠著賄賂與勒索累積了龐大的個人財富。此外，為了平定為期甚久的白蓮教之亂，國庫開始出現赤字。

由於過度擴張、貪腐與民亂，清朝逐漸走向衰敗，並一蹶不振，導致六十年後讓西方的野蠻人焚毀圓明園。英國人毀壞的許多建築是乾隆皇帝所興建，他從不厭倦展現自己的卓越美感。他延續先祖作法，僱用建築師與景觀設計師雷氏家族（他們也住在園內），興建氣派的建築物，並增設長春園與綺春園，將圓明園面積擴張到一‧三平方哩。

乾隆興建的眾多建築物中，包括許多大型藏書閣。中國園林講究文人氣息，是供人吟詩作對與閱讀之處，而園林本身亦有文章。圓明園也不例外，文源閣仿造南方城市寧波的天一閣——天一閣歷史逾兩百年，屬於備受尊敬的范氏家族。然而，光是模仿可滿足不了皇帝的胃口。乾隆的圖書館比二十三公尺寬的天一閣足足大了兩倍，且有三層樓高，各區以綠、紅、白、黑標示，分別收藏經、史、子、集。

文源閣最傲人的藏書，是三萬六千冊的四庫全書。四庫全書代表王權浩蕩，並具體展現皇帝對漢文化的熟稔。乾隆於一七二

二年下令編纂，動用四百名學者，歷經二十年完成。這其實是一舉數得的詭計，一方面聲稱皇上關心傳統中國學問，順便讓原本不欣賞清朝的漢族士大夫忙碌。不僅如此，在編纂這三千四百六十一種書的百科時，編輯群亦銜命編列一樣冗長的禁書目錄。被列入禁書者若非「牴觸本朝」，就是犯了皇上的忌諱，最後將「禁燬」。乾隆編纂四庫全書，被視為是飽讀詩書者的壯舉，也粉飾他大興文字獄的暴行，彷彿那只是副產品。不過他破壞文物的舉動，不像歐洲人那麼野蠻地不分青紅皂白：圓明園在一八六〇年遭到焚毀時，裡頭的藏書（包括四庫全書）全付之一炬。

園林不僅是閱讀的場所，也是書寫的場所。乾隆皇帝竭盡所能模仿文人生活型態，喜歡迷茫地盯著牡丹、星光與湖景，以大量詩詞抒發感想。他一生寫了約四萬首詩，許多皆以庭園宮殿為題，看似成就斐然，然而有位漢學家氣惱地說，那只是「毫無價值的韻腳大量出現」。不過皇帝這項消遣，最好視為一種社會實踐，而非真正的「作詩」。[6] 這和皮耶·布赫迪厄（Pierre Bourdieu）談到攝影的展演性一樣：那是能強化實踐者社會聯繫的偶發活動。乾隆詩作就像快照一樣，不如說是一種「到此一遊」的宣稱。由於提出宣稱的永遠是皇帝，他帶頭記錄領土上的一草一木，因此也鞏固其權威與所有權。

圓明園除了成為寫作題材之外，本身也成為文字。雍正在九州西邊的一座島上興建卍字形的「萬方安和」。這處建築有雙關涵義，「卍」在中文代表佛心，讀作「萬」，不僅代表數量，也代表四面八方：因此這處建築表示佛陀的慈悲廣布天下。（皇上喜歡坐在這裡，凝神想像著萬方安和，然而他的將軍則遠征鎮壓

西方省分。）「萬方安和」並非唯一一個符號造形的結構物，其他例子還包括「澹泊寧靜」的田字形建築、工字形的清夏齋，及口字形涵秋館。

當然也有尺度較小的文字表現，例如園中的題字。中國園林不僅是富有文學氣息的場所，並與風景畫關係密切，石、樹、水、屋皆有名稱，彷彿相簿裡的照片標題。在圓明園中，這些名稱多取自皇帝詩作，並以他的書法風格，鐫刻在岩石上或製成匾額，像是繪畫的說明。的確，乾隆的題字在中國地景上屢屢出現（再度展現他的書寫癖），頻繁程度只有延續帝王作風的毛澤東能比得上。（毛澤東也寫詩。知名漢學家亞瑟・韋利〔Arthur Waley〕認為，毛澤東的詩作比希特勒的繪畫好，但文筆不如邱吉爾。）中國社會廣泛認可題字的重要性：《紅樓夢》的一個角色如此描述自家花園：「偌大景致，若干亭榭，無一字標題，也覺寥落無趣，任有花柳山水，也斷不能生色。」[7]

這段文字的出處章節，展現出命名的遊戲多麼複雜。家長賈政帶領一群人來到尚未正式啟用的大觀園。賈政之女賈元春獲選為妃入宮，皇帝特許她返娘家省親，賈府因此興建大觀園，而園中多處景色樓閣皆需以氣勢適當的名字搭配。賈政一反常態，以嘲弄的方式准許任性陰柔的兒子賈寶玉來題字。作者花好一番力氣，解釋為何可以這麼做：「賈政世代詩書，來往諸客屏侍座陪者，悉皆才技之流」，絕非「似暴發新榮之家，濫使銀錢，一味抹油塗朱，畢則大書『前門綠柳垂金鎖，後戶青山列錦屏』之類，則以為大雅可觀。」[8]相反地，命名過程對賈政而言，可趁機測試與教育兒子，藉此確認秩序。

（賈政）抬頭忽見山上有鏡面白石一塊，正是迎面留題處。賈政回頭笑道：「諸公請看，此處題以何名方妙？」眾人聽說，也有說該題「疊翠」二字，也有說該題「錦嶂」的，又有說「賽香爐」的，又有說「小終南」的，種種名色，不止幾十個。原來眾客心中早知賈政要試寶玉的功業進益如何，只將些俗套來敷衍。寶玉亦料定此意。賈政聽了，便回頭命寶玉擬來。寶玉道：「嘗聞古人有云：『編新不如述舊，刻古終勝雕今。』況此處並非主山正景，原無可題之處，不過是探景一進步耳。莫若直書『曲徑通幽處』這句舊詩在上，倒還大方氣派。」眾人聽了，都贊道：「是極！二世兄天分高，才情遠，不似我們讀腐了書的。」賈政笑道：「不可謬獎。他年小，不過以一知充十用，取笑罷了。再俟選擬。」[9]

乾隆為圓明園四十景命名時，就是這樣文縐縐（他有列表的狂熱），如（第四景）鏤月開雲、（第八景）上下天光、（十一景）茹古涵今、（十七景）鴻慈永祜等。他令宮廷畫家將四十景摹畫為絹本彩繪，並於上頭題詩，成為詩畫集展示於宮中（一八六〇年遭法國人洗劫，現收藏於法國國家圖書館）。不過，皇帝不僅模仿園林的文人活動，還在宮廷大量引進文人園林，與其說是文化適應，不如說是殖民。

乾隆和康熙一樣，曾數度大張旗鼓遊江南。江南是漢族文化重鎮，也是國家財富的重要來源，他希望恩威並施，結合文化與力量讓被統治者臣服。然而，他遊江南往往勞民傷財。乾隆某次

前往山明水秀的揚州前，居民被迫大幅修葺城市相迎。毫不意外，此舉反而失了他想籠絡的民心。這下只好來硬的：一名南方官吏公開上書，奏請皇上取消江南之旅，卻遭凌遲之刑。這是一種極恐怖的刑罰，受刑人會被捆綁在柱上示眾，身體被利刃小片小片割下，盡量延後受刑者死亡的時間。若是這樣還不足以傳達皇上旨意，則官員會遭誅九族或流放。

乾隆除了帶著嚴刑峻罰，也帶著畫師遊歷，要他們記錄江南知名風光，供日後在北方御花園重建。其中「坦坦蕩蕩」便是仿造杭州寺院的放生池，原本是信徒將捉來的魚放進流水中，象徵悲憫眾生，今天許多佛寺依然保有這項習俗。然而在圓明園重建時，卻是要象徵帝王的良善；不過，帝王自比為佛陀的傲慢之舉，當然不符合宗教情懷。

除了複製個別景觀之外，為迎合皇帝喜好，蘇州、南京等五處江南園林也都完整複製過來。這一方面展現乾隆對古典園林傳統的涵養，也清楚傳達出這些表面上遠離官場的私人領域，仍被納入他無遠弗屆的勢力中。和雍正建造了代表天下九州的群島一樣，乾隆也象徵性地將漢族的文化地貌納入私人花園。不過和雍正不同的是，他不怕遭人指控為頹廢，或少了滿族的驍勇善戰，多了漢族陰柔的書卷氣。乾隆自在地扮演漢族士人的角色，即使這角色傳統上是反對清朝統治，但他已用皇威把這角色轉換，確認皇朝正統性與威望。他滿意地看看自己的傑作，傲然表示無須再懷念江南。

乾隆擴建圓明園的過程中，最大一次是往東擴張一千零五十九畝，讓園區面積近乎擴充兩倍，打算退位後在此居住。乾隆登

基時，已戲劇性地宣示為對祖父康熙盡孝，因此在位期間不會超過康熙的六十一年。（他禪位後實際上仍大權在握，直到四年後駕崩，才由嘉慶帝掌權。）乾隆新增設的部分取了個喜氣的名稱「長春園」，而由於這是頤養之所，因此不像圓明園那樣正式。長春園乃是依著一連串的湖泊而建，與其說是陸地，不如說是湖。在這片水景的島嶼上，有許多美麗的建築物，包括一處類似北京天壇的多層圓樓，稱為「海岳開襟」。

如今，長春園最知名的景點是「西洋樓」，為園區殘存遺跡中最完整的一處；其他宮殿多為木造，相對易遭焚毀。西洋樓的建造，清楚展現出清代對外國人的看法。一般常認為，十八世紀的文化交流，是東方單向傳往西方，而歐洲人的確對中國風相當嚮往，無論是瓷器、絲綢或家具都廣為流傳。然而中國卻不一樣，甚至可說有恐歐症。在這情況下，將西方文化引進中國的主要來源之一，是明代朝廷邀請的耶穌會傳教士，他們的目標是要讓全球人口最多的國家改變信仰。為達此目的，一種辦法是說明「基督教」藝術與科學的優越性。

每個皇帝對待耶穌會教士的態度並不一樣：康熙好學，熱愛西方科學，也喜歡在臣子面前賣弄他對教士引進的知識多熟稔。乾隆身邊也有耶穌會教士，不過他比較感興趣的，是將異國表現方式，當作反映皇威的鏡子。米蘭畫家郎世寧（Giuseppe Castiglione）曾任清代三位盛世皇帝的宮廷畫家，並為皇帝繪製肖像。這些繪畫融合西方透視法與中國傳統繪畫的特色，令人玩味。乾隆明言禁止在他的肖像中使用陰影，因此他的肖像雖運用了空間退縮法，但也有類似宗教圖像的平面感。

康熙對科技有興趣，雍正卻只看重外國科學的新奇層面。這態度與清朝帝國的衰微不謀而合，即使中國曾一度是世上龐大富有的強國，卻輸給英國等歐洲新興勢力：彈道學背後的科學空間概念，畢竟也曾推動線性透視法的發展。乾隆會請人在圓明園蓋西方建築，其實是因為他對西方科學更搶眼的果實有興趣。他看到巴洛克噴泉的雕飾之後，便決定自己也要有一座。圓明園是中國統治的世界縮影，既然中國視其他國家（尤其非鄰國）為潛在藩屬，少了這些野蠻的歐洲建築就不完整。雖然清代的皇居含有其他亞洲建築，例如在承德避暑山莊有龐大的達賴喇嘛布達拉宮複製品，歐式建築仍顯得新奇。耶穌會教士王致誠說，中國人對待歐洲建築的看法向來很不一樣：

> 他們的眼睛已習慣自身原有的建築，因此對我們的建築興趣缺缺。容我告訴您，他們對於歐洲建築，或看到我們最受歡迎的建築圖像時怎麼說。我們的宮殿高聳厚重，讓他們感到驚訝。他們看到歐洲街道時，認為這是在可怕的高山中挖出許多道路；看到我們的房子時，認為那是直指天際的岩石，裡頭滿是類似熊或其他野獸獸穴的洞。最重要的是，他們無法接受層層堆疊的樓層，不理解為何歐洲人寧願冒摔斷脖子的險，攀登那麼多級階梯，爬到四樓、五樓。「無疑地，（康熙皇帝在看歐洲房屋平面圖時說），**歐洲**肯定是個又小又可憐的國家，居民找不到足夠的地來擴張城市，只得往上空住。」[10]

（王致誠有點嗤之以鼻地說：「吾人想法正好相反，認為這種作法乃行之有理。」）最後，圓明園樹立起許多漢化的巴洛克風格石造建築，包括宮殿、觀景樓、露台、噴泉、鳥園與迷宮。以當代歐洲標準審視，這些設計相當拙劣，卻有一種令人印象深刻的怪異感，這一點從遺跡中即可看出。許多建築雕版畫可讓人對這些建築物樣貌多少得到些精準的印象，而這些雕版畫，是受過耶穌會教士訓練的中國宮廷畫家所製。畫中可清楚看到壁柱、圓拱、扶手與在中國很罕見的玻璃窗，最上方還有看起來不太搭調的道地中國曲線飛簷。這些版畫是用西方科技（銅版雕刻與線性透視），搭配中式再現手法。這些漂亮的版畫雖然在透視法的退縮空間失真，但原因並非畫技不佳，而是刻意以西方科技，迎合中國目的。據說，畫面上有多重消失點，是想描繪從皇帝無所不見的觀點觀看主題。比方在大水法的圖像中，另一條視線（eyeline）就呼應擺在對面的戶外御座視角。

　　這些建築似乎只供乾隆皇帝展示所收藏的西方奇珍異寶（他尤愛時鐘），並在節慶時當成噴泉與煙火的襯托。不過，西洋樓確實曾有人居住──香妃。香妃來自甫納入版圖的新疆，並有許多相關的浪漫傳說：據說她是從回族俘虜而來；乾隆對她深深迷戀，但她不願引起他的注意，寧願與世隔絕，虔誠度日，最後過度抑鬱而自盡。然而事實可就平凡多了：這名嬪妃只是政治現實下的性交換品。她來自曾與清廷結盟的突厥族，其家族曾協助清廷平定新疆。為鞏固結盟關係，族長將女兒嫁給乾隆聯姻，而她也產下一子。然而，她居住的其中一處歐式建築的確可能用來當作清真寺，因為清廷大致上對宗教秉持寬容態度，只是不許基督

教徒積極傳教：雍正禁止教士在京城之外傳教。性與建築征服的結合（分別以突厥與歐洲為對象），逐漸納入圓明園象徵帝國縮影的秩序當中。

　　不久後，圓明園也成為帝國衰微的象徵，因為乾隆皇帝在位的最後十年日漸昏庸，帝國逐漸衰落。英國使節團曾在乾隆八十歲壽誕時進宮，而使節團領隊馬戛爾尼伯爵（George Macartney）觀察道：

> 中國猶如一艘破舊、不理性的一級戰艦，幸而擁有能幹機警的軍官，讓它在過去一百五十年漂浮，僅憑藉龐大的外觀令鄰國敬畏。但甲板指揮權若交給平庸之才，此艦的紀律與安全將蕩然無存，或許不會立刻沉沒，還能苟延殘喘漂流一段時間，但終將在岸邊四分五裂，永遠無法以原有船底重建。[11]

　　那一年，乾隆壽誕在圓明園盛大舉行，包括展示西式噴泉。然而噴泉的馬達早已損壞，加上耶穌會教士已在一七七三年教宗解除其任務之後離開，因此無人修繕。乾隆只得令太監扛水桶，以人力將龐大的水庫灌滿，過程非常耗時費力。大水法表面上很壯觀，但基本上已無法發揮功能，也暗喻著清朝躲不掉的衰落命運。

> 至〔一八六〇年〕十月十九日傍晚，圓明園已不存在，周遭自然景觀亦面目全非，僅能憑著焦黑的山牆與成堆木材，辨

識宮殿過去的所在。多處建築物附近的松樹也著火,同歸於爐,徒留炭黑殘幹標示原址。我們初入此園時,想到的是童話中的仙境;然而在十月十九日離去後,留下的是一片荒蕪廢墟。[12]

這段文字是由英國軍官嘉內特・沃斯利(Garnet Wolseley,日後受封子爵)在第二次鴉片戰爭(一八五六到六〇年)勝利歸來後所寫。這場戰爭的起因,是要強迫一個主權國家讓毒品貿易合法化。戰事幾近結束,雙方議和,咸豐皇帝逃到北方承德避暑山莊,而英法聯軍強行進入皇帝已棄守的圓明園。

入侵者對其所發現的樂土目瞪口呆,不受圓明園看守者自殺、屍體俯漂於湖面影響。他們發現許多皇帝的財產,包括三輛由長畝街(Longacre)約翰・哈歇特(John Hatchett)打造的豪華馬車。這幾輛馬車未曾使用,因為馬車夫須背對乘客,對皇帝不敬。此外尚有幾口英式大砲,也同樣未經使用——諷刺的是,那是英國之前出使的贈禮。然而,驚訝之情很快化為貪婪。掠奪行動的參與者事後表示,他們看到令人難以置信的景象:穿著長袍的軍人四處亂跑,砸碎無價的花瓶。剩下的文物多被運送到倫敦與巴黎,大英博物館至今仍收藏不少從圓明園洗劫的文物,包括中國繪畫最知名的作品之一——東晉顧愷之〈女史箴圖〉於八世紀的摹本。

想當然爾,皇帝派出的使者肯定很不情願地簽署和約,因為條款要求割讓大片中國江山,還要准許鴉片交易合法化。然而,先前十八名受命議談條款的歐洲公使遭凌虐致死,引來的憤怒也

同樣可以理解。英國的談判代表額爾金伯爵④單方決定燒毀皇帝最愛的居所,當作「懲罰」(這次法國倒是金盆洗手,稱此舉是「哥德式的野蠻行為」)。額爾金倒是對這番報復行為振振有詞,說這是直接回擊皇帝,卻又不傷害中國百姓的方式。他很愛強詞奪理,曾在掠奪之後寫道:

> 我剛從圓明園回來。那裡美侖美奐,宛如英國公園,無數的建築物設置著別緻的房間,裡頭擺滿中國古玩、精緻時鐘、青銅器等等。不過,唉!觸目所及皆一片破敗……沒有一間房間裡還存有完整文物,泰半早已遭奪走或砸碎……戰爭真令人憎惡,看得越多就越恨之入骨。[13]

不多久,他就下令火燒圓明園。英國人總愛以鱷魚眼淚澆灌灰燼,上述的哀嘆,恰可呼應「白人的負擔」這種修辭⑤。西蒙·沙瑪(Simon Schama)所稱的「立意良善帝國」,還不如稱為「邪惡信念帝國」比較實在。額爾金就是個最愛對國際事務感到罪惡的人,唯一勝過他無盡的自我否認能耐的,是他的無情殘酷。他曾統轄加拿大、印度與中國的帝國戰爭,所到之處留下一連串毀滅與自憐。他在前往轟炸廣東途中,讀了一封鎮壓印度「叛變」的信,於是在想:「我能做什麼,避免英國因對另一個

④ Lord Elgin,其父就是把帕德嫩神殿大理石帶回英國的人。
⑤〈白人的負擔〉為英國作家吉卜林的詩作,有人詮釋為傳達以歐洲為中心的帝國主義心態。

軟弱的東方種族犯下殘忍暴行，而遭到天譴？難道我的努力，只能讓英國人在更多地方展示他們的文明與所信仰的基督教多麼空洞與膚淺？」[14]在他的日記中，這種充滿罪惡感的感嘆俯拾即是，令人想起路易斯·卡洛爾吃牡蠣的海象。

> 「我為你哭泣，」海象說：
> 「深深感到同情。」
> 他流著淚水抽抽答答地說，同時找出
> 最大的一個牡蠣，
> 並從口袋拿出手帕，
> 放到汪汪淚眼之上。

會偽善地自我除罪的，不光是歐洲帝國主義前鋒；即使對洗劫圓明園批判得最嚴厲的名人亦無法倖免。維克多·雨果（Victor Hugo）曾痛斥：「這就是文明對野蠻幹下的好事！」這句話多年來受許多中國歷史學者同意並引用，但他也擁有大量的上好中國絲織品，全是法軍從圓明園洗劫而來。他在事後五年就買了這些絲製品，當初的義憤填膺早已蕩然無存。

額爾金一方面看似苦惱，然而他身為帝國主義者的傲慢，清楚展現在他對所毀壞的藝術品之評價：

> 我不認為我們能向那個國家學到多少藝術的事情……中國人對於崇高與美的概念，主要產物就是怪誕的作品，這相當諷刺。不過，我還是傾向相信，在這一大堆畸形怪物與垃圾

中，或許藏有某些神聖火光，有才情的我國同胞或許可收集起來，使之發揚光大。[15]

身為「小店主之國」的子民，額爾金主要的悔恨似乎是遭毀壞的文物價值特別不斐。「洗劫與毀壞這種地方已不可取，更糟的是浪費與損壞。在一百萬英鎊的財物中，我敢說無法變賣的有五萬英鎊。」[16]自十八世紀之後，歐洲人對於中國文化的態度出現大轉彎。一七六一年英國建築師威廉‧錢伯斯（William Chambers）在丘園⑥蓋的中式寶塔引發了中國熱。錢伯斯也蓋了很不中國的薩默塞特府（Somerset House），他曾親身造訪過中國，對中國建築的知識異常精準。腓特烈大帝同期間也在波茨坦興建中國屋。然而到了十九世紀中期，歐洲已經崛起，而啟蒙時代人物對於中國的讚頌（例如伏爾泰推崇儒家思想），已被亞當‧史密斯（Adam Smith）的自由放任思想所取代，認為中國這般靜止與權威的社會有害無益。馬克思曾於一八五八年九月二十日的《紐約每日論壇報》中，以獨有的簡潔描述這種變化：

那擁有世上近三分之一人口的龐大帝國，在時間的利齒下如植物般不動。她被迫自絕於廣泛交流之外，只得對天朝抱著幻夢。然而，這樣的帝國在致命的決鬥中終將不敵命運：遭淘汰的世界是受倫理的激勵，而勝利的現代社會，則是為了能優先購買最便宜，並以最高價格在市場販售而戰──這種

⑥ Kew，英國皇家植物園。

悲劇性的組合，比任何詩人膽敢想像得還怪異。

　　正如我們所見，西方世界將剛獲得的霸權轉化為對中國文化的輕蔑，不僅如此，連中國人的性命也一併輕視。英法聯軍佔領北塘過程中，夷平了城市的廣大區域，有個額爾金的部屬日後以天真口吻納悶地說，這座城原本有兩萬名居民，不過「我們無法確認大部分人口最後的下場」，聽起來很不祥。[17]正如海因里希・海涅（Heinrich Heine）在十九世紀初期曾寫道，焚書者終將把人推入火堆。

　　如今，圓明園被視為是國家紀念碑而受到維護，並紀念過往傷痛，隨處可見「勿忘國恥」之類的標語，廢墟本身也有近年出現的塗鴉，痛責英法暴行。在文化大革命之後，中國政府拋棄共產主義認可的敘述，逐漸找回王朝時代的歷史。中國觀察者會發現，中國領導者提出的「國家和諧」與「歷史延續」等修辭相當熟悉，他們不斷召喚中國「五千年綿延不絕的文明」，證明一己統治的合法性，好像滿清殖民或甚至自身共黨革命所造成的斷裂都未曾發生。圓明園的遺址在一九四九到一九七八年間，多半遭到遺忘，頂多是讓人帶著懷疑眼光視為封建過往的殘跡。然而，現在圓明園則用來激勵國族主義者，有時候甚至用來煽動仇外情緒，目的是打造出民族國家──這民族國家的理念基礎正是十九世紀歐洲所秉持的，也導致圓明園遭到摧毀。
　　遺跡中最明顯可見的是西洋樓，中國觀察者並未對這殘酷的

大都會建築事務所（OMA），北京中央電視台總部。

諷刺現象視而不見，只是他們很少提到。對於一個該是社會主義
的國家來說，這或許不是適當的檢驗標準。現在北京、上海與中
國其他超大型城市，許多融合中西特色的現代建築如雨後春筍般
出現。例如北京所謂的「鳥巢」體育館，是瑞士建築師赫佐格與
德穆隆（Herzog & de Meuron）與中國藝術家艾未未合作而成。

正如二〇〇八年北京奧運的開幕典禮一樣，鳥巢是蘇維埃與消費主義奇觀結合的怪異作品。同樣地，中央電視台是個審查甚嚴的政令宣導出口，縮寫恰巧是令人感到不祥的「CCTV」⑦，這處國家廣電的新總部是由過去作風大膽的鬼才建築師雷姆·庫哈斯操刀，呈現出巨大的「口」字形（黨之口？），中間有通道可供穿越。建築師自己故作冠冕之詞，說這是讓大眾可以穿過無法穿越的組織。（雖然這座建築於二〇一二年完工，但公共步道依然封閉）。或許真正的悲劇就在於此——在中國封建與西方資本主義的辯證過程中，這種中西合作的建築物，又再度由一個專制獨裁的帝國興建，以求創造出力量的印象。無須贅言，西方也沒有進步多少：仍以強迫的方式，主導主權國家的政策往有利西方經濟的方向發展，而在這過程中，依然滿不在乎地摧毀別人的建築史，以及生命。

⑦ 閉路電視監視器。

第六章

節日劇院，德國拜洛伊特
（一八七六年）
建築與娛樂

建築物是廣受歡迎的舞台，切割成無數的劇場，同時上演戲劇。陽台、庭院、窗戶、門道、樓梯間、屋頂全是舞台，也是包廂。

—— 華特・班雅明與阿斯婭・拉希絲（Asja Lacis），〈那不勒斯〉（*Naples*）[1]

百老匯淪為科尼島。

—— 理查・羅傑斯（Richard Rodgers）與勞倫茲・哈特（Lorenz Hart），〈把它還給印地安人〉（*Give it back to the Indians*）

我對於建築最鮮明的記憶，發生在十六歲左右。我緩緩走在家中陰暗的石造走廊，那條彎曲的通道正如中國人說的「羊腸小徑」，頂多只能看見前方幾呎。然而，每個角落持續傳來莫名的呢喃，要我害怕前方的事物。但我不為所動，繼續往前。突然，一道身影從黑暗中蹦出——是個怪異的豬人合體，頂著豬鬃龐克頭，露出彎曲獠牙，豬鼻子上掛著一副墨鏡，全速朝我奔來。我一時被嚇傻，幸好很快回神，趕忙舉槍，剛好來得及幹掉這怪物。

或許你也有類似的回憶。這款《毀滅公爵3D》（*Duke Nukem 3D*）遊戲在一九九六年發行，是第一代3D射擊遊戲中廣受歡迎（也頗具爭議）的一款，很容易玩上癮。回顧起來，或許最誘人的，是通道、洞穴與荒廢工廠構成的虛構建築故布疑陣，營造出的恐怖感。以今天的標準來看，這動畫很陽春，畫質粗糙，但在看到螢幕截圖時，空蕩蕩的遊戲空間依然散發出些許驚悚感，而螢幕下緣還有持槍的手，提醒我這是**我的**視野與體驗。我入戲甚深，完全不像已十六歲，原因或許在於電腦螢幕宛如一扇門，連接起熟悉的家庭環境與令人不安的他方。和虛構的電視節目不同的是，我是故事的主角。有時我打電動打到很晚才睡，仍會在夢中走在那些走道上。

相信許多和我同世代的人，對虛擬建築都有類似的強烈回憶。電玩固然是新媒體，不過，娛樂性建築向來在人類生活中扮演重要角色，從古希臘的圓形劇場，到一九二〇年代美國的「電

影宮」①皆如此。娛樂絕不只是用來打發時間的小事，而是重要的社會體驗。娛樂建築及在其中的體驗，根植於我們集體與個人的想像中。舉例來說，昏暗的電影院是許多人獻出初吻之處，帶有濃濃的情欲色彩；而銀幕上的建築，無論是卡萊·葛倫（Cary Grant）住的房子，或希區考克（Hitchcock）想像的建築物，藉由在空間裡環繞的攝影機鏡頭，觀眾彷彿身歷其境，留下深刻的空間回憶。這一章要追溯的是從圓形劇院到電腦螢幕的娛樂建築演進，首先要談的是既愚蠢又意義重大的關鍵插曲——一八七六年，理察·華格納（Richard Wagner）的節日劇院（Festspielhaus）。

對於不熟悉華格納音樂作品的人來說，他的名字讓人聯想戴著有角頭盔的肥胖女高音，用沒完沒了的歌劇訴說魔法指環的故事，並與納粹有所牽連——華格納的確名列希特勒最愛的作曲家之一，又有反猶太的惡劣行徑。不過，回想一下《現代啟示錄》（*Apocalypse Now*）電影中，美軍直昇機在海面低空盤旋，朝著越南村莊飛去時，音響傳來〈女武神的飛行〉（*Ride of the Valkyries*）樂音。這畫面堪稱最偉大的電影場景之一，也讓人明白華格納的音樂力量多麼歷久彌新，及其模稜兩可的道德性。他的作品曾令同時代的人反感，使當時的人分為華格納派與反華格納派，甚至迫使個人出走，例如德國作家湯馬斯·曼（Thomas Mann）在一九三三年的演講中，談到華格納「病態的英雄主義烙印」[2]，而在演講後，湯馬斯·曼就流亡海外。又如馬克·吐溫曾寫道：「我看過華格納所有作品的第一幕，固然非常享受，但對我影響一向

① picture palace，或稱 movie palace，指裝飾華美的大型電影院。

太大，因此一幕已足夠；看兩幕會身體疲憊；若鼓起勇氣把整齣歌劇看完，簡直與自殺無異。」[3] 德國哲學家弗里德里希・尼采（Friedrich Nietzsche）曾短暫與華格納為友，但眾所皆知，他由愛好轉為抨擊。馬克思理論家狄奧多・阿多諾（Theodor Adorno）則採辯證態度，結合兩種立場。其他人的立場就不那麼矛盾。巴伐利亞國王路德維希二世（Ludwig II）、查理士・波特萊爾（Charles Baudelaire）、蕭伯納、奧登（W. H. Auden）、艾略特（T. S. Eliot）、薩爾瓦多・達利（Salvador Dali）與王爾德（Oscar Wilde）都熱愛華格納作品中病態的情欲色彩與令人不安的和弦。他的不和諧音催生了作曲家馬勒、荀白克（Arnold Schoenberg）等人的前衛作品，並影響無數好萊塢電影配樂，例如伯納德・赫爾曼（Bernard Herrmann）為《迷魂記》（*Vertigo*）寫出令人難忘的作品。華格納的「總體藝術」概念②，對十九世紀末的藝術及日後現代主義影響深遠。阿多諾甚至主張，提出了總體藝術的華格納，其實是電影的發明人。

　　華格納的歌劇院（或稱戲劇院；他稱自己的作品為「樂劇」（music drama），與「歌劇」做區別），和他的音樂一樣特殊。這座歌劇院是專為他的作品而建，時至今日，每年夏天仍扮演相同角色。劇院位於巴伐利亞小鎮拜洛伊（Bayreuth）的小山丘上，四周是農田，位置使得劇院顯得雄偉，但不算華麗：它原本是用木架構興建（近年才以鋼筋混凝土取代），中間以紅磚填滿，其民俗風土風格和十九世紀宏偉的古典歌劇院互別苗頭。

② Gesamtkunstwerk，亦即結合詩歌、音樂與戲劇的作品。

古典傳統在巴黎歌劇院達到巔峰。巴黎歌劇院由查爾斯・加尼葉（Charles Garnier）設計，比華格納劇院早一年開幕。加尼葉歌劇院規模宏偉，位於奧斯曼（Georges-Eugène Haussmann）改造過的巴黎數條大道匯聚點，布滿闊氣的古典傳統裝飾。巴黎歌劇院的外觀滿是各時期華而不實的裝飾，室內也一樣繁複，門廳富麗堂皇，因此建築改革家與哥德復興式提倡者維奧萊－勒－杜克說：「大廳似乎是為樓梯而打造，不是樓梯為大廳而建。」他在競圖中敗北，讓這番話有點酸葡萄味，但也不算離譜。在第

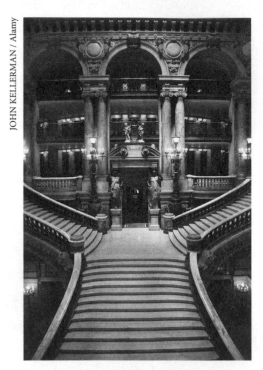

加尼葉歌劇院宏偉的樓梯，是觀眾的舞台。

二帝國的巴黎，資產階級入侵公共生活的舞台，劇院成了他們出風頭的場域，看戲是觀看與被看的托詞。雖然這現象多多少少已存在數百年，不過，加尼葉的歌劇院和先前的劇院不同，更不是英國這種落後國家的劇院可相提並論的。在其他歌劇院，貴族是從私人入口進出，地位較低者則從不起眼的側門進入。但是就巴黎的資產階級來說，只要買得起票，人人皆可從華麗的樓梯拾級而上，這種混雜的情況看在外國訪客眼中，簡直不成體統。

同時間，德國歌劇院仍依循兩百年前的封建傳統。德國在一八七一年統一前，分成許多大小不一的邦國，各區宮廷皆有自己的劇院，由當地統治者贊助。其中一處宮廷劇院位於德勒斯登，亦即薩克森王國金光閃閃的首都，代表富饒與高尚文化。一八四八年堪稱「革命之年」，整個歐洲似乎瀕臨沸騰，德勒斯登顛覆活動頻繁，住在德勒斯登的居民包括無政府主義之父米哈伊爾・巴庫寧（Mikhail Bakunin）、宮廷建築師森佩爾（本書引言曾提到他的「加勒比小屋」），及薩克森王國管弦樂團指揮華格納。

這三人常一塊兒討論革命、國族統一與憲法改革的可能性，只是巴庫寧比森佩爾與華格納激進得多。他們還天真地向國王請願，希望他宣布共和，似乎不明白他們的政治活動會危及他們於此的委託案，甚至性命。然而，優柔寡斷的國王無視於改革呼籲，在一八四九年五月，令軍隊朝著德勒斯登百姓開火，在整座城市立起路障。熱衷於政治局勢的華格納，建議森佩爾將建築天分從原本的皇家歌劇院，移轉到為革命服務，結果他蓋出了一層樓的小堡壘「森佩爾路障」。華格納揶揄說，那是「憑著米開朗基羅或達文西的責任心」所興建的，這兩人當年都是軍隊工程

師。森佩爾親自鎮守路障三天，華格納則在大街上遊行，惡狠狠放話要燒毀皇宮——的確，舊的歌劇院被縱火。然而，當普魯士的軍隊來到德勒斯登，華格納與森佩爾知道沒戲唱，便逃之夭夭。森佩爾來到倫敦，發現謀職不易，索性大部分時間都待在大英圖書館，撰寫建築論述（一八四八年，另一個流亡分子卡爾‧馬克思就坐在附近）；同時，華格納逃到瑞士，還要妻子帶著寵物鸚鵡一起來。

華格納流亡蘇黎世期間曾發表數篇論文，包括〈未來的藝術作品〉（*The Artwork of the Future*）和〈藝術與革命〉（*Art and Revolution*），還有反猶太專著《音樂中的猶太成分》（*Judaism in Music*）。這些作品今天看起來或許沉悶乏味、語焉不詳、大放厥詞，卻訴說了他對藝術目的的想法，及這些目的如何透過總體藝術來整合。同時間，華格納動手寫歌劇劇本（libretto）——自己撰寫歌劇劇本也是華格納的一項創舉——長達十五小時的《尼伯龍根的指環》（*Der Ring des Nibelungen*）。這部作品由四部歌劇組成，故事講述追求魔戒力量者終將淪入悲慘下場。

革命之聲仍在華格納耳邊縈繞不去，因此不出意料，他的作品充滿馬克思主義批評家喬治‧盧卡奇（Georg Lukács）所稱的「浪漫反資本主義」——排拒資產階級體系的官僚約束與金錢動機，但不倡導階級鬥爭，而是想回歸到某幸福年代。華格納認為，現代生活與藝術的裂痕，可藉由將劇院放回社會重心而彌補；他主張，在過去彼此融合的社群中，劇院就是社會重心，古希臘即是如此。戲劇性的整體藝術一方面可整合各門藝術，卻也可同時讓各種藝術「首度發揮完整的價值」：比方說，音樂與繪

畫將放棄敘事，因為它們都有腳本搭配，而詩歌也無須再試著以文字勾勒畫面。但總體藝術最重要的層面，或許是整合觀眾，不僅觀眾自身能整合，也能與舞台上的表演者整合，進而打造出一個共同體、一支民族（Volk）。為達到此目的，華格納要向整個社會打開劇院之門，終結社會區隔，不是僅供無所事事的富人進入，而是要仿效古希臘，當時有些圓形劇院甚至能容納一萬四千人。在整合過程中，觀眾的個體性也會和藝術一樣達到完滿。華格納寫道：「唯有在共產主義中，自我主義才能完全滿足。」[4]不過，華格納對於共產主義的想法，和馬克思與恩格斯在《共產黨宣言》（*Communist Manifesto*）主張的大不相同；後者比〈藝術與革命〉早一年出版。華格納的共產主義是民族性的，而非國際性，其思想根植於一支團結的「民族」，既進步又保守，盼藉由回溯想像中的古老世界，創造出更美好的未來。

　　華格納的國族主義固然是時代背景下的產物，然而對於古典劇場的推崇倒不算標新立異；義大利人在十五世紀時，就已推崇古典戲劇。在這之前，戲劇多為宗教性的露天表演；中世紀神蹟劇與世俗性娛樂，就是在教堂周圍的土地或市集廣場上演。劇院回歸古典，始於一四八六年的義大利城市費拉拉（Ferrara）。當時在公爵的宮殿庭院中，上演了古羅馬劇作家普勞圖斯（Plautus）的《孿生兄弟》（*Menaechmi*）——莎翁的《錯中錯》（*Comedy of Errors*）即以此劇為本。這個中庭原是一處市集廣場，後來公爵在十三年前把它併吞。把原本的公共空間歸入私人領域，這過程在第四章曾討論過。教會通常不贊同世俗戲劇，但在這裡演出不需教會認可，同時觀眾也都是私人邀約：以前大

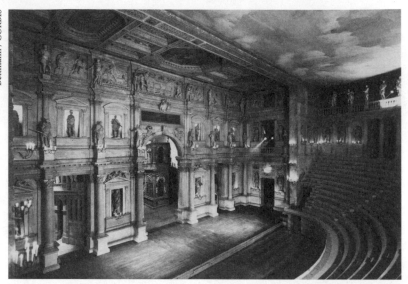

帕拉底歐於維琴察的奧林匹克劇院，觀眾席設計得非常民主。舞台後方有七條「街道」，通往舞台。

家都可以在市集廣場看戲，現在只有公爵同意才能進入，而公爵夫人與其他貴族仕女則退到涼廊，俯瞰表演——這就是皇家包廂的雛型。

　　一百年後，威尼斯大建築師帕拉底歐（Andrea Palladio）與文森諾・斯卡莫齊（Vincenzo Scamozzi），設計出古典時期之後第一座機能導向的劇院，業主也很不同。這就是奧林匹克劇院（Teatro Olimpico），業主是由一群學者、商人與藝術家所組成（包括帕拉底歐本人）的維琴察奧林匹克學院（Olympic Academy of Vicenza），致力於古典文化的研究與推廣。由於贊助者並非王公貴族，因此劇院觀眾席並未呈現階級性：沒有包廂，也沒有哪

個觀賞角度比較好，只有位於斜坡上的帶狀長椅，與古代劇院相仿。這裡比古典主義更進一步，舞台後方以描繪城市的畫面當作永久背景。這是仿效希臘圓形劇場的舞台景屋（skene），亦即構成背景與後台區域的部分。帕拉底歐為這個背景部分營造出濃濃的文藝復興風格，設置好些壁柱和雕像壁龕。和王公貴族的劇院不同的是，這些雕像不是帝王塑像，而是古典作家與地方顯要。在舞台景屋的開口，有七道以錯視法繪製而成的「街道」，那其實是淺淺的通道，但運用透視退縮畫法，令人產生縱深很深的錯覺。這七條街道以不同角度往舞台開敞，更進一步彰顯觀眾席的民主特色，沒有哪個位置是較優越的觀看角度。

　　雖然這時期也有其他劇院會把城市放上舞台背景，然而維琴察的民主布局仍不尋常。多數劇院屬於貴族，有很明確的視覺階級：公爵坐在高起的涼廊，位於所有觀眾的背後，而舞台的設計是朝向他的視線。這反映出公爵與城市的關係，眼前宛如從他的豪邸涼廊觀看到的景象，並使劇院成了具體而微的王國。相對於位置理想的公爵，底下的觀眾看到的城市是扭曲的，如此他們會明白一己的從屬性，這是非常文藝復興式的手法。這種布局成了主導接下來兩百年歐洲劇院的基準。一七四八年拜洛伊特侯爵興建的歌劇院，就是典型的例子。侯爵包廂是個巴洛克珠寶盒，有令人望之生厭的男童天使，上方還有巨大的鍍金皇冠，金碧輝煌的包廂就是劇院的重點所在。

　　華格納並非第一個試圖將戲劇從封建沉睡狀態中搖醒的人。一七八四年，法國大革命爆發前五年，抱持烏托邦理想的法國建築師勒杜（Claude-Nicolas Ledoux）在貝桑松（Besançon）設計

了一間突破性的劇院。這素樸的新古典主義建築和過去多數劇院不同，不屬於宮殿的一部分，但也不是第一座獨立的紀念性建築劇院——這項殊榮屬於腓特烈大帝的柏林歌劇院，那是一七四五年於林登大道（Unter den Linden）一塊特地清空的廣場興建，並深受伏爾泰稱讚，他認為，法國劇院相較之下簡直是糟透的中世紀產物。勒杜受到劇院改革者伏爾泰與狄德羅的啟發，回歸到古典時期的半圓劇院。他寫道，想以這棟建築物「建立新的宗教」，不再沿用過去劇院的大量裝飾，而是期望把重點放在舞台上描述的道德教訓。他也去除貴族的私人包廂，因為那是「廣大的鳥舍，讓世間權貴站在裡頭的高貴枝頭」。[5]他不打造私人包廂的部分原因，是想更清楚表現出社會的縮影，同時也預防有人在布幔後方胡來。為了完成這個社會縮影，勒杜也提倡應該在觀眾席安排位置給較貧窮的人；那些窮人原本是站在舞台前方的平坦「池子」（pit），於表演中自由走動、發出噪音，並「散發臭味」——勒杜吸吸鼻子寫道。

　　若能依照規劃執行，劇院中的傳統社會階級將被逆轉：觀眾一同坐在圓形劇院一大片的斜坡座位，最貴的位子最靠近舞台，最便宜的位子接近上方橡木。然而巴黎貴族一向墨守成規，抗拒改變；他們將劇院包廂視為地位象徵，在此展開社交生活或搞婚外情，不願別人壞了他們的好事。若把他們拉到圓形劇場的觀眾席，會降低他們的能見度（不足以展現他們的存在），另一方面又太顯眼（不能在幕後做壞事）。最後，勒杜在把大家拉到同一水平的雄心壯志還是得調整：貴族仍有包廂，平民還是留在池子，只是池子裡設了座位。

勒杜的視覺規範不折不扣地反映出啟蒙時代的理想。他說：「每個人可以看清楚四面八方，也會被看清楚。如此更能促成看戲的樂趣，又能保持行為合宜。」這個觀念與當時圓形監獄（panopticon）的概念不謀而合。英國哲學家傑若米・邊沁（Jeremy Bentham）發明的圓形監獄，是藉由透明度帶來強制性[6]。在這棟圓形建築物中，牢房排列在圓周，中央設立瞭望塔觀看四周。牢房看不見瞭望塔內部，因此犯人無法確知自己是否被觀看，但因為永遠都有被監視的**可能**，因此他們會不停調整自己的行為。最後，規範就會內化，每個囚犯內心像長了眼睛，觀看自己的一切行為。邊沁提倡以較人性的圓形監獄，替代一般使用的腳鐐手銬和地牢，也認為這觀念可能適用於工廠。勒杜開啟先河，將這種視覺規範運用到監獄或工廠之外的娛樂與劇院——換言之，是適用於整個社會，而非僅約束底層。

　　這與早期劇院的「視覺體制」（visual regime）恰好形成對比（容我搬出嚇人的學術語言）。在古代的露天圓形劇院，群眾的視線會被導引到演員、後方的舞台景屋（可能象徵這座城市，或是居家空間，視使用的背景幕而定），之後再望向舞台景屋後方。由於圓形劇院是從附近的斜坡鑿出來的，通常是希臘城市中心的衛城，因此群眾視線會延伸到山下的城市及城市外的大自然，例如山谷、海洋或森林。若以為這說明古代人的世界觀較完整，或每個年代的劇院處理手法都相同，恐怕太過粗糙（希臘看戲者當然也會彼此偷窺），不過和中世紀的劇院對比，確實有啟發意義。中世紀群眾不是俯視、望向大自然，而是仰望在市集廣場或教堂前方臨時架設的舞台，使得演員的背景呈現商業或宗教

性質（每個表演不盡相同）。之後，文藝復興的王公貴族把劇院圍圈起來私有化，並透過視角，創造出嚴格控制的視覺體制，而表演無疑吻合統治者的視線。

這延續到十九世紀，但貴族除了用望遠鏡看戲之外，還發展出共同暴露的文化。貴族以包廂來衡量社會地位，並搔首弄姿，半公開地進行私人生活。勒杜仍是在這傳統中設計劇院，但他為傳統作法帶來啟蒙時代的色彩：不再是在君主的監視與規範視線下彼此展示，而是全盤的可見度，或給個邊沁式的名稱「圓形監獄主義」——這種抽象且因內化而無所不在的社會控制方式，替即將到來的後絕對主義時期埋下伏筆。

勒杜在設計劇院時，還製作一幅謎一般的版畫，作品相當令人玩味，象徵他對視線、啟蒙、社會與劇院的想法。圖中是一隻很大的眼睛，虹膜映出貝桑松劇院觀眾席的畫面。或許這是代表演員看向觀眾，他的眼睛映出了觀眾，意味著他是觀眾在舞台上的替身，而這場戲也象徵社會。陽光從觀眾席上方照射，表面上是為觀眾帶來光芒，實際上也規範他們的行為，因為沒有人能在微明的包廂中隱藏不軌行徑。這啟蒙的光是來自上帝，或是演員的腦袋瓜？這光芒是否象徵更整體的概念，亦即視線或監視本身就是啟蒙？有沒有可能建築師滿意地看著自己的作品，認為可藉由在觀眾席上小心分級的社會階層，為人民帶來啟蒙與秩序？

勒杜盼能讓觀眾趨於平等的期望，終於在九十年後由華格納完成，雖然他為這概念加上自己的詮釋。之前談到華格納時，他正因一八四九年革命失敗而流亡海外，躲避德國當局。雖然他在一八六二年獲准歸國，但這次返家卻不太開心。他飽受病痛、婚

變、偷腥醜聞與財務困境的折磨。那些憤怒的貸款者（包括他的多數友人），可不讓他有好日子過。他急需工作餬口，總是在沉悶的小鎮待沒多久，就得為了躲債而搬離。一八六四年，他在斯圖加特快走投無路時，奇蹟發生了。那年稍早，他最大的樂迷加冕為巴伐利亞國王路德維希二世，展開為期十八年的王朝，而他一登基，就傳喚這位作曲家晉見他。不過，事情不如國王想得那麼簡單。作曲家到處藏匿，國王的密探好不容易找到華格納，還得說破嘴，說服華格納他不是法警。華格納聽見路德維希的提議時，肯定大吃一驚：他會悄悄被帶到慕尼黑，國王會替他清償所有債務，並無限支持他完成聯篇歌劇「指環」。

雙方關係起初非常良好。路德維希在十三歲初次聽見華格納的作品時，就把他奉為偶像，而華格納最愛的，莫過於當偶像。話說回來，這位年輕國王對藝術的貢獻與感悟，也令華格納感動。接受皇室贊助似乎令人吃驚，畢竟前面談到這位作曲家時，他在德勒斯登搞革命。但是，流亡對他的革命狂熱澆下一大盆冰水，共和理想也從未實現。同時，他的「民族」觀念變成愈加盲目的愛國狂，人生觀也莫名轉了彎，或許是受到亞瑟·叔本華（Arthur Schopenhauer）的虛無哲學啟發——叔本華曾參考佛教遁入空門的觀念。華格納發現，國王和他一樣對於俗事厭煩，並深信藝術對人生，及戲劇對社會非常重要。這些信念最後會表現在一處宏偉劇院，宛如華格納與路德維希成就的紀念碑，雖然它最後成了兩人的災難。

華格納抵達慕尼黑不久，就向國王提議，他以前的同志戈特弗里德·森佩爾，是設計「指環」上演劇院的不二人選。然而，

建築師與作曲家兩人的關係向來不睦，對建築物該採取何種形式也意見相左。森佩爾和國王皆認為永久性建築比較適合，但華格納仍對改革一頭熱，有時還表達極端的概念，認為他的作品應該在暫時性的木造建築中免費演出，在音樂節之後，建築就應該拆除，甚至連同布景、道具與樂譜一起燒掉。森佩爾顯然相當苦惱，他與優柔寡斷的國王、工於心計的宮廷官員，及難以捉摸的作曲家周旋了三年之後，終於寫信告訴華格納：「你的作品……太宏偉，不適合在草草搭建的舞台與小木屋上演。」[7]

最後，華格納還是接受了永久性的舞台，不過那和其他歌劇院皆不同。首先，觀眾席是在一整片斜坡上的階梯式座席，和古代圓形劇場一樣看不出社會區別，也使劇院不再是社會展示的空間，讓觀眾把焦點放在戲劇上。其次，管弦樂團會位於舞台與觀眾席之間凹下的缺口。這並非史無前例的創新，勒杜在貝桑松劇院就提出過相同的建議。然而華格納要讓管弦樂團位於地下的特殊理由是，這樣能創造出完美無瑕的總體藝術，舞台上的演出會伴隨著似乎不知從哪兒冒出的音樂。第三，舞台前部由雙重鏡框包圍，創造出華格納所稱的「神祕深淵」（Mystischer Abgrund），分隔觀眾與戲劇，清楚表明這是個神聖的其他領域，華格納還弔詭地指出，這樣同時可讓觀眾聚焦於這個框出的漂浮移動畫面，難以抗拒。

雖然慕尼黑市民歡迎華格納在此上演歌劇，卻認為蓋一棟節日劇院太過火，尤其**外來者**不該興建如此奢華的建築。宮廷和新聞界反對作曲家與國王的派系借題發揮，而慕尼黑音樂界也對一個外來者如此成功而眼紅。華格納靠著國家資助而揮霍，行為傲

慢，加上與指揮之妻柯希瑪・馮・布羅（Cosima von Bülow）外遇，使他聲名狼藉。到了一八六六年，國王被迫把他請出慕尼黑，並保證這只是暫時的，然而華格納終其一生未再返回。

　　無論如何，華格納對於慕尼黑劇院的熱忱冷卻了一段時間。他想找個地方，讓他的藝術能受到崇拜，不必屈從於政治干擾與報刊謾罵。國王可不開心，因此接連發了許多激動的電報。「如果這是該仁兄的希望與意願，」其中一封信函寫道：「我樂於讓出王位與空洞的光輝，與他相伴，永不分離……與他同行，超越世俗人生，是唯一能讓我免於絕望與死亡的方式。」[8] 華格納當然婉拒。同一年，巴伐利亞和奧地利共同抵抗普魯士，打了一場悲慘的戰爭，就連華格納也知道國王另有要事。不過，這還是攔不住他對國王情感勒索，並寫下一封荒謬的信，否認與柯希瑪的外遇；此舉也阻止不了國王在戰事爆發時逃離政府。

　　一八七〇年，普魯士再度發動戰爭，這次是與法國打仗，並再度打了勝仗。在勝利前夕，普魯士首相奧托・馮・俾斯麥（Otto von Bismarck）燃起雄心壯志，想完成統一德國的計畫。巴伐利亞被併入德意志國，路德維希也成為普魯士的傀儡。他很不甘願屈從於自己所怨恨的表舅德皇威廉（Kaiser Wilhelm），遂不再履行職責，遁隱到想像世界。他常在私人宅邸舉辦戲劇與歌劇表演，並抱怨道：「我無法繼續在劇院享受幻想之趣，因為大家一直盯著我，以觀戲望遠鏡追蹤我的一舉一動。我想看戲，不想成為眾人眼中的奇景。」[9] 對這名孤立無援的君王來說，劇院已經無法發揮其封建社會縮影的奇景角色。相反地，戲劇成了逃避殘酷的政治現實之處，幻想從舞台前方湧出，淹沒他整個人生，讓

他沉溺其中。從這方面來看，路德維希不是封建的遺族，而是二十世紀的先驅。

華格納的作品向來符合路德維希結合藝術與生活的理想。即使現在作曲家無法長相左右，他的作品仍啟發了好些俗麗的建築，國王依據華格納戲劇，設計出另類的天地。路德維希委託曾替華格納繪製舞台背景的風景畫家克利斯蒂安・揚克（Christian Jank），為他勾勒出美麗的新天鵝堡（Neuschwanstein）。這座有尖細角塔的建築物高高位於阿爾卑斯山山脈的一座山頂，裡頭有許多壁畫，描繪著曾給華格納靈感的神話場景，而城堡原本是要仿造華格納歌劇《羅恩格林》（*Lohengrin*）聖杯騎士的住所。路德維希還興建了另外兩座宮殿：林德霍夫宮（Linderhof）與海倫基姆湖宮（Herrenchiemsee），他在這兩處都住不久。和中世紀風格的新天鵝堡不同，這兩座宮殿皆複製凡爾賽宮的元素，對路易十四致敬──路德維希自稱是「月王」，也就是他心中英雄的夜間版本[3]。林德霍夫宮有些華而不實的怪異建築，靈感來自華格納歌劇。其中維納斯洞窟（Grotto of Venus）以當時最新的科技，重新打造《唐懷瑟》（*Tannhäuser*）第一幕的場景，運用會自動轉換紅、藍、綠光芒的人工照明，打亮混凝土打造的鐘乳石，牆上還有人造瀑布奔入人造湖。據說路德維希有時會穿著天鵝騎士羅恩格林的服裝，划著貝殼狀的船來到這座湖上。

路德維希將人生轉換到戲院的代價不斐。至一八八五年，他個人債務高達一千四百萬馬克，要是哪個政府官員請他撙節開

[3] 路易十四為「太陽王」。

支，就會被他開除。因此到了一八八六年，他的內閣共謀，要四名醫師組成的委員會判定國王精神異常，然而這幾個醫師從未替國王做檢查。國王是不是真的瘋了很難說，他在統治初期頂多是特立獨行，絕非無能的君主。然而，挫折與孤獨讓他變得內向，到了一八八〇年代，他行為已經異常，晝伏夜出，不問國政；他毀了與一名女公爵的婚約，並傳出與年輕侍從及演員有染的醜聞，還與看不見的人對話（例如瑪麗·安東尼皇后）。路德維希二世遭廢黜的隔日，就因為不明原因，與一名簽下他發瘋診斷的醫師溺斃於施坦貝爾格湖（Lake Starnberg）。

十六年前，普魯士準備對法國發動戰爭時，華格納正忙著為興建節日劇院想辦法。那一年，他和柯希瑪認為，擁有當時德國最大舞台的拜洛伊特侯爵歌劇院，或許能成為「指環」的表演場地。但造訪這座小鎮後，卻發現這間歌劇院太小、不夠彈性，無法滿足他的目的。華格納仍認為拜洛伊特很適合打造理想中的劇院，因為這裡離慕尼黑的敵人夠遠，卻仍位於巴伐利亞，算是朋友與贊助者的地盤內。這裡又位於德國中央，位置很適合實現華格納為新國家打造國民劇院的夢想，只不過，這就無法讓路德維希如願以償，由巴伐利亞帶動國家復興。國王明白華格納最後決定放棄慕尼黑時，簡直難以承受。

決定地點之後，華格納便開始尋找金主，在德國各地成立「華格納協會」，由一群熱誠的信徒協助募款。即使作曲家已享有盛名，尋找贊助的過程仍相當艱辛，最後勉強湊出錢，請兩位

建築師卡爾‧布蘭特（Karl Brandt）與奧托‧布呂克瓦德（Otto Brückwald）操刀。他們設計出的建築物和森佩爾之前規劃的慕尼黑劇院很類似。路德維希把森佩爾的繪圖給華格納，還捐了大筆款項，而作曲家最後也膽怯地向這位建築師承認：「雖然笨拙、缺乏藝術氣息，但這劇院是依照你的設計完成。」[10]劇院在一八七二年安放基石，經過多番折騰總算及時落成，在一八七六年的首屆音樂節，上演全本四部「指環」歌劇（樂曲耗時二十六年，在一八七四年完成）。

前來第一屆華格納音樂節朝聖的，包括德皇威廉、墨西哥皇帝、葛利格④、布魯克納⑤、聖桑⑥、柴可夫斯基⑦、李斯特⑧，及喬裝成平民的路德維希二世。他們來到火車站，沿著遊行大道，前往位於山丘上的劇院。映入他們眼簾的建築物，和當時所有的宏偉劇院不同。首先，它位於荒郊野外的正中央，許多訪客抱怨這座小鎮根本沒什麼舒適的設施。這裡不如巴黎歌劇院或山下的侯爵歌劇院華麗耀眼，也不像森佩爾的德勒斯登歌劇院那般肅穆莊嚴，雖然的確向森佩爾取經，以凱旋門當作入口主題。這棟建築物是以便宜的木材與磚搭建，內部更令人跌破眼鏡。觀眾席完全實現華格納的改革思想：素樸簡單（沒有絲絨布幔，也沒有金色小天使），觀眾席兩側有依次往前突出的列柱，將觀眾視線導向

④ Edvard Grieg，1843-1907，挪威作曲家。

⑤ Anton Bruckner，1824-1896，奧地利作曲家。

⑥ Charles Camille Saint-Saëns，1835-1921，法國作曲家。

⑦ Pyotr Ilyich Tchaikovsky，1840-1893，俄國作曲家。

⑧ Franz Liszt，1811-1886，匈牙利作曲家。

舞台，而舞台則由雙重鏡框架構而成。舞台下方有凹入的樂池，觀眾席本身則是一排排毫無差異的座席（共有一千六百五十席），與希臘圓形劇場如出一轍。這些席位沒有鋪上柔軟的椅墊，要在這種位子上聽長達五個小時的歌劇，肯定相當折磨。

觀眾的行為也同樣古怪。曾在一八九一年參加音樂節的馬克・吐溫寫道，在拜洛伊特，「你似乎和死人同坐在陰森的墳墓中」。

> 在華格納音樂節，聽眾隨興穿著，坐在暗處默默崇拜。在紐約大都會歌劇院，觀眾可是穿上最花俏的行頭，光鮮亮麗地坐著，會哼著樂曲、大聲喝采、嗤嗤發笑，隨時都在七嘴八舌。有些包廂的對話與笑聲之大，差點搶了舞台的鋒頭。[11]

在拜洛伊特劇院，觀眾只能靜靜觀賞，嚴禁上述的愚蠢舉動，但結果並非人人滿意。在第一次音樂節之後，華格納陷入了緊張性憂鬱症。雖然群眾反應熱烈，但仍是一場財務浩劫，留下十五萬塔勒（thaler）的赤字。過了五個月，他依然抑鬱寡歡，這時已成為他妻子的柯希瑪在日記中寫道：「理察說，多悲哀啊，此刻他不想再聽到任何關於《尼伯龍根的指環》的事，只盼劇院燒毀。」[12]在華格納有生之年，拜洛伊特只再辦過一場表演。

不光是華格納對首演失望，他的密友尼采也崩潰了。尼采最初和華格納一樣，抱持以藝術整合社會的夢想，曾激昂地撰文，為華格納作品辯護。然而幾年來健康每況愈下的尼采，在音樂節尚未結束，就神經緊張地離開拜洛伊特。他回憶道：「我錯就錯在抱著理想，來到拜洛伊特，因此註定失望。放眼望去的醜陋、

畸型與匠氣，實在令我作噁。」[13] 經歷過普法戰爭的尼采，對於華格納的國族主義與反猶太觀念愈來愈不敢恭維，認為這諷刺地集新德國的平庸與盲目的愛國狂熱之大成。這些資產階級聽眾思想貧乏，眼中只有民族性，無法實踐尼采藉由超越性的美學體驗使社會融合的理想。在造訪拜洛伊特之後，尼采自我放逐到四季如春的水療小鎮與荒涼的滑雪勝地，轉而喜好比才[9]，並寫下更多文章嚴厲譴責這位前友人。尼采於發瘋前不久出版的一本書中問道：「華格納是人嗎？或其實是一種疾病？他汙染了所有碰過的東西，也讓音樂生病。」[14]

尼采的反應顯然有先見之明。在納粹崛起、希特勒支持拜洛伊特音樂節之際，許多人認為華格納的音樂是有害的，含有誘人的危險意圖。批評砲火最猛烈的人是德國哲學家阿多諾。阿多諾是猶太人、馬克思主義者，在二次大戰期間流亡到加州，於洛杉磯與布萊希特、荀白克及湯馬斯・曼為鄰。這群特立獨行的分子被資本主義東道主與阿多諾所逃避的法西斯派孤立，而他撰寫大量的批評文章，砲轟祖國的高尚藝術，尤其認為華格納樂曲鼓動極權，也批判美國「文化工業」量產的藝術。

阿多諾說，華格納的總體藝術就是好萊塢的先驅，也認為這和用來迎合納粹政權的奇觀多所類似。華格納率先堅持讓劇院保持黑暗，要大家的注意力集中在舞台上的幻象，他有狂妄自大、愛主導的人格；他把樂團藏到凹陷的樂池，以免觀眾分心看樂師演奏；他企圖把所有的藝術結合起來，營造感官刺激，在在防止

⑨ Georges Bizet，1838-1875，法國作曲家。

觀眾保持批判的距離：阿多諾認為這些手法在電影中獲得呼應與強化。「主導理念‧華格納作品的形式定律，就是運用作品外在當作障眼法。」阿多諾說。說白一點，「作品表現得像它自己生產出來的。」[15]對阿多諾而言，這種看待劇院與電影的方式有問題，因為它呼應某種看待世界的方式。在資本主義的社會中，負責製造的工作就會被隱藏，無論是歌劇、汽車到電影，都很容易讓人忘記那並非自然發生，而是由有權利與需求（及意圖）的人製作。就像華格納在歌劇中結合音樂與詩歌，資本主義社會的裂縫也被整體性的強烈假象所撫平。不過，阿多諾也看出華格納作品中的一項正面因素：其實這些片段不可能彼此搭配，因此永遠無法被放在一起。若能意識到整體藝術的這項缺失，或許能讓我們注意到資本主義社會的失敗：「解體成碎片，能讓我們看出整體的片斷性。」[16]——或正如李歐納‧柯恩（Leonard Cohen）的歌詞：「萬物皆有的裂縫，正是光芒照進之處。」

雖然阿多諾身為上層資產階級德國人，很能抵擋流行文化的魅力，卻無法抗拒馬克斯兄弟⑩的電影。他在《啟蒙的辯證》（*The Dialectic of Enlightenment*）中指出資本主義式的思考有害無益時，就是以一名馬克斯兄弟為例——格魯喬（Groucho）。阿多諾瞧不起新媒體，又受古典思考訓練，卻很享受馬克斯兄弟一九三五年的電影《歌劇之夜》（*A Night at the Opera*）的高潮中，威爾第《遊唱詩人》（*Il Trovatore*）被胡鬧搞砸的橋段。這一段對高尚文化的顛覆，始於格魯喬扮演歌劇院暴虐的經理，及哈波

⑩ Marx Brothers，美國諧星，常一同演出喜劇的五位親生兄弟。

（Harpo）以〈帶我去看棒球賽〉（*Take Me Out to the Ball Game*）代替歌劇樂譜，這兩人分別透露出歌劇中的獨裁本質，及當今高尚與流行文化間的互換性。一旦把戲被發現，就像地獄之門被打開。格魯喬從劇院經理的包廂跳出來，哈波與奇可（Chico）為避免遭逮，遂穿上吉普賽人戲服，搗亂演出。男高音在唱詠嘆調時，警方進入，哈波在後台繩索上爬行，將背景從田園景色換成電車站、小販手推車，還有槍枝瞄準了觀眾的戰艦。最後，哈波在舞台背景上下奔跑，將背景圖像扯破，最後關了燈，使演出停擺。

從阿多諾的觀點來看，這種媒體逐漸分崩離析的狀況，似乎代表對歌劇虛假完整性的具體批判。雖然電影本身也是在假的幻象傳統中進行（確實也達到新層次），但在電影中還有些元素（例如哈波‧馬克斯），有潛力粉碎這幻象。這些元素有許多是來自流行娛樂的傳統（亦即電影的發源之處），也是電影設法以虛假的整體性加以遮掩的。但有些元素實在太混亂，無法融入傳統的敘事結構。電影公司堅持讓《歌劇之夜》變成愚蠢的浪漫情節，讓真愛征服一切，壞人得到報應——馬克斯兄弟不准和先前一樣，到處惡搞——然而這部雜七雜八的拼貼之作在縫隙中裂開，觀眾回想電影時，所有虛情假意都在回憶中褪色，唯有跑到背景上的哈波永駐人心。

電影剛誕生時是漂泊的流浪兒。和待在大理石堅固建築中的十九世紀歌劇不同，電影屬於流行娛樂的遊牧民族，原為在馬戲團昏暗的「黑頂」帳篷上演的附屬娛樂，或是在店家改造過的門

口上映。後來，電影顯然有利可圖，永久性的電影院才在歌舞雜耍劇場（vaudeville theatre）的脈絡下生根——這種建築物就是馬克斯兄弟發跡之處。歌舞雜耍劇場的建築把過去資產階級娛樂場所（例如加尼葉歌劇院）的裝飾東拼西湊，並使用新燈光科技與工業赤陶製品，在街道上打造突出的壯觀立面與跑馬燈。這種傳統在倫敦與紐約持續沿用，在有些地區，最搶眼的景觀就是娛樂建築，例如倫敦圖騰漢廳路（Tottenham Court Road）長久以來就遭多米尼恩劇院（Dominion Theatre）怪異的弗雷迪・默丘里[11]巨像威嚇。

接下來，電影院以混亂的歷史形式加以拼貼，包覆外觀。美國在一九二〇年代達到巔峰的「電影宮」就是代表。格勞曼（Sid Grauman）在好萊塢大道興建的中國劇院（Chinese Theatre）更是箇中翹楚，其前方廣場布滿明星手印，還有俗艷的東方裝飾，說是大眾的鴉片館也不為過。德國也流行為電影院打造戲劇性的外觀，只是未必人人喜歡。建築師出身的知名記者齊格菲・科拉考爾（Siegfried Kracauer）是阿多諾童年的友人，他常以流行娛樂為主題，撰寫文章，認為流行娛樂讓新都會階級的注意力移轉，忽略鬧哄哄的德國政治局勢，使他們得到虛假的安全感。科拉考爾在一九二六年的〈分心的崇拜〉（*Cult of Distraction*）一文中，批評電影院矯揉造作，自以為具有劇院的虛假整體性，亦即華格納整體藝術的狀態。他希望電影院能暴露其中的裂縫。他不祥地預言道：「在柏林街頭，鮮少有人想到眼前的景象皆是短

[11] Freddie Mercury，1946-1991，皇后樂團主唱。

暫，終有一天會突然分崩離析。今天大眾蜂擁而至的娛樂場所，亦將面臨同樣後果。」[17]

　　科拉考爾並非唯一批評華麗劇場式電影院的人；諸如孟德爾松等建築師，也設法為電影這種新媒體尋找更貼切的語彙。孟德爾松早期就採取表現主義的手法，偏好流動性的有機曲線，而非高度現代主義的嚴肅直角。他在一九一七年於波茨坦興建的天文台「愛因斯坦塔」（Einstein Tower），便完全展現這種早期傾向：奇特的球莖狀建築物，散發出宇宙搏動的生命力。孟德爾松並不會不屑於設計商業建築（他也設計辦公大樓與百貨公司），而且業主也很欣賞他有本事以相對較低的預算，創造出搶眼的效果。例如他採用大片玻璃打造立面，這在夜晚打光時是很好的廣告，對路人展現店內誘人的販售物，彷彿把商店樓面延伸到街道。

　　在相同的脈絡下，他的電影院（例如一九二六年設計的柏林宇宙電影院〔Universum〕），就棄絕早期電影宮的作法，改採曲線與採光窗，打造出廣告式建築的外觀，並依循森佩爾早期歌劇院的作法，以曲線表現廣大的觀眾席。電影院內部則相當簡樸，以免搶了銀幕畫面的風采。畢竟電影院和華格納的拜洛伊特劇院一樣，一旦節目開演，四下就一片漆黑，因此何必浪費錢打造鍍金的女像柱？孟德爾松表示，「不會為巴斯特‧基頓[12]打造洛可可宮殿，也不會為《波坦金戰艦》（Potemkin）做出結婚蛋糕似的灰泥裝飾。」他反而運用流線外觀，呈現之後所稱的「裝飾藝術」（art deco）。[18]他的宇宙電影院後來產生了許多雜種後嗣，

⑫ Buster Keaton，1895-1966，知名美國電影導演與演員。

於全球風行。在許多鄉鎮,一間裝飾藝術電影院是最重要(甚至是唯一)的現代主義建築代表。孟德爾松在英國設計過最早的現代主義建築之一——位於貝克斯希爾海濱(Bexhill-on-Sea)的德拉沃爾館(De La Warr Pavilion),亦為一處大眾休閒場所。

最大的裝飾藝術電影院,應數紐約洛克斐勒中心的無線電城音樂廳(Radio City Music Hall)。就像《歌劇之夜》的最後一幕,這棟建築代表著歌劇與歌舞雜耍同時被電影取代的時刻。小約翰‧洛克菲勒原本想在他巨大的城中城裡興建電影院,那時他聽說大都會歌劇院(Metropolitan Opera)協會想在市中心興建歌劇院。協會原本打算在各條大道的交會點,設立一座老派的獨立宏偉建築,然而礙於經費,恐無法實現雄心壯志。這時洛克斐勒登場,認為可在商業建築案的核心興建高尚文化的指標。只不過,一九二九年經濟大蕭條之後,大都會被迫退場,轉交給較會賺錢的娛樂聯盟接手,該聯盟是由雜耍表演家山繆‧「羅克希」‧羅特菲爾(Samuel 'Roxy' Rothafel)領軍。這座音樂廳由美國設計師唐納‧德斯基(Donald Deskey,1894-1989)為室內打造漂亮的裝飾藝術風格,舞台周圍還有巨大的太陽光芒,觀眾席非常大,可容納六千人。

無線電城在一九三二年啟用時,原本是要當作上流社會看戲的場所,卻未能如願,因為音樂廳與舞台實在太大,表演者幾乎消失在蒼茫空間中,沒有人看得見他們的表情或聽得見他們的聲音,後來節目改以播放電影為主。和勒杜在劇院版畫上構想啟蒙的規範之光不同,這舞台周圍的光芒,代表放映機的光束從銀幕躍向大眾眼睛。

費德列克‧基斯勒（Frederick Kiesler）的行會劇院（Guild Theatre），紐約市
（一九二九年），把銀幕與眼睛結合起來。

　　我們無疑處於新的視覺體制，但這對於觀眾的意義是什麼？
電影院真如科拉考爾所言，是令大眾分心的武器，或者它也有打
開我們眼界的力量？為回答這個問題，我要談到德國以前一名表
現主義者漢斯‧波爾茲（Hans Poelzig）的作品。波爾茲和孟德
爾松一樣，早早就因為設計劇院與電影院聞名。一九一九年，他
將一處舊馬戲團改造成有三千五百個座位的劇院，供知名的劇場
經理人使用。這位經理人就是後來成為好萊塢導演的麥克斯‧萊
因哈特（Max Reinhardt），他壯觀的作品延續華格納整合藝術的
作法，運用各種科技手法，構成無與倫比的總體藝術。萊因哈特

與波爾茲位於柏林的大劇院（Grosses Schauspielhaus）是令人大開眼界的藝術洞窟，廳內宛如鐘乳石洞，還有閃閃發亮的七彩燈光，就像巴伐利亞國王路德維希二世的維納斯洞穴，但這是都會大眾娛樂與逃避之處。不過，波爾茲後來的電影院就像孟德爾松一樣，模樣趨於簡潔：他的巴比倫電影院（Kino Babylon）除去裝飾，符合華格納要大家把注意力放在舞台表演的策略。但是，觀眾沉浸在理想洞窟後方的光影表演，並不代表那光影並未訴說關於投射者的事。波爾茲在早期表現主義階段，也曾為一九二〇年恐怖片《泥人戈倫》（The Golem）設計布景。該片導演與演員保羅・韋格納（Paul Wegener）原本是萊因哈特的戲班成員。他重新訴說這則古老的猶太傳說：中世紀布拉格有個猶太教拉比，以黏土打造出怪物似的僕人，後來也淪入僕人失控的危險。其中有一幕重要場景是對於建築、電影的有趣寓言，正好說明並非所有電影（包括通俗電影）只會不用大腦地遵循現狀。在這個場景中，皇帝召見拉比，要他提供表演，於是他用魔法銀幕來呈現想像，以劇中劇的方式訴說猶太人歷史。當庸俗的宮廷人士嘲笑漂流的猶太人看起來多麼可悲時，宮殿開始坍塌，皇帝是唯一被泥像及時救出的人。原本要把猶太人趕出城市的皇帝為表示感激，遂准許他們留下。雖然這其中的異國色彩令人質疑，但我們或許可以把這解讀為對觀眾的警告。

建築在舞台與銀幕上再怎麼突出，也僅供觀看而已。但它有另一種平行傳統：可在三度空間通行的娛樂場所。這最初是貴族

的奢華娛樂，例如瑪麗・安東尼在凡爾賽宮的假村莊，或路德維希二世的洞穴。到了二十世紀初，平民也獲准進入屬於自己的幻想世界——主題樂園。這些樂園有相當知名的先驅，以遊樂庭園的形式出現，例如倫敦的沃克斯豪爾公園（Vauxhall Gardens），及十九世紀後半葉的世博會，到了大眾休閒與電氣化的年代，主題公園更逐漸擴大且普遍，也越來越能提供身歷其境的感覺。最知名的主題樂園先驅之一位於科尼島（Coney Island）——庫哈斯稱之為「曼哈頓雛型」，這地方「測試日後打造曼哈頓的策略與機制。」[19]

科尼島開發案是在一八八三年布魯克林大橋（Brooklyn Bridge）興建時展開，讓都會大眾能逃離城市。島上第一座自給自足的娛樂複合設施是越野賽馬場，設有電動馬匹與精心打造的景觀跑馬道。這項設施大受歡迎，讓普羅大眾體驗刺激的賽馬，又不需要花大錢或先學會馬術。另外兩項開發案讓這個遊樂園區更完善。一九〇三年開幕的月神樂園（Luna Park）使用建築學院中輟生設計的厚紙板天際線，為這座想像出的城市賦予上千座的教堂尖塔與圓頂，晚上還打上漂亮的燈光。電力設施讓海灘燈火通明，夜夜笙歌，埋下糜爛的名聲。最後則是夢境樂園（Dreamworld），由日後開發克萊斯勒大樓的一名共和黨參議員提出規劃，其中包括侏儒居住的迷你城市（尺寸縮小一半，連國會也一應俱全）。這座城市街區住著瘋狂的居民，且每個小時都會失火[13]，還有一座仿造維蘇威的火山位於山坡上，會定期噴發，將玩具城夷為平

⑬ 侏儒城市設有消防隊，每小時都有假的火警。

地。這些機械式的災難不停上演，直到在第一次世界大戰以前，夢境樂園與月神公園雙雙遭到焚毀而停止。在一九三八年，紐約規劃師羅伯‧摩斯（Robert Moses）將許多庸俗娛樂的遺跡無情地一掃而空，以更有品味（卻無趣得多）的景觀公園取代。

科尼島成為沒有錢出國的人離開曼哈頓的門戶，但正如庫哈斯所言，這處以假廣場、主題餐廳、購物中心與炫目的尖塔構成的奇想贅瘤，最後逐漸被城市本身所吸收。休閒度假村回到城市時，有時就是安置在同一個屋簷下，例如柏林奇特的「祖國之家」（Haus Vaterland）。這原本是波茨坦廣場（Potsdamer Platz）上的咖啡館，在一九二八年由建築師卡爾‧斯塔爾烏瑞奇（Carl Stahl-Urach）重新打造。他曾替佛列茲‧朗⑭的《馬布斯博士》（*Mabuse*）系列電影製作表現主義的布景。祖國之家設有電影院、舞廳與各式主題餐廳，有「黑鬼與牛仔爵士樂團」駐唱的荒野西部酒吧，遊客還可到維也納酒館，品嚐薩赫蛋糕（Sachertorte，祖國之家的經營者獲得了正宗食譜的獨家授權），同時讚嘆聖史蒂芬教堂尖塔在星空下的全景，下方還有模型電車穿過多瑙河。此外，還有巴伐利亞小酒館，背景為楚格峰（Zugspitze，位於德奧邊境）在人造夕陽下閃閃發光。另外也可看見日本茶屋、有吉普賽小提琴手的匈牙利酒館。而最有華格納風格的空間就是「萊茵河露台」，此處的立體模型讓人以為自己在俯視羅蕾萊岩（Lorelei rock）。二十名萊茵河少女在用餐過程中跳舞，每小時還有人工暴風雨，讓場景陷入漆黑。科拉考爾說：「祖國之屋納入

⑭ Fritz Lang，1890-1976，出生於維也納的知名導演。

了全世界，」雖然「這世界的天涯海角都被清掃過，彷彿以吸塵器吸走了日常生活的塵埃。」[20] 這是「享樂營」、「街友庇護所」，讓底層的上班族忘卻工作的乏味，暫時以為自己是資產階級。

日後的樂園也有異曲同工之妙，例如一九五五年成立的迪士尼樂園（Disneyland），雖然華特·迪士尼（Walt Disney）的目的，就是要打造乾淨、無性別歧視的樂園，取代科尼島那種「骯髒、騙人」的露天遊樂場。[21] 迪士尼樂園表面上是為兒童打造，實際上卻讓成人遊客反璞歸真，為可怕的冷戰世界披上糖衣，創造永遠不必離家的國度。無怪乎迪士尼樂園的主要建築特色及該公司標誌，就是來自路德維希的新天鵝堡——那也是逃避現實的地方，現在大門已向大眾開敞。

隨著《毀滅公爵3D》之類的電腦遊戲出現，這種幻想王國已與居家空間融合，過程中也私人化。但是和費拉拉公爵豪邸包圍起來的劇院不同，這私人化的過程不讓消費者掌握內容，而是把掌控權交給娛樂產業。不僅如此，這私有過程除去了遊戲的社會元素，及科尼島暗藏春色的插曲。現在，諸如谷歌眼鏡（Google Glass）等自閉式機器的發明，威脅著把這種去社會化的範圍，帶進街道的公共空間，讓我們的互動矮化、貨幣化，或許連我們的現實感也難逃這等命運。

第七章

高地公園汽車工廠，底特律

（一九〇九——一〇年）
建築與工作

我看見一處龐大的低矮建築，它無邊無際延伸的大片窗戶後面，有人如蒼蠅般受困，似動非動，彷彿在做無謂的掙扎。那是福特嗎？各種機械齊聲發出陣陣沉悶的刺耳噪音，傳遍四面八方，直達天際。機器固執地運轉，時而轟隆，時而哀鳴，似乎快要靜止，卻從未中斷。

—— 路易－費迪南·塞林（Louis-Ferdinand Céline），《長夜行》（*Journey to the End of the Night*）[1]

一九一三年八月，福特高地公園工廠一天製造出的汽車底盤。

底特律曾是工業現代化的中心，孕育出生產線、摩城唱片（Motown）與鐵克諾音樂（techno，亦稱高科技舞曲），還有最夢幻的美國產品——汽車。然而，這裡現在是一片廢墟，僅存廢棄建築與空地。市中心街區消失，彷彿冷戰時期美國果真遭蘇聯擊中，如今是冒出綠芽的都會農場，這光景令人對西方社會的未來擔憂。我們會在後工業時期成為農人，回到這片土地，沿著過去的帶狀商業區展開帶狀耕種嗎？底特律在一九五〇年代的巔峰時期是美國第四大城，人口高達兩百萬，也是國民收入中間值與住宅自有率最高的城市。然後，資金遺棄了這座城市，轉進更容易剝削的勞動市場，只剩七十萬人居住此地，人口大幅滑落，留下一百四十平方哩的廣袤空地，中產階級紛紛出走或淪為貧民，屋子遭到法拍。

底特律工廠的汽車產量曾佔全球的八成，通用汽車、克萊斯勒與福特皆位於此，然而許多工廠已靜默一片，其中一處是北邊郊區高地公園（Highland Park）的廢棄建築物。這座樸素的長形四層樓建築，綿延不斷的窗戶積滿灰塵，茫然盯著街道。但就在第一次世界大戰之前，反猶太實業家亨利·福特（Henry Ford），與身為猶太教拉比之子的建築師亞柏特·卡恩（Albert Kahn），這兩個美國人出人意料地攜手合作，改變世界的樣貌。他們的巨型工廠生產了最早的大眾市場車款「T型車」（T Model），不僅如此，福特本人得意洋洋地指出，這裡也生產**人**。福特寄望藉由改變社會的工作方式，進而改變社會本身。我要追溯的，就是福

特的思想所歷經的奇特之路，從這些思想誕生的車廠，延伸到我們居住的房子，因為工作不光是發生在工廠或辦公室，也在客廳與廚房。

亨利·福特協助打造出二十世紀，並成為二十世紀的風雲人物，許多人討厭這個從不停止自我宣傳的人，但是喜愛他的人更多。老羅斯福總統（Teddy Roosevelt）無可救藥地熱愛聚光燈，他曾發牢騷說，福特的名聲侵蝕了總統的風采。福特的觀念改變美國，進而改變世界，他雖是改革家，但內心非常保守；他的性格怪異，以眾多矛盾而聞名。

福特在南北戰爭期間出生於農場，對大都會一向心存疑慮，卻創造出如城市般龐大的工廠。他熱愛鄉間，但汽車造成郊區化（suburbanisation），永遠改變了鄉村面貌。汽車解放了美國人，但他的工廠卻奴役美國人。他尊崇過往，卻替歷史掘墳墓。他橫跨了鄉村愚行與工業奴役的世界，是個瘋狂鉅子，渴望誇大不實的萬靈藥方，對大眾化的直覺從不失準。美國小說家厄普頓·辛克萊（Upton Sinclair）說，福特的主張能「精明地訴諸美國大眾的心。他很了解大眾，因為他本人在四十歲之前，就是美國大眾」[2]①。他堅持員工的兩性關係必須正當，自己卻和一個比他年輕許多的女子外遇多年。他疼愛孩童，卻在兒子病入膏肓之際仍折磨他。他是個不理智的反猶太者，禁止在工廠中使用黃銅，因為那是「猶太人的金屬」[3]（若工廠不得不用時，就把黃銅塗成黑色，以免引起他注意）。他找人代筆的胡言亂語對納粹主義頗富

① 亨利於四十歲時，創辦福特汽車。

影響，希特勒在一九三八年還授勳給他。他工廠僱用的美國黑人比其他企業多，協助打造出龐大的黑人中產階級。最後，他熱愛傳統的美國建築，不僅出資買房，還大批運送到他的歷史主題公園，但他的工廠卻毫不留情地與建築的過往一刀兩斷。

第四章提過一些奇妙的工廠建築，例如菸草清真寺或德國通用電氣的渦輪工廠神殿，皆從宗教建築挪用地位象徵。不過，卡恩在高地公園設計的福特現代工廠卻大相逕庭，削減到極簡的程度。這處龐大的工作棚用的玻璃比結構多，是稱為「日照工廠」（daylight factory）的新一代工作空間。它取代十八、十九世紀糟糕的陰暗工廠，採用新發明的鋼筋混凝土（卡恩兄弟還為這套實用的系統註冊專利），可開出大面積的玻璃窗，不像早期磚造建築頂只能支撐幾扇小窗，否則就會坍塌。由於日光能照進室內深處，鋼筋混凝土又能涵蓋大跨距，因此工廠的縱深得以不斷加長，生產規模之大也創下紀錄。

如此龐大的規模乃是拜混凝土架構之賜，這可從工廠立面的網格清楚看出。工廠立面未以灰泥、油漆或裝飾粉飾，原因並非卡恩不會做歷史性的浮誇裝飾；他在住宅與公共建築都玩弄過落伍的歷史風格大雜燴，而高地公園工廠的臨街立面也稍加裝飾──卡恩顯然認為，赤裸的建築不適合大眾消費。他亦非不在乎業主的公共形象；他設計的工廠巨大無情，反而象徵福特的神祕色彩，宛如一張白板讓他刻劃個人崇拜。卡恩樸實無華的手法只是建築合理化的最新形式，去除所有外部裝飾，以符合福特生產方式的主張。

福特主義（Fordism）在德文稱為「Fordismus」，俄文稱為

「Fordizatsia」，稱其為全球化現象絕不為過，無論法西斯主義、共產主義還是資本主義都受到吸引。今天，大家對福特主義的思考模式習以為常，在當時卻是前衛思維，出自於亨利‧福特決心要降低成本，提高工資，進而創造出真正的大眾市場，及可充斥大眾市場的產品。福特認為，若在超高效率的生產與貪婪的大眾消費間取得平衡，就能解決現代資本主義生產過剩的永恆難題（雖然他不會說得這麼抽象）。若生產者只顧提高產出、壓低成本（包括薪資），之後容易造成沒有銷售對象的困境（拿最低薪資的人，怎麼買得起消費性商品？）。

福特的解決方案是大眾化的汽車，這個概念新穎且具爭議性。他的金主希望他打造昂貴的高檔車款，認為汽車不可能有大眾市場。金主屢屢棄他而去，他到第三次創業才成功。福特同時代的人樂於在維多利亞的禮教枷鎖下受煎熬，對消費主義不以為然。家長與傳教士仍對年輕人耳提面命節儉的美德，然而福特卻在報上表示：「成功人士從不省錢。他們會盡量快速花錢，提升自我。」[4]這種態度引發軒然大波，卻讓福特成為全球首富。

為使得車輛便宜到人人買得起，福特在一九〇八到一九二七年間，只推出一種超級標準化的產品「T型車」；他還說了句名言：「什麼顏色都有，只要是黑的。」辛克萊曾寫一本立場鮮明、和福特有關的短篇小說《廉價小車王》（*The Flivver King*），廉價小車（flivver）正是T型車的眾多綽號之一。他和大眾一樣鄙棄這款車的外觀：

他決定要一輛有夠醜的小東西；車篷打開時像裝著輪子的黑

盒，不過裡頭有位子可坐，還有蓋子可擋雨，引擎會轉呀轉，輪子能跑呀跑。亨利以為美國大眾都和他一樣，不太在意美觀，只管好不好用。[5]

　　後來，福特果然錯了（後文會詳加討論）；不過他的Ｔ型車是第一款大眾買得起的車，銷量達到一千五百萬輛，直到競爭對手搬出更誘人的車款，才使Ｔ型車面臨壓力而停產。它素樸的外表與製造廠如出一轍，是生產過程合理化的直接成果。車身由福特自家工廠製造的平面鋼板建造而成（之前車廠都非常仰賴其他地方生產的零組件），容易生產、組裝快速，因此成果雖像方盒，卻非常便宜。

　　福特永遠都在思考（或其實是他的工程師在動腦；他總是把別人的點子佔為己有）該如何稍微改進生產過程，讓過程加速、成本降低、產出提高。高地公園的工廠最初分成幾層樓，較小的零件在上方樓層組裝，之後透過洞口、電梯或滑槽送到二樓，一群群勞工在固定的工作站組裝車身。車身完成後，就送到一樓與底盤組裝起來。由於產品與零組件多半相同，因此廠方可打造高度專精的機械，替代用途較廣的車床、鋸子與電鑽；這些新機械還取代了有技能的工匠，因此僱用更便宜、缺乏一技之長的勞工就夠了。機械與重力式工作流程（gravitational workflow）大幅提高生產流程的速度，然而，更突破性的進展還在後頭。

　　一九一三年，福特和工程師們發明汽車組裝線的概念。福特在回憶時聲稱，他是看見芝加哥屠宰場把畜體掛在鉤子上，從一個個屠宰工人前移動，因而得到靈感。然而福特的突破並非只靠

著靈機一動，而是各種小創新的持續累積，每種創新皆促成更快的速度。他們最初翻轉了重力式工作流程，把一種稱為「飛輪磁電機」的引擎元件放到輸送帶上，從一個個勞工面前移動。由於勞工不用移動，動的是零件，因此生產過程中的暫停動作全部消除，於是磁電機的生產時間從二十分鐘大幅縮減到五分鐘。這項創新應用到整個生產流程，到一九一四年，連底盤也被拉到鏈條輸送帶上。

以前生產一整輛車需要十二小時三十八分鐘，但組裝線只需要一小時三十三分，於是催生了破天荒的五百美元汽車，也使人的工作方式大幅轉變。為了讓這麼便宜的車能獲利，因此高地公園的一萬五千名勞工每天須生產一千四百輛車，後來產量更佔全球汽車的五成。每個生產線上的勞工要完成的汽車部分越來越小，直到能達到極致的專精化，這麼一來，勞工成為巨大機械中的小齒輪，只不斷重複很有限的相同動作。然而，福特倒是大言不慚地為這缺乏人性的流程辯解：「很抱歉，我得說多數的勞工想要的，是一份用不著耗體力的工作，更重要的是，最好不用思考。」然而，他說一套做一套。福特曾在另一個場合承認：「以同樣的方式反覆做一件事，對某些人來說很可怕。我就對這樣重複性的勞動不敢恭維。」[6]

這些令他「不敢恭維」的創新是在二十世紀初發展的工作新方式。率先探索這些創新的包括福特；將勞動過程予以系統分析、重新安排的費德列克·溫斯洛·泰勒（Frederick Winslow Taylor），亦即「泰勒主義」（Tylorism）的提出者；及發明「動作研究」的夫妻檔法蘭克與莉莉安·吉爾布雷斯（Frank and

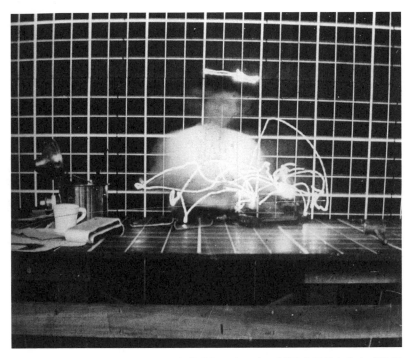

在法蘭克與莉莉安‧吉爾布雷斯的「動作研究」中，以長時間曝光的方式拍攝掛在受試者手上的小燈，記錄他們的動作，而受試者則化約為模糊不清的臉。

Lillian Gilbreth）。福特聲稱，他從未讀過泰勒的著作（倒也不無可能，因為這人不愛看書），他們的方式雖各有差異，卻有志一同認為，藉由切割工作流程，可使生產達到最佳化。「分工」是十八世紀以來工業革命的主要特色，並在後來廣為人知的「科學管理」（scientific management）達到極致。若將身體活動簡約為最小的構成單元，就能把所有「無用」、「無生產力」的動作移除，進而加速生產，提高獲利。以前的製造業是把生產過程分成

幾個階段，交給勞工，但科學管理則是切割**勞工本身**：個人不再是整體，而是動作的集合，這些動作可以再分割並組合回來，與機器零件一樣。新的工廠生產線建築物像科學怪人實驗室，每個人都被摧毀，再重組成宛如被電流通過而抽動的青蛙，待在越跑越快的輸送帶旁。法國小說家路易－費迪南·塞林曾在一九二〇年代造訪底特律，他就描述過工廠給他的強烈感官震撼，這裡會把人改頭換面，但並非如福特心中理想，和家長改造小孩一樣：

> 在這巨大的建築裡，什麼都在顫動，你也無法置身於外，震動從窗戶玻璃、地板與機械，鋪天蓋地而來，於是你從腳跟到耳畔也一起震。你無法招架，只能變成一台機器，身上每一磅肉都隨著四周的怒吼而震。那聲音充滿你的腦中，接著蔓延而下，在體內攪動，最後再粗魯且無止境地回來輕輕震動你的雙眼〔……〕六點一到，一切戛然而止，但噪音仍跟著你，整夜縈繞不去——噪音與油味，讓我好像永遠有新的鼻子與新的頭腦。我似乎一點一滴遭到征服，成為另一個人，新的費迪南。[7]

除了工作與勞工被分割，移動生產線的發明也為令人生畏的「加速」鋪路。福特和他手下的經理人很快想到，若要提高利潤，只要把輸送帶再調快一點即可。這也造成了惡果：速度趕不上的人就被革職，而工頭隨時拿著碼表，計算完成一個動作的最短時間，無論那是鎖螺絲、焊接鋼板或完成一整輛車，並不斷把時間往下修，迫使人人和巔峰狀態的快手一樣。卡恩與福特重新

構思的工廠成了一台機器，從廠內勞工身上壓榨出最大的利潤。

　　福特的工廠有助於實現他對合理化的狂熱。建築物必須盡量便宜，就連熱衷工業建築的歷史學家雷納‧班漢姆也說，卡恩早期的工廠「顯得吝嗇小氣」，卻為福特生產方式提供最佳環境。這表示工廠有不受柱子或牆面阻礙的廣大開放空間，可容納龐大的機械與人力（也讓勞工的每個動作能被鉅細靡遺地監督），充足的日光從大片窗戶照進，而最重要的或許是可永無止境的重新排列。亨利‧福特與托洛斯基[2]及毛澤東一樣，相信革命是個不斷延續的過程。他的工程師不停為生產線提出更新、更好的排列，這表示建築物必須容許變動。

　　卡恩在高地公園打造的建築物，室內是個廣大的開放空間，可允許某種程度的變動，然而才完工四年就不敷使用，因為移動式組裝線需要新型態的工廠。新建築要取代多層樓面，加上重力式工作流程中，要在一樓完成的零件越來越大，因此新建築物必須採取低矮又長的形式，才能安置水平移動的輸送帶，並能往四面八方擴張，不受局限。這使得建築物越來越多的高地公園郊區環境顯得不足。高地公園的局限性，在一九一四年的一張照片中一目了然：外牆插入一道木斜坡，讓汽車車身滑到建築物一樓，與製造好的底盤組合。工廠持續擴張，開始把觸手伸往建築物之外，最後擴張成傲視全球的生產與銷售帝國，從亞馬遜盆地的橡膠廠「福特蘭迪亞」（Fordlandia）到英國車商都一手包辦。最重要的是，福特和卡恩把建築物視為流程，而非永恆的固定物，這

[2] Trotsky，1879-1940，俄國十月革命領導人。

種偶然性正是其建築物的新穎之處。這些工作場所不再挪用古代神廟與清真寺貌似永恆的花招，而是容納持續變化的流動系統之管道。

　　為了符合這種生產概念，福特與卡恩在底特律西部的鄉間著手蓋新廠。位於底特律西部鄉間魯日河（River Rouge）畔的福特魯日廠（The Rouge），原本是一次大戰期間的造船廠，一生主張和平的福特很不苟同這個廠址，但為了賺錢仍接受。這裡在戰後先是生產牽引機，後來製造汽車，許多新的大型建築物紛紛冒出，廠區擴張得十分快速。由於這些建築物都是一層樓，且有大片玻璃（包括玻璃屋頂，因此無論工廠面積多大，皆可獲得日照），遂連鋼筋混凝土都捨棄，改採更輕質的鋼構，如此興建起來更經濟快速。

　　魯日廠區在一九二一年增加了鑄造廠，一九二二年玻璃廠完成（福特是唯一自行生產玻璃的車廠），一九二三年設立水泥廠，發電廠與平爐廠於一九二五年完成，一九三一年加入輪胎廠（橡膠來自福特位於亞馬遜盆地的橡膠園），一九三九年則是巨大的L型沖壓板金廠，其中一邊長達五百零五公尺，另一邊則是兩百八十五公尺，車身鋼板在此裁切鑄模。魯日廠區在一九三〇年代鼎盛期的規模和城市一樣，涵蓋兩平方哩（五一八公頃），僱用十萬名員工，每天生產四千輛汽車。原物料從福特的礦區以特地開挖的運河運送過來，在二十八小時內變身為一輛車子，再透過專屬鐵路配送出去，於是有了「從礦石到汽車」的口號。這是全球首見的垂直整合，或許也是史上最完整的垂直整合範例。同時，福特世界帝國收編供應商與配銷商，並開始滲入員工的居家。

福特開始染指住家，是因為他發現雖然組裝線已經很快，卻仍達不到他的期望。合理化生產流程有個致命的缺失：勞工。他們有血有肉，思考方式任性不羈，不像機器那樣乖巧可靠。福特把勞工矮化，剝奪他們的自主性與創意，但是他的工廠集結了成千上萬遭矮化的勞工，等於是方便違反他工作方式的人組織起來，因此勢必出現反抗。刻意放慢工作速度的「怠工」（soldiering）很常見，經常曠職屢見不鮮（一九一三年曠職率為一〇％）。這種工作環境意味著他無法留住員工，每年員工流動率高達三七〇％，表示在一九一三年為了要維持一萬四千名員工，他得聘請五萬兩千人。除了個別的抗議之外，要求組織工會的聲浪越來越大，而福特當然嚴加反對。

　　於是在一九一四年，福特做了個決定，在工業界投下震撼彈，並讓他受歡迎的程度達到頂點：他給勞工的日薪高達五美元，使他們薪水翻倍。這項措施很轟動，報紙反應熱烈，紛紛以「福特提出世界經濟史上之創舉」、「福特與員工分享利潤，標示新工業時代來臨」，以及「福特瘋了，他要發出數百萬元」等標題報導。不到一週，公司就收到四萬份求職函，而他宣布消息後的二十四小時，就有一萬名求職者聚集到高地公園工廠，最後還得出動鎮暴警察驅逐。

　　但大家沒立即看出的是，日薪五美元並非單純的利潤分享機制，那是福特的表面說詞。並非所有的勞工都理解到：他們得先證明自己值這個錢。為了去蕪存菁，福特成立了宛如出自歐威爾作品的「社會部」，巔峰時期僱用了五十名調查員。他們拿著寫字板，造訪員工住家，確保他們遵守福特的戒律：不得與罪惡為

伍、不得有汙穢之舉、不得留宿他人（指可能耽溺於不正當關係的人）、不得飲酒（福特嚴格禁酒），還要致力於提升（包括道德與建築）。此舉旨在創造勤奮、健康、正直的員工，這些人要對消費性商品有無比的渴求，還要有錢來買這些商品，不把錢浪費在喝酒賭博。

福特的家長式作風不算史無前例。英國曾出現具「慈善」色彩的實業家為勞工蓋屋，例如吉百利（Cadbury）員工的伯恩維爾村（Bournville）。這些地方通常都沒有酒館，倒是禮拜堂林立，反映出創辦人嚴肅的宗教色彩。福特的差異在於他的社會工程實驗中，組織性與入侵程度高，而且他很偽善，雖堅持員工的男女關係必須正正當當，自己卻和一個比他小三十歲的女子外遇十幾年。將監視延伸進住家，是延續福特主義系統的擴張邏輯。這套系統要掌握生產流程的每一個層面，從工作場所到臥房（也可說從礦場到青樓）都包含在內，現在還把消費納入；他的員工必須能買他的車子，否則這計畫就毀了。住家成為工廠的一部分，就和玻璃廠、輪胎廠、板金廠或鑄鐵廠一樣是生產場所，是整體流程概念的產物，因此也必須接受科學管理，持續改善。

不過福特的帝國部隊最後還是從家庭戰場上撤退了。一九二一年，他放棄社會改造工程，關閉社會部。員工不斷要求要成立工會，令福特很不高興。他不肯和員工討價還價，覺得他們不懂得對他五美元的慷慨行為知恩圖報。那一年，他加速生產速度，僅以六成的雇員就達到相同產量，並解僱兩萬名員工，包括七十五％的中階主管。因此，他一九二一到二二年的獲利數字，一舉躍升到兩億美元。同時間，他更強硬地要求紀律，從給予胡蘿蔔

變成亮出棍子。

負責揮動棍子的，是曾獲獎的拳擊手，且有黑幫背景的哈里・班內特（Harry Bennett）。福特要擔任人力資源主管的班內特成立接替社會部的「服務部」。這部門有暴力分子、前科犯，與前運動員，是間諜與打手構成的私人部隊，持續監控工會形成與績效不佳的跡象。他們可為所欲為地霸凌、騷擾與開除員工。在一九二九年經濟大蕭條之後，上層有減少工資與雇員人數的壓力，又有無數的絕望者願意不計任何條件，只求能餬口，恰好為服務部的恐怖統治提供溫床。福特的員工在排隊領薪水時會不分青紅皂白地挨打，不准交談，如廁前得找人頂替工作，休息時間只剩下十五分鐘的午餐時間。班內特的人馬絕不寬待任何違反規則的行為：有個人因為抹去手臂上的油脂而遭開除，另一個在上班時買巧克力棒的人也被炒魷魚，還有人在工作時露出笑容而捲鋪蓋。福特本人的行為也越來越難捉摸，讓經理人彼此鬥爭，還危及自己兒子（公司總裁）的權威，將毛澤東對組織的作法發揮到極致。為了追求完全的掌控，整個部門可能在一夜之間遭裁撤，而原本很有影響力的資深主管可能來上班時，赫然發現老闆已用斧頭劈開他們的辦公桌。

福特也差不多在這時候，發展出對民俗舞蹈的熱情。

但是到了一九三七年，福特鎮壓工會的行動出了嚴重差池。一群勞工在魯日廠分送「挺工會，抗福特」（Unionism, not Fordism）的文宣時，班內特的爪牙出面阻止，以暴力攻擊群眾。對福特來說，不巧的是當場還有幾名記者與攝影師。即使服務部痛毆這些人，要他們屈服，並毀壞照相機，但這場「天橋之

戰」（Battle of the Overpass）的部分照片仍上了報。醜聞傳遍全國，許多人直接把暴力怪到亨利・福特頭上。民眾對聯合汽車工會（United Automobile Workers）的支持大幅提高，最後，狼狽的福特只得接受工會在他的工廠成立。他晚年淪為不講理的老糊塗，過往的成就被失策之舉與事業節節敗退的迷霧遮掩。不過，雖然福特關閉社會部，退出居家領域，但是他與其他科學管理的倡導者在歐美仍影響深遠，讓「合理化」進入私人生活，模糊工作與休息的界線。

出人意料的是，福特工廠建築最清楚的成果，出現在大西洋彼岸。卡恩簡潔的工廠對歐洲現代主義者影響深遠，認為美國是雷納・班漢姆所稱的「混凝土亞特蘭提斯」③，是個散發出神話光芒的真實之地，幾何形式的建築既堅實又純粹，就像金字塔般，指出英雄式的新生活。美國工業建築深深吸引年輕的歐洲建築師，因為它們預示了未來就在這些如火如荼發展的科技中。在他們手中，工廠成了住家。德意志工藝聯盟在一九一三年出版的年刊，象徵重要的一刻。在這本書中，日後將出任包浩斯藝術與設計學院校長的葛羅培斯，刊出十四張稍微修過圖的神祕照片，對整個歐洲的前衛派造成衝擊。其中一張是水牛城有升降設備的圓柱型高聳穀倉，另一張是辛辛那提州一處未加修飾的高大倉庫；卡恩在高地公園的大片玻璃窗工廠也包括在內。

這些照片就像來自未來的明信片，並在許多著作中重新刊登，包括柯比意在一九二三年出版的知名著作《邁向建築》

③ concrete Atlantis，「concrete」有具體與混凝土兩種意思。

（*Towards an Architecture*）（柯比意在書中進一步修圖，讓這些建築物看起來「更純粹」），也成為「美國風格」的標準——一九二〇年代，大西洋彼岸的一切深深吸引人。不過，歐洲要趕上美國的科技及其所帶來的繁榮，還有很長的路要走。葛羅培斯在刊登這些照片時正在德國蓋工廠，這間工廠看起來有美式外觀，背後卻缺乏美國技術。數十年來，歷史學家以為，葛羅培斯位於魯爾（Ruhr）的名作「法古斯工廠」是鋼構建築。就外表來看確實如此：有大量玻璃窗，連轉角也大膽以玻璃包覆，看起來沒有承重柱。然而近期的研究顯示，這只是障眼法。真正撐起這棟建築物的，是窗戶間經仔細退縮處理的磚造「填充體」。無論是否在玩花招，這棟建築物促成工業美學的熱潮。柯比意的偽工業派別墅其實也是磚造。柯比意選擇小心把牆面漆成白色，創造出混凝土的外表。他說，他希望房子能依照「福特汽車的相同原則來打造」，並提出鋼筋混凝土施工的量產系統。飽受戰火蹂躪的歐洲，出現了史無前例的住宅危機，而工業預製系統確實為大眾住宅帶來希望。這希望雖然落空，但就算房子還無法那樣打造，至少可以**看起來**像那樣。

然而卡恩倒沒有和現代主義者一樣，那麼熱衷於工業式的外觀：

> 我看得出，現今許多平屋頂的方盒式住家，和新的工業建築多所類似。雖然我很欣賞眾多現代工廠，但是對這些住家卻沒有同樣的好感。其實，許多已興建或興建中所謂的「現代主義」住宅，在我看來是枯燥乏味，奇醜無比。[8]

卡恩建築事務所的規模在當時可是世上數一數二，一九二九年，每週都交出價值百萬美元的新建案，然而他不出鋒頭，幾乎沒沒無聞。他在公開場合皆把建築物的起源歸功於「福特先生的想法」，並聲稱建築「九分商業，一分藝術。」早在和福特合作之前，他已將事務所依照生產線來重新安排，把過去靠天才建築師發揮技藝的工作室，轉型為集體合作、高度合理化規劃的工廠。在垂直整合方面，他在辦公室集結四百名設計師、製圖員、文書人員、機械與結構工程師（卡恩的建築師事務所開啟了直接聘僱工程師的先河），而這些專家組織成專案團隊，讓大量的工業建築生產更有效率——其中包括福特的逾一千座建築物、通用汽車一百二十七座、蘇聯的五百二十一間工廠，還有大量的居家與公共建築物。卡恩對於「不可靠的自負者」很不以為然，無怪乎他不喜歡柯比意「追逐臭名」與「解釋不通」的建築物。對卡恩（及福特）來說，簡練的建築適合工作場所，在這個地方，經濟實惠最重要，然而在講究傳統價值的居家領域，仍以舊式風格較為妥貼，也是在福特主義的時代，隱藏家庭經濟現實的必須手段。懂得因地制宜，才是卡恩心中真正的機能主義。

然而，現代主義住宅外觀除了採用卡恩工業建築的「純粹性」之外，居家生活本身也有更深層的福特式轉變，畢竟福特推動的變革不是逃遁到歷史幻想就能迴避的。事實上，美國理論家在福特之前已經把科學管理的概念應用到住宅好幾年了。作家凱薩琳・畢裘④首開風氣，在一八四二年就提倡將廚房的布局合理

④ Catharine Beecher，1800-1878，美國教育家，提倡女性教育。

化。這表示，科學管理其實是從居家開始，而非工作場所，顛覆了一般看法。先撇開雞生蛋或蛋生雞的難題，這些企圖改造住家與工廠的嘗試，說明了勞動與休息、家庭與工作場所之間的傳統界線模糊了。勞動階級的家庭過去是生產之處（以手工製作財貨），現在由於居住者到工廠上班而私人化，不過對必須肩負外出工作與在家做家事雙重重擔的女人來說，家仍是工作場所。另一方面，富有的家庭向來就分為屋主的居家空間，及職員的工作空間，但中產階級越來越請不起僕人，家務勞動遂落到婦女身上，於是家庭中的工作區域引發趨勢專家與改革者的注意。畢裘就在這時登場，重新設計出符合人體工學的廚房。

美國率先為中產階級家庭主婦構思出合理化的住家，而這個觀念在歐洲發揚光大，只不過是出於迥異的政治傾向。克莉絲汀・費德列克（Christine Frederick）的論著《新家務管理》（*The New Housekeeping*）一九一三年在美國出版，一九二一年翻譯成德文，影響深遠，書中曾問道：「如果效率原則在每種商店、工廠與企業可成功執行，為什麼不能同樣在家庭中實踐？」這個問題引起許多歐洲建築師的積極迴響，包括奧地利建築師瑪格麗特・舒特－李侯茨基（Margarete Schütte-Lihotzky）。李侯茨基政治觀點激進，曾參加奧地利抵抗運動⑤，也因此被納粹關了五年。她是維也納最早的女性建築師，剛出道時曾參與維也納郊區的左派社區設計，後來又加入勞工公寓建築的興建。這引起德國建築師恩斯特・梅（Ernst May）的注意，於是在一九二六年僱

⑤ 反對納粹統治的左派運動，始於一九三八年德奧合併。

用李侯茨基，協助他依據社會主義原則，改造當時住宅嚴重短缺的法蘭克福。五年內，他和團隊建造了有一萬五千間公寓的「新法蘭克福」公共住宅方案，絕大多數供勞工居住。

李侯茨基為這些新住宅設計出革新的法蘭克福廚房。她是優秀的馬克思主義者，把家視為生產場所，並認為把女性局限在家，會阻礙她們受教育、工作與參與政治。她也是科學管理的信徒，她對工作中的女性進行時動研究（time-and-motion studies），重新安排廚房配置，除去浪費的動作，讓飲食生產的工作流程最佳化，盼女性有時間參與更具政治與經濟意義的活動。李侯茨基從火車廚房獲得靈感，法蘭克福廚房的樓板空間是狹長型，設有齊平的流理台，櫥櫃位置審慎設計，而水槽、垃圾桶、晾碗架與爐子的安排，皆設計成容易清理的家事組裝線。

不過泰勒主義的缺失，在李侯茨基的設計中也未能免除。當時勞工階級的住宅中，廚房多為開放式（Wohnküche），而住宅改革者的一大目標，就是將廚房與起居空間分開。他們立意良善，期望使住家更衛生安全，並讓女人的工作更有尊嚴，有專屬的適當工作空間，亦即飲食工廠。然而，許多新法蘭克福住宅的婦女並不喜歡孤立的新廚房。空間小是為了提高效率，但又太小了，無法有伴或監督孩子，這樣的廚房使她們脫離了家庭起居，受困在狹小空間。第一批設備齊全的廚房太完備，反而剝奪使用者打造個性化環境的機會，也使得許多女性抱怨，她們懷念舊的開放式廚房。

和福特的工廠一樣，法蘭克福廚房也嘗試打造合理的工作空間，讓人更健全、快樂、更有生產力。不過，就和福特一樣，李

侯茨基忽略了日常生活的紋理，因此讓工作有趣或可忍受的東西都被刪除。李侯茨基也未質疑性別角色的基本問題，反而強化家事就該由女人處理的觀念。然而在工業時代，這並非首度有人嘗試解決休息與生活、住家與工廠兩方面的關係。有人採取更健全的方式來面對這個問題，並考量人性經驗的紋理、個人怪癖，以及對於變化和樂趣的需求。

　　一七七二年出生於法國的夏爾·傅立葉（Charles Fourier）長期擔任推銷員，四處遊歷做生意，可惜成就不是很高。他親身經歷早期工業的騙局、浪費與不公，及法國大革命的暴力（讓他失去了繼承的財產），導致他貶低所謂的「文明」。他受從商背景與牛頓的啟發，編纂了一份瑣細的目錄，裡頭稍嫌瘋狂（或刻意諷刺）地羅列文明的種種缺失與偽善，包括三十六種破產、七十六種私通。他的解決方案是提倡自願組成社群「法郎吉」（phalanx），成員共同享有與分擔一切，降低「文明的勞動，那種勞動無法吸引感官或精神，只是加倍折磨。」[9]他是女性主義者的先驅，率先將家務勞動的問題納入思考。他認為，家事會把女人困在愚蠢且沒有報酬的苦差事，對幸福造成難以超越的障礙。他主張：「社會要進步，得讓女性獲得解放。」[10]他建議家庭勞務應予以集中並分擔。為了讓工作的重擔公平分配，傅立葉主張，應由一千六百二十名成員組成理想的法郎吉，如此就有複雜多樣的成員，人人可善加發揮各自的特色與天分，而眾人也能達到完美的整合。

新生活方式將在稱為「法倫斯泰爾」（phalanstery）的建築中蓬勃發展。他的文字內容可說是異想天開，主張海洋終有一天會變成檸檬汁，人類會長到七呎高（二百一十公分），活一百四十四歲。他在文章中鉅細靡遺地描述這些建築：「不是我們城市中那些比髒比醜的小房子，法郎吉會順應地形，打造出最適合的建築物。」[11]這座龐大的建築物，中心為會議室、圖書館、教育設施、音樂廳，皆設有水管、中央暖氣、通風設備與煤氣燈。這些空間能結合成工作場所與居住區，並依照收入來分配──傅立葉不反對階級分別。各區域由鋼與玻璃包覆的動線分隔，和後來卡恩的工業建築有幾分類似。法倫斯泰爾是高科技機械時代的烏托邦，且與福特工廠的布局一樣，由生產流程決定，但產生的遠不只是金錢，而是樂趣。

除了上述列舉的專用空間之外，法倫斯泰爾還設有用來追求「激情」的專屬空間。這指出傅立葉烏托邦理想中最獨創的部分──他注重心理。對傅立葉來說，完善的社會不僅需要滿足個別成員的物質需求，還要顧及感官需求，因此他仿效牛頓，把這些需求當成像自然定律般列出。他對性愛的強調，坦率得令人側目。他譴責傳統的婚姻，認為這是性奴役，對女性來說尤為苛刻。相反地，傅立葉說，每個人都有所謂的「情愛底線」需求，無論多麼奇怪的性欲都應予以滿足。他因此主張包容同性戀（他很欣賞女同性戀）；而在法倫斯泰爾中，還設有稱為「愛之宮」的專屬空間，在指定時間負責管理這些淫樂與「情愛慈善事業」，由細皮嫩肉的年輕人負責照料年長者與殘障者的需求。傅立葉的作法不該以「包容」來形容：他不鼓勵以空泛的自由回應

人類的多元性；他崇尚差異，認為如此最能為所有人帶來最大、最無止境的樂趣。在他的烏托邦，最大的危機就是膩足；避免膩足的唯一辦法，就是多樣。傅立葉把這個道理延伸到勞動，主張「工作和享樂一樣，渴望多樣性乃天經地義。」[12] 由於任何工作在經過一、兩個小時之後就會令人厭煩，因此他主張要持續變換職業角色；傅立葉雖然熱衷於安排組織，但他肯定憎惡福特的工廠。

傅立葉的追隨者（包括美國譯者），把他提到性愛的部分刪除，以免觸怒道貌岸然的讀者，此舉讓他老人家大為光火。不過，把這些爭議處刪除之後，傅立葉的思想反而如野火燎原。在法國，傅立葉最成功的信徒是個鐵製壁爐製造商，叫做尚恩－巴普蒂斯特－安杜魯‧戈丁（Jean-Baptiste-André Godin），他在巴黎附近的吉斯（Guise）為員工建立了龐大的集體住宅（Familistère）。這些建築物的公共空間皆裝設大片玻璃窗，清潔與廚房設施集中化，很接近傅立葉的法倫斯泰爾。這次嘗試的成效相當卓越，在一八四六年成立，後來交給勞工共同持有與管理，直到一九六八年，公司被德國人收購之後才關閉。

傅立葉的觀念在大西洋的彼岸影響更大（可惜曇花一現）。一八四〇年代，美國曾掀起集體工作與居住的熱潮，許多社區如雨後春筍般出現，有些名字令人咋舌，例如俄亥俄州就有社區稱為「烏托邦」（Utopia）。最知名的應為波士頓附近鄉間的布魯克農場（Brook Farm），由一神論派的牧師喬治‧瑞普利（George Ripley）於一八四一年成立。瑞普利為了安置公社成員，遂著手打造龐大的法倫斯泰爾：

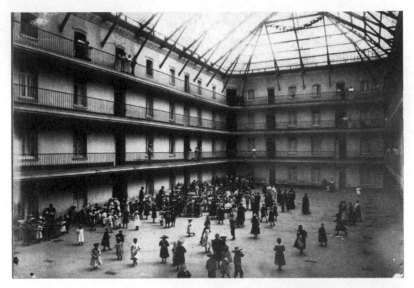

戈丁在一八五〇年代建立的集體住宅，設有公寓、消費合作社、花園、托育設施、學校、泳池與劇院。

一百七十五呎長、三層樓高，閣樓分隔成舒適實用的單人房。二、三樓分隔成十四間住家，各戶彼此獨立，每戶設有一廳三房，與建築物等長的走廊可連接各戶……底層設有寬敞的大廚房、可容納三、四百人的餐廳、兩間公共大廳、一間寬敞的禮堂或演講廳。[13]

美國作家納桑尼爾‧霍桑（Nathaniel Hawthorne）曾短暫加入其中，並寫成《歡樂谷傳奇》（*The Blithedale Romance*）這部影射小說，以文字讓這段經驗名留千古。他不相信這集體農場會有什麼成果，並微微諷刺居民的渴望：「我們想減少勞工沉重的勞

務，於是耗費體力來分攤。我們想透過互助而獲利，不被敵人強行奪取，也不使用計謀，從不如我們精明的人手中竊取（只是新英格蘭沒這種人）。」[14]但在一八四七年，尚未完工與投保的法倫斯泰爾建築被焚毀，經濟重擔讓公社很快崩潰。然而霍桑指出，其他爭端亦可能引發災難：在《歡樂谷傳奇》中，因為敘事者及清教徒朋友霍林斯沃司（Hollingsworth）與兩名小姐的情欲糾葛，使得共同生活分崩離析。霍桑很熟悉傅立葉的著作，於是在《歡樂谷傳奇》中安排了一個場景，讓敘事者淘氣地將壓抑的情色元素浮上檯面。

> 我盡量克制地進一步解釋傅立葉系統的幾個論點，隨手翻一、兩頁內容，說明給他聽，並問問霍林斯沃司，如果在我們的社區引進這些美好的奇特行為如何。「別讓我再聽到任何相關的事！」他厭惡至極地嚷道……「不過，」我說：「考量他的體系能帶來的喜悅——正經得很，傅立葉的同胞非常欣賞——我真納悶為什麼法國沒有馬上全國採納他的建議……」「把這本書拿走，別讓我看到，」霍林斯沃司惡狠狠地說：「不然我要把它扔進火堆，沒開玩笑！」[15]

霍桑暗示，霍林斯沃司就像迷你的羅伯斯比⑥，改革者若壓抑愛欲，只會造成社會失和。我們也只能猜想，若這個美國公社

⑥ Robespierre，1758-1794，在法國大革命時期激進資產階級組成的雅各賓派中，擔任首領。

中並未壓抑情欲，或許能提供做苦工與難吃食物以外的東西給幻滅的居民。「歡樂谷」與傅立葉也給福特教訓：拒絕滿足消費者與勞工的感官需求，福特的企業註定一敗塗地。

福特企圖打造和諧、獲利最佳化的產業體，卻未能如願以償，原因在於他想剔除生產與消費領域中的樂趣。福特的社會部對於性道德觀加以規範，並採取過時的觀點，而他設法把自己偽善的維多利亞價值觀強加在員工的居家生活時，就切割了他們的情感生活與工作，雖然他想兩者兼顧。後來，他發現如意算盤被打破，乾脆放棄社會調查與日薪五美元產生的行政強制性，轉而任由服務部使用暴力，這樣註定走向窮途末路。同時，對手通用汽車的艾佛列德‧史隆（Alfred Sloan）看穿世上最大車廠的盔甲有何破綻。通用汽車不可能在合理化方面超越福特，遂決定提供更多設計得更漂亮的產品，給消費者選擇，讓感官樂趣回歸到消費領域（但仍未處理勞動上缺乏樂趣的問題）。無論如何，到了一九二〇年代中期，通用汽車銷售量首度超過福特，而亨利‧福特在拒絕資深主管的多年懇求後，終於在一九二七年同意停產 T 型車，重新生產風格較吸引人的 A 型車——這次有各種顏色可選擇，不限於黑色。然而福特大勢已去，無法重登產業龍頭。

雖然福特本人失敗了，但福特主義在二次大戰後轉變出讓創辦人憎惡的樣貌，因而生存下來，甚至蓬勃發展。這次轉變的動力，是對「猶太」金融深有戒心的亨利所憎惡的「信貸」，以及性。新福特主義在瑪莎‧瑞夫與凡德拉（Martha Reeves and the Vandellas）樂團的暢銷歌曲〈無處可逃〉（*Nowhere to Run*）表演中，迸發出誘人的生命力；這首歌曲的影片是一九六五年於福特

魯日廠的春色：瑪莎與凡德拉表演一九六五年暢銷曲〈無處可逃〉。

魯日廠的裝配線拍攝（樂團屬於摩城唱片，該唱片公司老闆貝瑞·高迪〔Berry Gordy〕在創業前，曾在福特魯日廠任職）。三個漂亮得不得了的年輕女子在製造福特野馬（Ford Mustangs）的勞工身邊穿梭跳舞，畫面暗示著女人是可消費的性對象，如同周圍可替換的量產零件。歌曲製作人也真的用了汽車零件，不斷搖動雪鏈，在整首歌曲中創造出持續的打擊樂器效果，堪稱一九八〇年代晚期鐵克諾音樂的前驅——底特律發展出的鐵克諾，更明顯地呈現工業聲響。雪鏈的搖動聲固然象徵歌曲描述那段飽受折磨、無法逃脫的關係，也代表這座工業城無所不在的聲響，透過流行文化進入情愛領域：「無處可逃、無處可藏」。休息成了

「休閒」，而樂趣成了工作──這就是消費的藉口。

驚世駭俗的前衛藝術家肯尼斯・安格[7]在短片《Kustom Kar Kommandos》中[8]，刻意以戲謔方式讚頌這個過程。此三分鐘的短片和凡德拉的音樂影片同年拍攝，以粉色調的畫面訴說同性情愛，片中一名年輕男子隨著菲爾・斯佩克特（Phil Spector）製作的暢銷曲〈夢中情人〉（Dream Lover）的音樂，深情擦拭汽車的烤漆。令人驚訝的是，這部短片的經費，來自於福特基金會捐助的一萬美元。

福特或許不以為然。他晚年時，似乎明白他在某個環節出了錯，卻還是無法體會感官的重要性──福特開始探索過去美國的烏托邦，主張鄉間生活應該工業化，而工業生活應該農業化。這表示，他希望產業能去集中化，於是他不像過去打造龐大的工廠建築群，改把工廠分解成較小的建築物，分散在田園背景中。他的目標是勞工能在未墮落的工業伊甸園，重新結合工作與生活。然而，他世外桃源的力道，無法與晚期福特主義駕馭戰後居家力量的能力相比：晚期福特主義以廣告和流行文化，讓勞動與家庭消費情色化。這煉金過程的坩堝在廚房，而福特的期望在此以另類方式被實現：居家工業化，工業也居家化。

一八四〇年代，美國中產階級受畢裘啟發，渴望擁有合理化的廚房，現在這種廚房推銷給更廣大的人口──新中產階級。他

[7] Kenneth Anger，1927 年出生，美國前衛電影導演。

[8] 片名以三個 K 取代 C 有許多暗喻之意，影像也充滿同性愛侶的情色張力隱喻。

們靠著福特式生產的勞務，獲得更多可支配收入，而資本家也想從這種「剩餘」財富獲利，遂運用充滿性暗示影像的廣告，將家庭主婦的工作描繪成輕鬆愉快，並以激動人心的情色電流，提供電力給家庭及家中的勞務與消費，讓廚房及廚房用品成為傳統女性特質無可抗拒的象徵。居家完全被帶入工業領域，成為消費與工作混合的場域，卻有非常個人化的立足點。雖然強調樂趣，卻與傅立葉的法倫斯泰爾大相逕庭。家務重擔並未有人分擔而減輕，「不費力的清潔日」成為空泛口號，因為廠商把衛生標準拉高，這樣消費者才會不停購買專用家電。這裡沒有未來感的玻璃採光街道、宏偉的娛樂場所，也不會滿足「情愛底線」，只有形單影隻的貪婪偽裝成幸福。李侯茨基對現代廚房的政治理想絲毫不見蹤影。廚房被描繪成消費的地方，不是工作場所，雖然這裡當然有工作在進行。使用者並未因便利而解放，反倒成為奴隸。

　　離開美國郊區香氣四溢的廚房，來到遙遠的另一片大陸，會發現傅立葉與福特對工作與家庭的手段爭個你死我活。蘇聯不像有福特主義的生存餘地（傅立葉制度也差不多，因為黨的正統思想認為，傅立葉是「科學社會主義」前驅，但他精神不太正常），但是福特在俄國革命期間卻大受崇拜。在工廠中，他的肖像就掛在列寧旁邊，俄共更在一九二八到一九三二年間，邀請卡恩設計數百間工廠，當作第一波五年計畫的一部分。（最初這些工廠是用來生產牽引機，但後來改成生產坦克車，以對付納粹黨。）福特生產系統在蘇聯大受歡迎，說明資本主義與共產主義經濟體之間不尋常的相似性：兩者經常忽略工作的成就感多麼重要，反而重視超生產的必要性，無論是為了利潤，或未來的烏托

邦。然而，在蘇聯早期的激昂年代（亦即史達林的正統性尚未開始箝制一切之前）曾有想像空間，重新思考如何在共產烏托邦安排生活與工作。列寧就深受傅立葉信徒尼可萊‧車爾尼雪夫斯基（Nikolai Chernyshevsky）所撰寫的小說《該怎麼做》（*What Is to Be Done*）啟發，書中倡導在鄉間遍地建造龐大的玻璃公社。

這時女性主義也蓬勃發展，蘇聯駐挪威大使、世界第一個女性大使亞莉珊德拉‧柯倫泰（Alexandra Kollontai）等革命分子主張，在共產主義下，傳統的家庭與性別角色將會消失，養兒育女的工作會集體化，一切由無私的愛主導。這種概念在建築中隨處可見，一群構成主義（Constructivism）的年輕理想家就做出這種設計，促成新的生活與工作共生（但在革命之後，由於建築的經費與機會不足，因此並未興建）。最知名的，就是弗拉迪米爾‧塔特林（Vladimir Tatlin）於一九一九年設計的第三國際紀念碑，是以高科技玻璃與鐵打造的巨大斜塔，裡頭設有會旋轉的集會廳。這座未興建的高塔永遠指向光明的未來，以反擊固守現狀的靜態艾菲爾鐵塔。

後來，構成派蓋出不少建築，就連史達林的第一次五年計畫也不例外。莫伊賽‧金茲柏格（Moisei Ginzburg）一九三〇年在莫斯科完成的納康芬住宅（Narkomfin）相當知名，成為晚期構成主義設計的標竿。這是一棟龐大的集體住宅，依照「社會凝聚器」的概念設計，藉由新居民的結合來改造社會。這原本要成為未來所有蘇聯住宅的雛型，但事實上，這段期間住宅建築的興建量很少。對共產黨來說，工業化比較重要，多數城市居民仍住在沙皇時代骯髒擁擠的公寓，與之相對的，正是金茲柏格淨白建築

物所呈現的抽象性。金茲柏格的靈感，來自於歐洲現代主義者（例如柯比意），及一九二〇年代與三〇年代初期俄國相當流行的機械美學。不過金茲柏格想運用這些形式創新，裝飾社會主義的理想國，而非工業富豪的別墅。因此納康芬住宅有公共廚房與餐廳、體育場、閱覽室、托育設施，還有公用洗衣間，看起來頗有傅立葉的風格。這背後的概念是，在未來的共產主義制度下，除了在個別的私人小室睡眠之外，休閒或勞動等其他活動都將共同分擔。就連性別也不會被革命所限制。

不過，共黨的正統思想逐漸失去一九二〇年代的強烈理想色彩，為了迎合這局勢，構成派不斷調整其渴望，也體認到人無法突然被迫以新方式生活。為了讓轉換更順利，納康芬住宅含括各種生活空間，從傳統公寓到通鋪一應俱全。未來兩百名居民會以資產階級核心家庭的模樣進入其中一端，他們從另外一端出來時，將成為亮閃閃的嶄新共產主義者。這種住宅被當成是人的生產線，且不光是柯比意所說的「居住的機器」（兩者是意義截然不同的工業比喻）。建築物本身就是社會改革，它不像福特與卡恩的魯日河工廠那樣持續改變，而是朝著預設的共產主義形式去改變。雖然納康芬住宅有傅立葉的色彩，但也具備福特的居家手段：兩者都希望根除私人生活，無論是透過福特社會部的父權監督，或金茲柏格將私人空間縮到最小的建築，都是為了讓居家與勞動能達到和諧，整合出最佳的生產關係。

這個「烏托邦」從未出現。納康芬住宅完成時，史達林開始強化對思想言論的箝制，將倒退的社會觀加諸其上。同一年，他關閉婦女部（Zhenotdel），結束了革新性別角色的嘗試。史達林

不太喜歡現代主義建築，希望人民住在浮誇的古典公寓，而不是有未來感的新生活方式實驗室。外來影響這時受到嚴重質疑，梅與李侯茨基曾與許多左傾德國人一同逃離納粹統治的法蘭克福，協助打造新俄國，此時被迫離開俄國。許多俄國現代主義者沒那麼幸運，最後不是得「再教育」，就是淪入更悲慘的下場。納康芬住宅就是在這缺乏空氣的煤礦中，最先落下枝頭的金絲雀。建築物才完成不久，黨內大老就堅持要在屋頂上的公共露台蓋私人閣樓，而原興建者也不得不譴責當初的嘗試是錯誤的試驗。後來的住宅案都向史達林的退化觀低頭，共同居住的烏托邦數十年來都不受青睞。

然而這些想法在沉睡多年後又重新浮現，對蘇聯嶄新的黎明眨眼。一九五三年史達林去世後，尼基塔・赫魯雪夫（Nikita Khrushchev）讓俄國知識分子的生活重見光明。一時間，一九三〇年代提不得的概念紛紛重出江湖，構成主義也獲重新評判，不再是反革命的「形式主義」，而是本土的社會主義藝術運動，足以令人謹慎地自豪。納康芬住宅原本受到忽視，設施也改成其他用途，但這時居民委員會向當局請願，想恢復原本的公共空間與用途規劃。雖然未獲同意，但有一陣子傅立葉的共同烹飪、清潔與育兒觀念又開始流傳。事實上，在一九五七到一九五九年間，曾出現一個速成的住宅興建方案，該計畫曾考量過各種住宅類型，將數以百萬計的市民重新安置到乾淨的新公寓。這時，公共與私人廚房**並存**，晚期福特主義的信徒對工作與居家性的觀念，和傅立葉式共同至上的手法互別苗頭，想爭取主導蘇維埃建築的地位。一方面，俄國人需要有設備完善的私人住家，當作共產消

費的場域，另一方面，有共同設施的通鋪較符合社會主義的原則。也有人提出將兩種作法結合，這樣消費財可公共持有，私人住宅屋主可以把它們出租。

最後福特派贏了，只是蘇聯經濟長久不振，無法支撐美國消費主義的水準。不過有段時間似乎不無可能。在此借用法蘭西斯・施普福特⑨的說法，在「紅色富裕」（Red Plenty）短暫而誘人年代，蘇聯似乎即將勝過資本主義的西方國家。由於我們對蘇聯帝國不光彩地崩潰記憶猶新，因此容易忘記在一九五七年史普尼克人造衛星（Sputnik）發射，到一九六二年古巴飛彈危機的這段期間，俄羅斯看起來可能會在冷戰獲勝。蘇聯擁抱西方科技成就，甚至青出於藍，贏得太空競賽（尤里・加加林〔Yuri Gagarin〕在一九六一年搭太空船，繞地球一圈）；經濟成長速度只落後日本；他們生產了無數的工程師與科學家；在模控學（cybernetics）的領域也領先，因為他們殷切期盼能藉由微晶片來規劃經濟。赫魯雪夫知道，他得讓數十年來飽受戰火、飢荒蹂躪並被迫接受意識型態的人民，能堅信未來會更美好，不再只給他們朦朧的共產永無鄉，而是切實滿足當下的需求與願望。他做了個非常錯誤的判斷，選定一九八〇年當成蘇維埃社會超越美國的一年。以施普福特的話來說，在這二十年，共產主義的豐饒羊角將會滿溢，「有比勞斯萊斯還安靜的拉達汽車（Lada），而日古利（Zhiguli）開起來順暢有力，令保時捷相形失色。伏爾加（Volga）的車門關起時穩重的悶響，將令賓士車工程師羨慕得咬

⑨ Francis Spufford，英國作家。

鬍子。」[16]

　　大家還真相信這一套，且不無道理。對蘇維埃的平凡百姓來說，他們得到空前的物質享受，商店滿是採買者，街道上還有穿著漂亮新衣的人潮。但共產黨太了解國家腐敗的經濟搖搖欲墜，赫魯雪夫的願景只是海市蜃樓。他在一九六四年下台，承諾被官方遺忘，卻仍在俄羅斯人的心中留存，不斷地侵蝕共黨的正當性。那麼，赫魯雪夫究竟為什麼要提出「二十年共產主義」的荒謬承諾？首先，史達林年代的血腥令他良心深感不安，他似乎藉由實現共產主義應許給追隨者的幸福，以彌補這段過往。不過，他的作法更是對國內外政治局勢的反應。

　　一九五九年，世界兩大超級強權在史上最匪夷所思的戰場上爭論：莫斯科美國國家展覽（American National Exhibition）所展出的廚房。赫魯雪夫與美國副總統尼克森這場知名的「廚房辯論」是冷戰的關鍵時刻，福特式的大眾消費美國夢，與蘇聯的紅色富裕理想面對面較勁。美國展覽的廚房，刻意為白色家電宣傳（或說粉紅色與鮮黃色亦無不可），晚期福特主義的奇異公司（General Electric）所生產的產品與家電，都有琳瑯滿目的色彩可選。消費者的選擇向來象徵民主，這是純粹的廚房水槽政治⑩。

　　在展覽中所展出的未來機械，包括洗地機器人與洗碗機。面對這些自動化機械時，赫魯雪夫問尼克森：「你們有沒有可把食物放進嘴巴，並塞進喉嚨的機器？」他的語氣深深瞧不起資本主義的貪婪與怠惰，但仍無法掩飾展覽中富裕的日常生活把他打得

⑩　kitchen-sink politics，意指向對方展開全方位砲火猛烈的抨擊策略。

落花流水。「冷戰」的地位改變了：美國雖然輸了太空競賽，卻在居家扳回一城，而赫魯雪夫在太空與實驗室的勝利，無法彌補在廚房競技場遭到擊潰的具體感受。俄國報紙中肯地指出，只有少數美國人買得起這種高科技產品，而多數美國人都得背著沉重的房貸才能買房子；不過，成千上萬的蘇聯民眾仍排著長長的隊伍，想一睹來自另一個文明的產物，每個參觀者心中都被種下糖果色的疑問種子。於是，傅立葉共同分擔勞務的選擇不存在了。晚期福特主義——在私人住宅中結合消費與生產、工作與樂趣——勝出，鎖鏈鏗鏗的聲響在鐵幕中迴盪：「無處可逃、無處可躲。」

　　傅立葉強調集體生活與感官樂趣，乍看之下似乎和晚期福特主義不同。不過正如我在本章已經數度暗示，傅立葉和福特的差別其實不那麼大。他執著於分門別類，這和福特合理化工作方式背後的啟蒙思想是一致的，而他強調「熱情」，竟也預期了晚期福特主義的條件。「工業的整體完善，」他主張：「可從消費者的普遍需求與精緻化來達成，包括飲食、衣服、家具與娛樂。」[17]他繼續說：「我的理論只談如何運用現在遭人非議的激情，畢竟大自然把熱情給予我們，且未改變這些熱情。」[18]

　　但後來我們卻看到，激情受到工業化，也確實被改變。傅立葉在確認與切割人類五花八門的性欲時，就和福特切割勞工身體一樣精細，而他手術刀留下的傷痕，可以在今天商人的報告中看出——他們在消費主義的服務中，實踐研究指出的五十七種欲望。因此，流行文化與廣告提供我們新的欲望客體，這些客體散發出應許的情欲之樂光芒。晚期福特主義藉由開拓福特抑制的人

性經驗領域，將之與消費整合，遂成功地把激情融入工業社會，並從中獲利。不過，傅立葉制度中有個層面尚未被實踐，連躺在懶人沙發上的谷歌員工也不例外。傅立葉寫道：「對缺乏吸引力的工作汲汲營營的人來說，人生是一場漫長的折磨。道德規範教導我們，要熱愛工作：那麼應該要先了解的是，如何讓工作變得可愛，最重要的是，如何讓工作把奢侈引進……工作場所。」[19]在我們所處的後福特時代，生產者已不肯支付勞工足以讓他們購買其產品的薪資，反而把工廠遷往勞力更便宜的市場，因此，奢侈的工廠比以往更顯得遙不可及。大海還沒變成檸檬汁。

第八章

E.1027，法國馬丁岬

（一九二六—二九年）

建築與性

而你，牆啊，甜蜜、可愛的牆啊！

擋在她父親與我的地盤之間！

牆啊，甜蜜、可愛的牆啊！

露出你的裂縫，讓我瞇起眼往裡頭瞧瞧！

——莎士比亞，《仲夏夜之夢》（*A Midsummer Night's Dream*）

在法國蔚藍海岸（Riviera）波光粼粼的海上，有個深色圓點載浮載沉，像海面被刺出一個傷口。波浪緩緩把那東西帶回岸邊——二十世紀建築巨擘柯比意的遺體，就這樣躺在沙灘上，彷彿在做日光浴。在岩壁上方俯視他的，是一棟令他魂牽夢縈數十年的別墅。有人推測，柯比意在一九六五年八月的豔陽天死亡，其實是自殺之舉。柯比意近來接連失去母親與妻子，變得悶悶不樂、沉默寡言，曾對同事說：「若在游向陽光時死去，是多麼美好！」[1]不過，這一章不是談關於死亡的故事，而是關於愛——與性。這個故事訴說的，是柯比意對於懸崖上的房屋多麼迷戀，及他多麼憎惡房子的設計者——艾琳·格雷①。不動如山的石頭或許和活生生的血肉之軀完全不同，無法引人「性」趣，不過，這一章我要揭露建築物的祕密性生活，及建築物煽情的能力。這故事是關於為愛侶興建的房子、阻擋愛情的結構體，及迷戀建築物本身的人。本章提到的眾多人物中，有些固然相當極端（例如嫁給柏林圍牆的女子），然而人們的性生活多半是在建築中發生，是不爭的事實。那麼，建築物對於人類原欲到底有何影響？

在回答這個問題之前，讓我們先回到方才描述的場景：陽光普照的沙灘、名人遺體，最重要的是，崖頂上的別墅。馬丁岬（Cap Martin）之屋雖然是格雷的第一座建築作品，卻是成就非

① Eileen Gray，1878-1976，愛爾蘭家具設計師與建築師。

凡的設計。簡潔的白色別墅宛如一艘遠洋輪船，擱淺在岩石上，從露台與窗戶可俯瞰下方的地中海。航海主題延續到家具與裝設，其靈感皆來自搭乘船舶與火車度假的浪漫色彩——格雷稱之為「露營風格」。室內全靠格雷發揮巧思，讓可用空間達到最大：抽屜不是用拉的，而是以樞軸旋轉滑開，床鋪可收進牆內，整間房子猶如表演一場機械芭蕾舞，透過旋轉與滑動，綻放生命力。

然而，這間房子不光展現令人讚嘆的技術，它還是一首情詩，是格雷送給伴侶尚恩・巴多維奇[2]的禮物。「E.1027」就是兩人名字縮寫的密碼組合：E代表艾琳，10代表字母中第十個的「J」，2代表「B」，7代表「G」。矛盾的是，雖然艾琳以這看不出特色的方程式來掩飾兩人關係，卻更彰顯出她謎樣的神祕個性。即使密友也不太了解她的內在生活，她在晚年還把個人信件銷毀泰半。格雷雖然隱瞞一己的情感生活，不過，她似乎是個熱愛冒險、不受傳統拘束的女子。

格雷年輕時就離開愛爾蘭的貴族家庭，前往五光十色的巴黎。她學習藝術，與移居海外的女同性戀圈子來往，和葛楚・斯坦因[3]、朱娜・巴恩斯[4]皆有交情。她與知名法國女歌手達米雅（Damia）談過戀愛——這位香頌歌手作風奢侈，知名之舉就是用皮帶遛寵物花豹。和格雷交往較久的對象之一，是比她小十四

② Jean Badovici，1893-1956，出生於羅馬尼亞，活躍於巴黎的建築師與評論家。

③ Gertrude Stein，1874-1946，美國作家，活躍於巴黎。

④ Djuna Barnes，1892-1982，美國作家。

歲的建築評論編輯巴多維奇。一九二四年，他請格雷為他蓋一棟房子，一九二九年房屋落成，每到夏天，兩人多半在這兒度過。他倆把這裡當成愛侶隱居處，這一點深深影響房屋設計。中央的起居室也可當做臥室，就像格雷早期設計稱為「閨房」⑤的多功能房間，而房間的重點在可展開成床的大型沙發椅。

格雷在沙發椅上方牆面貼了張航海圖，上頭寫著波特萊爾的詩作〈旅行邀約〉（*L'invitation au voyage*）。在此運用這首詩的主題，實在再適合不過：

> 我的孩子，我的姊妹，
> 想想在那兒同住
> 多令人歡喜！
> 隨心所欲地愛，
> 直到人生盡頭，
> 那是與你一樣的國度！
> 〔……〕
> 那裡有秩序與美，
> 奢華、平靜與歡愉。

波特萊爾這首詩，簡直是在描寫這棟馬丁岬上可俯瞰大海的隱密之屋。詩繼續寫著：

⑤ bedroom-boudoir，boudoir 原指女性私人的起居室、更衣室與臥室。

家具散發的光芒
是歲月所磨光，
將妝點我們的臥房。[2]

　　不過和波特萊爾古色古香的家具不同，在E.1027的閨房中發光的，是機械製造的鍍鉻與玻璃。

　　格雷並非一向如此熱衷科技；她設計的新藝術漆器家具很有名，例如她曾設計出一張椅子，扶手如蛇身彎曲，後來由伊夫‧聖羅蘭[6]收藏。格雷在巴黎時曾向日本匠師學習漆器製作技巧，製作過程漫長，需要多次塗裝，等每一塗層慢慢乾。但隨著世紀演進，她屏棄了漆器，後來甚至將之鄙夷為只是炫耀手藝的「戲劇性」，轉而採行受風格派（De Stijl）影響的立體形式。在E.1027，她現代主義風格的家具發展到頂點，並開始演化出其他手法──消失。在她的作品中，有一部分是「露營風格」，可以摺疊起來攜帶，看上去不太顯眼，而與之相對的另一種極端之作，則是可收藏到牆體，或本身就像是牆體。有趣的是，家具反映出她在室內設計師與建築師之間的轉換過程，兩者是彼此相依，自然互生。

　　從格雷所設計的屏風，最能看出家具／建築作品的曖昧界線。格雷一生做過許多屏風，自宅裡也一定會使用。這些屏風多為半透明，有些是用纖維素（cellulose，一種早期塑膠）製作，有些是用鐵絲網。其中一九二〇年代初期一件知名的作品是黑色

───────────────

⑥ Yves Saint Laurent，1936-2008，法國時裝設計師。

漆板構成，每塊板子裝有鋼條樞軸可轉動。這件家具是源自於她為巴黎洛塔路（rue de Lota）某間房子所設計的門廳。這間門廳兩邊鋪著形狀相似的鑲板，看起來好像在門廳盡頭會往內彎曲並碎裂。在順著門廳前進、從街道的公共領域進入室內隱密深處途中，會覺得建築物本身也碎化。

格雷由此門廳發展而出的「磚屏」（brick screen），更往活動式建築邁進：原本堅實的牆面被分解成可操作的單元，使觀看者可看穿這道屏障。原本靜態且不透明的建築，在格雷的作品中卻能分解為活動的、透明的。建築與家具、看得見與看不見、隱私與公共，都透過她的屏風來分隔（與整合）。這就與性深深地牽連在一起。在歷史上，建築是用來遮掩性活動，而性生活通常藏在臥室的四面牆壁中。格雷的房子說明這些牆面開始崩潰時，會發生什麼情況。

格雷在E.1027繼續沿用屏風，最顯眼之處在前門。E.1027入口有座彎曲的櫃子，延長進入建築物的體驗，並遮住客廳。格雷以感官性強，甚至帶點情色的文字，來描述進入屋內的路程：「這是種轉換過程，讓即將看見的東西先維持神祕，吊吊人對這份愉悅的胃口。」她還用過另一種更直覺的描述（肯定很合佛洛伊德派的喜好）：「進入一間房子的刺激感，就像進入一張會在你背後關起來的嘴巴。」[3]屏風除了能延長進入感，也為居住者擋住訪客的眼光，展現中央空間的曖昧性——既公開又私密，可用來做愛，也可用來接待客人。門廳有三句用模板塗鴉而成的句子，似乎要讓訪客的腳步再放慢些。在進入客廳的入口寫著「entrez lentement」（慢慢進入）；在服務區的入口寫著「sens

interdit」（字面意義為「禁止進入」，但聽起來像「禁止感受」，或「不禁止」〔sans interdit〕），而在大衣掛鉤底下，則寫「défense de rire」（不准笑）。格雷的趣味標示警告訪客別漫不經心，以免打擾住戶，造成尷尬，也似乎暗示在這如天堂般自由的情侶隱居處，百無禁忌。

　　E.1027的一名常客是巴多維奇的密友——這人本名夏爾－埃杜瓦・尚內黑（Charles-Édouard Jeanneret），自稱「柯比意」。他能成為二十世紀建築最著名的人物，原因不僅是善於自我宣傳，推廣「新建築」不遺餘力，更因為他在政治上是鐵石心腸，願意為任何能讓他蓋得成建築的政權工作，包括維琪政府⑦。他的建築物遍及全球，從東京的博物館⑧到印度聯邦的整個首府⑨無所不包。即使他在五湖四海建立了豐功偉業，卻一輩子無法忘懷格雷的濱海小屋。他在一九三八年在這小屋住了幾天後，喜孜孜寫了張明信片給格雷：「很高興告訴妳，在妳的房子住了短短這幾天，我很欣賞從裡到外的安排都由一股傑出的精神主導。這份傑出的精神讓現代家具與裝置，擁有如此有尊貴、迷人與巧妙的造型。」⁴他會這樣說，部分原因在於格雷的別墅中有許多柯比意的風格，令他很得意。在巴多維奇的建議下，建築物以修長的鋼柱抬高，亦即柯比意所稱的「獨立支柱」（pilotis）；此外還有可供使用的屋頂、水平長條窗與開放式的室內——在在嚴守柯比

⑦ 二次大戰期間，法國遭納粹佔領後的傀儡政權。

⑧ 指國立西洋美術館。

⑨ 指香地�já（Chandigarh）城市規劃與建築設計。

意的「建築五要點」。但是除了這些形式上的相似，格雷的房子和柯比意的作法大相逕庭。這差異是源自對於建築的基本看法不同。她公然反對柯比意最知名的箴言。她說：「房子**不是居住的機器**〔黑體為筆者的強調〕，而是人的軀殼、延伸、釋放、靈魂的煥發。」[5]為符合這項原則，她為現代設計中機械打造的乾淨無瑕賦予人性色彩，增添趣味的個人特點，例如以米其林人（Michelin Man）為靈感的椅子、露台上的救生圈，還有牆上模板塗鴉的雙關語。

格雷更進一步悖離柯比意準則之處在於，她未在此打造出大師堅持的連續空間。柯比意的房子有新穎的水平長條窗與開放平面，盡量營造出透明性。他曾寫道，建築物應像「建築步道，一走進來，建築景觀便馬上映入眼簾。」[6]格雷的建築物不那麼透明，E.1027雖有面對海洋的寬闊視野，屋內卻設置許多屏風與阻隔，在裡頭移動宛如走迷宮，處處有驚奇。格雷心目中的理想生活比柯比意的隱密。她寫道：「文明人知道某些動作要節制，讓自己抽離。」[7]E.1027的許多視覺阻隔便是節制之道，同時保留開放空間的通透性。

一九三〇年代初，格雷與巴多維奇的關係陷入緊張。她無法忍受他出軌，也不愛他吵吵鬧鬧喝酒。格雷崇尚獨立，不願被人事物羈絆，無論那對她來說曾多麼密切，所以她離開了在馬丁岬打造的別墅。之後，巴多維奇獨自住在E.1027，柯比意經常造訪。一九三八年，柯比意造訪這座小屋（或許就是激發他寫下讚美之詞給格雷的那次），問巴多維奇能否在屋內加幾張壁畫。他畫的那幾幅畫色彩濃艷、畫面刺眼，破壞了格雷空間中原有的寧

靜與平衡。這些畫和畢卡索之作不無類似，描繪擺出撩人姿態的裸女。部分畫作似乎在畫女性聚集的後宮或妓院，可能是柯比意年輕時前往阿爾及利亞旅行所留下來的影響。在客廳有張大型壁畫，是兩名赤裸的女子，中間有個孩子漂浮。其中一名女子胸口還有卍字符——柯比意被指控同情納粹，但他從未做出令人滿意的解釋。這怪異又挑釁的圖畫究竟代表什麼意思？是出生的想像畫面？還是影射格雷的性向？

無論這些畫對柯比意來說有什麼意義，格雷的反應是相當震驚，認為破壞了她打造的房子。不過她尚未被逼到得採取行動，直到一九四八年，柯比意在雜誌上寫了一篇關於這些壁畫的文章。其中一段文字裡，他表面上讚美，實際上批評這棟房子：「我親自以畫作為這棟房子賦予生命，然而這房子非常美，就算少了我的才華，也能好端端存在。」他盛氣凌人地繼續說：「我挑出來畫九張大型壁畫的，是最缺乏色彩、最不重要的牆面。」[8]整篇文章隻字未提格雷，顯得更羞辱人。這並非她的名字第一次在史料中被抹去，正說明建築由來已久的性別歧視相當嚴重，至今依然如此。在後來幾十年，E.1027常只歸功於巴多維奇，甚至柯比意。

後來巴多維奇寫信給柯比意（格雷的傳記作者彼得‧亞當〔Peter Adam〕推測，這是出自格雷的要求）：「你這些年來為我打造了一處狹窄的監獄，尤其是今年，你更藉此展露虛榮心……〔E.1027〕是個試驗場，形式上排拒繪畫，在此體現的是這種態度最深刻的意義。這房子講究純粹的機能性，這點向來是它的優勢。」柯比意回了一封很酸的信，似乎是衝著格雷而來：

如果我沒搞錯你心中的想法，你想要我用我在全球的名氣來發表聲明，說你在馬丁岬的房子展現的「建築的純粹性與機能性」，被我的圖畫介入而摧毀。好，那就寄幾張能展現純粹與機能的照片給我……我把這爭議公諸於世，讓人評評理。[9]

這齷齪狡猾的回答，和先前對別墅溢於言表的讚美相互矛盾，也清清楚楚違反他過去對於壁畫的說法。「我承認，壁畫無法美化牆面，」他曾寫道：「反而會粗暴地破壞牆面，除去它的安定、穩重等感覺。」[10]

同一年，柯比意寫給巴多維奇的信又惡言相向，信中對於這房子的種種層面皆加以批評，最令人矚目的是他特別討厭門廳屏風。他稱之為「虛假」，建議巴多維奇把它拆掉。這屏風當然是要保持客廳的隱私，不讓訪客窺視。柯比意在E.1027的壁畫，就和他設法移除入口屏風一樣，是想把這間別墅變得透明。他直接在屏風上畫壁畫（「一種破壞牆面的粗暴方式」），讓壁畫和「不准笑」、「慢慢進入」的文字結合為一。這是象徵性地移除牆壁，他似乎想藉此看穿這間房子，而他在屏風上畫的情色場景就是他幻想中偷窺到的畫面。

有一張精彩照片是柯比意在畫這些壁畫。他除了叼根煙斗之外，根本一絲不掛，這也是他唯一一張裸照。他決定赤裸裸地作畫，正說明他一定明白此舉是對這個建築空間做出最原始的暴行。要看看現代建築中壁畫的地位有多引發爭議（且性暗示的程度令人意外），可參考現代主義先驅、奧地利建築師阿道夫・魯

斯的說法，從中獲得洞見。魯斯是重要人物，因為他是最早大肆抨擊建築裝飾的人之一，且他的觀點預示了二十世紀建築素樸極簡的設計。他對柯比意與格雷皆有啟發。格雷第一次建築設計就是依照他的繪圖而來。魯斯在一九〇八年的論述〈裝飾與罪惡〉中，提出獨到的見解：「現代文化的演進，等於把日常用品的裝飾去除……想裝飾人臉與所及之物的這股衝動，正是美術的起源。那是幼稚的繪畫語言。但所有的藝術都是情色的。在我們這個時代，若哪個人屈服於以情色符號亂畫牆壁的衝動，就是罪犯或退化者。」[11]

🏛

　　魯斯在文章中很強調公共立面與私人室內的區別。他的建築物外觀是純白一片，在當代可說是簡單到見不得人，說是裸露也不為過。然而在室內，他卻採用繁複的空間效果與豐富多樣材料（例如大理石與毛皮），營造感官的親密感。格雷的室內也承襲這種窩居的效果。相反地，柯比意將魯斯空蕩蕩的立面效果延伸到室內，並以水平長條窗與混雜空間，融合公共與私人領域，令人分不出哪裡是室內，哪裡是室外。建築史學家碧翠斯・柯洛米納（Beatriz Colomina）在出色的《隱私與公共性》（*Privacy and Publicity*）一書中指出，柯比意很清楚自己的建築手法和魯斯的差異。他回憶道：「魯斯曾告訴我：『有教養的人是不會望出窗外的；他的窗戶以毛玻璃打造，窗戶的存在是為了採光，而不是望出去。』」[12] 和柯比意的透明性相對，魯斯的窗戶通常會藉由嵌牆家具、窗簾或屏風而顯得隱蔽，日後格雷也運用這些手法，讓

她的室內空間變得繁複。在 E.1027，柯比意想要親手拆除這些遮蔽物。

柯比意並非唯一有偷窺傾向的二十世紀建築師。透明度是現代建築的普遍特色，從布魯諾・陶特⑩一九一四年之作「玻璃館」⑪，到諾曼・福斯特的「小黃瓜」⑫，過去百年來，傳統石造牆的不透明度逐漸遭到捨棄，建築師轉而偏好缺乏實體的透明性。這種發展固然有背後的技術成因，例如鋼筋混凝土架構與懸挑樓面等結構工程的創新，讓建築師可以除去承重牆，更頻繁使用玻璃與開放式平面。然而，透明度不僅是科學進步的副產品。如果社會沒有跟著變動，那麼十九世紀以玻璃打造公共建築物的手法，例如水晶宮與倫敦派丁頓車站（Paddington Station），無法轉化到今天的私人住宅。

工業革命後，無論關係、社會規範還是建築，原本四平八穩的事物都陷入了危機。馬克思曾寫過現代的經驗：「所有具體之物皆化為空氣。」前衛建築師一開始就把十九世紀裝飾繁複的立面，視為對資產階級個人主義的保護，而建築的透明度就是對它的反抗。「住在玻璃屋裡，」班雅明曾說：「是卓越的革命美德。」13陶特與保羅・薛爾巴特⑬等先驅有志一同，並熱情寫下宣言，預言玻璃屋將遍及世界，可以看得見鄰人的一舉一動，共同生活的烏托邦於是實現，雖然這在二十一世紀聽起來像獨裁的地

⑩ Bruno Taut，1880-1938，德國建築師。

⑪ Glass Pavilion，科隆博覽會展出，是一間以彩色玻璃構成圓頂的建築。

⑫ 指倫敦瑞士再保險大樓。

⑬ Paul Scheerbart，1863 -1915，德國作家，作品中常出現科學奇想。

獄。玻璃屋也蘊含稍嫌古怪的生機論⑭，並牽涉到性的層面：總是念念不忘裸露，尤其是大眾相信，身體應該接觸新鮮空氣與陽光，才能維持健康（這觀點在起源地德國依然風行）。只要有性，就會有性別歧視。薛爾巴特在一九一四年完成了一本異想天開的小說《百分之十白色的灰衣》（*The Grey Cloth with 10 Percent White*），書中描述一位有理想的建築師娶一名穿灰衣的女子，這樣就不會與他的彩色玻璃屋衝突。他們婚姻的條件是，她此生必須穿著單調乏味的衣服，當一名配角，以襯托真正的明星——丈夫的透明建築物。

在一次大戰之後，這些先驅的歡樂修辭被嚴肅的客觀性取代。事實上，隱私（與性）也出現變化，永不再相同。十九世紀的房屋會仔細區隔出門廳、起居室與餐廳等公共區域，但後來這些公共空間的完整性逐漸消失，與以前屬於私人的空間混合，例如現在客廳、廚房與餐廳常位於同一個開放平面。空間上的變異是呼應社會的變遷：龐大的中產階級不再請得起僕人，因此廚房成了炫耀性消費的場所，親友共同聚集於此，讚揚烹飪的儀式，而這儀式已被抬上拋光花崗岩流理台的聖壇——名廚傑米·奧利佛（Jamie Oliver）如是說。

新的空間安排也呼應道德觀的改變。維多利亞時代的拘謹觀念消失之後，性不再是說不得、見不得人的行為。由於家裡沒了僕人，資產階級不會再把「別在僕人面前這樣」的話掛在嘴邊，而開放式空間也讓中產階級住宅中僵固的冰河融化。這個過程從

⑭ vitalism，生機論是對機械論的反動，認為人不完全是物質，具有特殊的靈魂。

未停歇，於是牆體成了玻璃，過去被視為是私密的身體與動作，現在可以毫不害臊地公開，以前看不見的行為現已無所遁形。名人的性愛錄影帶、電視實境節目與網際網路的色情內容，已無可逆轉地模糊了淫穢的傳統定義；我們的一舉一動都被國家以閉路電視觀察，網路的所有思想都被美國國家安全局（National Security Agency）監控。偷窺已成為當代人意識的一部分，不只是變態和波希米亞藝術家沉溺其中。最早在建築上表現這項改變的，是二十世紀初期興建的建築物，當時諸如柯比意等建築師，打破了現代房屋的牆壁，然而建築與性的故事還可追溯到更古早以前。

<center>🏛</center>

在說愛情故事時，建築物向來有一席之地，可能是故事背景，也可能是更主動的角色。建築情色作品最早的例子之一，是羅馬神話中畢拉穆斯（Pyramus）與緹絲碧（Thisbe）的故事。這兩個住在隔壁的年輕人陷入愛河，不顧雙方家長交惡。這故事被重述了無數次，最廣為人知的就是《羅密歐與茱麗葉》，而內容變化更說明幾個世紀以來，性與建築的關係劇烈變動。這則年輕愛侶故事最早的版本，是羅馬詩人奧維德（Ovid）在西元九年的作品：

> 事情是這樣發生的，許多年前，
> 這兩家的住宅間立著一堵牆，
> 後來牆上出現了一道小裂縫；

這縫隙存在已久，始終沒人發現，

但在愛情面前，哪有什麼能躲藏？

〔……〕

許多次，他倆站在牆的兩邊，

緹絲碧在這邊，畢拉穆斯在另一邊，

他倆輕碰雙脣，傳達溫暖氣息，

小倆口不免嘆道：「你這牆真愛嫉妒，

為何擋住

渴慕愛情的人？允許我倆享受愛情

對你又何妨？

如果我們要求太多，

讓我們在接吻時再說服你敞開一次就好：

因為我們並非不知感激；對你

我們仍欠一份情；你留下一處通道，

讓呢喃進入愛人的耳裡。」

他們徒勞地輕語。[14]

　　無奈牆壁鐵石心腸，對愛侶的懇求充耳不聞，於是小倆口決定夜裡前往荒涼的古墳私會。先到的緹絲碧在等待時，一隻潛行覓食的母獅嚇得她逃跑到別處，匆忙間遺落面紗。母獅牙齒還沾著先前獵物的血跡，而且顯然很不高興緹絲碧逃跑，遂叼著這張面紗。畢拉穆斯來了，遍尋不著愛人，只發現帶血的面紗。他以為緹絲碧慘遭獅子獵殺，於是拔劍自殺。此時，緹絲碧再度出現，明白方才離開時所發生的事，傷心不已的她也跟著自刎。

這個故事除了提醒人守時的美德之外，也訴說建築會成為性的阻礙，並警告若想逾越，會面臨何種下場。這故事可視為性與建築的某種起源傳說：它提醒我們，建築的一項根源，在預防男女踰矩結合。在許多文化中，牆壁是不倫之愛最適當的阻擋，至今依然如此。牆壁是一種最原始的工具，預防不忠、異族通婚與其他禁忌之愛，迫使女性在婚後成為男人的財產。雖然訴說這則故事的羅馬詩人把背景設定在古代巴比倫，讀者可感受到古典時代的人對東方人的無情之舉不以為然，但一般人眼中西方文明誕生地的古代雅典，也有相同的作法。雅典婦女無法投票或擁有自己的房產，而且被藏在先生屋內最深處的隱蔽空間。被隔離在「女眷內室」（gynaeceum）的婦女們，鎮日負責編織與養兒育女，一夫一妻制就是靠著建築鞏固。同時，男人則在「男子宴會間」（andron）招待朋友，在這個公共空間裡面飲酒作樂，愛撫妓女，洽談生意。

　　雅典男子能頻繁參與政治活動，是因為他們不用工作。要購買到民主，就是靠著建築來強行支配妻子，要妻子和奴隸一樣勞動，這樣男人才有休閒的本錢。雅典衛城伊瑞克提翁神殿（Erechtheion）撐著門廊的女像柱，就貼切地呈現出希臘建築中女性的地位。這些巨大的女子雕像被建築物的重擔困住，永遠受到奴役，以支撐囚禁她們的社會體系。女像柱在西方古典派的建築中反覆出現，清楚說明女性持續遭到壓抑，而柯比意在格雷住宅的牆面畫滿情婦們，就是種開倒車的行為：他想把女性的房間變回後宮，也就是男性所打造的監獄，這座監獄必須是透明的，才能讓男子的視線監督。但他這樣做其實為時已晚。

女人設法逃離建築牢籠已有數個世紀。教會在兩性間樹立了比實際牆體還堅固的障礙，大家就這樣度過沉悶的數百年。但是在奧維德之後一千三百四十年，薄伽丘⑮不登大雅之堂的故事集《十日談》（*The Decameron*），為虔誠得令人窒息的中世紀注入一股清新氣息。薄伽丘重新訴說畢拉穆斯與緹絲碧的故事。發起這次私通的，是個被嫉妒的丈夫囚禁在家的無聊主婦。不管老公再怎麼小心謹慎，這女人還是在夫妻家中發現牆壁有個洞，而且就是這麼湊巧，隔壁住的是個年輕帥哥。她往這個洞扔石頭，引起年輕帥哥的注意，兩人開始悄悄發展戀情。到目前為止，還算符合希臘故事的作風，不過，接下來就新奇了。女人不滿足於言詞上的打情罵俏，開始費盡心思，除掉老公這個障礙。她玩弄老公的妒意，說他睡了之後，就有人闖進屋裡。憤怒的丈夫決心逮住這幻影情人，夜夜鎮守大門。鄰人趁機從牆上的縫隙爬過來——這對男女同時辛苦地把洞挖大——然後兩人如願上床。

　　薄伽丘的故事顯示，男性加諸於女性身上的性別枷鎖正逐漸減弱。女主角運用智慧，摧毀建築的束縛，自由享受性生活，不受懲罰。《十日談》淫穢的筆調是源自於性別規範的基調已改變，社會接受了不得體的性關係無須悲劇收場、人性可以得到滿足的結局。社會變了，個人的靈活與機智比中世紀的虔誠更受重視，不切實際的社會道德被呈現為弄巧成拙的蠢行。不過，薄伽丘的牆壁雖比奧維德的無情石牆多縫，但依然是座牆，女性仍被困在丈夫的屋子裡。

⑮　Giovanni Boccaccio，1313-1375，義大利文藝復興時期作家。

到了文藝復興時期，局勢再度演變。在《仲夏夜之夢》中，畢拉穆斯與緹絲碧的故事被一群「粗魯的工匠」取代，在迎合貴族觀眾的喜好之餘，也挑戰他們的禁忌。無論這些自大的觀眾是否明白，總之這群勞工預告了群眾社會與藝術民主化的來臨，劇中處理情欲的方式，也告訴我們在早先的現代時期性的本質有多不穩定。重要的是，牆在《仲夏夜之夢》裡是有生命的，成為這段禁忌關係中的主動參與者。這面會說話的牆由補鍋匠湯姆・斯諾特（Tom Snout）假扮：「這土、這粗灰泥、這石頭在在顯示，我還是同樣的這堵牆，一點也不假。」

　　這個轉變過程就是典型的「物化」（reification）早期範例。「物化」（德文稱為「Verdinglichung」，字面意義就是「變成東西」）是現代化過程所產生的現象，起因是人們無法察覺到資本主義形塑社會的力量。由於人們無法了解價值是由平凡人的工作所創造，於是東西（商品）透過物化，似乎變成本來就有價值，也幾乎和人類一樣是社會行動者（social actor）——人們會將市場描述得宛如有個性，例如市場上揚、表現強勁或憂心。物化讓人造物體看似擁有自然生命，同時活生生的人也被商品化、物體化，與物體無異，因為他們唯一可以出售的就是自己——自己的時間、自己的勞力。這些明顯衝突的力量會使由人打造、原本可摧毀的牆，變成了上帝設下的障礙，可用自己的方式和人互動。同時，補鍋匠斯諾特的社會地位僵固了，變成與一堵牆一樣。

　　莎士比亞不僅在資本主義社會發軔之初，就看出物化的過程，他還有先見之明，看出物化過程也會在人類情欲中發生——亦即戀物癖。牆從社會產製的網絡中脫離，產生了生命，開始說

話，同樣地，個別物體或身體部位，無論是鞋子或腳也會從身體脫離，成為愛的完整客體。在《仲夏夜之夢》，牆不光是阻擋；它是共謀，情侶命令它打開縫隙時，它也予以回應。這齣戲劇將奧維德的主題進一步發展，畢拉穆斯對緹絲碧的愛也被投射到牆本身：「牆啊，甜蜜、可愛的牆啊！」他說著，就讓雙肩貼上這石牆，使牆成了愛戀對象。從某方面來說，這比薄伽丘的故事更倒退了，因為在薄伽丘的故事中，智慧戰勝了牆，但在這裡，牆已與人的愛欲合而為一。這就是偷窺行為的開端，因為對偷窺者來說，牆在物理或心理上都是必要的。他不希望視線毫無阻礙；他（通常是「他」）必須要看，也必須與他愛的客體分離，保持不被看到。因此雖然真實的牆被拆了（就像薄伽丘的故事），但性壓抑的建築進入了人類意識中。

　　莎士比亞的手法比奧維德或薄伽丘更深入心理層面，內探的過程在現代成為另一個症候。這內向性在另一種訴說故事的過程登峰造極：佛洛伊德深層心理學的偽科學敘述。佛洛伊德對壓抑與偷窺的觀念雖不可靠，但是他在一九一九年說了一則故事，反倒令人玩味。這篇知名的文章稱為〈詭祕〉（ *Uncanny* ），德文為「unheimlich」，亦即「非家」，是生動的建築隱喻，佛洛伊德在文中說了一段不可思議的親身經驗。

　　一個炎熱的夏日午後，我在義大利的小鎮穿梭，赫然發現自己來到一個區域，那兒的特色我久久無法忘懷。放眼望去，只有濃妝豔抹的女子倚靠在小屋的窗邊，於是我趕緊在下個轉角離開狹窄的街道。然而我沒有問路，繞了一會兒，竟回

到同一條街道上。我的出現已開始引人注意。我再一次趕緊離開，卻又從另一條路回到原點。這會兒我渾身充滿只能以「詭祕」來形容的感覺。好不容易回到方才離開的廣場，我感到相當開心，不願意再繼續探索之旅。[15]

照佛洛伊德的說法，好像是這些「非家」的建築在勾引他：城市建築具體呈現熱情的南方氛圍，引誘他走上一條難以脫離的狹窄街道。但這則故事中，到底誰是真正遭到囚禁的人？女子的凝視令佛洛伊德害怕，把他囚禁在恐懼中，但他可以逃回廣場中央，過正派的公共生活。另一方面，妓女被囚禁在青樓，或許一走到鎮上較正派的區域就會遭到逮捕。正如現在阿姆斯特丹紅燈區的景象，窗戶的透明度無法改善這些女性和古希臘女像柱一樣受困於建築的處境。這再度說明，打造建築透明度絕非中性策略，而是有性別色彩的：男人可以看到**裡頭**，但女人不該眺望**外頭**。男性偷窺狂的另一面就是種建築妄想症，房子的窗戶代表對女性凝視的恐慌。「看回去」在現代作品越來越普遍，馬內[16]散發出傲慢氣息的〈奧林匹亞〉（*Olympia*）就是明顯的例子，而〈奧林匹亞〉引發的憤怒，正透露出男性大眾的歇斯底里。女性不再只能被觀察，也可以當觀察者，而佛洛伊德的「非家」感受，其實表達出男性在他們習慣的性別角色被翻轉時，所感受到的驚訝與恐懼。

性別角色在十九世紀末和二十世紀初加速變化，這時的女性

⑯ Manet，1832-1883，法國畫家。

阿姆斯特丹的紅燈戶

爭取建築環境的掌控權，且有所斬獲。這場戰爭在文學上的表現，就是維吉尼亞‧吳爾芙的知名之作《自己的房間》（*A Room of One's Own*）。吳爾芙問，為什麼女性藝術家那麼少？結論是和經濟與空間有關，並主張「女人要寫小說，一定要有自己的錢和房間。」[16]文章結尾處，吳爾芙情感一發不可收拾，想像女性藉由各式各樣的創作，終將逃脫內室的囚禁：「數百萬年來，女人都坐在室內，因此到這時候，牆壁已被她們的創造力滲透，這力量遠超過磚與砂漿所承受，因此必須透過筆、畫筆、商業與政治加以發揮，才能善加利用。」[17]

　　無獨有偶，吳爾芙出版《自己的房間》那年，格雷也正好完成 E.1027。格雷的別墅是女性建築師完成的第一棟現代建築物，

像是大尺度的「自己的房間」，也像火山爆發似地，表達出吳爾芙筆下女性受到長久壓抑的創造力。不過，E.1027的情況稍微複雜一點：正如這密碼似的名稱所顯示，E.1027並非格雷自己的房子，而是她和情人巴多維奇的愛巢。這棟房子一開始就把兩人關係所帶來的限制包含進去，而受困於這段男女關係的格雷，終究逃離了這棟自己蓋的監獄。事實上，她到阿爾卑斯的山村卡斯泰拉（Castellar），又蓋了間屬於自己一個人的房子，但二次大戰爆發後，她也被迫離開。或許她本來就會離開；她曾說：「我喜歡做東西，但不喜歡佔有。」[18] 磚與灰泥的負擔對她的心靈來說太過沉重，要她犧牲她最重視的自由。自己的房間並未成為自主性的終極表現，而是另一處陷阱，資產階級的內向性（想想吳爾芙的意識流）替代了自由。自己的房間終究是佔有之物、是商品，是把我們與他人隔離的一系列牆體。

在這些故事中出現的建築戀物癖，象徵著物化的現代狀態，但有些例子中，這象徵迸發出驚人的生命。一九七九年，一個名叫艾佳利塔・艾克洛夫・柏林納莫爾（Eija-Riitta Eklöf Berliner-Mauer）的女人嫁給柏林圍牆，因此冠上「柏林納莫爾」這麼奇怪的姓氏（Berliner-Mauer就是德文的「柏林圍牆」）。柏林納莫爾太太可不是唯一鍾情此道者，她是自稱「物戀」（Objectum Sexuals）的團體中一名活躍成員。這個團體的創辦人名叫艾莉卡・艾菲爾（Erika Eiffel），她嫁給了……想必讀者一定猜到了。物戀者的共同特色在於，他們會受無生命的物體吸引，尤其是大型建築物，雖然柏林納莫爾太太解釋：「我覺得其他人類製造的東西也很好看，比如橋梁、籬笆、鐵道、大門……這些東西有兩

個共同點。它們都是長方形的，有平行線，而且都分割某些東西。這是它們的實體吸引我的地方。」重點是，吸引她的地方在於「分割」。

　　戀物癖似乎是原欲受到傷害所導致的行為，看似荒謬但確實存在，而在莎士比亞《仲夏夜之夢》已經提過這種傾向，只不過上述的例子較為極端。畢拉穆斯與緹絲碧把他們的愛轉移到樹立在兩人間的牆面，對他們來說，這面牆彷彿活了過來，還會給予回應。這時，他們就進入了物化的浮士德交易，也就是讓世界有了生命，卻使靈魂靜止不動。柏林納莫爾太太是個極端的例子，儘管柏林圍牆殘酷地分隔真正的情侶，但是它的催情能力更強，大衛・鮑伊（David Bowie）在〈英雄〉（"Heroes"）一曲中就有描寫。乍聽之下，這首歌可能讓人以為鮑伊在唱被鐵幕分隔的兩個愛侶英雄。但仔細一聽，並留意歌名的引號，便能理解他其實在說有一對情侶站在牆的同一邊擁吻，想像這座障礙是永恆不變的結構，能「永遠、永遠」打擊另一邊的「恥辱」。

　　事實上，鮑伊是以製作人東尼・維斯康提（Tony Visconti）與他的西德女友為藍本，嘲諷這對在圍牆西側的情侶假惺惺裝英雄。他們接吻時，把自己的愛情想像成是種蔑視之舉，實際上，這堵牆對他們只不過是種春藥。諷刺的是，鮑伊這首曲子鮮少人真正了解，反而讓西方人更對柏林圍牆抱著浪漫印象，無怪乎有無數人照他曲中描述的方式幽會。對於鮑伊聽眾及對冷戰時期的柏林抱持浪漫迷思的人來說，柏林圍牆只是一道象徵性的分割。把牆用來催情的更具體例子，是發生在男同性戀的尋歡行為，利用「鳥洞」（glory hole）讓匿名性行為更進一步，連參與者也匿

名化。

鳥洞是在公廁隔間的隔板上切出一個洞，雙方在隔板的兩邊透過這個洞交媾。可想而知，這是源自於未出櫃的同性戀須堅守匿名，以免身敗名裂的壓抑年代。不過鳥洞持續沿用，透露出隔板與匿名的概念有歷久不衰的催情力。鳥洞讓陰莖與身體分隔開來，戀物特質出現了，伴侶化約為純粹的性器官，缺乏腫脹之外的任何人性特質。和柏林納莫爾太太的情況一樣，「分割」的概念是關鍵：分割人，也分割身體。這一方面令人悲哀，說明物化會大幅改變人的靈魂，但同時也令人鼓舞，因為人類性欲的力量可克服任何阻礙，即使在過程中，把部分障礙內化也在所不惜。諷刺的是，這內化過程呼應了開放空間中，真正的牆開始變得透明或消融的傾向。早期文明的實體阻隔消失了，唯有在薄伽丘寫作的現代資本主義之初短暫歇息，並由後來心靈的阻礙取代。

最後一個建築情色作品的例子，是關於我們想拆除房子的牆，不想住在牆內時所發生的狀況。雷納‧華納‧法斯賓達[17]的電影《瑪麗布朗的婚姻》（*The Marriage of Maria Braun*），描述戰後德國講究物質的偽善世界裡，一名女子奮力生存，想出人頭地的故事。雖然電影可被解讀成象徵德國分裂時西德的命運，但柏林圍牆並沒有出現，而是由其他分割性的結構物替代。

故事的開頭是，瑪麗在同盟國對柏林發動攻擊的前夕結婚，開場鏡頭就是張掛在牆上的希特勒照片在轟炸中被炸落，從牆壁的洞口，可看見瑪麗和伴侶在一間登記處辦理結婚。戰後，

[17] Rainer Werner Fassbinder，1945-1982，德國電影導演。

瑪麗以為先生已戰死沙場，於是她必須自己設法活下去，她也毫不猶豫地使用情色資本，必要時和任何能讓她生存的人上床。在這個過程中，她從戰後在廢墟搜尋有用之物的「瓦礫女」（Trümmerfrau），慢慢爬到祕書，又成為西德大企業的主管。後來她已經夠有錢，可買下財務獨立與資產階級功成名就的終極象徵——自己的房子。這時，她卻發現家是個監獄，自己看似飛上枝頭，其實是墮入地獄。最後的一幕的意義頗為曖昧：她瓦斯沒關就準備抽菸，意外炸掉了房子、她自己與先生。

這部電影的結尾與開頭相同，都是爆炸與一堆瓦礫，瑪麗又再度成為瓦礫女。不過，她果真是死於意外嗎？或許瑪麗‧布朗的自我獻祭，是企圖逃離建築陷阱的最後嘗試——我們以為自己擁有建築，但實際上是建築擁有我們，把性欲局限在資產階級住家的四面圍牆中。她的舉動就是班雅明說的「毀滅性格」：「其他人或許看見眼前是牆或山，他看見的仍是一條路……一切存在之物都會被他變成廢墟——他這麼做，不是為了要把它變成廢墟，只是穿越的方法。」[19] 法斯賓達的想法很悲觀，他認為這樣的逃脫方式只能與死亡相伴。

本章故事的最後一幕，始於另一場爆炸。一九四四年，節節敗退的德軍轟炸法國聖特羅佩（St-Tropez），格雷在小鎮上租的房子被夷為平地，大部分的繪畫與筆記本也遭毀。德軍洗劫她在卡斯泰拉的房子，還把E.1027的牆壁當作打靶的練習標的——柯比意畫著卍字符號的圖畫被子彈射得千瘡百孔，好像前方在行刑

似地。格雷畢生心血遭到毀壞，她絕望之餘，搬回了巴黎。她後來在聖特羅佩附近的鄉間蓋了另一間房子，以七十五歲的高齡親自監督房子建造。但她從未回到 E.1027。

然而，柯比意對 E.1027 的熱情從未隨著歲月而流逝。他買下一塊可俯瞰格雷別墅的土地，並在一九五二年蓋了一棟小型的木頭單坡屋「小屋」（cabanon，法國南部對於牧羊人小屋的稱呼）。這棟只有一個房間的度假小屋，是送給妻子伊芳（Yvonne）的禮物，和 E.1027 一樣是極簡主義的傑作。雖然屋內的一切都被削減到只留下最基本的必需品，不過，十四平方公尺的樓板空間卻不嫌擁擠。在假天花板上方有儲存空間，家具多為內嵌式或可折疊，而窗簾後方，藏著柯比意聲稱通風很好的洗手間。小木屋不需要廚房，因為有一扇門可通到柯比意最愛的當地餐館，他和妻子每天都到那裡報到。

小屋與格雷別墅皆為極簡之作（小屋甚至更為簡樸），但是從柯比意的窗戶就能看出兩者差異甚大。在這間濱海小屋，柯比意並未和他多數建築一樣採用大片玻璃窗，反而只設兩扇方形窗戶，可供俯瞰海洋。窗戶還有折疊式護窗板，上頭畫著一對愛侶，畫面的性暗示相當明顯。而對面的牆則是一幅巨型的半牛半人圖，有著巨大的陽具。這是偷窺主義的經典案例：柯比意為別人家設計的房子，是要讓人能看進屋內，但是他在唯一為自己興建的房子，窗戶是單向的開口，讓他能看出去。他曾寫道：「唯有能觀看時，我才算活著。」小木屋就像賞鳥者在懸崖上的藏身處，而護窗板內側的圖就和他在 E.1027 畫的一樣，是他希望能看到的奇觀，好像是某種能引起共鳴的神奇魔咒。

柯比意對E.1027的興趣並未因濱海小木屋的興建而停止。巴多維奇去世之後，E.1027就由他在羅馬尼亞當修女的妹妹繼承，後來這房子拍賣求售。或許柯比意擔心他要是出面喊價，會引來不必要的注意，遂委請瑞士友人瑪莉－露易絲‧薛爾柏特（Marie-Louise Schelbert）代為出面。但柯比意在幕後發揮影響力操作，因此雖然有個歐納西斯先生[18]出價更高，但薛爾柏特還是買到這棟別墅。接下來幾年，柯比意堅持薛爾柏特把別墅維持得好好的，不讓她移除家具。只要柯比意住在同一條路上的濱海小木屋時，就會定期造訪E.1027，直到某年夏天，他死在別墅下方的海灘。

柯比意去世後，一切回到原點。不過，E.1027的怪談並未停在那一點。故事並未結束，但是基調起了嚴重的變化：我們不再聽到性執念的故事，而是像在翻閱廉價機場驚悚小說。一九八〇年，一個名叫漢茲‧彼得‧卡基（Heinz Peter Kägi）的醫師將E.1027絕大多數的家具全部搬走，連夜載回蘇黎世家中。三天後，他的病患瑪莉－露易絲‧薛爾柏特被人發現陳屍在自家公寓，而E.1027的所有權落入卡基手中。薛爾柏特女士的孩子懷疑其中有謀殺行徑，對遺囑提出法律質疑，但最後仍不了了之。

當地人謠傳，卡基在別墅辦淫歡派對，以毒品和酒引誘附近的男孩，直到一九九六年的某一夜遭兩名年輕男子殺害，陳屍閨房。兇手試圖穿越瑞士邊境時遭到逮捕，聲稱卡基叫他們整理花園，卻不肯付錢。他們被關到牢裡。E.1027在長期疏於照料之

[18] Mr. Onassis，1906-1975，希臘船王，曾為世界首富。

下，終於淪為廢墟。擅闖者進駐屋內，剩下的家具不是遭竊，就是被砸。許多人設法搶救這棟建築物，可惜沒什麼成果，直到修復柯比意壁畫的計畫生效，這間房子才獲得法律保護。E.1027最後竟是靠著柯比意在這棟屋內討人嫌的裝飾才獲得重生，成為今天備受矚目的歷史紀念碑，實在令人不勝唏噓。然而，多年來缺乏經費，加上修復過程飽受批評，導致這間別墅至今尚未重新開放。

那麼E.1027到底是什麼紀念碑？它當然很適合紀念女人終於獲得建築權力的那一刻，而女性也須持續努力，畢竟雖有札哈·哈蒂[19]這樣高知名度、聲望如日中天的建築師，但建築這一行依然是陽盛陰衰的行業。不過E.1027也紀念著更捉摸不定、更難以言喻的事：抗拒的片刻。牆透過物化與戀物的雙重過程而內化，或許是無法避免的，即使格雷不斷遷徙、重新開始，最後還是無法逃脫。她難以安頓的狀況，與難以減損的現代主義要務如出一轍，也就是布萊希特的〈掩蓋你的足跡〉（*Cover your tracks*）：

　　下雨時，就走進任何一間屋裡，並坐在裡頭的任何一張椅子上
　　但別坐太久。也別忘了你的帽子。
　　我告訴你：
　　掩蓋你的足跡。

⑲ Zaha Hadid，1950年出生，伊拉克裔英國建築師，是首位獲得普立茲克獎的女建築師。

無論你說什麼，別說兩次。

如果別人用了你的想法，就把這想法拋棄。

一個沒有在任何地方簽名、沒有留下照片

根本不存在，什麼也沒說的人：

怎麼能逮得到他呢？

掩蓋你的足跡。[20]

　　無論我們拋下家當、逃離不滿意的關係多少次——是住在像 E.1027 的建築物，裡頭因應現代居無定所的環境需求，設置可攜帶的露營式家具，或像班雅明那樣提著難民的手提箱離開——我們還是甩不掉靈魂的家具，留戀著羈絆我們的事物。然而，就算格雷的住家無法逃脫傳統住家的資產階級根著性，卻仍成功抵抗另一種現代性的進程：激進地移除牆體，而這種作法的主要倡導者就是柯比意。柯比意的通透性似乎是處理人類性欲的烏托邦手法，拒絕接受資產階級的壓抑。然而，柯比意的偷窺已越過這個目標，透明度成為近乎獨裁的作法，也與人「性」相違。只要看看《老大哥》[20]或造訪天體營，就能明白一切攤在陽光下的能見度多麼不撩人。的確，在企業運用建築透明度來象徵並不真正存在的組織透明度之後，「透明度」這個概念原有的烏托邦色彩，也變得比建築裡的玻璃還脆弱。格雷的房子運用水平長條窗、屏風與阻礙，一方面部分達成透明度，但同時也試著英勇抵抗透明

⑳ *Big Brother*，英國實境節目，參加者要設法留在節目中的住宅，不被驅逐，優勝者可獲得高額獎金。

度的負面意義（即使做了妥協）。在這個網路攝影機、玻璃高樓、閉路電視、隨處都可接觸色情作品與實境節目的年代，能否逃出全盤的透明度，又是另一個問題。

第九章

芬斯伯里保健中心，倫敦

（一九三八年）

建築與健康

我小時候認為，聖史上命運最悲慘的莫過於挪亞，因為大洪水讓他受困方舟四十日。後來，我常生病，不時被迫待在有如方舟的庇護處好幾天。然而我發現，即使方舟關了起來，黑夜籠罩大地，但挪亞在方舟上最能看清世界。

——普魯斯特，《歡樂與時日》（*Pleasures and Days*）[1]

蓋姆斯在一九四二年為芬斯伯里保健中心繪製的宣傳海報（後來遭禁）

某天夜裡，烏煙瘴氣的倫敦進行燈火管制，黑暗中隱約有人影出沒。他們頭戴鋼盔，手提裝滿沙的桶子，除此之外沒別的裝備，就這樣在高樓與屋頂觀望，時而凝神屏氣，時而在寒冷中百無聊賴，緊盯是否有德軍的燃燒彈從天而降。漆黑中，有個看守者是個印度移民，叫做朱尼・賴・卡夏醫師（Dr Chuni Lai Katial）。

卡夏醫師相貌堂堂，心中懷抱社會主義理想，而且交遊廣闊，有一張一九三一年的照片，就是他與卓別林（Charlie Chaplin）及印度聖雄甘地的合影。不久後，卡夏成了英國第一位亞裔市長。在戰前，他是芬斯伯里（Finsbury）公衛委員會會長。芬斯伯里乃是倫敦內城的貧窮地帶，而卡夏在執行消防警備的任務時，格外擔憂他的心肝寶貝在空襲時遭焚毀或炸壞。這個心肝寶貝是芬斯伯里保健中心（Finsbury Health Centre）。卡夏醫師花了許多時間，費盡千辛萬苦，興建這座於一九三八年啟用的保健中心。現在這裡堆滿沙包，這是不得不然的防護措施，因為保健中心的立面是由很具現代建築特色的玻璃磚構成（玻璃因為承受不住重量而裂開，但建築物的其他地方倒是安然撐過戰火）。在醫療建築的脈絡下，透明度還有另一層涵義：健康。現代人的腦海中有個觀念縈繞不去：日光能為房屋賦予生氣，玻璃立面能引進有療效性的日光，而中心在夜裡會透出的光芒，宛如一座燈塔，照亮汙穢陰暗的貧民窟（只是此刻燈光皆已關閉，以免納粹空軍發現）。

 的说明
一九三一年，卡夏醫師（左後）在倫敦東區的家中，款待卓別林及甘地聚首。

　　我在敘述建築與健康的故事時，是從中間切入，而非細說從頭，此舉並非只為了戲劇效果。戰爭或許不是萬事之父，卻是現代醫療的起源。民族國家與帝國主義興起後，帶動專業常備軍的需求，也促成官方格外關注人民的身材與健康。十八世紀英國的軍醫院與海軍醫院曾啟發全歐洲的建築師，而在克里米亞戰爭（Crimean War，1853-6），提供給傷病軍人的醫療環境極為惡劣，使得佛蘿倫斯・南丁格爾（Florence Nightingale）長期推動英國醫院改革。後來在波耳戰爭（1880–1902）中，志願軍健康狀況惡劣令整個英國蒙羞：只有五分之二的軍人能打仗，導致人們擔憂兵

力衰弱、帝國瓦解，因而有了改善勞工階級生活環境的動力。

　　雖然官方推動變革，但全英國的衛生條件到一九三〇年代依然惡劣。頭號殺手是肺結核，每年造成三、四萬人死亡，這和人口過於稠密及衛生環境差脫不了關係。舉例來說，擠滿窮人的芬斯伯里就是疾病溫床。芬斯伯里的住宅狀況令人搖頭：供居民睡覺與生活的地窖多達兩千五百處，三成人口住在兩人以上共用的房間，因此芬斯伯里的男人平均壽命是五十九歲，死亡率比人口稀疏得多的漢普斯德（Hampstead）高出十八％。除了戰爭與帝國地位岌岌可危的考量之外，還有另一項思潮，推動芬斯伯里等地改善醫療環境：市政社會主義（municipal socialism）。

　　一九三四年，芬斯伯里所屬的自治市與整個倫敦的議會首度由工黨勝選，這項巨大的變化催生了「芬斯伯里計畫」（Finsbury Plan），目標是整頓貧民區，建立學校、住宅與醫療設施，而最初的一項成果就是芬斯伯里保健中心。中心納入完整的服務，免費提供大眾，堪稱日後英國最了不起的制度之先驅——英國國家健保（National Health Service）。這棟建築物對當代人來說有清楚的政治意涵，也引起嚴重爭議。在一九四二年的戰爭期間，出現了一張亞伯拉罕·蓋姆斯①設計的宣傳海報，畫面是芬斯伯里中心的立面後方，藏著一個罹患佝僂症的男孩站在骯髒的地下室。這張圖還安上意義曖昧的標語「你的英國：馬上為它而戰。」戰爭時期的內閣討厭這幅畫面，邱吉爾下令把海報全數摧毀。「邱吉爾或許是戰爭時期的好領導人，」蓋姆斯後來回憶

① Abram Games，1914-1996，英國平面設計師。

道：「但他從未去過貧民窟。我把戰爭視為催化劑，讓英國能浴火重生，但我認為，他把福利國家的支持者視為共產主義者。」[2]

健康與建築向來與財富息息相關。二十世紀以前，醫院是窮人去的，富人可舒舒服服待在家，請醫師來家裡看診。這使得人在生病的歷程感受天差地遠，更因為醫療經常無效，因此窮人鮮少能活著走出骯髒的醫院。

有個體弱多病的富家子弟很有名，叫做馬塞爾・普魯斯特[②]，他的父親是知名醫師，寫過《精神衰弱症的衛生》（*The Hygiene of the Neurasthenic*），這本書讀起來就像是兒子症狀的檢查清單。普魯斯特一輩子各種病痛不斷，人生最後三年更是關在隱蔽的房間，房間牆壁鋪著軟木，隔離令他病情加重、工作分心的聲音、氣味與陽光。後來，巴黎卡納瓦雷博物館（Musée Carnavalet）在館內重建普魯斯特的房間，不過是以新鮮軟木代替原有牆面，因為普魯斯特在房裡燃燒抗氣喘藥粉，把原來的軟木薰黑（可惜這些藥物就和種種令他上癮的興奮劑與鎮定劑一樣，對健康沒有益處）。普魯斯特就是在與社會隔離，加上恍惚興奮的情況下，回憶起過往人物，描寫出對時間的奇想，及因病而使時間感失真。

疾病也會影響我們對空間的理解。發燒時可能覺得牆在晃，體弱多病的人生活範圍被縮小到臥室、浴室及匆匆往返兩處之間。對於孱弱的人來說，世界宛如怎麼也超越不了的障礙訓練場。建築和健康的關係，不僅是受疾病禁錮時的人有所感受，也

② Marcel Proust，1871-1922，法國意識流作家。

不只與醫院和診所相關，更和日常生活關係密切。

　　早在芬斯伯里保健中心興建前十年，倫敦泰晤士河南岸就曾展開「佩克漢姆實驗」③，以求促進居民的日常生活健康。計畫由英尼斯・皮爾斯（Innes Pearse）與喬治・史考特・威廉森（George Scott Williamson）兩位醫師發起，欲透過研究勞工階級的社群健康狀況與習慣，進而尋求改善之道。就像當時許多改革者一樣，他們秉持著優生學的目標──「確保唯有適者婚配與繁衍」──因此這個實驗最初是個小型的社區俱樂部，處於生育年齡的當地家庭每週繳六便士即可使用育嬰中心、律師服務、洗衣間與社交俱樂部。³醫師則可以對這些成員定期檢查。他們發現，當地人的健康狀況非常糟。根據他們的估計，僅有九％的人沒有「疾病、失調或失能」。因此他們決定在佩克漢姆建立功能更完整的設施。

　　在關心國家生殖健康的富有慈善人士資助下，皮爾斯與威廉森委請建築師歐文・威廉斯（Owen Williams）興建了一棟閃亮的玻璃牆建築。這棟建築就是備受好評的先鋒保健中心（Pioneer Health Centre），連包浩斯建築學院的校長葛羅培斯都稱讚它是「磚頭荒漠中的玻璃綠洲」。中心在一九三五年啟用，是設有中庭的三層樓建築，底層為游泳池。樓上的咖啡廳與工作空間皆可俯瞰泳池，因為當時的想法認為看見別人在運動，可以鼓勵大家一起加入運動行列。這也概述了佩克漢姆實驗的整體哲學：醫師不會不停耳提面命，要大家改善生活，而是給予實例，說明何謂

─────────────────────

③ Peckham Experiment；佩克漢姆為倫敦東南的一個區域。

更好的生活，居民能從中學習並獲益，並將經驗傳遞出去。因此，建築物立面是透明的，宛如廣告般對整個社區宣導健康的生活。這裡看不出紆尊降貴的味道，然而這種不干預的手法背後其實是優生學的觀念：只有基因值得留存下來的人（懂得為自己負起責任的人），才能受益。建築必須有透明度，這樣醫生才能觀察實驗對象，「望穿中心的玻璃牆面時，就像細胞學家從顯微鏡觀察細胞生長」。⁴

不過，芬斯伯里保健中心的規劃目標大不相同。佩克漢姆不是貧民區，居民多為零售店主或有一技之長的勞工，但芬斯伯里貧窮得多，居民的健康問題也嚴重得多，這一點卡夏醫師再清楚不過。因此他在規劃這座保健中心時，是把這裡當作治療疾病的場所來思考，並非把它當成觀察人類的培養皿。他在一九三二年英國醫學會（British Medical Association）的會議上，找到了仿效對象。當時有一間前衛的建築事務所「泰克頓」（Tecton），在會議上展示倫敦東區肺結核療養院的提案繪圖。這療養院是典型的現代設計，也是一群年輕建築師想立足世界的測試案件。

現代主義應與肺結核親密地跳起骷髏之舞，其實不令人意外。鄉村人口原本是分散各處的，但現在聚集到骯髒的工業城市，致使傳染病越演越烈，到二十世紀初，肺結核已成為歐美成人的頭號殺手。在科學家發現導致肺結核的細菌以前，人們以為結核病是髒空氣、灰塵與遺傳所造成。羅伯・柯霍④利用顯微鏡，在一八八二年發現蠕動的結核桿菌，確認接觸傳染的可能，

④ Robert Koch，1843-1910，德國醫師與微生物學家，一九〇五年獲諾貝爾獎。

但是一直到一九四六年發現抗生素療法之前，兼具魔法與象徵色彩的古怪療法一直是正統的醫學作法。人們相信，陽光、新鮮空氣、休息可阻擋肺結核，因此有錢的病患會到阿爾卑斯山朝聖，延長「治療」，湯馬斯·曼的《魔山》（*Magic Mountain*）就描寫過這個情景。這部一九二四年出版的小說，描寫腦袋不太靈光的平凡人漢斯·卡斯托普（Hans Castorp）到山區拜訪療養肺病的表兄弟，卻發現他適合暫時留在這個病人的世外桃源。卡斯托普來自病患們嘲弄的「平地」（意指世界其他地方），剛到這裡時，他看見一棟長形建築「整齊配置了許多陽台，每當華燈初上，看起來就像海綿一樣，滿是凹痕與孔洞」。[5]陽台是療養院的基本元素，病患每天躺在這裡進行兩個小時的「新鮮空氣療法」（Freiluftkur），而他們躺的椅子也成為現代設計的主要產品。阿瓦·奧圖⑤的帕米奧椅（Paimio Chair）就是知名的例子，供他所設計的芬蘭帕米奧療養院使用。

卡斯托普和療養院的戀愛關係，也發生在整個歐洲的設計師身上，把包浩斯大師拉斯洛·馬哈利·納基⑥所說的「視覺衛生」，應用到各種機構與居家建築物上。建築師運用大窗戶、平屋頂（讓人做日光浴，無論氣候多惡劣）、鍍鉻家具與白牆，打造出診所冷峻的外觀，也讓建築師能沾沾屬於醫學的科學專業光環。這胡亂結合的隱喻不免遭到揶揄：羅伯·穆齊爾⑦在《沒有

⑤ Alvar Aalto，1898-1976，芬蘭建築師、工業設計師。
⑥ László Moholy-Nagy，1895-1946，匈牙利藝術家。
⑦ Robert Musil，1880-1942，奧地利作家。

個性的人》（*A Man Without Qualities*）中寫道：「現代人在醫院出生、死亡，因此也該住在像醫院的地方。」[6]衛生是有力的現代主義修辭，用途之多，幾乎可代表任何概念。新穎與乾淨不光是美學選擇，還代表抗拒現代城市造成的緊張壓力，例如約瑟夫・霍夫曼（Josef Hoffmann）在精神病患之都維也納郊外，為精神緊張的病患興建波克斯多夫療養院（Purkersdorf Sanatorium），一棟散發寧靜氛圍的白色建築，馬勒、荀白克與史尼茲勒[8]皆於此治療。但若是居心叵測，可能使「衛生」一詞淪為「種族衛生」，亦即優生學，例如佩克漢姆實驗秉持的目標。另一方面，「衛生」也可用來否定中產階級擁擠室內背後的資產階級傳統，導正在工業社會髒亂分布不均的情況，荷蘭希爾弗瑟姆（Hilversum）知名的陽光療養院（Zonnestraal）即為一例。

陽光療養院在一九二五到一九三一年間，由詹恩・杜伊克[9]與貝納德・畢吉伯[10]興建，是用近乎察覺不到混凝土的結構來歌頌陽光的療癒力量，同時也具有政治啟蒙意義：這所療養院並非僅供體弱多病的富人療養，因為這裡的業主是鑽石工人工會——荷蘭最大、最有錢的工會組織。鑽石業是利潤高、風險也高的行業，在產製過程中，亮晶晶的粉塵會磨損肺臟。工會從銷售這些粉塵的利潤撥一部分出來，興建這間很搭調的閃亮療養院，供勞工在此呼吸附近森林飄出有益健康的松木香氣。

⑧ Arthur Schnitzler，1862-1931，奧地利作家。

⑨ Jan Duiker，1890-1935，荷蘭建築師。

⑩ Bernard Bijvoet，1889-1979，荷蘭建築師。

在國際間興起的這股現代設計風潮蘊含著社會意識與衛生觀念，芬斯伯里保健中心就是在此脈絡下產生。在泰克頓事務所，保健中心主要由貝托·魯貝金（Berthold Lubetkin）負責，他和現代主義的淵源十分深厚。他在一九〇一年出生於喬治亞首都提比里斯（Tiflis）的富裕猶太家庭，一九一七年到莫斯科學藝術，曾親眼目睹革命就在他臥室窗外展開。魯貝金在十幾歲就接觸了激進的政治思想，加上當時的俄國藝術瀰漫著濃濃的革命氣氛，令他一生的建築都受到影響。他回憶起當年「歷史衝破一切日常常規的障礙」，可說是「開放、發狂的喜悅」。魯貝金不欣賞後來史達林的教條，並哀嘆「自由時期多麼短暫」。[7]魯貝金遍遊歐洲十年，也在巴黎待了一段時間，師事於曾教過柯比意的混凝土先驅專家奧古斯特·佩雷⑪，在一九三一年輾轉來到倫敦。

不過，魯貝金和許多從歐洲專制政權逃出的難民不同，他沒有離開英國。許多人覺得美國更為開放，遂受到吸引而轉赴美國發展，但是魯貝金在沉悶古板的英國，發現有機會與一群有才華、有抱負的年輕建築師大展鴻圖。這裡的現代主義圈子雖小卻十分活躍，而魯貝金就和志同道合的人一同組成泰克頓建築事務所，成員還包括未來將興建英國國家劇院（National Theatre）的丹尼斯·拉斯頓（Denys Lasdun）。泰克頓是希臘文的「建築」（architecton）簡稱，而事務所名稱是代表一整群人，此舉在英國獨樹一格，並宣揚這群人的「集體」精神。他們拒絕採用建築行業現行的封建結構，亦即一群沒沒無聞的資淺員工辛勤製作案

⑪ Auguste Perret，1874-1954，法國建築師，以混凝土建築見長。

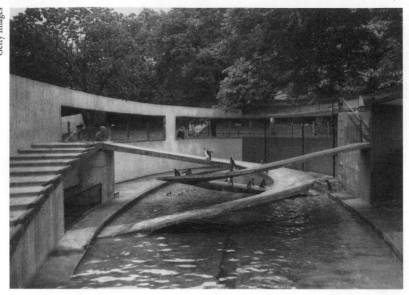

泰克頓的倫敦動物園企鵝池，向大眾宣傳現代設計的趣味面。

件，最後由知名度高的建築師署名（這情況至今依然存在）。在
經濟大蕭條的拮据環境下，這麼前衛的事務所其實機會不多，但
是他們在一九三四年，透過一項似乎沒什麼大了不的委託案而一
舉成名：倫敦動物園的企鵝池。事務所靠著未來將屢屢合作的工
程師夥伴歐夫·艾瑞普⑫的協助，完成著名的雙螺旋斜坡，展現
魯貝金的重要概念「社會凝聚器」。社會凝聚器是構成主義提出
的主張，亦即建築物把大家聚集起來，藉由形成新關係進而促成
新的生活方式。把企鵝聚集起來或許沒什麼推動革命的可能，不

⑫ Ove Arup，1895-1988，知名的奧雅納工程顧問公司創辦者。

過這是種宣傳方式：宣揚泰克頓的技能，向一般大眾與潛在業主表明現代建築也可以創造出有趣的烏托邦。

卡夏醫師看見泰克頓的肺結核療養院提案後，便在一九三五年決定委託他們興建芬斯伯里保健中心，事務所總算有機會透過建築實現社會理念。這是英國第一棟由市政當局委託的現代主義建築，以素白的外表與玻璃磚塊表達清楚的主張，和周邊的貧民區截然不同。不過，這棟建築物也有明顯的古典痕跡：對稱結構散發出寧靜感，翼樓往兩旁張開，擁抱訪客，和羅馬聖彼得大教堂前方有柱廊的廣場不無類似。訪客經由小型陸橋正式進入中心，之後來到明亮的接待區，便能看見隨興分散四處的座位。這和一般昏暗候診室中成排的椅子大相逕庭，營造出社交俱樂部的印象，似乎歡迎大家隨時造訪，醫療人員不會阻撓。換言之，這和企鵝池一樣是個社會凝聚器，但的確是供人類使用。大廳還有戈登‧庫倫⑬的壁畫，增添輕鬆氣氛，勸訪客「多多到外頭走走」。這帶點命令的口氣突顯出建築物的雙重目的：既是社交俱樂部，也是向地方社群宣導衛生保健的「擴音器」，幫助疾病的預防與治療。不過這作法和佩克漢姆的先鋒保健中心很不一樣：優生學這種令人毛骨悚然的弦外之音不見了，而是明確直接的教育與潛移默化。值得慶幸的是，英國國家健保在戰後是沿用這種家長式的手法，而佩克漢姆實驗後繼無力，沒了經費，佩克漢姆保健中心後來也無可避免地成為豪華公寓。

芬斯伯里保健中心的設施包括婦女門診（最早的婦女門診之

⑬ Gordon Cullen，1914-1994，英國建築師、城鎮規劃師。

一）、結核病門診、太平間、牙醫門診、足部門診、清潔消毒站，還有一處公寓，讓家裡正在進行煙燻消毒的人可暫住。中心分成中央核心區與兩處側翼。中央核心區設置固定用途的空間，像是接待區、舉辦公共教育宣導的演講廳、洗手間，兩側則是門診與辦公空間，並可依照需求再加以分隔或打通。泰克頓這樣設計，是因為意識到現代醫學突飛猛進，於是打破了平面看似靜態的對稱性：古典建築興建時是不考量變化的（其實多數建築都是如此），然而這棟建築物在設計時卻對社會變動念茲在茲，這在英國來說算得上是創舉。此外，為健康與人類生活做設計時，往往得思考流動與易變，不能如混凝土或大理石般不動如山，但如何解決這種設計難題，芬斯伯里保健中心提出了解答。這間中心彈性沿用了福特魯日河畔工廠的優勢，其成效正好象徵福利國家如何從福特資本主義衍生而出，並持續發展。福特或許關閉了公司的社會部，但其蘊含的觀念依然存在，只是從企業離開，被國家納入。福利也是觀察與規訓工人身體的作法，且不只發生在工廠，它也會影響住家與休息，目的是讓生產力最大化。

不過這個前瞻性的平面，仍掩飾不了建築物擺脫不掉過往的影子：兩棟側翼的設計，是為了盡量讓日光照進，促進新鮮空氣流通，但這個概念是受到過時的醫學典範所影響——瘴氣論（miasmatic theory）。人們從古典時期以來就觀察到，某些疾病是群聚爆發，遂認為疾病是因為腐敗物散發的壞空氣（瘴氣）所引起。後來醫院的「分館式」布局⑭就是因應這種想法而生，將

⑭ pavilion，意指建築物依據不同機能而分棟設置，並設通道相連。

每棟病房分開，當時的人認為如此可促進健康的新鮮空氣流進。這觀念雖由來已久，卻到十八世紀才對建築造成影響，原因是早期的醫院不是用來治療人：在中世紀時，醫院是行善與施恩的工廠。

最初的醫院是與巨大的宗教建築相連，供朝聖者休息，也讓老弱貧病獲得照顧，在信仰中辭世，而協助進行慈善工作的人可藉此洗滌靈魂。這些建築的平面和其所發源的修道院一樣，以宗教機能為主要考量，法國托內爾（Tonnere）的主宮醫院（Hôtel Dieu）就是一例。在這間醫院，病人躺在超大廳堂的病床上，其中一端是採光良好的禮拜堂，住院病患能看見或至少聽見彌撒（在聖餐禮中吃聖餐的習慣於中世紀消失；相對地，觀看聖餐儀式可獲得救贖）。

十四、十五世紀，商人與王公貴族越來越富有，勢力越來越龐大，也開始資助慈善機構的建立。在此同時，他們重新燃起對古典知識的興趣，有意回歸到古典建築傳統。古典與基督教傳統成功融合的例子之一，是義大利建築師費拉雷特（Filarete）在一四五六年，於米蘭興建的馬喬雷醫院（Ospedale Maggiore）。建築物在三百五十年後完成，並區分為兩半。在左邊，四棟男子病房以中央祭壇為中心，呈十字排列，所有病床皆看到祭壇。右邊則是女性病人的病房，布局大同小異。周圍是行政建築，而這樣的平面創造出八個院子，用來設置冰店、藥房、木材堆放場與廚房，醫院中央則是教堂。如果認為醫院的主要功能就是拯救靈魂，那麼這間醫院的平面非常合理。後來幾個世紀，十字型設計遍及全歐洲。德國建築師福騰巴赫（Joseph Furttenbach the

Elder）在十七世紀中期設計的醫院平面，就是依據耶穌在十字架上的形式構思而成。福騰巴赫寫道，祂「向病榻上的人伸出慈悲的雙臂……在彌撒時分享祂慈悲的心，而在上層祭壇上方，祂神聖的頭低垂，代表基督精神。這麼一來，這間醫院的形式就是值得敬愛的，時時提醒我們救世主的苦難與死亡。」[8]

　　但是隨著教會勢力衰微，民族國家開始興起，醫院的功能出現變化。掌握絕對權力的君主，會利用醫院來展現對社會的掌控力。一六五六年，路易十四世興建綜合醫院（Hôpital Géneral），但那不是真正的建築物，而是一種管理體制，把許多不受歡迎的分子監禁起來，通常還動用鎖鏈。乞丐、流浪漢、游手好閒者、孱弱者、瘋子、癲癇病患、花柳病患、墮落風塵或「可能快墮落」的年輕女性，都被關進比塞特（Bicêtre）與薩爾佩提耶（Salpêtrière）的醫院，佔巴黎人口整整百分之一。住在薩爾佩提耶醫院的病人，依照約翰・湯普森（John Thompson）與葛瑞絲・高丁（Grace Goldin）（兩人為《醫院的社會與建築史》〔 *The Hospital: A Social and Architectural History* 〕一書共同作者）所說的「分類與征服」政策，被仔細分級：每個白痴、瘋子、憂鬱患者分別囚禁在自己的囚室，而由於醫院地勢低窪，因此囚室不時會充滿塞納河河水，來自下水道的老鼠也四處橫行。傅柯稱這規模龐大的監禁為「大禁閉」，且在歐洲各地都重複出現過，例如在英國就有矯正所與後來的濟貧院。貝特倫皇家醫院（Bethlem Royal Hospital）別稱「瘋人院」（Bedlam），成為瘋子代名詞，住院病患得承受付錢的大眾注視與嘲笑：大門邊的雕像宣傳裡頭的景點，刻畫著「狂躁」的瘋子被鎖鏈綁住。傅柯把這種對疾病

倫敦貝特倫皇家醫院大門上「憂鬱」與「狂躁」的雕像，出自雕塑家凱厄斯·西伯（Caius Cibber）之手（約一六七六年完成）。這瘋子雕像被鎖鏈綁住，可不只是象徵手法。

與瘋狂的新手段，歸咎於啟蒙時代及市場經濟的成長，也是對不理性與無經濟貢獻者的排擠。沒有任何空間留給「游手好閒」者，他們的家人得工作，沒有時間或金錢照顧他們，而他們得被鎖起來，以免道德毒素擴散。

　　除了上述控制百姓的動機之外，歐洲帝國主義興起，意味政府也需要更龐大、強健的軍隊。這時軍人成為政府斥資訓練的專業人士，不再是徵召來的「消耗品」，因此政府開始留意他們醫

療與養病的設施。一七五〇年，英國陸軍軍醫約翰・普林格（John Pringle）在一篇短文指出，在徵收而來的醫院中，病人最後幾乎難逃死亡，但是若在乾草頂閣、穀倉與帳篷等通透度較高的替代空間休養，反倒容易存活下來。這篇論文影響深遠，他認為這證實了疾病源自於髒空氣，因此建議讓傷病軍人分散，不要集中安置。一七六五年，普利茅斯石屋兵營（Stonehouse）的皇家海軍醫院（Royal Naval Hospital）落成，就是最早實行這項觀念的例子。皇家海軍醫院有十棟三層樓病房，可安置一千兩百名海軍，各分館以嚴格的軍事編隊安排，並以柱廊連接。海軍醫院廣受病患歡迎，甚至有時會有附近陸軍醫院的軍人偷爬過來，還得把他們驅逐出去。

　　一七八七年，兩位肩負巴黎主宮醫院重建之責的委員造訪了普利茅斯，發現原來自己的計畫已有人實現，感到非常佩服。巴黎主宮醫院是西元七世紀時在西堤島（Île de la Cité）興建，到十八世紀末已雜亂擴張到塞納河兩岸，就連中間的橋梁也納入使用。病房已經蓋到橋墩外，而狹小擁擠的地窖像燕子巢一樣掛在混濁的河水上。如果醫院的主要功能是拯救靈魂，那麼這種高密度的作法固無不可，但是到十八世紀晚期，隨著醫學勢力與專業化程度提高，背後又有想強化對人民掌控權的國家撐腰，因此醫師開始對抗宗教會社，爭取醫院的控制權。這時的醫學專業已可自由地四處發號施令，並把瘴氣論付諸實行。主宮醫院實在過度擁擠，曾有項研究顯示，醫院共有兩千三百七十七名病患，八人擠一張床的情形屢見不鮮，這樣的醫院當然飽受抨擊，被稱為「世上最危險的地方」。主張改革的醫師賈克・德農（Jacques

Tenon）對醫院的景象感到震驚，說這裡「通道狹窄陰暗，牆上盡是唾沫汙垢，地上滿是從床墊流出、便桶清出的穢物，還混雜傷者或放血者的膿與血。」[9]一七七二年，一場大火燒死了十九名病人，引發眾怒。為了解決這問題，主宮醫院獲得超過兩百項的重建提案，盼打造出更健康的動線，絕大多數採分館式規劃。

🏛

接下來的一百年，分館式建築勝出。一個世紀的爭議，似乎確認了分散安置的規劃對健康有益。例如在克里米亞戰爭期間，南丁格爾發現在土耳其斯庫塔里（Scutari）徵收的鄂圖曼營房中，傷兵死亡率高達四二％。建築物過度擁擠，汙水管已嚴重腐蝕，導致排泄物在下方累積，同時還發現，斷斷續續的供水會流經一匹已腐爛的馬屍。相反地，預鑄而成的倫奇奧（Renkioi）軍醫院死亡率僅三％。倫奇奧醫院是由伊桑巴德・金德・布魯內爾（Isambard Kingdom Brunel）設計，為分離的小木屋，每一棟木屋以兩間病房容納五十名病人，屋頂是用磨得發亮的錫打造，可以反射日曬。深信瘴氣論的南丁格爾很推崇倫奇奧醫院，回到英國就等不及推動改革。她主張，醫院應最多兩層樓高，且不設立中庭，以免髒空氣累積。病房要能維持健康環境就必須採用「貫流通風」[15]，這表示病房必須是各自獨立的建築單元，如此微風才能在兩邊的窗戶間流通。這種單元後來稱為「南丁格爾病房」，雖然她並非設計者，而是推廣者。這種病房的室內很精

[15] cross ventilation，亦即利用風壓原理，讓風貫穿建築物，達到換氣效果。

簡，有助於空氣流通，而成排編制的病床也方便護士管理——將其發源於軍隊的特色加諸到老百姓身上。南丁格爾病房的形式，和傅柯視覺規訓與瘴氣論淵源甚深。南丁格爾以紀律嚴明的精神寫道：「每個不需要的櫥櫃、洗滌室、水槽、大廳、樓梯，都代表要花力氣與時間清理的空間，也讓容易不聽話的病人或僕人有地方可躲。這麼一來，沒有任何醫院可以自由。」[10]

　　雖然瘴氣論未能精準掌握疾病的本質，但依循瘴氣論興建的醫院建築確實透過分散病人、改善衛生，降低了院內死亡人數；瘴氣論更促成約瑟夫・巴澤蓋特（Joseph Bazalgette）完成龐大的倫敦下水道網絡。不過，後來大家漸漸明白，根據瘴氣論來的改革無法完全解決問題，而這時候巴斯德[16]與柯霍的發現，更說明傳染病背後的機制，確立菌原論（germ theory）。分館式建築的黃金時代結束，但與瘴氣論有關的思想卻不願離去，例如陽光與新鮮空氣的重要性依然在二十世紀的人心中徘徊，芬斯伯里保健中心表現出的透明度及類似分館式的病房規劃就說明了這個現象。芬斯伯里保健中心是在菌原論確認之後才興建的，但當時抗生素尚未普及（理論與抗生素普及之間有個尷尬的七十年空窗期），陽光可殺菌的神奇想法依然存在。中心設有一間陽光室，貧民區居民可曬曬人造日光，這在當時是相當普遍的療法。

　　堅固、昂貴的建築，通常趕不上社會與科技的革新腳步，因此人們多半得在舊時代的建築物中提倡新的醫療作法。英國是在二次大戰之後成立國家健保制度，那時，十八、十九世紀留下的

[16] Louis Pasteur，1822-1895，法國微生物學家，奠定微生物學。

醫院常老舊不堪，對現代醫學而言也不符使用。但正如德國哲學家恩斯特‧布洛赫（Ernst Bloch）所稱的「同時並存的非同步發展」（the nonsimultaneity of the simultaneous），這些病房反倒意外成為舒適的住院環境：當時盛行的南丁格爾病房，很適合戰後國家監視及「共體時艱」的環境。醫療公有主義固然是戰時的遺響，但在科學發展下勢在必行。由於醫學科技越來越複雜昂貴，連富人也無法在家治療，甚至私人診所也無力負荷這些科技，於是病人都集中到醫院，使醫院成為更完整的社會縮影，雖仍區分為公共病房及富人的私人病房。醫院病房的社會經驗成了「胡鬧」（Carry On）系列喜劇電影中愛用的主題，該系列也成為戰後英國人心理的最佳寫照。一九五九年，系列電影中最受歡迎的第二部《護士也瘋狂》（*Carry on, Nurse!*）引用了醫院喜劇的老套，人物包括目光犀利的嚴肅護士長，誰都躲不掉她的掃視與軍事作風，當然還有性感迷人的小護士。這兩人各自扮黑臉與白臉，引誘病患（一定是男的）進入有如福利國家縮影的醫院，讓身體接受政府嚴格審視與規訓。電影中的笑點皆來自小人物想逃脫國家權力，及各種階級被丟在一起，連最基本的隱私都被剝奪時的種種尷尬。然而，最後大家總會在護士長紀律分明的視線下和平共處，社會民主因而存留下來。

　　破舊的分館建築與南丁格爾病房終於在一九六二年開始被拆除，當時以諾‧鮑威爾⑰簽署通過國家健保醫院建築擴大方案，因此經費有了著落。最普遍的替代建築形式是從商業建築挪用

⑰ Enoch Powell，1912-1998，英國政治人物，曾任衛生大臣。

的，有「鬆餅上的火柴盒」（matchbox-on-a-muffin）綽號，亦即在較寬的基座上興建高樓。這種設計的原因很多，包括地皮租金飆漲，導致分散四周的分館式設計太過昂貴；醫學知識進步，不再把貫流通風視為目標（現代人知道，這樣反而會讓病菌傳播）；電梯與空調等建築科技發展，讓平面深處不必有窗戶也能換氣；護理與手術技術的進步，不再把冗長的臥床休養當作主要照護手段。相反地，現代病人最好儘快治療、儘快出院，病房越來越小，以避免傳染，而且從屬於攝影部、手術室與其他門診區等技術性空間。在鬆餅火柴盒的醫院中，技術性的服務通常位於基座（鬆餅），必要時可擴張與重新配置，但是較為靜態的病房則堆疊於上方的火柴盒高樓。這些高樓也有意識型態的功能，尤其在歐洲城市宛如紀念碑，宣傳著現代性及福利國家的力量與存在，足以與私人領域的高樓分庭抗禮。

這樣的權力不可能不受挑戰。在危機重重的一九七〇年代，去機構化（deinstitutionalisation）已悄然展開。在氯丙嗪（chlorpromazine）等抗精神病藥物發明之後，精神病患的收容機構紛紛關閉，改採便宜得多的服藥方式，讓病人囚禁在自己的心靈中。關閉養老院，基本上也是新自由派政府想減少國家介入的作法；這些措施皆以「社區照護」為托詞，佯裝成人性化的改革架構。在缺乏經費的情況下，醫院只能靠著增建低矮的組裝式棚屋來擴張，遂誤打誤撞地回歸上個世紀的分館式平面。同時，醫院病房開始充滿去機構化的難民。我曾在倫敦某間大醫院住了一個月，親眼目睹在養老院不足的情況下，病房裡滿是老人，但也有些比較有意思的角色：有個直布羅陀的瘋子會躲在棉被中點香

菸，深信巫婆會飛進窗戶把他帶走；還有個毒蟲總是引來老太太嚴厲卻不失母性的眼光，另一個人某天斷氣前像火山爆發似地吐血，在隔壁床的我所看的報紙也被噴到。

　　長期經費不足與過分擁擠的醫院，令新自由派政府越來越頭大。人民一方面期盼醫療照護體系能發揮功能，卻又相信國會與媒體上既得利益者的說詞，認為提高稅賦並不符合公民利益。約翰・梅傑⑱的保守黨政府，決定採用澳洲率先開發的募資模式：民間融資提案⑲。他們認為以這種方式來支應公共服務的經費，在意識型態上似乎較能讓人民接受。新工黨更大幅運用PFI，將借來的資本投入公部門，於是能在不加稅的情況下興建新的大醫院。二〇〇一年啟用的諾福克與諾維奇醫院（Norfolk and Norwich Hospital）就是一個例子，擁有九百八十七個床位。諾福克與諾維奇醫院和許多仰賴PFI設立的醫院一樣，坐落於土地比內城便宜的鄉間，低密度的分館式建築懶洋洋地分布四周，但是對多數人來說卻交通不便。作家歐文・哈瑟里（Owen Hatherley）曾描述過這種醫院「向來位於荒郊野外」，且設計是依照「PFI的風格──大家對於上千個新工黨的常態性作法已相當熟悉：用普通磚、塑膠浪板屋頂、綠玻璃，再用地毯增加一些賞心悅目的色彩。」[11]

　　管理當局為了省錢，常常選擇由開發商設計的便宜方案，因

⑱ John Major，一九九〇至九七年擔任英國首相。

⑲ private finance initiatives，簡稱PFI，指政府與民間機構簽訂長期契約，由後者投資公共設施，等機構開始利用此設施資產提供服務後，政府向其購買公共服務。

此欠缺美感。但更嚴重的問題在於，PFI雖可讓政府規避加稅的困難選擇，但省錢根本是假象。PFI案件實際上貴得嚇人，也導致英國人為醫院所付出的金錢，比透過加稅還要多出許多。PFI實行之初就已招致許多批評，現在惡果更明顯：用來蓋新醫院的貸款產生的利息太龐大，為了償付利息，導致其他公有設施紛紛關閉，例如急診部門。有些人可能會尖酸地認為，這說不定是新自由派最初的詭計，若國家健保服務被掏空了，即可將醫療市場化，如此正吻合其支持者的如意算盤。想要砍前置成本的不誠實執念已擴散到整個英國的官僚體系，也重創建築業。好設計被視為不必要的支出，因此業主選擇「設計—建造」（design-build）的統包合約，不去找建築師，而是直接找建商與其內部編制的設計團隊，結果就是蓋出無趣又貴得要命的建築物，並使一種專業岌岌可危。

　　健保服務制度縮水的潛在受害者之一，就是芬斯伯里保健中心。雖然該中心是受到保護的登錄建築，但多年來經費不足，地方健保服務信託急著想拋出這個燙手山芋，說不定中心也將變成豪華公寓。當初打造保健中心的魯貝金或許對這情況不意外，因為他後來對福利國家的實際情況感到失望。大戰期間，他撤退到格洛斯特郡（Gloucestershire）的一處農場，照看從倫敦動物園撤來的河馬和黑猩猩。他後來回歸建築界時應該很風光，因為國家由工黨執政，大規模興建的機會隨之而來。泰克頓獲得委託，完成芬斯伯里計畫，而事務所在整個倫敦也設計了幾座突破性的住宅。其中一處是貝文苑（Bevin Court），這裡原稱為列寧苑，迫於政治壓力而改名。貝文苑有世上首屈一指的樓梯間設計，宛

泰克頓事務所為貝文苑打造的樓梯間。貝文苑原稱列寧苑，是列寧在倫敦時的住所。

如替倫敦的勞工階級打造出有太空時代風格的社會凝聚器。不過，戰後的社會主義不如魯貝金想像的那麼有同理心。缺錢的官僚沒時間理會建築師的烏托邦夢想，他的彼得盧新市鎮規劃⑳經

⑳ Peterloo，魯貝金在一九四七年受託為達勒姆郡（Durham County）的新市鎮彼得里（Peterlee）進行規劃，但是提案屢遭官方否絕，因此媒體借用滑鐵盧（Waterloo）的典故，稱魯貝金慘遭「彼得盧」。

漫長的討論仍被否絕，令他憤而出走。他曾主張：「對老百姓來說，再怎麼好都不為過。」但是他在一九七〇年代評論起芬斯伯里的作品時，不免酸溜溜地說：「這些建築物為了美好世界而大聲疾呼，但那樣的世界從未存在過。」[12]

　　前文提到健康與建築的交集，不只適用於專門處理重大危機的建築物，如醫院與診所，而是在日常生活空間也可以感受到。許多人曾為健康的日常環境而努力，例如巴澤蓋特、佩克漢姆實驗背後的醫師，還有無數的現代主義建築師積極建造出線條乾淨、陽光滿盈的住宅。今天，這項努力依然在西歐與美國持續，但形式已經大不相同。第一個原因，是現代主義的信條已失去可信度——通常是出於政治因素，例如一九七〇年代後醫院設計的演進。現代主義辦公大樓被視為不健康，這是因為所使用的現代建材與空調，原本是要讓縱深很深的開放式平面也適宜人居，卻被指控為造成反效果，會散發出有毒粒子，不斷讓「壞空氣」循環。雖然在臨床界廣泛認為，所謂的「病態大樓症候群」（sick building syndrome）基本上只是大眾的恐慌心態，是宛如回歸瘴氣論的倒退心理，另一方面，也可能是無言地抗議後福特時代的工作，但會致命的退伍軍人症是透過旅館與郵輪的空調管道傳播，卻是不爭的事實。同時，諸如電梯與電扶梯之類的科技，加重西方富裕病的症狀：傳染病固然已從城市銷聲匿跡，不過我們卻因為懶散而死。魯貝金在貝文苑設計的社會凝聚器樓梯，今已乏人問津。

　　為了對抗這個問題，都市規劃者（包括紐約市政府的規劃部門）開始採用風行的勸誘論。這個論點的概念是，我們可以設法

給予人們輕微的刺激，讓人往有益健康的方向前進，比方把樓梯設計得更顯眼一點，或乾脆設計成踩上去就會發出音符的「琴鍵」。這是佩克漢姆保健中心不干預手法的新版本，但不是著眼於優生學，而是和憎惡規範與福利的意識型態有關，效果也比兩者都差。另一方面，在開發中國家，嚴重的衛生問題依然奪去許多人命：全球有三分之一的人口沒有廁所可用，而過度擁擠所造成的疾病（例如肺結核）依然盛行。結核病現在仍是僅次於愛滋病的第二大死因，在二〇一一年造成一百四十萬人死亡。[13]甘地有句名言：「衛生比獨立重要。」這句話現在看起來尤為急迫，因為印度、中國與巴西這些新經濟強國宛如怪物，吐出烏煙瘴氣，腳則是爛泥或更糟的東西打造，恐不堪一擊。建築能否拿出任何對策，就是本書最後一章的主題。

第十章

陸橋，里約熱內盧

（二〇一〇年）

建築與未來

生活比建築重要。

——奧斯卡・尼邁耶（Oscar Niemeyer）[1]

尼邁耶打造出有如人體曲線的陸橋,通往里約最大的貧民窟荷西亞。

在本書中，我探究了建築物和凡人的前世今生，最後要以一座屁股造形的巨大陸橋來總結，我實在不想放過這個可以好好發揮羅蘭森戲謔風格①的機會。本書從想像中的小木屋出發，最後來到混凝土翹臀，繞了一大圈可說又回到原點，因為這座橋引導行人穿越繁忙道路，來到里約最大的貧民窟（favela）──聚集著大量「原始」住宅的荷西亞（Rocinha）。只不過，這些住宅多半有衛生管道、電力與電漿電視，也不算太原始。陸橋設計出自名聞遐邇的巴西建築師、現代主義最後一位大將奧斯卡‧尼邁耶之手，據說是模仿女性穿比基尼的臀部。雖然對這個愉悅感官的城市來說是挺合適的象徵，但尼邁耶說，丁字褲陸橋是直接參考他先前為里約的森巴會場（sambódromo）所做的設計，在嘉年華期間，就堂堂矗立在遊行隊伍路徑上方。但是想想建築師說話時口水快滴出來的模樣，說不定他心中確實在想美臀。他在自傳《時光曲線》（*The Curves of Time*）中曾寫道：「直角吸引不了我，而人類打造的筆直、堅硬、無彈性線條我也不愛。我喜歡自由、有感官性的曲線，例如從山巒、大海波浪及所愛的女人身上看到的曲線。」[2]

先撇開老人家的性態度不談，陸橋的設計是一份禮物，送給在陸橋後方山區蔓延的貧民窟，展現出跟此地居民休戚與共的姿

① Rowlandsonian，應指英國十八世紀諷刺畫家湯馬斯‧羅蘭森（Thomas Rowlandson）。

態。該國首都巴西利亞（Brasilia）是現代主義規劃的巔峰成就，其公共建築多出自尼邁耶之手。尼邁耶在一百零四年的人生始終是個共產主義者。二〇〇六年，他曾寫道：「總有一天，世界將更具正義，把生命帶向更優越的階段，不再受限於政府與統治階級。」[3]或許總有一天會這樣，但目前有二〇％的里約人（Cariocas）住在貧民窟，而下方的海灘是富有的伊帕內瑪（Ipanema）與勒布隆（Leblon）社區，物價之高，連我這倫敦人也咋舌。世上有將近十億人口住在貧民窟，貧富差距的問題雖非巴西獨有，只是在此尤為懸殊。貧民窟類型很多，有些和荷西亞一樣，是從都市邊緣增生，也有些是古老的孤立區域，開羅的亡者城（City of the Dead）就是一例，這是座馬木魯克②墓園，現有五十萬人居住。

　　貧民窟化（Slumification）並非建築面對的唯一問題。二〇一〇年，世界城市居民人口首度超過五〇％，多數都市人住在發展中國家的超大城市，如上海、墨西哥城，或型態更新奇的城市，例如里約和聖保羅之間巨大的外擴都會區（Extended Metropolitan Region），就有高達四千五百萬的人口。雖然城市不斷擴大與融合為區域中的特大都市，但鄉村也在都市化。美國都市學家邁克・戴維斯（Mike Davis）在語出驚人的《布滿貧民窟的星球》（*Planet of Slums*）中，提到中國的情況是「鄉村人口往往不必移居到城市，因為城市會遷移到鄉村。」[4]他最後說：「未來的城市將不如過去都市學家所想像的，以玻璃與鋼興建，而是多以粗糙

② Mameluke，原為奴隸士兵階級，後來統治埃及約三百年。

磚塊、禾稈、回收塑膠、水泥塊與廢木材打造。直聳天際的光之城不會出現，二十一世紀的都會世界大多只能蹲伏在汙穢環境，被汙染、排泄物與破敗包圍。」[5]

都市化迅速發展，模糊了鄉村與都市界線，加上住宅短缺與房地產泡沫化，使西方經濟動盪，許多人得住在未經建築師設計的糟糕建築物。在這情況下，建築的最大挑戰是如何提供住宅給平民百姓。雖然在上個世紀，建築師、都市規劃師與政府會認真扛起責任，也不乏明智之舉，但多數時候卻表現出腐敗無能，至今仍持續把問題推託出去。這個問題被丟回民間部門或窮人，建築師若非在規劃過程中一併被排除、被矮化成替企業總部「加值」，就是興建更多不實用的博物館。

我不願把尼邁耶的混凝土橋當成無用之物。這座橋或許被視為缺乏實用性的典型地標建築，但他的出發點是正確的。他免費把這項設計無償捐給貧民窟改善方案，在方案中，橋的一端是大型運動中心，另一端則是改良的住宅。這些工程隸屬於聯邦的「加速成長計畫」（Programa de Aceleração do Crescimento，簡稱PAC），與近年貧民窟的「掃蕩」行動呼應，後者乃是在策略地點安置警力，遏止幫派明目張膽的活動（雖然毒品交易化明為暗，依然猖獗）。PAC和掃蕩方案的時間點，剛好也是世界盃足球賽與奧運腳步逼近之際。

世足賽的支出在巴西引起前所未見的大暴動。二〇一三年六月，超過一百萬人佔領街頭，尼邁耶設計的巴西利亞國會大廈的屋頂，也被抗議群眾佔據。他們在碗狀屋頂投射出長長的影子，使之宛如人物會動的希臘古甕，想必尼邁耶會欣賞這生動的民主

象徵。里約將在二〇一六年舉辦奧運，而荷西亞離海灘觀光勝地很近，因此官方無論付出什麼代價，都要讓國際奧委會留下好印象。幫派械鬥事件減少固然是好事，但是掃蕩行動往往是在警方缺乏搜索狀的情況下，一戶戶搜索，且許多人指出警方有種族歧視，因為貧民窟的居民中，黑人佔比甚高。掃蕩行動或許可視為政府侵入半自治區，來到這過去無人使用的荒地，要求居民償還他們所創造的土地價值。

而PAC出資的方案也同樣值得懷疑。這些方案目前看不出對里約貧民窟骯髒危險的整體環境有多大的改善。在荷西亞有個被委婉稱為谷地（Valao）的地方，居民仍將排泄物直接傾倒至街道中央的露天水溝，這裡有孩童戲水，還有寄生蟲潛藏。學校與市場等建案仍尚未落成，街友佔據興建到一半的建築骨架，以求遮風擋雨。尼邁耶的橋與兩端繽紛的新住宅與運動中心，都是效果被高估的粉飾手段，無法解決貧民窟裡頭危及生命的難題。若駕車行經高速公路，便能看到這座造型奇特的橋無論就現實或意識型態而言，都只是貧民窟的一張面具。同樣地，行駛另一處貧民窟阿萊芒街區（Complexo de Alemão）的空中纜車雖然知名度高，卻是大而無當的昂貴建築，只對外來者有好處。從貧民窟後方來看，纜車清清楚楚告訴大家「當局已有做事」，而某貧民窟的居民觀察道，這讓觀光客可看窮人看得目瞪口呆，卻不必弄髒雙腳。（在警方的掃蕩行動之後，貧民窟觀光開始蓬勃發展，雖然在二〇一二年，一名德國觀光客在荷西亞遭到槍擊重傷。）

PAC改善貧民窟的任務窒礙難行，或許甚至失敗，對某些人來說實在不太令人意外。里約貧民窟於一八九七年開始發展，里

約在地記者凱瑟琳・奧斯本（Catherine Osborn）指出，過去百年來經過無數次的清除、重新安置、入侵與改善。早在一九一〇年代，許多貧民窟就被迫移除，挪出空間讓里約「奧斯曼化」③。這段期間，南美貧民窟和歐洲貧民窟一樣，被視為疾病、道德敗壞、犯罪與政治反動的溫床，而政治反動尤令後殖民時期的政府頭痛，因為貧民窟住著許多過去的奴隸與原住民。一九三七年首度出現的巴西貧民窟政策，便是帶著這些偏見而擬定：這些聚落是「偏差的」，應該拆除。不過，拆除無法根除都會貧窮或政治反動的魅影，因此在一九四〇年代，天主教教會介入貧民窟，協助剷除共產主義——共產黨於一九四七年在市政選舉中贏得二十四％的選票之後，就遭到禁止。

不過在一九五〇年代，貧民窟民眾開始集結起來，向政府要求改善與協助，而一九六〇年代新上任市政官員及社會學家荷西・亞瑟・利歐斯（José Arthur Rios），提出了第一個諮詢過居民的改善方案。然而市長著眼於房地產利益，只想清除貧民窟，重新開發土地，因此擋下這些規劃，並再度開始剷除貧民窟，將超過十萬名的居民遷移到城市郊區的大型集合住宅（conjunto）。這些住宅太貴，興建與維護品質太差，對許多前貧民窟居民來說太邊陲，於是以前貧民窟的幫派滋事的情況，在此很快死灰復燃。其中稱為「天主之城」（City of God）的集合住宅，更因為二〇〇二年的同名犯罪電影（台譯《無法無天》）而臭名滿天

③ Haussmannisation，奧斯曼在一八五三年到一八七〇年主持巴黎的城市改造計畫。

下。這些集合住宅雖有明顯缺失，竟然得以持續興建，或許不令人意外，因為建設公司和收賄的政客可藉此大撈一筆。一九六〇年代的英國也好不到哪去：新堡（Newcastle）的市議會主席湯馬斯‧丹恩‧史密斯（T. Dan Smith）同樣惡名昭彰，後來因收取建築師約翰‧波爾森（John Poulson）的賄賂而入監。

同時，貧民窟居民聯盟大聲疾呼，要求停止剷除貧民窟，而是該改善現有聚落。若有必要拆除，也該將居民安置在原本的家園附近。不過政府依然不理會他們的想法，直到軍事獨裁時期結束，一九八五年回歸民主，貧民窟居民總算能透過選票發聲。一九九二年的市長選舉中，貧民窟出生的班尼蒂塔‧達‧希爾瓦（Benedita da Silva）僅以些微差距敗給西薩‧梅雅（Cesar Maia），後者為了贏得對手選區的選民支持，曾做了些退讓，「從貧民窟到社區」（Favela–Bairro）計畫於焉誕生。這項計畫從一九九四年進行到二〇〇八年，將公眾討論及為貧民窟「保留地方特色」當作最高原則，並把焦點放在公共空間與公共設施，而非住家，著重於托兒所、基礎建設與社會服務。計畫成果非常亮眼，可惜建材與維修品質不佳，很快瀕臨毀壞。不僅如此，大眾參與與社區支持的原則陳義過高，違反的情況比遵守多。多數方案都是上級施壓，而社會服務從未提供給居民，就算展開也虎頭蛇尾。

下一波的改善行動是二〇〇七年的PAC計畫，資助過的知名方案包括尼邁耶的橋、荷西亞運動中心及阿萊芒街區纜車。更新近的方案，是現任市長艾德瓦多‧派斯（Eduardo Paes）受世足賽與奧運逼近的刺激，在二〇一〇年推動的新市政方案「以里約

為家」（Morar Carioca）。這項方案將編列數十億元的預算，與巴西建築師協會（Brazilian Institute of Architects）合作，讓道路、下水道、休閒設施與社會中心等主要基礎建設都能改善。更值得注意的是，它保證「在每個階段，都有社會組織的參與」，重新將流離失所的公民安置到家鄉附近，誓言制定分區法規，提供平價住宅，預防仕紳化④導致有人被迫遷移。然而凱瑟琳・奧斯本指出：

> 理論上，「以里約為家」提出很好的承諾，但就目前的實際情況來看，這只是地方當局以計畫之名，對里約貧民窟行使獨裁、單方面與武斷的干預。在「移除或改善」的歷史軌跡上，目前的市政府用「以里約為家」，採取了第三種矛盾的路徑：聲稱改善，在實行時卻透過公然拆除及促進仕紳化，使得居民家園遭拆除的現象更嚴重。6

只是，從更廣的經濟角度來看，會發現這政策一點也不矛盾。里約貧民窟的故事，其實具體而微地呈現出全球各地提供窮人住宅的歷史。在十九世紀末，剷除貧民窟被視為一種解決方案，但只是讓窮人更遠離他們的工作與社區，目的是收回珍貴的都會土地。在二十世紀上半葉，市政社會學家、現代主義建築師與軍事獨裁者，都急著以新住宅社區來取代貧民窟，而這項方案

④ gentrification，意指原本聚集低收入者的舊社區，重建後帶來高收入者遷入，致使原有居民被迫遷移。

在歐洲因納粹空軍與英國皇家空軍而大幅加速。但是到了一九五〇年代，大眾國民住宅也遭到批評。在英國，社會學家威爾莫特（Peter Wilmott）與楊（Michael Young）曾發表知名研究，說明將勞工階級家庭從內城的貝斯納格林（Bethnal Green）安置到郊區的艾塞克斯（Essex）之後，由於重新安置的地點遙遠，使社群分崩離析。為解決這個問題及戰後差勁的規劃，建築師塞德里克‧普萊斯、歷史學家雷納‧班漢姆與彼得‧霍爾（Peter Hall）提倡另一種非常愚蠢的概念，稱為「非規劃」（Non-Plan）：這是放任自由派的立場，後來也導致碼頭區的成長亂象。

　　在發展中國家也出現反動。觀察家開始批評國家出資的住宅方案多半昂貴又效果不彰，只建造出劣質住宅，反而主張「以貧民窟作為解答」。這項運動從美國與英國殖民地展開絕非偶然，尤其是波多黎各，美國從一九三〇年代末在此試行首創的「輔助式自力營造」（aided self-help）。然後英美領導的國際團體又哄騙其他拉丁美洲國家加入，後來美國甚至給予金援，當作是對抗共產主義的手段。許多建築師也支持輔助式自力營造的想法，例如英國的無政府主義者約翰‧透納（John Turner）。他在一九五〇年代造訪過祕魯，觀察阿雷基帕⑤在大地震後的重建情形，建議政府不必為失去家園的人蓋新房，而應該展開輔助式自力營造方案，促成更大規模的建設。理想而言，這表示政府提供基礎建設、小塊土地、訓練，並給予工具與材料補貼，讓居民興建（或指導居民興建）他們自己的住宅。

⑤ Arequipa，人口僅次於首都利馬的第二大城。

透納並非第一個提倡自助的規劃者或建築師，卻是最大力宣揚，影響或許也最為深遠，而當時擔任世界銀行總裁的羅伯·麥克納馬拉（Robert McNamara）也予以支持。麥克納馬拉在擔任美國國防部長期間，曾大幅擴張美國參與越戰的程度。新自由派屠夫與無政府主義規劃者攜手合作固然令人意外，但也沒那麼令人匪夷所思，畢竟雙方基本上都反對大政府，只是原因不太一樣。透納的意圖或許是良善的：他認為在地人比政府更能蓋出便宜美觀的房子；若人們對自己的住家投入更多力氣，也會更滿意自己的住家；而自力營造也無須仰賴國際間投機性的資本主義。另一方面，新自由主義者希望國家對營建業鬆綁，讓私人企業透過自由市場，負責提供住宅。

　　不過透納有很嚴重的問題，亦即馬克思所稱「愚蠢的鄉村情懷」——他把貧民窟浪漫化。貧民窟畢竟不是自我實現的表現，而是在極度匱乏的情況中採取的非常手段。[7] 更嚴重的是，透納提倡的自力營造，被用來當作全球資本體制意識型態的遮羞布。國家不肯提供住宅給繳稅的公民，便讓資本家二度壓榨勞工：先在工作場所壓榨一次，又主張勞工應免費出力興建自己的住宅，因此又在家庭壓榨一次。盡量提供成本最低的住宅，就讓薪資偏低的情況持續下去。正如各行各業的情況，住宅法令鬆綁無法降低成本或提高住宅水準，那只是新自由派的矛盾思想。自力營造所「省」下的成本，許多只是轉移到興建者與使用者身上。羅德·柏傑斯（Rod Burgess）如此批評自力造屋：

　　隨著資本主義的危機加深，居住空間、休閒區域、都會服

務、基礎建設、能源與原物料的成本皆大幅提高。在先進的資本主義與第三世界國家⋯⋯一樣都提出自助哲學做為一種解決方案：自己蓋房子、自己種食物、騎單車上班、自己當技工⋯⋯等等。第三世界國家的人民向來這樣做，卻鮮少能脫離飢餓邊緣。這種要求人多多自立自強的訴求，在他們耳裡聽起來一定是莫名其妙的激進思想。[8]

這段三十年前寫下的文字，今天看起來格外真切。雖然透納的無政府作法或許能吸引生存主義⑥的狂熱分子與企業的自由派人士，但是要解決公共住宅的缺失，顯然不是**不蓋**房子，而是要蓋**更好**的房子。這項任務並非緣木求魚，發展中國家就有許多經濟實惠的好設計。香港建築師林君翰（John Lin）曾在中國主導過幾個建案，運用當地人的勞力與專業，以創造出經濟、節能、適合基地的建築物。例如陝西石家村的合院住宅就是以不起眼的材料，營造出令人眼睛一亮的獨特美感。中國鄉村多數新建築（尤其是大都市工作的子孫寄錢回家資助的），往往是將城市中的建築類型移植過來，成為混凝土樓房別墅，外部以浴室瓷磚包覆，若經費容許，再用有色玻璃與鋼管稍加裝飾。

林君翰的作品不僅視覺美感獨樹一格，他還想將傳統的合院平房，重新打造成具過渡性的物體，讓它能禁得起中國農村從窮鄉僻壤轉變成其他可能的過程。他的做法帶有粗獷主義的色彩，運用隨手可得的東西（例如本案中的傳統泥磚），輔以現代手

⑥ 指積極為緊急狀況準備，以期在災難中生存。

林君翰陝西石家村原型屋的三個施工階段：最上圖為抗震混凝土架構，中圖為隔熱的泥磚填充，下圖為鏤空花磚牆。

法，創造出似曾相識的風土建築類型。石家村建築採用抗震的混凝土架構，中間以隔熱泥磚填充，整棟建築以鏤空花磚牆包覆，既可獲得遮蔽，又能促進空氣流動。住宅為人與豬共用，豬糞沼氣可轉化成烹煮食物的能源。諷刺的是，在偽社會主義的中國，這個案子是由一名富有的慈善家資助。

不過，雖然這種介入手法值得稱許，也在去專業化建築物日益增多的環境裡，說明建築設計的重要性。然而，為確保公共住宅能大規模興建，並為居住者帶來好處，體制性變革仍是必須。雖然對於社群參與建築曾有所動作，但常常只是對窮人的政治要

求行行口惠而已——里約就是一例。市政府表面上說參與,實際上強制執行,看似矛盾的情況其實根本不牴觸。這只是將人民創造的財富竊取過來的新型態:貧民窟是在政府未監督,黑幫與非法行為橫行的情況下誕生,一旦發展到某種程度,這些聚落就被國家「掃蕩」或入侵,準備提供給另一種幫派勢力——房地產市場。

如今,政府對貧民窟的態度從協助自力營造,轉變為朝仕紳化發展,悄悄清除貧民窟。荷西亞都會化的受惠者不會是目前的居民,因為這些人多是租賃者。在方案中,日後權利將歸屬於貧民窟的土地擁有人,因此受惠的將是住在伊帕內瑪與勒布隆的地主。輔助式自力營造不再有必要性:在多數城市中,窮人已把邊

抗議者佔領尼邁耶設計的巴西利亞國會屋頂,可說與希臘神殿三角楣上的靜態神祇雕刻,形成生動巧妙的對比。

緣地區開發好，但他們創造出的價值，到頭來卻讓資本家沒收。這情形也發生在西方國家的中產階級。次級房貸危機導致違約法拍屋大量出現，美國一名國會議員表示，這代表「史上最大沒收私人房產的行動，始作俑者是銀行與政府實體。」[9]

　　要力挽狂瀾，只能仰賴政治變革。我們沒有柯比意「建築或革命」的選擇，不過，對於建築**與**革命的需求，卻是刻不容緩。待局勢逆轉，邊緣逐漸收復中心時，建築終將為人民而興建，不再只是供開發商、投機客、地主與貪腐官僚從中牟利的手段。

註解

引言　最早的小屋：建築與起源

1. Michel Foucault, *Language, Counter-Memory, Practice*, ed. D. F. Bouchard (Ithaca, NY, 1980), 142.

2. Henry-Louis de La Grange, *Gustav Mahler, Vol. 4: A New Life Cut Short* (Oxford, 2008), 821.

3. 同前，460.

4. 同前，213.

5. Henry Thoreau, *Walden* (Oxford, 2008), 102-17.

6. Vitruvius, *The Ten Books on Architecture*, trans. Morris Hicky Morgan (Cambridge, MA, 1914) 40. http://www.gutenberg.org/files/20239/20239-h/29239-h.htm#Page_38

7. Paul Schultze-Naumburg, *Kunst und Rasse* (Munich, 1928), 108.

8. Gottfried Semper, *Style in the Technical and Tectonic Arts*, trans. Mallgrave and Robinson (Los Angeles, CA, 2004), 666.

9. Joseph Conrad, *Heart of Darkness* (London, 1994), 75, 82.

10. 同前，52.

11. Samuel Beckett, *First Love* (London, 1973), 29-30.

12. 同前，31.

第一章　巴別塔，巴比倫：建築與權力

1. 一本我在引言中否定起源奇異點的態度，我得補充說在其他幾個地方都各自創造出這些事物，包括長江流域。

2. Devin Fore, *Realism after Modernism: The Rehumanization of Art and*

Literature (Cambridge, MA, 2012), 121.

3. 創世紀 11:4.

4. 創世紀 11:6.

5. 創世紀 11:9.

6. Flavius Josephus, *The Antiquities of the Jews*, trans. William Whiston. http://www.gutenberg.org/files/2848/2848-h/2848-h.htm

7. 出埃及記 1:14.

8. 耶利米書 51:29.

9. 啟示錄 14:8.

10. Magnus Bernhardsson, *Reclaiming a Plundered Past: Archaeology and Nation Building in Modern Iraq* (Austin, TX, 2005), 26.

11. Robert Miola, *Early Modern Catholicism: An Anthology of Primary Sources* (Oxford, 2007), 59.

12. Peter Arnade, *Beggars, Iconoclasts, and Civic Patriots: The Political Culture of the Dutch Revolt* (Ithaca, NY, 2008), 113.

13. Thomas Carlyle, *The French Revolution*, vol. 1 (London, 1966), 155.

14. 同前，154.

15. Hans Jürgen Lusebrink and Rolf Reichardt, *The Bastille: A History of a Symbol of Despotism and Freedom* (London, 1997), 121-2.

16. Gertrude Bell, *Amurath to Amurath* (London, 1924), vii. http://www.presscom.co.uk/amrath/amurath.html

17. Bernhardsson, 21.

18. 同前，44-5.

19. 同前，241.

20. www.gerty.ncl.ac.uk/diary_details.php?diary_id=1176

21. Letter to H.B. dated 16 January 1918. *The Letters of Gertrude Bell*, vol. 2 (1927). http://gutenberg.net.au/ebooks04/0400461h.html

22. Bernhardsson, 105.

23. 同前，108.

24. Jean-Claude Maurice, *Si vous le répétez, je démentirai: Chirac, Sarkozy, Vilepin* (Paris, 2009).

25. Daniel Brook, 'The Architect of 9/11', Slate, September 10 2009. http://www.slate.com/articles/news_and_politics/dispatches/features/2009/the_architect_of_911/what_can_we_learn_about_mohamed_atta_from_his_work_as_a_student_of_urban_planning.html

第二章　金宮，羅馬：建築與道德

1. Wolfgang Kayser, *The Grotesque in Art and Literature* (Bloomington, IN, 1963) 20.

2. Suetonius, vol. 2, trans. J.C. Rolfe (Cambridge, MA, 1914). http://penelope.uchicago.edu/Thayer/E/Roman/Texts/Suetonius/12Caesars/Nero*.html

3. Tacitus, *The Annals*, trans. Alfred John Church and William Jackson Brodribb (New York, 1942). http://classics.mit.edu/Tacitus/annals.mb.txt

4. 同前。

5. Gustave Flaubert, *La danse des morts* (1838), 171.

6. 主流派歷史學者質疑這些事實的存在性。

7. Nikolaus Pevsner, *Outline of European Architecture* (London, 1962), 411

8. Edward Champlin, *Nero* (Cambridge, MA, 2003), 200.

9. Epistle XC. Seneca, vol. 2, trans. Richard M. Gummere (Cambridge, MA, 1917-25). http://www.stoics.com/seneca_epistles_book_2.html

10. Bernard Mandeville, *The Fable of the Bees* (London, 1989), 73-4.

11. World Bank, 2010.

12. Tacitus, op. cit.

13. Vitruvius, *On Architecture*, trans. Richard Schofield (London, 2009), 98.

14. Nicole Dacos, *The Loggia of Raphael: A Vatican Art Treasure* (New York, 2008), 29.

15. Alexandre Dumas, *Celebrated Crimes, Vol. 2* (London, 1896), 259.

16. Geoffrey Harpham, *On the Grotesque: Strategies of Contradiction in Art and Literature* (Princeton, NJ, 1982), 30.

17. Manfredo Tafuri, *Theories and History of Architecture* (London, 1980), 17. Emphasis in original.

18. Ruskin, from *The Stones of Venice*, quoted in Geoffrey Scott, *The Architecture*

of Humanism: A Study in the History of Taste (London, 1914), 121.

19. http://www.vit.vic.edu.au/SiteCollectionDocuments/PDF/1137_The-Effect-of-the-Physical-Learning-Environment-on-Teaching-and-Learning.pdf

20. Miles Glendinning and Stefan Muthesius, *Tower Block: Modern Public Housing in England, Scotland, Wales and Northern Ireland* (New Haven, CT, 1993), 322-3.

21. Jonathan Meades, *Museum Without Walls* (London, 2012), 381-5.

22. 參見Owen Hatherley, *A Guide to the New Ruins of Great Britain* (London, 2010) and *A New Kind of Bleak: Journeys Through Urban Britain* (London, 2012), and *Anna Minton, Ground Control: Fear and Happiness in the Twenty First Century City* (London, 2012).

23. Augustus Welby Pugin, *The True Principles of Christian Architecture* (London, 1969), 38.

24. Adrian Forty, *Words and Buildings* (London, 2000), 299.

25. Adolf Loos, *Ornament and Crime: Selected Essays*, trans. Michael Mitchell (Riverside, CA, 1998), 167.

26. K. Michael Hays, *Modernism and the Posthumanist Subject: The Architecture of Hannes Meyer and Ludwig Hilberseimer* (Cambridge, MA, 1992).

27. Karl Marx, *The Eighteenth Brumaire of Louis Bonaparte*, trans. Saul K. Padover http://www.marxists.org/archive/marx/works/1852/18th-brumaire/

第三章　津加里貝爾清真寺，廷巴克圖：建築與記憶

1. Robert Bevan, *The Destruction of Memory: Architecture at War* (London, 2006), 7.

2. John Hunwick, Timbuktu and the Songhay Empire (London, 2003), 9.

3. N. Levtzion and J.F.P. Hopkins (eds), *Corpus of Early Arabic Sources for West African History* (Cambridge, 1981), 271.

4. Suzan B. Aradeon, 'Al-Sahili: the historian's myth of architectural technology transfer from North Africa', *Journal des Africanistes*, vol. 59, 99-131, 107. http://www.persee.fr/web/revues/home/prescript/article/jafr_0399-0346_1989_num_59_1_2279?luceneQuery=%2B%28authorId%3Apersee_79

744+authorId%3A%22auteur+jafr_787%22%29&words=persee_79744&words=auteur%20jafr_787

5. Walter Benjamin, trans. Harry Zohn, in *Selected Writings Vol. 4: 1938-1940*, eds Howard Eiland and Michael Jennings (Cambridge, MA, 2003), 391-2.

6. Georges Bataille, 'Architecture', trans. Dominic Faccini, *October* vol. 60, spring 1992, 25-6, 25.

7. Lewis Mumford, *The Culture of Cities* (London, 1938), 435.

8. Bevan, 91

9. http://wais.stanford.edu/Spain/spain_1thevalledeloscaidos73103.html

10. James Young, 'The Counter-Monument: Memory against Itself in Germany Today', *Critical Inquiry*, 18, 2, winter 1992, 267-96, 279.

11. Friedrich Nietzsche, *Untimely Meditations*, trans. R.J. Hollingdale (Cambridge, 1983) 62.

12. Irina Bokova, 'Culture in the Cross Hairs', *New York Times*, 2 December 2012.

13. Emily O'Dell, 'Slaying Saints and Torching Texts', on jadaliyya.com, 1 February 2013. http://www.jadaliyya.com/pages/index/9915/slaying-saints-and-torching-texts

14. Sona Stephan Hoisington, '"Ever Higher": The Evolution of the Project for the Palace of Soviets', *Slavic Review*, vol. 62, no. 1, spring 2003, 41-68, 62.

15. John Ruskin, *The Seven Lamps of Architecture* (New York, 1981), 184.

16. Neil MacFarquhar, 'Mali City Rankled by Rules for Life in Spotlight', *New York Times*, 8 January 2011.

17. Felix Dubois, *Notre beau Niger* (Paris, 1911), 189.

18. Mumford, 439-40.

19. K. Michael Hays, *Modernism and the Posthumanist Subject: The Architecture of Hannes Meyer and Ludwig Hilberseimer* (Cambridge, MA, 1992), 65.

20. 同前,69.

第四章　魯切萊宮,佛羅倫斯:建築與商業

1. Ayn Rand, *The Fountainhead* (London, 1994), 14.

2. Richard Hall (ed.), *Built Identity: Swiss Re's Corporate Architecture* (Basel,

2007), 14.

3. Anthony Grafton, *Leon Battista Alberti: Master Builder of the Italian Renaissance* (Cambridge, MA, 2000), 18-19.

4. Ian Borden, Barbara Penner and Jane Rendell (eds), *Gender Space Architecture: An Interdisciplinary Introduction* (London, 2000), 363.

5. Robert Tavernor, *On Alberti and the Art of Building* (New Haven, 1998), 83.

6. 塔夫利在此談論的是建築師阿道夫‧魯斯（Adolf Loos）參與芝加哥論壇報大樓競圖的圓柱作品。Manfredo Tafuri, 'The Disenchanted Mountain: The Skyscraper and the City', in *The American City: From the Civil War to the New Deal* (Cambridge, MA, 1979), 402.

7. Leon Battista Alberti, *On the Art of Building*, trans. J. Rykwert, N. Leach and R. Tavernor (Cambridge, MA, 1988), 263.

8. Mark Philips, *Memoir of Marco Parenti: A Life in Medici Florence* (Princeton, NJ, 1987), 190.

9. 同前，208.

10. David Ward and Oliver Lunz (eds), *The Landscape of Modernity: New York City 1990-1994* (New York, 1992), 140.

11. Philip Ursprung, 'Corporate Architecture and Risk', in Hall (ed.), *Built Identity*, 165.

12. Rand, 300.

13. Cited in Tafuri, 519.

14. William H. Whyte, *The Social Life of Small Urban Spaces* (Washington, 1980) 64-5.

15. www.mori.co.jp/en/company/urban_design/safety.html

16. Marshall Berman, *All That is Solid Melts Into Air* (New York, 1987), 99.

第五章　圓明園，北京：建築與殖民

1. 詩作英譯出自 Ezra Pound, *Selected Poems* (London, 1977), 71-2.

2. Jean-Denis Attiret, *A Letter from F. Attiret*, trans. Harry Beaumont (London, 1752). http://inside.bard.edu/~louis/gardens/attiretaccount.html

3. Craig Clunas, *Fruitful Sites: Garden Culture in Ming Dynasty China* (London,

1996), 102.

4. 英譯出自 Xiao Chi, *The Chinese Garden as Lyric Enclave* (Ann Arbor, MI, 2001), 134.

5. 英譯出處同前，51.

6. A. E. Grantham, quoted in Geremie Barmé, 'The Garden of Perfect Brightness: A Life in Ruins', in *East Asian History* no. 11, June 1996, 129.

7. 英譯出自 Maggie Keswick, *The Chinese Garden* (London, 1976), 164.

8. 英譯出自 Cao Xueqin, *A Dream of Red Mansions* Vol. 1, trans. Yang Xianyi and Gladys Yang (Beijing, 1994), 341.

9. 英譯出處同前，310.

10. Attiret, op. cit.

11. Jonathan Spence, *The Search for Modern China* (New York, 1990), 123.

12. G. J. Wolseley, *Narrative of the War With China in 1860* (London, 1862), 280. http://www.archive.org/stream/narrativeofwarwi00wols/narrativeofwarwi00wols_djvu.txt

13. John Newsinger, 'Elgin in China', in *New Left Review* 15, May-June 2002, 119-140, 137. http://www.math.jussieu.fr/~harris/elgin.pdf

14. Newsinger, 134.

15. William Travis Hanes and Frank Sanello, *The Opium Wars: The Addiction of One Empire and the Corruption of Another* (Illinois, 2002), 11-12.

16. Newsinger, 137.

17. 同前，140.

第六章　節日劇院，德國拜洛伊特：建築與娛樂

1. Walter Benjamin, *One-Way Street and Other Writings* (London, 1979), 120.

2. Thomas Mann, 'The Sorrows and Grandeur of Richard Wagner' in *Pro and Contra Wagner* (London, 1985), 128.

3. Mark Twain, 'Chapters from my Autobiography', *North American Review* (1906-7), 247. http://www.gutenberg.org/files/19987/19987-h/19987-h.htm

4. Juliet Koss, Modernism *After Wagner* (Minneapolis, MN, 2010), 18.

5. Anthony Vidler, *Claude-Nicolas Ledoux: Architecture and Social Reform at*

the End of the Ancien Régime (Cambridge, MA, 1990), 168.

6. 同前，232.

7. Koss, 39.

8. Ernest Newman, *The Life of Richard Wagner: Volume III, 1859-1866* (New York, 1941), 538.

9. 同前，215.

10. Koss, 50.

11. 同前，57.

12. 同前，65.

13. Nietzsche, fragment dated 1878 (author's translation). http://www. nietzschesource.org/#eKGWB/NF-1878,30[1]

14. Nietzsche, *The Case of Wagner*, trans. Anthony Ludovici, (Edinburgh and London, 1911), 11.

15. Theodor Adorno, *In Search of Wagner* (London, 1991), 85.

16. 同前，106.

17. Siegfried Kracauer, 'Cult of Distraction: On Berlin's Picture Palaces', trans. Thomas Levin, *New German Critique* no. 40, winter 1987, 91-6, 95.

18. Kathleen James, *Erich Mendelsohn and the Architecture of German Modernism* (Cambridge, 1997), 163.

19. Rem Koolhaas, *Delirious New York* (New York, 1994), 30.

20. Siegfried Kracuaer, *The Salaried Masses*, trans. Quintin Hoare (London, 1998), 93.

21. Karal Ann Marling (ed.), *Designing Disney's Theme Parks: The Architecture of Reassurance* (New York, 1997), 180.

第七章　高地公園汽車工廠，底特律：建築與工作

1　Louis-Ferdinand Céline, *Voyage au bout de la nuit*, (Paris, 1962), 223. Author's translation.

2　Upton Sinclair, *The Flivver King* (Chicago, 2010), 16.

3　Steven Watts, *The People's Tycoon: Henry Ford and the American Century* (New York, 2005), 384.

4　同前，118.

5　Sinclair, *The Flivver King*, 22.

6　Watts, 156-7.

7　Céline, 225-6. Author's translation.

8　Federico Bucci, *Albert Kahn: Architect of Ford* (Princeton, 1993), 175.

9　Charles Fourier, *Selections from the Works of Charles Fourier*, trans. Julia Franklin (London, 1901), 59. http://www.archive.org/stream/selectionsfromw00fourgoog#page/n2/mode/2up

10　Charles Fourier, *The Theory of the Four Movements* (Cambridge, 1996), 132.

11　Charles Fourier, *The Utopian Vision of Charles Fourier*, trans. Jonathan Beecher and Richard Bienvenu (London, 1972), 240.

12　Fourier, *Selections*, 166.

13　Carl Guarneri, *The Utopian Alternative: Fourierism in Nineteenth-Century America* (Cornell, 1991), 185.

14　Nathaniel Hawthorne, *The Blithedale Romance* (Oxford, 2009), 53-4.

15　同前，18.

16　Francis Spufford, 'Red Plenty: Lessons from the Soviet Dream', *Guardian*, 7 August 2010.

17　Fourier, *Selections*, 64.

18　同前，66.

19　同前，166.

第八章　E.1027，法國馬丁岬：建築與性

1　Ivan Žaknić, *The Final Testament of Pere Corbu: A Translation and Interpretation of Mise au point* (New Haven, CT, 1997), 67.

2　Charles Baudelaire, *The Flowers of Evil*, trans. William Aggeler (Fresno, CA, 1954), 185.

3　Peter Adam, *Eileen Gray* (London, 1987), 217.

4　同前，309-10.

5　同前，309.

6　Sang Lee and Ruth Baumeister (eds), *The Domestic and the Foreign in*

Architecture (Rotterdam, 2007), 122.

7　Adam, 220.

8　同前，334.

9　同前，335-6.

10　Beatriz Colomina, 'War on Architecture: E.1027', in *Assemblage* no. 20, April 1993, 28-9.

11　Loos, 167.

12　Beatriz Colomina, *Privacy and Publicity* (Cambridge, MA, 1994) 234.

13　Walter Benjamin, 'Surrealism' in Jennings and Eiland (eds), *Selected Writings*, Vol 2, part 1, 1927-30 (Harvard, 2005), 209.

14　Ovid, *Metamorphoses*, trans. Brookes More (Boston, 1922). http://www. perseus.tufts.edu/hopper/text?doc=Perseus%3Atext%3A1999.02.0028%3Abo ok%3D4%3Acard%3D55

15　Sigmund Freud, *An Infantile Neurosis and other works*, The Standard Edition Vol. XVII (London, 1955), 237.

16　性與建築的經濟層面本身就值得另闢一章討論。一直到最近，擁有自己的房間對窮人還是個夢想。那些扮演畢拉穆斯及緹絲碧的「工匠」不是貴族，住家或許只有一、兩個房間，在這樣的居所，性無可避免地成為一項比較公共性的行為。希臘奴隸、中世紀農民和二十世紀中期的勞工階級家庭，他們沒有個別的套房，或需要維護的皇族家系，因此性欲較不受到建築掌控。對世界上眾多人口而言，擁有個人的私人空間確實還是個幻夢，結果就是性行為公共化，其公共化程度在西方顯得罕見，這是由於狹小擁擠的居家條件而不得不使然，譬如在中國即是如此。

17　Virginia Woolf, *A Room of One's Own* (London, 2004), 101-2.

18　Adam, 257.

19　Walter Benjamin, 'The Destructive Character', trans. Edmund Jephcott, in *Selected Writings Vol. 2, part 2: 1931-34*, ed. Michael Jennings, Howard Eiland and Gary Smith (Cambridge, MA, 2005), 542.

20　Bertholt Brecht, 'Ten Poems from a Reader for Those Who Live in Cities', in *Poems 1913-1956* (London, 1987), 131.

第九章　芬斯伯里保健中心，倫敦：建築與健康

1　Marcel Proust, *Pleasures and Days*, trans. Andrew Brown (London, 2004), 6.

2　*Sunday Telegraph*, 3 July 1994.

3　Elizabeth Darling, *Re-Forming Britain: Narratives of Modernity Before Reconstruction* (London, 2007), 54.

4　Innes Pearse and Lucy Crocker, *The Peckham Experiment: A Study in the Living Structure of Society* (London, 1943), 241.

5　Thomas Mann, *The Magic Mountain*, trans. John E. Woods (New York, 2005), 8.

6　Paul Overy, *Light, Air and Openness: Modern Architecture Between the Wars* (London, 2007), 80.

7　John Allan, *Berthold Lubetkin: Architecture and the Tradition of Progress* (London, 1992), 29.

8　John Thompson and Grace Goldin, *The Hospital: A Social and Architectural History* (New Haven and London, 1975), 37.

9　Christine Stevenson, *Medicine and Magnifi cence: British Hospital and Asylum Architecture, 1660-1815* (New Haven and London, 2000), 187.

10　Thompson and Goldin, 159.

11　Owen Hatherley, 'Trip to an Exurban Hospital', on *Sit Down Man, You're a Bloody Tragedy*, 25 January 2009. http://nastybrutalistandshort.blogspot. co.uk/2009/01/tripto-exurban-hospital.html

12　Allan, 366.

13　WHO, 2012. http://www.who.int/tb/publications/factsheet_global.pdf

第十章　陸橋，里約熱內盧：建築與未來

1　Peter Godfrey, 'Swerve with Verve: Oscar Niemeyer, the Architect who Eradicated the Straight Line', *Independent*, 18 April 2010.

2　Oscar Niemeyer, *The Curves of Time* (London, 2000), 3.

3　Obituary of Oscar Niemeyer, *Daily Star of Lebanon*, 7 December 2012.

4　Mike Davis, *Planet of Slums* (London, 2006), 9.

5　同前，19.

6 Catherine Osborn, 'A History of Favela Upgrades', www.rioonwatch.org, 27 September 2012. http://rioonwatch.org/?p=5295

7 Marx used the phrase in his review of Daumer's *The Religion of the New Age* in the *Neuen Rheinischen Zeitung* no. 2, February 1850. http://www.mlwerke. de/me/me07/me07_198.htm

8 Rod Burgess, 'Self-Help Housing Advocacy: A Curious Form of Radicalism', in *Self-Help Housing: A Critique*, ed. Peter Ward (1982) 55-97, 92.

9 David Harvey, *Rebel Cities* (London, 2012), 54.

參考書目

Adam, Peter, *Eileen Gray* (London, 1987)

Adorno, Theodor, *In Search of Wagner*, trans. Rodney Livingstone (London, 1991 edition)

Alberti, Leon Battista, *On the Art of Building*, trans. J. Rykwert, N. Leach and R. Tavernor (Cambridge, MA, 1988)

Allan, John, *Berthold Lubetkin: Architecture and the Tradition of Progress* (London, 2013)

Arnade, Peter, *Beggars, Iconoclasts, and Civic Patriots: The Political Culture of the Dutch Revolt* (Ithaca, NY, 2008)

Attiret, Jean-Denis, *A Letter from F. Attiret*, trans. Harry Beaumont (London, 1752) http:// inside.bard.edu/~louis/gardens/attiretaccount.html

Banham, Reyner, *A Concrete Atlantis: US Industrial Building and European Modern Architecture, 1900-1925* (Cambridge, MA, 1986)

Barmé, Geremie, 'The Garden of Perfect Brightness: A Life in Ruins', in *East Asian History* no. 11, June 1996

Beckett, Samuel, *First Love* (London, 1973)

Bell, Gertrude, *Amurath to Amurath* (London, 1924), http://www.presscom. co.uk/amrath/ amurath.html

——, *Diaries*, http://www.gerty.ncl.ac.uk/diary_details.php?diary_id=1176

Benjamin, Walter, *One-Way Street and Other Writings* (London, 1979)

——, *Selected Writings* ed. Michael Jennings, Howard Eiland and Gary Smith (Cambridge, MA, 2004–6)

Berman, Marshall, *All That is Solid Melts Into Air* (New York, 1987)

Bernhardsson, Magnus, *Reclaiming a Plundered Past: Archaeology and Nation Building in Modern Iraq* (Austin, TX, 2005)

Bevan, Robert, *The Destruction of Memory: Architecture at War* (London, 2006)

Brook, Daniel, 'The Architect of 9/11', *Slate*, September 10 2009, http://www.slate. com/articles/ news_and_politics/dispatches/features/2009/the_architect_ of_911/what_can_we_learn_ about_mohamed_atta_from_his_work_as_a_ student_of_urban_planning.html

Bucci, Federico, *Albert Kahn: Architect of Ford* (Princeton, 1993)

Burgess, Rod, 'Self-Help Housing Advocacy: A Curious Form of Radicalism', in *Self-Help Housing: A Critique*, ed. Peter Ward (London, 1982)

Carlson, Marvin, *Places of Performance: The Semiotics of Theatre Architecture* (Ithaca, NY, 1989)

Carlyle, Thomas, *The French Revolution* (London, 1966 edition)

Céline, Louis-Ferdinand, *Voyage au bout de la nuit* (Paris, 1962 edition)

Champlin, Edward, *Nero* (Cambridge, MA, 2003)

Chi, Xiao, *The Chinese Garden as Lyric Enclave* (Ann Arbor, MI, 2001)

Clunas, Craig, *Fruitful Sites: Garden Culture in Ming Dynasty China* (London, 1996)

Colomina, Beatriz, *Privacy and Publicity* (Cambridge, MA, 1994)

Conrad, Joseph, *Heart of Darkness* (London, 1994 edition)

Dacos, Nicole, *The Loggia of Raphael: A Vatican Art Treasure* (New York, 2008)

Darling, Elizabeth, *Re-Forming Britain: Narratives of Modernity Before Reconstruction* (London, 2007)

Davis, Mike, *Planet of Slums* (London, 2006)

de La Grange, Henry-Louis, *Gustav Mahler* (Oxford, 1995–2008)

Forty, Adrian, *Words and Buildings* (London, 2000)

Foucault, Michel, *Language, Counter-Memory, Practice*, trans. Donald Bouchard and Sherry Simon (Ithaca, NY, 1980)

Fourier, Charles, *Selections from the Works of Charles Fourier*, trans. Julia Franklin (London, 1901), http://www.archive.org/stream/selectionsfromw00fourgoog# page/n2/mode/2up

——, *The Theory of the Four Movements*, eds. Ian Patterson and Gareth Stedman Jones (Cambridge, 1996)

——, *The Utopian Vision of Charles Fourier*, trans. Jonathan Beecher and Richard Bienvenu (London, 1972)

Glendinning, Miles and Stefan Muthesius, *Tower Block: Modern Public Housing in England, Scotland, Wales and Northern Ireland* (New Haven, CT, 1993)

Harpham, Geoffrey, *On the Grotesque: Strategies of Contradiction in Art and Literature* (Princeton, NJ, 1982)

Harvey, David, *Rebel Cities* (London, 2012)

Hatherley, Owen, *A Guide to the New Ruins of Great Britain* (London, 2010)

——, *A New Kind of Bleak: Journeys Through Urban Britain* (London, 2012)

Hays, K. Michael, *Modernism and the Posthumanist Subject: The Architecture of Hannes Meyer and Ludwig Hilberseimer* (Cambridge, MA, 1992)

Hunwick, John, *Timbuktu and the Songhay Empire* (London, 2003)

Kayser, Wolfgang, *The Grotesque in Art and Literature* (Bloomington, IN, 1963)

Koolhaas, Rem, *Delirious New York* (New York, 1994)

Koss, Juliet, *Modernism After Wagner* (Minneapolis, MN, 2010)

Kracauer, Siegfried, 'Cult of Distraction: On Berlin's Picture Palaces', trans. Thomas Levin, *New German Critique* no. 40, winter 1987

——, *The Mass Ornament: Weimar Essays*, trans. Thomas Levin (Cambridge, MA, 1995)

——, *The Salaried Masses*, trans. Quintin Hoare (London, 1998)

Loos, Adolf, *Ornament and Crime: Selected Essays*, trans. Michael Mitchell (Riverside, CA, 1998)

Lusebrink, Hans Jürgen and Rolf Reichardt, *The Bastille: A History of a Symbol of Despotism and Freedom*, trans. Norbert Schürer (London, 1997)

Mandeville, Bernard, *The Fable of the Bees* (London, 1989)

Mann, Thomas, *The Magic Mountain*, trans. John E. Woods (New York, 2005)

Marx, Karl, *The Eighteenth Brumaire of Louis Bonaparte*, trans. Saul K. Padover, http://www.marxists.org/archive/marx/works/1852/18th-brumaire/

Meades, Jonathan, *Museum Without Walls* (London, 2012)

Minton, Anna, *Ground Control: Fear and Happiness in the Twenty First Century City* (London, 2012)

Mumford, Lewis, *The Culture of Cities* (London, 1938)

Newman, Ernest, *The Life of Richard Wagner* (New York, 1941)

Newsinger, John, 'Elgin in China', in *New Left Review* 15, May–June 2002, http://www.math.jussieu.fr/~harris/elgin.pdf

Niemeyer, Oscar, *The Curves of Time* (London, 2000)

Nietzsche, Friedrich, *The Case of Wagner*, trans. Anthony Ludovici (Edinburgh and London, 1911)

——, *Untimely Meditations*, trans. R.J. Hollingdale (Cambridge, 1983)

O'Dell, Emily, 'Slaying Saints and Torching Texts', on jadaliyya.com, 1 February 2013, http://www.jadaliyya.com/pages/index/9915/slaying-saints-and-torching-texts

Osborn, Catherine, 'A History of Favela Upgrades', www.rioonwatch.org, 27 September 2012, http://rioonwatch.org/?p=5295

Ovid, *Metamorphoses*, trans. Brookes More (Boston, 1922), http://www.perseus.tufts.edu/ hopper/text?doc=Perseus%3Atext%3A1999.02.0028%3Abook%3D4%3Acard%3D55

Pevsner, Nikolaus, *Outline of European Architecture* (London, 1962)

Ruskin, John, *The Seven Lamps of Architecture* (New York, 1981 edition)

Rykwert, Joseph, *On Adam's House in Paradise: The Idea of the Primitive Hut in Architectural History* (Cambridge, MA, 1981)

Schwartz, Frederic, *The Werkbund: Design Theory and Culture Before the First World War* (New Haven, CT, 1996)

——, *Blind Spots: Critical Theory and the History of Art in Twentieth-Century Germany* (New Haven, CT, 2005)

Semper, Gottfried, *Style in the Technical and Tectonic Arts*, trans. Mallgrave and Robinson (Los Angeles, CA, 2004)

Sinclair, Upton, *The Flivver King* (Chicago, IL, 2010 edition)

Spence, Jonathan, *The Search for Modern China* (New York, 1990)

Spufford, Francis, *Red Plenty* (London, 2010)

Stevenson, Christine, *Medicine and Magnifi cence: British Hospital and Asylum Architecture, 1660–1815* (New Haven and London, 2000)

Suetonius, *The Lives of the Caesars*, trans. J.C. Rolfe (Cambridge, MA, 1914), http://penelope. uchicago.edu/Thayer/E/Roman/Texts/Suetonius/ 12Caesars/ Nero*.html

Tacitus, *The Annals*, trans. Alfred John Church and William Jackson Brodribb (New York, 1942), http://classics.mit.edu/Tacitus/annals.mb.txt

Tafuri, Manfredo, 'The Disenchanted Mountain: The Skyscraper and the City', in *The American City: From the Civil War to the New Deal* (Cambridge, MA, 1979)

——, *Theories and History of Architecture*, trans. Giorgio Verrecchia (London, 1980)

Tavernor, Robert, *On Alberti and the Art of Building* (New Haven, 1998)

Thompson, John and Grace Goldin, *The Hospital: A Social and Architectural History* (New Haven and London, 1975)

Thoreau, Henry, *Walden* (Oxford, 2008 edition)

Vidler, Anthony, *Claude-Nicolas Ledoux: Architecture and Social Reform at the End of the Ancien Régime* (Cambridge, MA, 1990)

Vitruvius, *On Architecture*, trans. Richard Schofi eld (London, 2009)

Watts, Steven, *The People's Tycoon: Henry Ford and the American Century* (New York, 2005)

Whyte, William H., *The Social Life of Small Urban Spaces* (Washington, 1980)

Wolseley, G.J., *Narrative of the War With China in 1860* (London, 1862), http://www.archive.org/stream/narrativeofwarwi00wols/narrativeofwarwi00wols_djvu.txt

Woolf, Virginia, *A Room of One's Own* (London, 2004 edition)

Xueqin, Cao, *A Dream of Red Mansions* trans. Yang Xianyi and Gladys Yang (Beijing, 1994)

Young, James, 'The Counter-Monument: Memory against Itself in Germany Today', *Critical Inquiry*, 18, 2, winter 1992

謝詞

首先感謝伊莎貝兒‧威金森（Isabel Wilkinson），讓我興起寫下這本書的念頭。還要感謝彼得‧弗雷瑟與鄧洛普（Peters Fraser and Dunlop）經紀公司的瑞秋‧米爾斯（Rachel Mills）、安娜貝爾‧梅若羅（Annabel Merullo）與提姆‧拜丁（Tim Binding）的鼓勵（與無比的魅力），才能把這個想法進一步落實。我要感謝布隆斯伯里（Bloomsbury）出版公司的理查‧艾金森（Richard Atkinson）邀稿，以及比爾‧斯文森（Bill Swainson）的熱誠與專業，協助我完成文稿。特別感激倫敦大學學院（University College London）的教授佛列德‧史瓦茲（Fred Schwartz），在我逃避學業責任時給予耐心與支持，並以一己成就當作嚴謹的楷模；但願我並未低於他的標準太多。感謝陳步雲在紐約的款待，並針對圓明園給予我專業建議（該章節的任何錯誤，當屬本人之過），還有史蒂夫與海倫‧貝克（Steve and Helen Baker）協助翻譯塞林著作。《建築評論》雜誌（*Architectural Review*）的同事也給了我許多幫助，尤其要感謝菲爾夫婦（Fiell）給我的指導。最後，要感謝艾比‧威金森（Abi Wilkinson）與娜塔麗‧卓猶斯基（Nathalie Zdrojewski），在我偶爾陷入低潮的幾年給予協助，歐文‧基芬（Owen Kyffin）提供寶貴建議，還有從底特律旅社（Hostel Detroit）載我前往福特魯日廠的先生。

國家圖書館出版品預行編目資料

建築與人生：從權力與道德，到商業與性愛，十座建築、
十個文化面向，解構人類文明的發展／湯姆‧威金森
（Tom Wilkinson）著；呂奕欣譯. -- 初版. -- 臺北市：
馬可孛羅文化出版：家庭傳媒城邦分公司發行, 2015.07
面；　公分. --（Act；MA0033）
譯自：Bricks & mortals: ten great buildings and the people
they made
ISBN 978-986-5722-57-9（平裝）

1.建築史

920.9 104008813

【Act 33】MA0033

建築與人生
從權力與道德，到商業與性愛，十座建築、十個文化面向，解構人類文明的發展
Bricks & Mortals: Ten Great Buildings and the People They Made

作　　　者❖湯姆‧威金森（Tom Wilkinson）
譯　　　者❖呂奕欣
美 術 設 計❖許晉維
總 　編 　輯❖郭寶秀
責 任 編 輯❖李雅玲
協 力 編 輯❖吳佩芬、陳俊丞
行 銷 企 畫❖李品宜

出　　　版❖馬可孛羅文化
　　　　　104台北市中山區民生東路二段141號5樓
　　　　　電話：02-25007696
發　　　行❖英屬蓋曼群島商家庭傳媒股份有限公司城邦分公司
　　　　　104台北市中山區民生東路二段141號2樓
　　　　　客服服務專線：(886) 2-25007718；25007719
　　　　　24小時傳真專線：(886) 2-25001990；25001991
　　　　　服務時間：週一至週五9:00～12:00；13:00～17:00
　　　　　劃撥帳號：19863813　戶名：書虫股份有限公司
　　　　　讀者服務信箱：service@readingclub.com.tw
香港發行所❖城邦（香港）出版集團有限公司
　　　　　香港灣仔駱克道193號東超商業中心1樓
　　　　　電話：(852) 25086231　傳真：(852) 25789337
　　　　　E-mail：hkcite@biznetvigator.com
馬新發行所❖城邦（馬新）出版集團 Cite (M) Sdn Bhd
　　　　　41, Jalan Radin Anum, Bandar Baru Sri Petaling,
　　　　　57000 Kuala Lumpur, Malaysia.
　　　　　電話：(603) 90578822　傳真：(603) 90576622
　　　　　E-mail：cite@cite.com.my
輸 出 印 刷❖中原造像股份有限公司
初 版 一 刷❖2015年7月
定　　　價❖420元

Bricks & Mortals: Ten Great Buildings and the People They Made
Copyright © Tom Wilkinson 2014
This edition arranged with Peters, Fraser & Dunlop Ltd.
Translation copyright © 2015, by Marco Polo Press, a Division of Cité Publishing Ltd.,
through Andrew Nurnberg Associates International Limited.
All rights reserved.
ISBN 978-986-5722-57-9

城邦讀書花園
www.cite.com.tw